陶瓷手記3

陶瓷史的地平與想像

謝明良 著

 石頭出版

陶瓷手記3
陶瓷史的地平與想像

作　　者：謝明良
執行編輯：蘇玲怡
美術設計：曾瓊慧

出 版 者：石頭出版股份有限公司
發 行 人：龐慎予
社　　長：陳啟德
副總編輯：黃文玲
會計行政：陳美璇
行銷業務：洪加霖
登 記 證：局版臺業字第4666號
地　　址：106台北市大安區敦化南路二段34號9樓
電　　話：02-27012775（代表號）
傳　　真：02-27012252
電子信箱：rockintl21@seed.net.tw
郵政劃撥：1437912-5　石頭出版股份有限公司
製版印刷：鴻柏印刷事業股份有限公司
出版日期：2015年12月　初版

定　　價：新台幣1400元

ISBN　978-986-6660-32-0

Copyright © Rock Publishing International 2015
All Rights Reserved
9F., No. 34, Section 2, Dunhua S. Road, Da'an District, Taipei 106, Taiwan
Tel 886-2-27012775
Fax 886-2-27012252
Price NT$ 1400
Printed in Taiwan

目次

I 器形和裝飾篇 5

1-1 鸚鵡杯及其他 7

1-2 鳳尾瓶的故事 23

1-3 關於「曜變天目」 41

1-4 中國陶瓷剔劃花裝飾及相關問題 51

II 定窯襍記篇 73

2-1 定窯箚記 —— 項元汴藏樽式爐、王鏞藏瓦紋簋和乾隆皇帝藏定窯瓶子 75

2-2 記清宮傳世的一件北宋早期定窯白瓷印花碗 85

2-3 記臺灣國立故宮博物院所藏的定窯白瓷 93

III 臺灣出土陶瓷篇 131

3-1 粽瓶芻議 —— 從臺灣出土例談起 133

3-2 臺灣宜蘭縣出土的十六至十七世紀中國鉛釉陶器 145

3-3 平埔族祀壺雜想 157

3-4 有關蘭嶼甕棺葬出土瓷器年代的討論 165

IV 貿易陶瓷篇 173

4-1 關於金琺瑯靶碗 175

4-2 清宮傳世的伊萬里瓷 185

4-3 記「黑石號」（*Batu Hitam*）沉船中的廣東青瓷 197

4-4 長沙窯域外因素雜感 213

V 墓葬明器篇 219

5-1 唐俑札記 —— 想像製作情境 221

5-2 對唐三彩與甄官署關係的一點意見 235

5-3 關於七星板 239

註釋 247

後記 299

I
器形和裝飾篇

1-1 鸚鵡杯及其他

　　鸚鵡杯是中國中古時期以來文獻所屢見不鮮的飲酒器具。關於其研究，已有中華人民共和國中國歷史博物館（現中國國家博物館）研究員孫機的考證。[1]孫文言簡意賅，頗得要領，個人讀後獲益良多。不過，鑑於新出考古資料以及運用電腦鍵入關鍵詞彙所能獲得的大量訊息，本文擬再次針對所謂鸚鵡杯做一省思，進而談談古陶瓷所見鸚鵡器式和圖像。

一、中國文獻所見鸚鵡杯及考古出土例

　　有關鸚鵡杯的記事，無疑要以唐代大詩人李白（701–762）的〈襄陽歌〉最為著名，其影響也最深遠，是後世文人行文賦詩時經常援引譬喻的千古名作。詩云：

> 落日欲沒峴山西，倒著接䍦花下迷。
> 襄陽小兒齊拍手，攔街爭唱白銅鞮。
> 傍人借問笑何事，笑殺山公醉似泥。
> 鸕鷀杓，鸚鵡杯，百年三萬六千日，一日須傾三百杯。
> 遙看漢水鴨頭綠，恰似葡萄初醱醅。
> 此江若變作春酒，壘曲便築糟丘台。（下略）

　　孫機在引用上揭〈襄陽歌〉有關鸚鵡杯的同時還指出：隋代薛道衡詩「同傾鸚鵡杯」，唐人駱賓王賦「鸚鵡杯中休勸酒」等所詠均指同類器物，另參酌東晉初陶侃曾「上成帝螺杯一枚」（《藝文類聚》卷七三引〈陶侃故事〉），以及《宋書・張暢傳》載劉宋「孝武又致螺杯雜物，南土所珍」等記事，得出結論認為所謂鸚鵡杯，指的是南海鸚鵡螺所製的杯，而此類鸚鵡螺杯之早期考古實例可見於1960年代發掘南京人臺山東晉咸康六年（340）土興之墓出土的裝

鑲有銅釦和銅雙耳的螺殼【圖1】。[2] 換言之，孫氏認為李白〈襄陽歌〉的鸚鵡杯即鸚鵡螺杯。

　　以鸚鵡螺為酒杯且被稱作鸚鵡杯的確切實例，見於唐人段成式《酉陽雜俎》梁宴魏使，魏肇師舉酒勸陳昭，「俄而酒至鸚鵡杯，徐君房飲不盡，屬肇師，肇師曰：『海蟲蜿蜒，尾翅皆張，非獨為玩好，亦所以為罰，卿今日真不得辭責』，信曰：『庶子好為術數』，遂命更滿酌」（前集卷一二〈語資〉）。由於海螺殼尾旋尖處作數層，僅一穴相通，螺腔造型詰曲，飲酒時不易一飲而盡，所以最適合罰酒。唐代螺杯實物見於河南省偃師杏園村唐大中元年（847）穆悰墓（M1025），係將螺殼橫剖，出土時內置五顆石骰子【圖2】，[3] 揚之水認為此應與宴飲時行骰盤令有關，如元稹〈何滿子歌·張湖南座為唐有熊作〉：「如何有熊一曲終，牙籌記令紅螺盞」即是。[4] 本文基本同意螺杯骰子應和行酒令有關的看法，與此同時想另提示的是，元稹詩中的「紅螺盞」可能和《酉陽雜俎》的「鸚鵡杯」有別，至少在宋人周去非眼中，「有剖半螺，色紅潤者曰紅螺盃，有形似鸚鵡之睡朱喙綠首者，曰鸚鵡盃」（《嶺外代答》卷六〈螺盃〉），兩者造型顯然

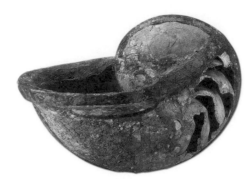

圖1　鸚鵡螺杯 寬13.3公分
中國南京東晉咸康六年（340）
王興之墓出土

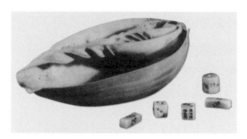

圖2　螺杯和骰子 寬11.2公分
中國河南省偃師唐大中元年（847）
穆悰墓出土

圖3　唐三彩螺杯 寬10.7公分
日本イセ文化基金會藏

並不相同。相對年代在七至八世紀初的唐三彩可見剖半螺且做出注流的螺杯【圖3】，[5] 但《酉陽雜俎》所載用以罰酒的鸚鵡杯，從字句推敲其狀應非剖半的螺，而是形似鸚鵡的鸚鵡螺杯。如果借用三國吳人萬震著《南海異物志》的描述，則鸚鵡螺之造型是「狀如覆杯，形如鳥，頭向其腹，視之似鸚鵡，故以為名」，其造型近於前揭東晉王興之墓的鸚鵡螺杯。

　　問題是，李白〈襄陽歌〉的鸚鵡杯果真屬形似鸚鵡的鸚鵡螺杯嗎？此一看法雖不無可能，但未必確實無誤。由於〈襄陽歌〉膾炙人口，所以很早就出現有關鸚鵡杯實體的狐疑。

如元人伊士珍《瑯嬛記》提到金母召群仙宴於赤水，座有玉鸚鵡杯、玉鸕鷀杓，進而據此認為鸚鵡杯恐非南海海螺，意即應係玉杯。清人王琦於《李太白集注》中曾對此予以駁斥，認為：「說頗新僻，然他書未有言及者，恐是因太白詩語而偽造此事亦未可知也」（卷七）。姑且不論孰是孰非，在此應予留意的是，與李白同時代的杜甫（712–770）詩亦曾涉及鸚鵡杯，其詩曰：「雕琢形儀似隴禽，綠楊影裏可分斟」。隴州土貢鸚鵡頗具盛名，故鸚鵡往往又被稱作隴禽或隴客，所以「雕琢形儀似隴禽」也可單純直接地理解為雕刻成鸚鵡形，亦即呈現鸚鵡造型的酒杯；參酌北宋胡宿《文恭集》題為「鸚鵡杯」的詩云：「介族生螭蚌，杯形肖隴禽。曾經良匠手，見愛主人心」，可以得到一個初步印象，即唐、宋時期所謂鸚鵡杯當中，還存在一類曾經工匠雕琢加工者，此包括於螺殼上進行加工（如《文恭集》所記），但也不排除有其他質材的可能性。時代相對較晚，宋人周密《武林舊事》已經提到宣和年間有由外國進口硬度極高可以屑金的「翡翠鸚鵡杯」（卷七）。

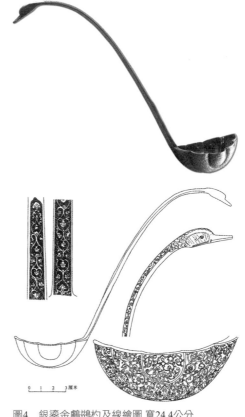

圖4　銀鎏金鸕鷀杓及線繪圖　寬24.4公分
　　　中國河南省偃師唐開元二十六年（738）
　　　李景由墓出土

　　其實，我們應該留意〈襄陽歌〉中與鸚鵡杯相提並論的是鸕鷀杓，後者是用來挹酒的道具，如北宋黃庭堅詩云：「鸕鷀杓，鸚鵡杯，一杯一杯復一杯」（《山谷集·外集》卷五）；南宋汪元量《湖山類稿》亦云：「我有鸚鵡杯，君有鸕鷀杓，一杯復一杯，酒盡還沽共君酌」，是成組合用的酒具。鸕鷀又稱水老鴨、魚鷹、鷧，嗜食魚類，長頸，很早就被利用來捕魚。[6] 河南省偃師杏園唐開元二十六年（738）李景由墓（M2603）曾出土此類銀鎏金鸕鷀杓，勺柄扁方修長，彎柄末端呈鳧頭狀，器表以魚子紋為地，鏨刻寶相花及雀鳥【圖4】。[7] 如果本文的上述比附無誤，則該鸕鷀杓是抽象地表現出鸕鷀的長頸，並於柄端飾近於寫實的頭部。這樣一來，經常與鸕鷀杓配對使用的鸚鵡杯就有可能亦具類似的造型或裝飾構思。就此而言，河北省內丘邢窯窯址出土【圖5】，[8] 或日本私人藏的隋至初唐白瓷鸚鵡形杯【圖6】，[9] 均

是以腹為杯，頭向其腹，頭部寫實，整體造型構思
和前引偃師唐墓出土的鸕鷀杓有異曲同工之趣。所
以，我認為〈襄陽歌〉中的鸚鵡杯極有可能正是指
這類雕琢形塑成鸚鵡狀的酒杯，其質材可以是螺
殼，但也可以是金銀、玻璃等，當然也包括陶瓷。
白瓷之外，湖北省天門市則出土了抬舉單足、造型
逗趣的隋代湘陰窯印花青瓷製品【圖7】。[10]

二、越南陶瓷所見鸚鵡形器

　　文獻記載今越南中南部地區的古國占城
（Campadesa，中國典籍稱「林邑」），曾在唐代
太宗時進獻白色或五色鸚鵡（《舊唐書·林邑國
傳》）。另一方面，越南古陶瓷當中亦見以鸚鵡為
飾或鸚鵡象生形器，如比利時布魯塞爾王立美術歷
史博物館（Musées Royaux du Cinquantenaire，以
下簡稱MRC）的一件收藏單位將之視為香爐，森
本朝子懷疑其或屬燈器的鸚鵡形器即為著名的實
例【圖8】。[11] 該鸚鵡形器整體施罩黃白色釉，鸚鵡
眼、喙和臺座施褐形，類似標本見於越南北部河內
Vinh Phuc一處推測屬窯址遺留採集品，[12] 結合作品
的胎釉等特徵可以確認其應係越南北部所生產，推
測年代約於十一世紀初期。[13] 我未能親眼目驗MRC
藏的這件被稱為鸚鵡香爐或燈器者，但若比較收
錄在1990年代John Stevenson等編的越南陶瓷圖籍
之東南亞古陶瓷學會藏同式作品的清晰彩圖【圖
9】，[14] 似可推測MRC藏品鸚鵡尾部修繕部位之修
補復原方案並不正確，其尾部原本造型極可能亦如
東南亞古陶瓷學會藏品般呈透天的卷口。另外，依
據圖版說明，則東南亞古陶瓷學會的該鸚鵡形器乃

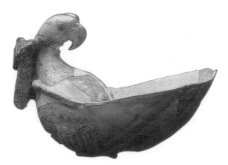

圖5　白瓷鸚鵡杯 寬14公分
中國河北省內丘邢窯窯址出土

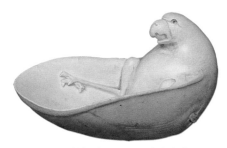

圖6　白瓷鸚鵡杯 寬15公分 日本私人藏

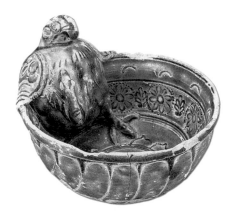

圖7　印花青瓷鸚鵡杯 寬9.5公分
中國湖北省天門市出土

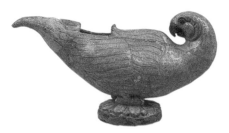

圖8　越南白瓷鸚鵡杯 寬23.5公分
比利時布魯塞爾王立美術歷史博物館藏

是燃油燈具。

　　然而，相對年代約在十一世紀的越南白瓷鸚鵡形器果真是燈器或香爐嗎？回顧以往有關該類器式的用途推測，主張香爐說者因為並未列舉支持其說法的任何依據，在此可略而不談，至於所謂燈器說則是參考了佐藤雅彥推測應屬燈具的十一世紀中國製白瓷【圖10】。後者造型呈摩羯魚形，下頜突出，佐藤氏主要即是基於此一造型特徵而認為其或係受到伊斯蘭地區燈器的影響而出現的。[15]孫機亦持類似看法，並且進一步推測此類摩羯燈乃是採用「盞唇搭柱式」的點燈法，其淵源可追溯至西亞和地中海區域。[16]就已公布的這類具有摩羯魚外觀特徵之中國瓷窯製品的造型構造看來，絕大多數製品器內相通無屏障；個別器內疑設牆但尚待證實的例子見於孫機所引中國遼寧省北票水泉一號遼墓所出報告書所稱的「龍魚形青瓷水盂」。[17]不過，相對於發掘報告書並未涉及該「水盂」的構造特徵，孫機則因觀察到該器腹內中間另設遮屏，將器分隔成前、後兩個部分，頗不利傾注液體，因而主張其為燈器，亦即將冷水注入器後部，並在前部盛油置炷，瓷盞因被冷水降溫而達到省油目的之所謂省油燈。[18]我未能親眼目驗北票遼墓出土耀州窯青瓷摩羯形器之腹內是否確實設置屏障，在此沒有資格評述其是否確為省油燈具，但若就流傳

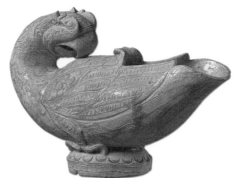

圖9　越南白瓷鸚鵡杯 寬17.2公分
　　　東南亞古陶瓷學會藏

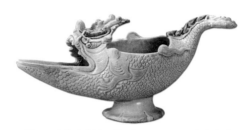

圖10　白瓷摩羯魚形杯 寬20.6公分 日本私人藏

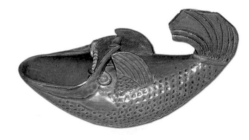

圖11　越窯青瓷摩羯魚形杯及背底 寬19公分
　　　瑞士梅茵堂藏

於世為數不少的白瓷或越窯青瓷而言【圖11】，其器內均無屏障，故不僅可順利傾注內盛的液體，同時不易搭置油炷。因此就作品的造型機能而言，以水盂說法較近合理。雖然，也有人將此式器內無屏障的越窯青瓷摩羯形器視為燈具。[19]

　　應予一提的是，經由近年揚之水針對古文獻和圖像資料的排比，認為這類摩羯形器其實是象生的船形酒杯，故可稱之為摩羯式酒船，是西方來通式角杯和中國本土兕觥習合的結果，[20] 從其徵引的多幀圖像資料看來，我也傾向同意其為酒杯的看法。由於前引越南白瓷鸚鵡形器與中國白瓷摩羯形器的風格相近，而越南北部河內Vinh Phuc所採集白釉鸚鵡形飾標本作風也顯示其和中國廣東省白瓷之間可能的連繫，[21] 因此，如果說中國製白瓷或青瓷摩羯形器屬酒杯，則構造與之相近且同為仿生器式的所謂越南白釉鸚鵡燈具，就有可能並非燈器，而是飲酒的道具。換言之，此即越南李朝（1009–1225）前期所燒造的飲酒用鸚鵡杯。考慮到宋人文集不乏鸚鵡杯的記述，不難想見宋代應亦曾生產鸚鵡杯，可惜目前並無實物傳世。就此而言，從越南李朝白釉鸚鵡杯或可遙想宋代鸚鵡杯的可能造型特徵。

　　越南黎朝（1428–1527）亦見不少以鸚鵡為主要裝飾的陶瓷，如舶載大量十五世紀後期至十六世紀前期越南陶瓷卻失事於會安（Hoi An）、占婆（Lu Lao Cham）島域的著名會安沉船（*Hoi An Shipwreck*）即見青花五彩鸚鵡形杯盂，造型呈鸚鵡啣桃狀【圖12、13】。[22] 會安沉船此式鸚鵡飾杯盂的原型極可能也是來自中國，比如說韓國木浦打撈上岸伴出至治三年（1323）紀年木籤之新安沉船出土的

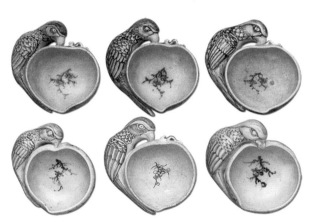

圖12　越南青花鸚鵡形盂 寬10.6公分 越南會安沉船打撈品

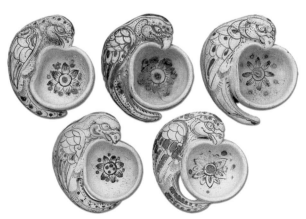

圖13　越南青花五彩鸚鵡形盂 寬9公分 越南會安沉船打撈品

圖14　白瓷印花盤 約長15公分
韓國新安沉船打撈品

白瓷四花口折沿盤，盤面壓印陽紋折枝桃，桃上立一鸚鵡做啄食狀，並有榜題：「麝香眠石竹，鸚鵡啄金桃」【圖14】。[23] 據此可知，越南黎朝的鸚鵡啣桃式杯盂所呈現的母題乃是來自鸚鵡啄金桃的典故，由於桃形盂內可容物或裝盛液體，所以亦可將之納入中國製作鸚鵡杯的傳統脈絡來予以掌握。事實上，陳貞慧（1604–1656）《秋園雜佩》載：「余友問卿家藏鸚鵡啄金盃，高足罄口，一名四妃十六子，又名太平雙喜。⋯⋯每過雲樓起，促膝飛觥，出成盃勸酒」。問卿即吳問卿，是擁有富春卷及時大彬倣供春壺式的著名藏家，其所珍藏鸚鵡啄金杯帶高足造型。另外，《內務府造辦處各作成做活計清檔》雍正七年（1729）記載「成窯五彩鸚鵡摘桃高足酒圓」，[24] 後者可能是指裝飾著鸚鵡和壽桃的成化鬥彩高足杯。

三、唐、宋時期的鸚鵡形注壺和其他

　　經報導的中國出土鸚鵡形注壺計三例，分別是：內蒙古和林格爾三號遼墓綠褐釉製品、[25] 河北省定縣靜志寺塔基褐釉製品【圖15】，[26] 以及河南省鄭州市東西大街出土的褐釉殘器【圖16】。[27] 其次，印尼爪哇島井里汶（Cirebon）港北邊發現的所謂*Cirebon Cargo*也打撈出同式褐釉鸚鵡形注壺。由於*Cirebon Cargo*發現的遺物當中包括一件底刻「戊辰徐記燒」的越窯青瓷蓮瓣紋缽，打撈公司進而參酌沉船伴出其他文物認為該船的絕對年代應在「戊辰年」，亦即西元968年。由於沉船伴出的越窯青瓷龍紋盤酷似北宋咸平三年（1000）宋太宗元德李后陵

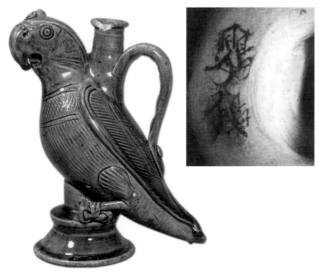

圖15　褐釉鸚鵡形注壺及足底「鸚鵡」墨書 高15.8公分
　　　中國河北省定縣北宋太平興國二年（977）
　　　靜志寺塔基出土

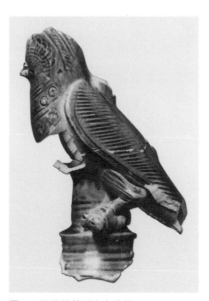

圖16　褐釉鸚鵡形注壺殘件
　　　中國河南省鄭州市東西大街出土

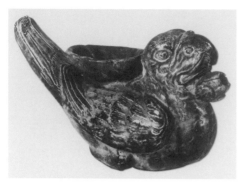

圖17　綠釉鸚鵡形注盂 寬17公分
　　　加拿大皇家安大略博物館藏

出土的同類製品，我保守估計*Cirebon Cargo*以及其所舶載的鸚鵡形注壺的相對年代有可能在十世紀後期至十一世紀初期之間。[28] 將此一相對年代結合出土褐釉鸚鵡形注壺的靜志寺舍利塔因係北宋太平興國二年（977）昭果大師所建，又可認為這類施罩鉛釉的鸚鵡形注壺似乎較流行於十世紀後期。

　　相對於以往部分學者基於內蒙古遼墓出土例而將包括靜志寺塔基在內的鉛釉鸚鵡形注壺全部視為遼窯製品，早在1970年代矢部良明就已指出其可能屬定窯所燒製，[29] 迄1990年代宿白等也持類似看法。[30] 從胎釉和刻劃花作風結合前數年公布的河南省鄭州出土例以及*Cirebon Cargo*的類似作品，可以初步判定上引幾件鉛釉鸚鵡形注壺應非遼窯製品。但其是否確實來自定窯？還有待證實。另外，加拿大多倫多市皇家安大略博物館（Royal Ontario Museum）收藏的一件蓑豐認為是九世紀後期至十世紀前期的綠釉鸚鵡「酒器」，鸚鵡背設六花口，頸胸部位置花蕾形注流【圖17】，[31] 造型奇特。考慮到其尺寸高不及10公分，造型偏小，我未見實物，但若非贗品則有可能是前所未見的鸚鵡注壺、注盂或竟是鸚鵡杯。

　　鉛釉鸚鵡形注壺之外，亦見高溫白瓷製品，呈鸚鵡立於奇石造型，頸部飾環帶，環帶至鳥背設把手，鸚鵡喙和雙眼施褐彩【圖18】。[32] 收入圖錄雖將之定為遼代製品，但從胎釉以及岩石上方的陽紋花卉裝飾近於瑞典Carl Kempe舊藏唐代邢窯白瓷三足爐爐身陰刻圖紋，[33] 我推測該注壺有可能是唐代定窯或邢窯系製品，其和前述唐代白瓷鸚鵡杯相得益

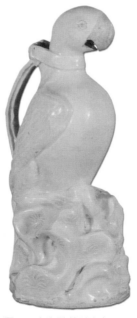

圖18　白瓷鸚鵡形注壺
　　　高25公分 香港私人藏

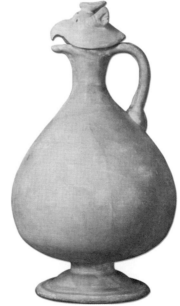

圖19　白瓷注壺 唐代 高28.1公分
　　　日本東京國立博物館藏

彰，很是匹配。如前所述，林邑國曾貢獻太宗白
鸚鵡，王維也曾做〈白鸚鵡賦〉，《明皇雜錄》
所載開元中由嶺南進獻的聰慧洞曉言詞且能朗誦
詞臣詩篇，被玄宗和楊貴妃暱稱作「雪衣娘」的
白鸚鵡更是家喻戶曉的傳奇寵物。看來，唐代的
白瓷鸚鵡杯和白瓷鸚鵡形注壺應該就是對當時外
國進獻白鸚鵡的真實寫照。只是陶瓷製品所見鸚
鵡，往往與鳳鳥不易明顯辨識，例如現藏東京國
立博物館的一般所謂白瓷鳳首注壺【圖19】，壺
蓋鳥首也有幾分形似鸚鵡，頭頂翼狀冠毛亦近於

圖20　臺灣國立故宮博物院藏鳥譜圖冊所見
　　　「葵黃頂花小白鸚鵡」

鸚鵡頭上的所謂「芙蓉冠」【圖20】，[34] 故其鳥屬之別委實令人困惑。

　　鸚鵡象生器物之外，唐、宋時期金銀器、銅器或陶瓷等質材的器皿亦見不少鸚鵡裝飾母
題。不僅如此，另可見到手佇立鸚鵡的陶人俑，如上海博物館藏盛唐三彩俑即為一例【圖
21】；遼寧省朝陽市黃河路唐墓出土的石男俑右臂曲肘，手上立鳥亦形似鸚鵡【圖22】。[35] 雖
則也有認為該辮髮石俑族屬粟末靺鞨，手佇立的鳥禽可能是產於靺鞨之東，遼、宋之後稱
為海東青的名貴鷹鶻。[36] 另外，大阪市立東洋陶磁美術館藏唐代女俑冠髻亦具鸚鵡造型特徵

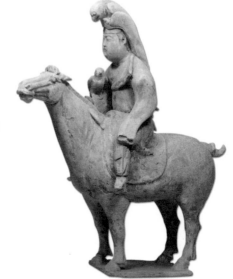

圖21　三彩俑 唐代
　　　中國上海博物館藏

圖22　石俑線繪圖 高112公分
　　　中國遼寧省朝陽市唐墓出土

圖23　加彩騎馬女俑 唐代 高37公分
　　　日本大阪市立東洋陶磁美術館藏

【圖23】。[37] 值得留意的是，玄奘（600–664）著《大唐西域記》〈迦畢試國〉條（梵文kapiś aya，在今阿富汗境內Begram）所載的一則鸚鵡靈異，即：

> 伽藍佛院東門南大神王像右足下，坎地藏寶，質子之所藏也。故其銘曰：「伽藍朽壞，取以修治。」近有邊王貪婪凶暴，聞此伽藍多藏珍寶，驅逐僧徒，方事發掘。神王冠中鸚鵡鳥像，乃奮羽驚鳴，地為震動。王及軍人，僻易僵仆，久而得起，謝咎以歸。

以上說的是，神王冠中的鸚鵡顯靈，振羽驚鳴，威懾驅逐了覬覦埋藏於寺院地下寶藏的貪婪盜匪。此處神王指的應是兜跋毘沙門天。儘管做為毘沙門天像容之一的華麗頭冠，大多飾受到薩珊系王冠影響的雙翼鳳鳥，[38] 不過，設若玄奘的記錄無誤，則當時應該存在戴鸚鵡冠的天王造像。另外，同《大唐西域記》〈拘尸那揭羅國〉條有羣稚王救火事，錢鍾書援引《僧伽羅剎經》所載鸚鵡救火，認為是一鳥的不同譯名。[39] 歷代文獻實有不少鸚鵡與佛教的因緣記事，除了前述受到玄宗和楊貴妃寵愛可頌讀《心經》的白鸚鵡「雪衣娘」之外，元代念常（1282–1341）撰《佛祖歷代通載》亦載韋皋好釋氏法，嘗訓鸚鵡念佛。內蒙古寶山二號遼墓北壁壁畫女子展卷且有鸚鵡相伴，結合壁上題詩：「雪衣円觜隴山禽，每受宮闈指教深。不向人前出凡語，聲聲皆是念經音」，無疑是表現鸚鵡頌經的場景，也因此被命名為《頌經圖》【圖24】。[40] 與此相關的是，相對於吳玉貴認為畫面的女子是楊貴妃，[41] 漆紅則從女子體態及墓壁題詩內涵乃是表明女子「賢明」和「貞順」，主張《頌經圖》上的展卷女子應是

圖24 《頌經圖》壁畫
中國內蒙古寶山二號遼墓出土

前秦閩中楷模蘇若蘭，[42] 我同意這個看法。另外，《阿彌陀經》既記載極樂世界有鸚鵡宣唱法音；《雜寶藏經》所見佛陀本生故事也說佛陀曾經是隻孝順的鸚鵡。[43]

　　基於鸚鵡頌讀佛經以及護衛伽藍寺院的文獻記事，令人驀然醒悟前述北宋靜志寺舍利塔基為何會出土鸚鵡形注壺（同圖15）。該注壺底部露胎處帶「鸚鵡」墨書，此似乎透露出瘞埋贊助者試圖在鸚鵡象生造型之外，再次以墨書的方式來強調鸚鵡存在的事實。對於北宋的佛教徒而言，玄奘《大唐西域記》所載鸚鵡護衛佛院的靈異，一定是他們熟悉且津津樂道的話題，也因此才會將可能做為酒器的鸚鵡形注壺刻意地加上「鸚鵡」銘記而後瘞埋於舍利塔塔基。

四、景德鎮輸往歐洲的鸚鵡象生器和歐洲的螺杯趣味

　　隨著大航海時代的到臨，歐洲和遠東的相遇愈形頻仍。航海來亞洲的歐洲水手經常將鸚鵡攜回歐洲待價而沽【圖25】，[44] 而鸚鵡也做為具有異國趣味的珍禽頻繁地出現在歐洲的繪畫或掛毯等手工藝製品。成立於十七世紀初的荷蘭東印度公司不止一次地向景德鎮下注訂單要求燒造鸚鵡器飾，南非好望角打撈1697年沉沒的荷屬東印度公司*Oosterland*沉船發現的中國瓷鸚鵡像即是其例【圖26】；[45] 荷蘭阿姆斯特丹國立博物館（Rijksmuseum）也

圖25　歐洲水手圖版畫（約1700）

圖26　南非好望角荷蘭東印度公司*Oosterland*沉船（1697）遺物所見鸚鵡瓷塑像 高4–7公分

圖27　彩繪瓷鸚鵡像 高22公分
　　　荷蘭阿姆斯特丹國立博物館藏

圖28　歐洲錯視畫所見鸚鵡（1719）
　　　荷蘭阿姆斯特丹歷史博物館藏

圖29　法國不織布掛毯所見鸚鵡螺杯圖飾（局部）
　　　法國凡爾賽宮藏

收藏有由中國進口的康熙年間景德鎮彩繪
鸚鵡像【圖27】。[46] 這類鸚鵡塑像既被置
於居宅壁爐上方或置放於開放式木質櫥櫃
以為觀賞之用，其也是豪門貴族自宅所設
「中國室」或「瓷器室」收貯的對象。從
完成於1719年的一幅流行於荷蘭之具有立
體寫實效果名為《中國瓷器與南國鳥禽》
的所謂錯視畫（bedriegertje）【圖28】，[47]
可以想見鸚鵡等禽鳥是和亞洲陶瓷同被視
為來自遙遠東方的珍奇而受到注目。生涯
以悲劇收場的著名法國王妃瑪莉安東妮德
（Marie-Antoinetts，1775–1793）在凡爾賽
宮（Châteaux de Versailles）的居室也收藏
有鑲嵌寶石的鸚鵡像。[48]

　　事實上，凡爾賽宮傳世的十八世紀前
期由哥白林（Gobelins）製造廠La Croix作
坊生產的以十七世紀畫作為底本的《王的
歷史・Fuentés伯爵謁見圖》不織布掛毯，

正上方帶框狩獵圖之下亦見裝鑲有持三叉戟
的人物和騎馬力士的鸚鵡螺杯【圖29】。[49] 從
三叉戟持物可知其表現的正是可呼風喚雨的
海神Poseidon（Neptune），Poseidon同時又是
馬族的護衛者，出行時騎乘馬車，並有海龍形
怪物雀躍舞蹈致敬。[50] 德國國立德勒斯登博物
館（Dresden National Museum）或柏林克普
尼克宮手工藝博物館（Kunstgewerbemuseum
Schloss Köpenick）等歐洲許多公、私收藏也見
類似的十七世紀鸚鵡螺杯，後者於去除外層硬
殼而顯現珍珠內層的鸚鵡螺下方臺座另飾海神
之子呈人魚造型的Triton【圖30】。[51] 於鸚鵡螺
上進行金屬裝鑲早見於前引南京東晉王興之墓
（340）（同圖1）；明天順三年（1459）王佐
增補明初曹昭著《格古要論》也談及經人工琢
磨過後的鸚鵡螺「用銀或金廂足作酒盃」（卷
六〈珍寶論〉）。明人顧玠《海槎餘錄》甚至
記載好事者將鸚鵡螺「用金鑲飾，凡頭頸足翅
俱備，置之几案，亦異常耳」，將其作為獵奇
的觀賞品，此一賞鑑趣味不由得會讓人聯想到
十七世紀歐洲富裕人家所設置好奇箱（Cabinet
of Curiosity）中的鸚鵡螺【圖31】。[52]

　　荷蘭十七世紀靜物畫家威廉·卡爾夫
（Willem Kalf，1622–1693）的畫作《有金屬
製品的靜物》或《有船蛸杯的靜物》亦見裝鑲
金屬飾的鸚鵡螺杯【圖32】，後者螺杯前方另
置貼塑浮雕人物的中國明代晚期青花蓋罐，
螺杯上方裝鑲海神Poseidon立於海龍頭頂。
Norman Bryson在論靜物畫時有一段關於卡爾夫

圖30　裝鑲金銀飾的鸚鵡螺杯
　　　德國柏林克普尼克宮手工藝博物館藏

圖31　歐洲好奇箱所見鸚鵡螺

畫作桌上物品的有趣評述，即：桌上的物件其實更像收藏品，它們與日常器用相距甚遠，而是從屬於珍寶室（Wunderkammer）的空間，收藏家的藏品本身來自一種新的空間，即經由貿易與殖民地、地理的發現、投資與資本等，貝殼則別有情意地概括海上商人的財富。[53] 經由以上幾件金屬裝鑲螺杯，可以附帶說明的是亞洲的鸚鵡螺和希臘神話海神的結合，似乎是十七世紀歐洲人眾所喜愛的母題，其甚至成了一種格套配置，想來是和海神Poseidon之子Triton用海螺吹出驚天動地音響可在海上興風作浪的傳說有關。到了十八世紀，貝殼更是做為博物學的一部分受到法國等地收藏家的青睞。[54]

圖32　荷蘭靜物畫家Willem Kalf（1622–1693）畫作中的中國瓷器和鸚鵡螺杯

小結

中國文獻有許多鸚鵡的相關記事，特別是對鸚鵡能言的稟賦著墨最多。如《漢書》載西漢武帝元狩二年（西元前121）有南越國獻「能言鳥」；清代《古今圖書集成》〈博物彙編禽蟲典鸚鵡部〉亦有歷代鸚鵡記載集成。鸚鵡不但「能言」，甚至「善於應答」，唐玄宗致送新羅聖德王的一對白色鸚鵡更是能言善道，「或稱長安之樂，或傳聖主之恩」（《三國史記》卷八〈新羅本紀〉聖德王三十二年〔733〕十二月條），為唐朝進行了一次成功的外交；《日本書記》也記載遣唐使歸國經過百濟攜回鸚鵡（齊明二年〔656〕），而宋朝人赴日本時挾帶鸚鵡進獻之舉也是時有所聞。[55] 鸚鵡以其豔麗的羽色和能言的特質著實博得了東亞各國人民驚羨的目光。就中國區域而言，不僅留存大量有關鸚鵡的史料，且不時可見以鸚鵡為母題的繪畫或手工藝品。後者早期出土例見於1940年代西北

圖33　《唐蘭船持渡鳥獸圖》中的鸚鵡　日本慶應義塾圖書館藏

科學考察團所發掘敦煌古墓所出鸚鵡畫像磚，從伴出的陶罐鎮墓文可知該墓墓主為翟宗盈，墓相對年代約在晉至十六國之間。[56]

　　唐代以迄清代的鸚鵡飾製品數量不少，其使用脈絡也不一而足，除了唐、宋時期的鸚鵡杯或鸚鵡螺杯之外，輸往歐洲的景德鎮鸚鵡象生器則為另一有趣案例，其和日本江戶後期畫家繪作的包括鸚鵡在內舶載入歐的所謂《唐蘭船持渡鳥獸圖》【圖33】，[57]以及歐洲錯視畫、好奇箱的鸚鵡圖像，同為歐、亞異文化交流中的一齣。

〔據《故宮文物月刊》，第358期（2013年1月）所載拙文補訂〕

1-2 鳳尾瓶的故事

　　造型呈喇叭式粗長頸、斜弧肩，器身最大徑約在肩腹處，以下微弧內斂底足外撇，或至近底足處略外敞的俗稱鳳尾瓶，是宋代以來中國陶瓷常見的瓶式之一。其中，浙江省元代龍泉窯所燒造的青瓷製品，通高多在40至70公分之間，形體高大，最是顯眼。鳳尾瓷瓶不僅在中國傳宗繁衍，擁有特定的消費場域，其做為外銷瓷的一個器類亦頻仍地被攜往中國以外國家，而今日考古遺址出土標本或傳世作品也已累積到足以一窺鳳尾瓶類型之變遷，或者說我們已能據此知曉「鳳尾瓶家族」部分成員所曾遭遇到的際遇：是廳堂花瓶，也是寺院供器；既見於民間窖藏，亦見於宮廷收藏。後者至少包括埃及、土耳其、義大利以及琉球王國和滿清王朝，其角色多樣並見分身，中東伊朗或東北亞日本都曾生產具親緣關係的同式製品。晚迄十八世紀歐洲人則將之變身打扮成符合當時審美趣味的時尚道具，後來又進入中國嫁妝的行列。

一、元代龍泉窯青瓷鳳尾瓶

　　鳳尾瓶是元代龍泉窯常見的器形之一。就目前考古所知，其多出土於窖藏遺跡，浙江省杭州市或內蒙古呼和浩特市等地窖藏出土品即為實例。[1] 經常被與墓葬、塔基、窯址或住居遺址相提並論的所謂窖藏之性質其實頗為多樣，包括宗教祭儀性質瘞藏或為因應緊急突發事故而做出的財貨掩埋等，前引呼和浩特市白塔村窖藏出土的三件龍泉窯青瓷鳳尾瓶【圖1、2】，是和綠釉殘菩薩頭像、鈞釉香爐同置入兩只陶瓷大甕中。報告書認為，現地名白塔村乃因白塔（現存遼代八角七層樓閣式磚塔）得名，金代重修改名大明寺，由於窖藏距塔僅半公里，又伴出神像和香爐，故窖藏器物可能是大明寺內的供器，並推測與青瓷鳳尾瓶等共出的鈞釉大型香爐所見陰刻「己酉年」干支紀年即西元1309年（元武宗至大二年）。[2] 從英國大維德基金會（Percival David Foundation of Chinese Art）舊藏（現大英博物館保管）與白塔村窖藏瓶器

形相近的龍泉窯青瓷鳳尾瓶口沿內側釉下陰刻「三寶弟子張進成燒造大花瓶壹雙　捨入覺林院大法堂佛前　永充供養祈福保安家門吉慶者　泰定四年丁卯歲仲秋吉日謹題」等銘記【圖3】，[3] 可知白塔村窖藏出土同式青瓷瓶的年代距離泰定四年（1327）不遠。值得留意的是，大維德瓶題記同時說明了其原是成對（「壹雙」）供入寺院的「花瓶」。無獨有偶，美國堪薩斯市納爾遜美術館（Nelson Gallery-Atkins Museum）收藏的北宋磁州窯白釉黑花鳳尾式瓶，下腹近底足處所見仰蓮瓣飾亦見陰刻「花瓶釗家造」字銘【圖4】。[4]

　　窖藏之外，四川省簡陽縣東溪園藝場發現的報告書所謂元代墓葬也出土了龍泉青瓷鳳尾瓶【圖5】，[5] 但其遺跡性質和出土器物內容委實令人費解。即遺構

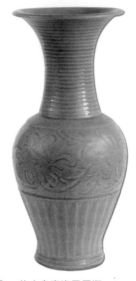

圖1　龍泉窯青瓷鳳尾瓶
　　　元代 高50.4公分
　　　中國內蒙古呼和浩特市出土

圖2　龍泉窯青瓷鳳尾瓶
　　　元代 高45.7公分
　　　中國內蒙古呼和浩特市出土

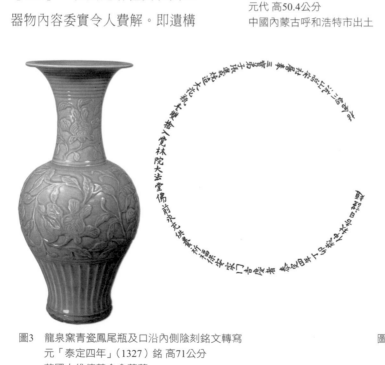

圖3　龍泉窯青瓷鳳尾瓶及口沿內側陰刻銘文轉寫
　　　元「泰定四年」（1327）銘 高71公分
　　　英國大維德基金會舊藏

圖4　磁州窯白釉黑花鳳尾式瓶
　　　北宋 高56.6公分
　　　美國堪薩斯市納爾遜美術館藏

是由大小不等的紅砂岩石板構築成的長方平頂石室，地面石板平鋪臺外側設排水溝，臺上殘存人骨遺骸，報告書據此以為這樣的營建應屬底設棺臺的石室墓。問題是該石室無門，其和四川地區宋、元時期常見的磚室墓、石室墓有所不同，不僅如此，石室內發現器物的數量達六百餘件，並且包括漢代銅洗、銅牌和唐代石硯等文物，因此相對於報告書所主張該石室墓墓主乃是一位古董收藏家，學界另見此乃係後人利用前人的墓室以為窖藏等說法，[6] 本文傾向窖藏之說。另一方面，石室所見龍泉青瓷鳳尾瓶瓶身下方飾寬幅蓮瓣，下置外敞式足，其器式和裝飾構思略近前引納爾遜美術館藏北宋磁州窯花瓶（同圖4）；結合森達也所指出與簡陽縣鳳尾瓶印花蓮瓣相似的蓮瓣飾見於江西省清江縣南宋景定四年（1263）墓注壺，[7] 可以認為簡陽縣青瓷鳳尾瓶的相對年代約在南宋時期。後者之造型特徵和江西省南宋吉州窯鐵繪瓶【圖6】大體相近。[8]

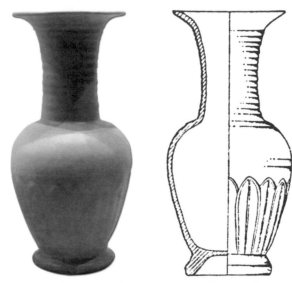

圖5　龍泉窯青瓷鳳尾瓶及線繪圖 元代 高31.9公分
　　　中國四川省簡陽東溪園藝場出土

就目前的資料看來，鳳尾瓶式雖始於宋代，但首先流行於元代龍泉窯青瓷製品，既屢見碩大的器式，裝飾構思亦不一而足，此可以韓國新安木浦元至治三年（1323）新安沉船打撈品為例做一說明，因為其如實地展現了相近時期由同一窯區所生產，且共出於同一遺跡之鳳尾瓶式諸面貌。

新安沉船所見龍泉青瓷鳳尾瓶之主紋裝飾技法計約三類：[9] I 類於肩腹處飾貼花牡丹纏枝【圖7】，作風近

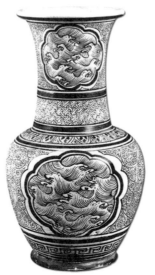

圖6　吉州窯鐵繪瓶
　　　南宋 高27公分
　　　私人藏

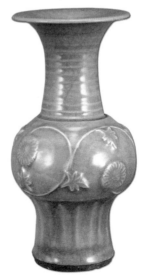

圖7　龍泉窯青瓷鳳尾瓶
　　　元代 高25公分
　　　韓國新安沉船打撈品

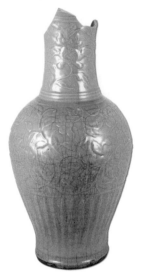
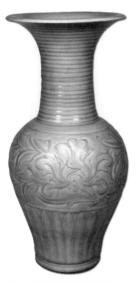

圖8　龍泉窯青瓷鳳尾瓶殘件
元代 高64公分
韓國新安沉船打撈品

圖9　龍泉窯青瓷鳳尾瓶
元代 高45公分
韓國新安沉船打撈品

圖10　龍泉窯青瓷鳳尾瓶頸部殘件
元代 最小徑12公分
中國浙江省龍泉大窯楓洞岩窯址出土

於前引白塔村窖藏（同圖1）；Ⅱ類是於肩腹部位飾淺浮雕纏枝花卉【圖8】，類似的裝飾技法
見於前引泰定四年（1327）大維德瓶（同圖3）；Ⅲ類則是陰刻刻劃母題【圖9】，白塔村窖藏
亦見此類作品（同圖2），此表明三種飾紋技法是並存於相近時段。浙江省龍泉大窯楓洞岩窯
址也出土了貼花飾等鳳尾瓶標本【圖10】。[10]

二、在日本區域的情況

　　從前述新安沉船發現的數枚帶「至治三年」墨書木簽，可以推測船舶極可能沉沒於該當
年度或之後不久，而伴出的「東福寺」墨書木簽等帶銘遺物，也顯示新安船乃是由中國出
航，原本欲駛往日本卻因某種情事而失事沉沒於韓國新安海域，就此而言，舶載的青瓷鳳尾
瓶原是擬輸往日本的貿易瓷。雖然新安船因失事未能達成任務，然而只需從日本傳世作品或
遺址出土標本即可得知，日本曾經自中國進口相當數量的龍泉窯青瓷鳳尾瓶。

　　日本所見元代龍泉青瓷鳳尾瓶以寺院傳世品最具代表性，同時富於區域特色。複數寺院
傳世品當中包括栃木縣足利市真言宗大日派的鑁阿寺。該寺係日本建長七年（1196）由二代
將軍足利義兼（法名鑁阿）贊助興建，南北朝以降成為將軍家和關東公方家的氏寺，而寺院
遺留的貼花鳳尾瓶傳說即是三代將軍足利義滿（1358–1408）所進獻【圖11】。[11] 其次，推測

和足利一族造營有關位於鑁阿寺東南部足利學校遺址，也出土了元代龍泉窯香爐、蓋壺和鳳尾瓶底部殘片。[12] 另外，鎌倉市區鶴岡八幡宮（雪ノ下）、妙本寺（大町）、建長寺（山ノ內）、圓覺寺（山ノ內）等寺院亦見元代龍泉窯青瓷鳳尾瓶傳世品，其中鶴岡八幡宮瓶傳為豐臣秀吉（1537–1598）所贈，建長寺傳為北條時宗（1251–1284）所寄進，而做為鎌倉五山之首的禪宗道場建長寺境內，或西大寺派律宗寺院極樂寺境內也都出土了元代青瓷鳳尾瓶標本。[13] 值得一提的是，現存鎌倉圓覺寺塔頭佛日庵之基於元應二年（1320）底帳而撰成於貞治二年（1363）的《佛日庵公物目錄》記載有「湯盞一對（窯變）、青磁花瓶一具」等數十件中國陶瓷，只是該寺傳世至今的貼花鳳尾瓶是否即目錄所載「青瓷花瓶」？[14] 已無從實證。考慮到各寺院傳世的青瓷鳳尾瓶數量少則一件，多者達四件，而擁有兩件傳世品的臨濟宗建長寺境內考古遺址另出土了三件鳳尾瓶殘片，不難想見傳世至今的作品多屬僥倖遺留，以至於出現了鎌倉太山寺般將分別以貼

圖11　龍泉窯青瓷鳳尾瓶及香爐 元代 瓶高51公分
日本栃木縣鑁阿寺藏

圖12　龍泉窯青瓷鳳尾瓶 元代 高46.2／46.7公分
日本鎌倉太山寺藏

花、刻花飾紋之裝飾技法迥異的兩件作品仍予成雙配對【圖12】。[15] 疑似將原本分離的單品鳳尾瓶組對的案例還見於橫濱市金澤區真言律宗西大寺派稱名寺傳世的四件作品（金澤文庫保管）；貞享二年（1685）《新編鎌倉志》等文獻亦載錄「青磁花瓶　四個　唐物」。從被匹配成對的兩件貼花鳳尾瓶高度相差逾5公分等跡象看來恐非當時的原始組合，惟配置的一對六足朱漆瓶座則係鎌倉時代後期特別訂製的中國風物件【圖13】，[16] 江戶時期狩野探幽（1602–1674）則將此帶座鳳尾瓶視為寶貨進行摹模【圖14】；[17] 東京都港區汐留遺跡江戶大名仙台藩伊達家上屋敷跡出土的紋樣、器式酷似新安沉船打撈品（同圖9）的龍泉窯青瓷殘器，[18] 也是江戶時期貴族寶愛傳世鳳尾瓶之例。

相對於上述經確認的日本傳世或出土的元代鳳尾瓶均屬龍泉窯青瓷製品，傳大分縣宇佐市八幡宮境內另出土了施罩淡青色釉的鳳尾瓶殘器，其口頸部位殘佚，器肩上部和下腹近底足處施數道弦紋，器身貼飾纏枝牡丹花葉，腰腹部位陰刻雙重仰蓮瓣【圖15】。[19] 通過器形、胎釉和貼花裝飾等細部的比對，陳沖認為該鳳尾瓶與福建省中部連江縣浦口窯標本較為接近【圖16】，[20] 是元、明之際福建省中部區域的倣龍泉製品。[21] 本文同意該淡青釉鳳尾瓶恐非龍泉窯的提示，但對該瓶年代是否晚迄明代的判斷則予保留。總結而言，流傳於日本區域的青瓷鳳尾瓶雖以龍泉窯作品居絕大多數，但亦包括部分福建等地瓷窯製品。至於使用場域則集中於寺院，此與前引大維德瓶（同圖3）銘文所示之中國區域的消費情況大體相符，後者乃是以「壹雙」即成對的形式由信徒供入佛寺，此亦和配置著漆瓶座的稱名寺成雙鳳尾瓶的陳設方式一致（同圖13）。

圖13　龍泉窯青瓷鳳尾瓶及漆座
　　　元代 高65.5／71公分
　　　日本金澤文庫保管稱名寺藏

圖14　狩野探幽（1602–1674）
　　　所摹模的帶座鳳尾瓶

圖15
福建窯系青釉鳳尾瓶殘件 高40公分
傳日本大分縣宇佐市宇佐八幡宮內出土
日本大和文華館藏

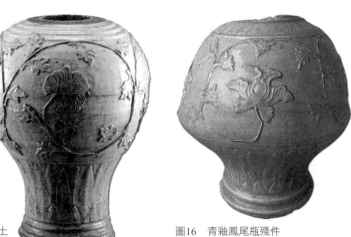

圖16　青釉鳳尾瓶殘件
　　　中國福建省連江浦口窯窯址出土

圖17　觀應二年（1351）《慕歸繪詞》所見青瓷鳳尾瓶和香爐

另一方面，日本中世繪卷卻也顯示鳳尾瓶式亦可單件使用於私領域，除了《春日權現驗記繪》所見元仁元年（1224）大乘院僧正夢鹿而病癒場景中的寢室可見插著花的細頸鳳尾式瓶（第十五卷〈繪三〉）；[22] 繪製於觀應二年（1351）的《慕歸繪詞》在講述京都本願寺高齡七十九歲的住持覺如撞見其子光養丸在插花時歌詠祈願覺如長壽的情景，而插置櫻花的青瓷長頸瓶即屬鳳尾瓶式【圖17】，[23] 其和分置於兩側的燭臺和香爐共同構成佛門所謂「三具足」組件。

三、琉球王國的王室寶庫

位於今沖繩那霸的琉球王國首里城京之內遺址（SK01），是出土有大型元青花蓋盒、泰國四繫陶瓷罐等大量文物而廣為人知的考古遺存，從出土標本結合文獻記事，日方學者咸信該遺跡乃是毀於1459年火災的王朝庫房遺留，其中包括了龍泉窯青瓷鳳尾瓶，係於頸身部位刻劃牡丹花葉，下腹圍飾窄幅仰蓮瓣，蓮瓣下方明顯可見一道突稜【圖18】。[24] 以大維德爵士舊藏三件帶紀年銘文的龍泉窯青瓷鳳尾瓶為例，前引元「泰定四年」（1327）瓶腹下無突稜（同圖3），但「宣德七年」（1432）瓶【圖19】[25] 和「景泰五年」（1454）瓶【圖20】[26] 則見突稜飾，這也是龜井明德屢次提示下腹近底部位所見突稜是

圖18
龍泉窯鳳尾瓶
明代 高62.7公分
琉球首里京之內遺址出土

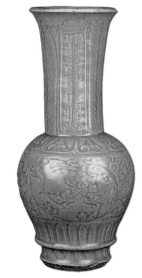

圖19
龍泉窯青瓷鳳尾瓶
明「宣德七年」（1432）銘 高44.2公分
英國大維德基金會舊藏

十五世紀前半鳳尾瓶特徵的主要依據
之一，故京之內遺址（SK01）青瓷
鳳尾瓶的相對年代亦約在十五世紀前
半。[27] 琉球王國除了從明代獲賜大量
陶瓷之外，永樂二年（1404）琉球
山南使節甚至親赴龍泉窯產區處州
（今浙江省麗水縣）以私費購入推測
應該是龍泉窯青瓷的陶瓷製品（《明
史》卷三二三）；臺灣國立故宮博物
院（以下稱臺灣故宮）藏清宮傳世品
亦見十五世紀前期龍泉窯鳳尾瓶【圖
21】。[28]

　　從前引「宣德七年」瓶陰刻「天
師府用」字銘，「景泰五年」瓶見
「喜捨恭入本寺」等銘文，可知明代前期的寺
院、道觀仍是青瓷鳳尾瓶的主要消費場域之
一。不僅如此，此一時段也經常是以兩件壹雙
的形式供入寺院，如原藏Jack Chia夫婦的一
件頸部陰刻「兒者元家門青吉人口平安者」銘
文的龍泉窯青瓷鳳尾尊，即與前引大維德舊藏
「宣德七年」瓶原係一對。[29] 不過，中國區域
亦如日本十四世紀繪卷所見（同圖17），同時
並存居宅以鳳尾瓶插花之例，如陳洪綬繪、項
南洲刻，刊印於1640年或稍後的《張深之先生
正北西廂祕本》就可見到置於高足中空臺座的
鳳尾瓶【圖22】，[30] 該鳳尾瓶內插蓮荷，瓶身滿
布冰裂紋開片，可知畫家意圖以常見於宋代官
窯的瓷釉開片紋理來營造畫面的高古氛圍。[31]
其次，明代晚期高濂《遵生八牋》也提到廳堂

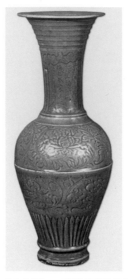
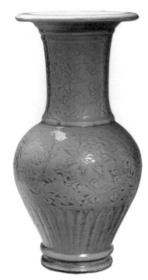

（左）圖20　龍泉窯青瓷鳳尾瓶 明「景泰五年」（1454）銘
　　　　　　高70.5公分 英國大維德基金會舊藏
（右）圖21　清宮傳世龍泉窯青瓷鳳尾瓶 明代
　　　　　　高47.2公分 臺灣國立故宮博物院藏

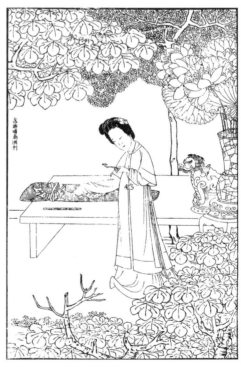

圖22　陳洪綬繪、項南洲刻
　　　《張深之先生正北西廂祕本》緘愁（約1640）

花瓶宜大，書齋插花貴小，而堂中插花「必須龍泉大瓶、象窯敞瓶、厚銅漢壺，高三四尺已上」（《燕閑清賞牋》下）；文震亨《長物志》也說「龍泉、均州瓶有極大高二三尺者，以插古梅最相稱」（卷七〈花瓶〉），從目前已知的龍泉窯瓶罐看來，此類造型高大的龍泉花瓶指的應是鳳尾瓶。插花時多於瓶中置內膽，即「俱用錫作替管盛水」，如此一來，可免破裂疑慮。有趣的是，高濂還建議瓶花「忌放成對」，同時「忌雕花妝彩花架」，高濂此一品味顯然和前述稱名寺陳設於公共場域的成對帶座鳳尾瓶大異其趣，但從前引陳洪綬畫作鳳尾瓶配置有雕花的高足鏤空承臺（同圖22），以及《慕歸繪詞》所見本願寺住持覺如居所做為「三貝足」組件之一的單件瓶花可知，鳳尾瓶的使用可因地制宜，不必限於單一格套。

四、在鄂圖曼帝國宮廷等地的遭遇

土耳其伊斯坦堡炮門宮博物館（Topkapi Saray Museum）是中國陶瓷收藏的重鎮之一。從文獻記載可知宮殿建成竣工於1467年，中國陶瓷收藏始見於1495年的文書，之後1501年、1514年文書記錄的中國陶瓷數量依次增多。學界咸信宮廷的陶瓷收藏應是收聚了原本分散於鄂圖曼帝國（Ottoman Turks）各地收藏品逐漸累積而成的，估計收藏的東方陶瓷約八千件，屬於元、明時期的青瓷約一千三百件，[32]其中包括龍泉窯青瓷鳳尾瓶。

炮門宮博物館收藏有多件元代龍泉窯青瓷鳳尾瓶，以裝飾技法而言，一如前述至治三年（1323）新安沉船般囊括了模印貼花、淺浮雕和陰刻等三種類型。然而，與新安沉船截然不同的是，土耳其炮門宮博物館的鳳尾瓶還包括了部分由宮廷工匠進行金屬鑲飾甚至改裝的製品。就現存作品看來，其金屬鑲飾的動機不一，有的或因口沿缺損而切割磨平該當部位再予裝鑲金屬飾，此時為了取得視覺上的和諧，往往更於底足釦鑲底座【圖23】。[33]最令人印象深刻的是，截切一件貼花鳳尾瓶的口沿部位，而後上下鑲邊，之後再將其反扣成為喇叭形外敞的高足器臺，臺上再配置裝鑲有華麗釦邊的龍泉窯青瓷大碗【圖24】。[34]後者案例與其說是利用殘器的修護方式，其實更接近改裝，也就是說不排除是當地工匠刻意以其嫻熟的金屬工藝技術將中國陶瓷改裝成更合於鄂圖曼宮廷品味之例。

東南亞沙勞越博物館（Sarawak Museum）亦見被磨去口頸

圖23　龍泉窯青瓷鳳尾瓶
元代 高47.2公分
土耳其炮門宮博物館藏

圖24
將鳳尾瓶口沿部分倒置裝鑲成底座的例子
高28.5公分 土耳其炮門宮博物館藏

（左）圖25 被磨去口頸部位的龍泉窯鳳尾瓶 殘高35.4公分
馬來西亞沙勞越博物館藏
（右）圖26 清宮傳世龍泉窯青瓷鳳尾瓶 明代 高55.2公分
臺灣國立故宮博物院藏

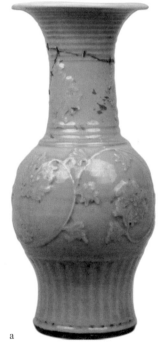

a

b

圖27
（a）龍泉窯青瓷鳳尾瓶
（b）帶「永樂」印銘的修繕部位
元代 高50.4公分
日本京都北野天滿宮藏

部位的明代龍泉窯鳳尾瓶【圖25】，[35] 由於東南亞等亦頻見截切陶瓷並予裝鑲金屬飾的傳世例，故不排除上引鳳尾瓶原配裝有金屬附件？無論如何，從現存造型以及瓶頸和器身布滿以篦刻劃出的菱形梳紋，菱格中填飾圈點或雙圈，可知其相對年代約在明代中期。儘管該鳳尾瓶的流傳脈絡已無從追索，然而其典藏於沙勞越博物館一事則耐人尋味，因為該館正是以收藏有東南亞出土瓷以及婆羅洲Kelabit族等土著傳世明代陶瓷而聞名。考慮到明洪武年間賞賚占城、暹羅、真臘等東南亞諸國的中國陶瓷有數萬件之多；隨同鄭和出航的馬歡著《瀛涯勝覽》也提到與占城博易用青瓷，故不排除上引鳳尾瓶係東南亞區域的傳世器？有趣的是，臺灣故宮亦見器形和裝飾風格與之一致的清宮傳世作品【圖26】。[36]

東北亞日本亦見鳳尾瓶的補修案例，如京都北野天滿宮傳世的一件元代龍泉窯青瓷貼花瓶因頸部裂損且口沿因磕破而缺損，遂予復原修繕【圖27】。值得留意的是，頸部裂豐

乃是以數枚鐵鋦釘予以緊扣固定，口沿補修復原部位與原件接合處亦施加鋦釘，更於復原部位鈐「永樂」印銘，據此可知此一堪稱另類的修繕乃出自十九世紀中後期京都著名陶工永樂和全之手，[37] 此透露出陶工試圖借由鳳尾瓶的補修來傳達個人的工技和陶藝創新。由龍泉窯青瓷鳳尾瓶自身所編織綴集的幻夢般多種不同際遇於此可見一斑。

五、後裔和分身

　　繼元、明時期的龍泉窯青瓷鳳尾瓶，清康熙年間（1662–1722）景德鎮瓷窯个僅繼承了此一瓶式，同時大量燒製青花、五彩或青花釉裏紅等各色鳳尾瓶並在中國陶瓷史上留下一席位置。如宣統二年（1910）江浦寂園叟撰《匋雅》就說「國初官窯之大瓶，多係一道釉之仿古者，今世所貴之大鳳尾瓶」（卷上）；民國初年許之衡《飲流齋說瓷》既提到鳳尾瓶之稱謂是「鳳尾足長而豐，底處蓋散開略同鳳尾，故名」，還評論說「大鳳尾五彩者為最佳，而康熙朝硬綠彩者尤為瑰寶」（〈說瓶罐第七·鳳尾瓶條〉），看來「鳳尾瓶」一名有可能是因清代晚期人目睹康熙朝製品所創造出的詞彙。

　　從北京故宮博物院（以下稱北京故宮）藏的一件康熙乙未年（1715）青花鳳尾瓶上的「喜助清溪古洞神前花瓶一枝」【圖28】，[38] 可知此時的鳳尾瓶仍常用於寺院等公共場域，其造型顯然也是承繼了晚明的瓶式，現藏德國的一件帶天啟五年（1626）紀年的龍泉窯青瓷鳳尾瓶可視為清初此一瓶式之前身【圖29】。[39] 另外，該天啟紀年瓶其實還有一段以往似未被提及之與鳳尾瓶收藏史有關的插話。即做為中國陶瓷史奠基者之一的陳萬里在1928年（6月5日）造訪浙江省竹口田姓寓所時，「得見大花瓶一，約高二尺左右，係牡丹花，頸部有文字五行，是『蓬堂信人周貴點出心喜捨青峰庵寶并一對，祈保眼目光明，男周承教承德二人合家大小平安，天啟五年吉』」，[40] 其銘文內容以及器身紋樣主題和上引德國私人

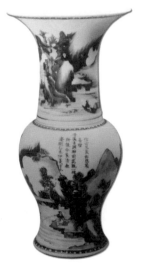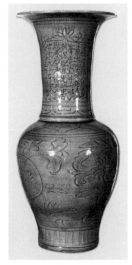

（左）圖28　青花鳳尾瓶 清「康熙乙未」（1715）銘
高43.8公分 中國北京故宮博物院藏
（右）圖29　龍泉窯青瓷鳳尾瓶 明「天啟五年」（1626）銘
高50公分 德國私人藏

藏龍泉窯天啟五年鳳尾瓶完全相符,應是同件作品,所以由陳萬里記錄的「大花瓶」也就是俗稱的鳳尾瓶。不過,陳氏說該瓶頸部有「五行」文字並不正確,其應是七行之誤。

　　康熙朝官窯在承襲明代龍泉青瓷鳳尾瓶式的同時又有所創新,如北京故宮藏康熙官窯五彩蓮荷紋瓶【圖30】,[41] 不僅畫作精美,並且試圖以寓意佛之聖潔、光明的蓮荷紋樣含蓄而得體地來匹配寺院、廳堂等鳳尾瓶經常出沒的場域。一旦提及龍泉青瓷鳳尾瓶的後世倣製品即本文戲稱的分身,令人印象深刻的案例或許要屬日本鹿兒島神宮收藏的日本國產青瓷鳳尾瓶了。神宮位於九州霧島市,舊稱「大隅正八幡宮」等,明治七年(1874)改稱今名;建治三年(1277)一遍上人曾來社參拜;曾數度遭祝融肆虐並重修,永祿三年(1560)再建,目前社殿建成於寶曆六年(1756)。神宮所庋藏的龍泉窯鳳尾瓶計三件,包括一對頸身刻劃淺浮雕牡丹花葉的作品【圖31、32】,以及一件頸身相對修長、頸部陰刻蕉葉,器肩飾纏枝牡丹的作品【圖33】,上述作品曾由多人所組成的「鹿兒島神宮所藏陶瓷器調查團」進行過專案

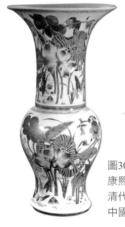

圖30
康熙官窯五彩鳳尾瓶
清代 高50公分
中國北京故宮博物院藏

圖31
龍泉窯青瓷鳳尾瓶
元代 高42.2公分
日本鹿兒島神宮藏

圖32
龍泉窯青瓷鳳尾瓶
元代 高41.5公分
日本鹿兒島神宮藏

圖33
龍泉窯青瓷鳳尾瓶
明代 高65.7公分
日本鹿兒島神宮藏

考察。[42] 結論認為，上揭一對牡丹花葉瓶的相對年代在十四世紀中期（同圖31、32），是要晚於至治三年（1323）新安沉船的元代晚期製品；而器形修長且於近底處可見明顯突稜的作品之年代則要晚迄十五世紀前半明代早期（同圖33），[43] 本文同意上述看法。然而，相對於學界大同小異的編年方案，引人留意的其實是日方倣製品所達到的成就及心態，亦即其倣製的面向包括器形、紋飾、色釉甚至尺寸，除釉色偏淡外，其於外觀上和做為祖型的龍泉窯鳳尾瓶極為類似。龍泉窯鳳尾瓶的成形採分段拉坯而後接合，除了頸身、瓶身接合之外，其器底亦挖空並墊以圓餅沾釉粘結，這點和日本倣製品僅於肩腹部位接合的成形方式有別。換言之，由於日本陶工是以自身所熟悉的成形技法來進行倣製，致使兩者雖然外觀上唯妙唯肖，但彼此在成形工藝或圈足造型等外人不能輕易得見之處仍存在著明顯的差異。其次，經由細部的比對，日方學者另觀察到總計三件倣製鳳尾瓶當中，包括兩件造型紋樣完全相同的製品【圖34、35】，而該兩件倣製鳳尾瓶其實是以神宮所保管之成對中國製品中的一件為原型進行模倣（同圖31），故日本倣品和另件鳳尾瓶於牡丹花葉的伸展方向並不相同（同圖32）。[44]

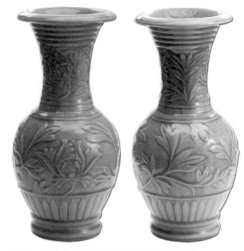

圖34　日本倣製的青瓷鳳尾瓶 高42.8公分
　　　日本鹿兒島神宮藏

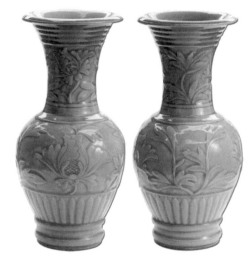

圖35　日本倣製的青瓷鳳尾瓶 高42公分
　　　日本鹿兒島神宮藏

　　值得附帶一提的是，鹿兒島神宮不僅另收藏有龍泉八方瓶、三足盆，亦見三彩法花方瓶和漳州窯青花龍紋罐，以及一件來自泰國阿瑜陀耶（Ayutthaya）東北東約五十公里處素攀武里（Suphan Buri）窯區所燒造的無釉高溫炻器，[45] 而上述作品亦曾被日本逐一倣製且共同收貯於鹿兒島神宮寶庫中【圖36】。[46] 針對此一不尋常的現象，日方學者亦有多種揣測，但迄無定論。由於《齊彬史料》載薩摩藩第十一代藩主島津齊彬（1809–1858）獎勵陶瓷製作，倡議

外銷，既曾於御庭御茶屋內置窯燒陶，並於集成館內成立陶瓷製造所，故一說認為上述倣製陶瓷有可能是齊彬命薩摩藩內陶工所做的試驗品。[47]

敘及日本十九世紀江戶後期鳳尾瓶倣製品之後，在此我們終於可將目光轉向距離中國一萬五千海浬的埃及福斯塔特（Fustat）遺址出土陶瓷標本了。埃及福斯塔特遺址是今日開羅的前身，其不僅是東地中海沿岸、東北非的重鎮，亦是經由紅海可與地中海及阿拉伯海連結的東西交通路徑上的要津。該遺址自二十世紀初期以來至今已經多次正式的考古發掘，出土陶瓷標本逾百萬片，其中東亞陶瓷標本計約萬餘片，而以中國製品占絕大多數，其年代早自晚唐九世紀，晚迄清代，並以宋、元時期標本居多，包括兩千餘片的元代龍泉窯青瓷，後者當中即見十四世紀元代龍泉窯青瓷鳳尾瓶殘片【圖37】。[48]

一個值得留意但不令人感到意外的是，福斯塔特遺址不僅出土龍泉窯鳳尾瓶，遺址亦見埃及當地所倣製的青釉鳳尾瓶標本【圖38】，[49] 後者之時代約在十四世紀或稍早，其和做為原型的龍泉窯青瓷鳳尾瓶之相對年代大致相近，可知是在中國製品輸入不久，甚至是同時即進行倣製的時髦分身。

圖36　鹿兒島神宮藏瓷：（左）中國和泰國陶瓷（右）日本倣製品

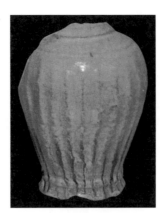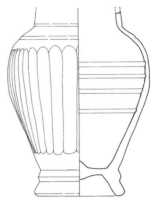

圖37　龍泉窯青瓷鳳尾瓶殘片 元代　　　　　圖38　埃及倣製的青釉鳳尾瓶殘件及線繪圖 高19.7公分
埃及福斯塔特城遺址出土　　　　　　　　　　埃及福斯塔特城遺址出土

六、從埃及到歐洲

　　一般而言，中國陶瓷販售歐洲始於十六世紀葡萄牙人繞道好望角入印度洋抵麻六甲，再往東至澳門所開啟的亞、歐海上貿易網絡。因此，儘管英國考古學家懷特郝斯（David White-house）曾於義大利半島巴里縣（Bali）的魯西拉（Lucera）古城遺址發現十二世紀中國龍泉窯青瓷殘片，日本三上次男也於南西班牙阿魯美尼亞（Almeria）的阿魯卡巴沙（Alcazaba）城址出土遺物中，親眼看到有十至十二世紀的中國白瓷殘片參雜其中，[50] 但學界咸認為上述中國瓷器應該是由伊斯蘭回教徒，或威尼斯和熱那亞的商人輾轉販運到達的。其次，歐洲油畫如由喬凡尼‧貝里尼（Giovanni Bellini，約1433–1516）繪，後經提香（Tiziano Vecellio，約1488/90–1576）潤色的《諸神的饗宴》般十六世紀初期或其他十五世紀時期畫作所見中國陶瓷圖像，[51] 以及現存幾件可確認是十六世紀之前已然傳入歐洲的中國陶瓷傳世品，顯然也是經由其他管道才得以攜入歐洲的，而中東波斯、土耳其或埃及在其中所扮演的中介角色，也早已為學者所留意。[52]

　　比如說，埃及開羅馬木留克王朝（Mamluk Dynasty）蘇丹於1447年贈送三件中國瓷盤給法國國王查理七世（Charles Ⅶ，1422–1461在位），[53] 1442年義大利Foscari總督、1461年翡冷翠總督也先後收受了由開羅蘇丹所餽贈的中國陶瓷。[54] 與本文論旨直接相關的是，現藏義大利彼提宮（Museo degli Argenti）的一件元代龍泉窯青瓷折沿盤，盤底書銘表明乃是1487年埃及蘇丹Q'a it-Baj贈予羅倫佐‧梅第奇（Lorenzo di Medici）的禮物，推測其和彼提宮所藏見於1816年清冊的一對元代十四世紀龍泉窯青瓷鳳尾瓶【圖39】均是羅倫佐‧梅第奇得自蘇丹

圖39　埃及蘇丹於1487年贈予羅倫佐‧梅第奇的
　　　龍泉窯青瓷鳳尾瓶和折沿盤
　　　瓶高46公分 義大利彼提宮藏

的禮物。[55] 事實上，福斯塔特遺址不僅出土有元代龍泉青瓷鳳尾瓶標本，也見不少與梅第奇家舊藏品器式相近的元代龍泉青瓷折沿盤殘片。[56] 換言之，埃及蘇丹於1487年贈予義大利梅第奇家的中國陶瓷包括了一部分已逾百年，即十四世紀前期的古物，而龍泉窯青瓷鳳尾瓶即在此次外交斡旋中被賦予了交聘贈答的任務。另外，埃及蘇丹屢次以包括青瓷在內的中國陶瓷做為外交贈物一事，不由得會令人想起中國青瓷在西洋名稱Celadon的語源問題，亦即在幾種關於Celadon一詞來源的推測中，其實包括了與埃及蘇丹有關的說法。也就是說，此一幾乎為人所遺忘的說法主張埃及蘇丹Sālāh-ed-dīn（Saladin）的變訛，在1171年贈送四十件這類陶瓷給大馬士革蘇丹Nūr-ed-dīn，中國青瓷也因此被稱為Celadon了。[57]

　　無論如何，從歐洲現有實物看來，除了上述做為外交餽贈的偶然攜入之外，中國鳳尾瓶傳入歐洲應和十七世紀歐洲各國東印度公司的成立有關，特別是以貿易中國陶瓷為初衷而設立的荷蘭東印度公司所運送至歐洲的中國陶瓷數量極為龐大，其中即包括不少由江西省景德鎮所燒造的鳳尾瓶。比如說，1980年代於越南頭頓（Vung Tung）港以南百浬的崑崙島（Condao）附近海域發現被命名為「頭頓號」（*Vung Tung Cargo*）的一艘十七世紀後期沉船，就可見到清代康熙朝（1662–1722）景德鎮窯青花鳳尾瓶【圖40】。[58] 不過，此時輸往歐洲的鳳尾瓶則由中國原本多用於寺院、廳堂的插花器，變身成為歐洲王侯貴族或富裕人家「美術蒐藏室」（Kunstkammer）、「瓷器室」（Porcelain Cabinet）【圖

圖40　康熙朝青花鳳尾瓶殘件
　　　清代 高36公分
　　　越南頭頓號沉船打撈品

41】的座上賓，也被頻仍地擺設於家居壁爐或牆壁龕臺，並與其他瓶罐構成成組的陶瓷飾件（Garniture Set）供人欣賞。這種被近代西洋鑑賞家稱為*yen yen*（*yan yan*）Vase的中國陶瓷鳳尾瓶以清康熙朝景德鎮製品最為常見，品質也最為精良，有的曾經被予加工改造，如現藏美國蓋提美術館（The J. Paul Getty Museum）的一對康熙年間繪飾有駿馬、仙鶴母題的青花釉裏紅鳳尾瓶【圖42】，係於截切口沿後的瓶上裝鑲金屬把手和底座，將之改造成古希臘陶

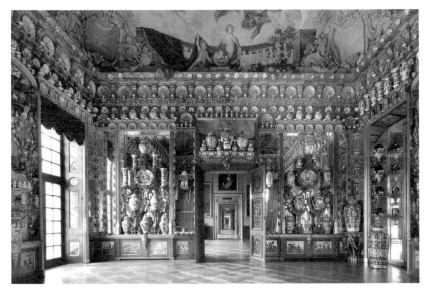

圖41
德國柏林夏洛騰堡皇宮
（Sohloss Charlottenburg,
Berlin）的瓷器間

圖42　經裝鑲改造的康熙朝青花釉裏紅鳳尾瓶
　　　高60公分 美國蓋提美術館藏

圖43　荷蘭裔美國畫家Hubert Vos（1855–1935）繪
　　　《*Oriental Still Life*》（1932）

瓶常見的 Oinochoe 瓶式，其金屬裝鑲的時代約在 1745
至 1749 年之間。[59] 由於裝鑲時間距該鳳尾瓶的相對年代
至少已逾二十年，所以也不排除是對於口沿磕損舊瓷的
修護？無論如何，造型線條律動優美的鳳尾瓶著實吸引
不少西方人的目光，如為慈禧太后畫像的荷蘭裔美國畫
家胡博・華士（Hubert Vos，1855–1935）繪製於 1932
年的東方靜物（《*Oriental Still Life*》）【圖 43】[60] 即是
以明代青瓷鳳尾瓶為畫面主角。當然，鳳尾瓶在中國的
功能亦非一成不變，如現存許多年代約在十九世紀至

圖44　帶雙喜字樣的鳳尾瓶
19–20世紀 高40公分
私人藏

二十世紀前期於頸身部位書有雙喜字樣之成對青花或五彩鳳尾瓶【圖 44】，[61] 即是清末至民國
民間婚嫁時常見的嫁妝之一，成了譬喻夫婦同心、未嘗相離的鴛鴦瓶了。行文至此，猛然令
人想起上個世紀初期霍蒲孫（R. L. Hobson）等西方學者嘗以今日學界業已不明其語源的 *yen
yen*（*yan yan*）Vase 來稱呼清代鳳尾瓶，[62] 個人不禁猜想「*yen yen*（*yan yan*）」會不會就是
「鴛鴦」的音譯？

〔未刊稿〕

1-3 關於「曜變天目」

一、為什麼叫做「曜變天目」?

　　「曜變天目」是日本自造的詞語。日文「天目」有多種指涉,既見將之等同於「黑釉」的廣義說法,亦有以之指稱「建盞」的狹義用法。另外,往往也被做為「茶碗」等器類的泛稱,如「白天目」、「黃天目」即為其例。關於其語源,一般認為可能是來自禪剎林立的中國浙江省天目山。也就是說,赴天目山參禪的日本禪僧因攜帶福建省建陽窯燒製的黑釉茶碗即建盞歸國,致使日本消費者經常以「天目」來稱呼建盞或黑釉茶碗,並引申成了建盞器式茶盞或一般茶盞的通稱。日本建武二年(1335)〈泊寺院打入惡黨等交名文書〉提到寺方因歹徒入侵所蒙受損害的物件中有「天目盞」,[1] 是目前所知年代最早之有關天目碗盞的記事;成立於日本貞和五年至應安五年之間(1349–1372)做為模範文本具教科書性質的《異制庭訓往來》也記錄了「建盞天目」、「鐃(饒)州　定州」等中國茶碗。[2]

　　日本鎌倉圓覺寺塔頭《佛日庵公物目錄》,是基於元應二年(1320)底帳而撰成於貞治二年(1363)的財產清冊,其中可見「窯變」,日方學者有不少認為此即「曜變」,至少其和同清冊所見「建盞」是有所區隔的。不僅如此,康曆年間(1379–1380)《新札往來》所見「容變」或應永年間(1394–1427)《禪林小歌》之「曜卞」所指的也是「曜變」。[3] 高橋義雄(箒庵,1861–1937)曾提示「曜變」一詞初見於十五世紀《能阿相傳集》之「曜變,建盞名,世間稀有」(本文中譯),[4] 但以《君台觀左右帳記》〈土之物・曜變〉條的記載最為詳細,影響也最為深遠。該書是記錄室町將軍家的文物鑑賞與收藏,有能阿彌及其孫相阿彌等兩系列版本,其中又以永正八年(1511)相阿彌書(東北大學狩野文庫本)最常為學界所引用。[5] 因此,日文「曜變」一詞的出現要晚於「窯變」、「容變」或「曜卞」,而「容變」、「曜卞」和「曜變」似亦都是中文「窯變」的日文諧音漢字。

　　在《君台觀左右帳記》當中,「曜變」與「油滴」、「建盞」、「烏盞」、「鼈盞」、「能

皮盞」、「天目」等六類陶瓷碗盞同列入〈土之物〉部門，並且被評定是該部類中檔次最高、價值高昂的茶盞。即：「曜變　建盞之無上珍品，乃世間稀有物。其地黑，滿布濃淡不一的琉璃狀星斑，又有黃色、白色以及極淡的琉璃等諸色屬雜其中，有如織錦般的釉色，屬萬匹之物」（據東北大學狩野文庫本中譯）。文中「萬匹」即「萬疋」，相當於十萬文，以相阿彌撰成《君台觀左右帳記》之永正八年（1511）的米價而言，米一石約七百六十九文，[6] 則十萬文實在是龐大的數字。

二、「曜變天目」的內涵

　　欲理解日本所謂曜變天目的內涵可有幾種途徑。其一是檢索記錄著茶會地點、日期、與會者、抹茶種類及其所使用茶道具之見聞備忘錄性質的「茶會記」，再來則是觀察載錄原屬將軍「御物」或可與「御物」媲美、曾經為著名人物收藏的物品集成之「名物記」。另外，也可考慮收納茶碗之木箱上的品名題簽，即俗稱的「箱書」。從現今的資料看來，少數幾件出現在特定茶會或名物記而後輾轉流傳至今的「曜變天目」等茶碗，特別值得予以留意，因為其提供我們依恃現存實物得以回溯檢證茶會記記錄人或名物記作者的命名依據或原則，進而管窺日本史上特定時段人們對於曜變天目等宋代茶盞的釉調想像。

　　現存「茶會記」所見曜變天目以《松屋會記》的年代最早，該茶會記記錄了席主松屋久好、久政、久重三代的茶會，年代自天文二年（1533）至慶安三年（1650）。[7] 其中，天文十一年（1542）久政茶會已使用「耀變　ようへん」，兩年後的天文十三年（1544）同久政茶會亦見樋口屋紹札持有的「ヨウヘン」。[8] 毋庸贅言，耀變即曜變，而日文平假名「ようへん」或片假名「ヨウヘン」也都是漢字「曜變」的音讀。其次，天文十一年（1542）至天正八年（1580）計有十次茶會使用了「耀變」、「曜變」或「ようへん」、「ヨウヘン」，[9] 其相關記事可參見《大正名器鑑》「曜變」一節的解說。與本文旨趣直接相關的是現藏名古屋德川美術館的一件黑釉盞【圖1】，其原是前引天文十一年（1542）久政茶會記油屋常言（淨言）茶會記載的「耀變」，也是目前所知唯一見於名物記或茶會記之流傳有緒的「曜變」天目。日方學者已曾參酌萬治三年（1660）《玩貨名物志》〈諸方道具分・天目〉所記載之「ようへん　同斷（堺油淨祐所持）同（尾張樣）」等文獻資料，復原出其流傳經緯，即自堺地方的富商油屋常言（淨言）、油屋常祐父子輾轉落入幕府將軍德川家康（1543–1616）之手。以後又做為家康的遺產（《駿府御分物》）移轉贈予第九子尾張德川家初代德川義直，現歸德川美術館藏。[10] 應予留意的是，就今日學界的認識而言，這件自十六世紀以來屢次見於著

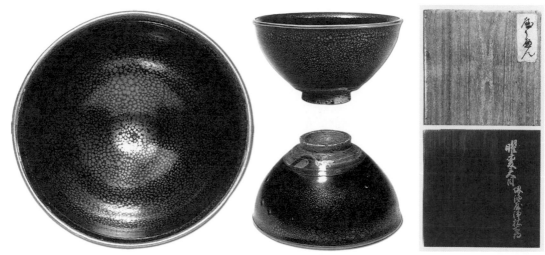

圖1　北方油滴黑釉盞及木箱 高7.6公分 口徑13.3公分 日本德川美術館藏

名茶會並為名人庋藏的「曜變」茶碗，其實並非建窯製品，而是來自中國北方山西省懷仁等地瓷窯所燒造的所謂「油滴」黑釉碗。這就說明了日本室町（1359–1573）、桃山（1573–1603）至江戶（1603–1868）時期文獻所見「曜變」茶碗其實包含了中國北方「油滴」製品在內。

　　其次，日本現存一件福建省建窯黑釉盞，盞內外壁不規則滿布滴狀結晶，依據前輩學者上手觀摩的體驗，則內壁晶點迎光視之隱約可見青、綠、桃、紫等難以名狀的光彩，而若就筆者自圖版觀察該碗外壁釉面所見多數的結晶呈色和形狀特徵而言，似乎比較接近俗稱的「油滴」【圖2】。該碗收貯於雙重木箱中，內箱為金粉梨子地，並有銀粉「曜變」，以及著名茶人小堀遠州（1579–1647）署名，外箱為桐白木，箱蓋書「曜變」。[11] 應予一提的是，前引萬治三年（1660）《玩貨名物記》本是基於小堀遠州玩貨記之部分內容改編而成，

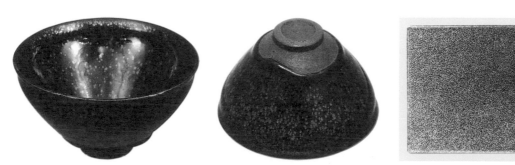

圖2　油滴建盞及木箱 高7–7.3公分 口徑12.3公分 日本私人藏

而該收貯在遠州銀粉「曜變」題名木箱中的建窯黑釉盞亦見於《玩貨名物記》，即同書〈天目〉項所載「ようへん　松平肥前殿」，據此可知，其原屬松平肥前守藏品而後入藏東京前田利為氏，後者另見《前田侯爵家道具帳》之「曜變　七番」，以及《大正名器鑑》「曜變」部。因此，日本江戶至大正時期茶人所謂「曜變」，也包括了中國南方建窯「油滴」製品在內。不僅如此，從今日的分類角度看來，酒井家於明治四年（1871）購入的一件「曜變天目」（《明治四年姬路侯入札目錄》、《姬路酒井藏帳》），其釉面滿布兔毫紋，似應歸入「兔毫」類型，但《大正名器鑑》仍將之列入「曜變」類。這樣看來，至少在明治（1868–1911）、大正（1912–1926）時期，日本鑑賞界所謂「曜變」又涵括了釉面主要呈兔毫紋理的建窯盞。

三、「曜變」和「油滴」

　　如同「曜變」一詞，「油滴」也是日本的詞語，對於其特徵的描述亦見於前引《君台觀左右帳記》，是被評定為僅次於值錢萬疋的「曜變」，位居第二、價值五千疋的珍貴茶碗。即：「油滴　第二重寶也。其底釉亦黑，內外浮現泛淡紫的白星斑，較之曜變，存世有其數量，五千匹（疋）。」（本文中譯）

　　如前所述，日本鑑賞史上的「曜變」，其實包含了「油滴」，甚至「兔毫」在內，而「油滴」當中也包括了介於斑點流淌和兔毫之間的條流釉痕，後者如小堀遠州藏的一件建窯盞。該建盞曾用於寬永十三年（1636）德川家光將軍同席的茶會，經藤田氏、井上氏，現藏北村美術館

圖3　兔毫建盞（上）及木箱（下）高6.5公分 口徑12.5公分 日本北村美術館藏

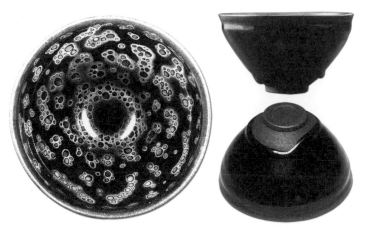

圖4　曜變建盞 高7.2公分 口徑12.2公分 日本靜嘉堂文庫美術館藏

【圖3】。[12] 碗附桐白木內箱，蓋面有遠州後人小堀宗慶「油滴天目」墨書，並有小堀遠州親書紙札短冊，外題「油滴天目」。[13] 問題是日本茶人為何會將釉面呈斑點或條毫形的茶碗歸入「曜變」或「油滴」而予賞玩？就今日有關建窯黑釉紋理形成的科學分析可知，建窯釉面近於所謂「油滴」的斑點是因燒成時鐵的氧化物在該處富集，冷卻時這些局部逐漸形成飽和狀態，並以赤鐵礦和磁鐵礦的形式從中析出晶體所致，而兔毫的形成則可能是由於燒成過程中，釉層中產生的氣泡將其中的鐵質帶到釉面，當燒到攝氏一千三百度以上高溫釉層流動時，富含鐵質的部分就流成條紋，冷卻時從中析出赤鐵礦小晶體所致。[14] 這也就是說，建窯釉面斑點狀「油滴」或毫狀「兔毫」似乎是因燒成過程中溫度或冷卻時段所形成的效果，所以也會出現介於「油滴」和「兔毫」之間不易歸類的中間型製品。至於現藏東京靜嘉堂文庫美術館之舉世無雙，釉面浮現濃淡不一、變幻萬千呈藍、銀、紫等色暈之「曜變建盞」【圖4】則可能是和釉的結晶群以及釉上生成的超薄薄膜有關，[15] 近年日本陶藝家長江惣吉也進行了倣製【圖5】，後者是待冷卻至攝氏八百五十度時，因投入礦物粉末所產生酸性瓦斯致使釉面生成彩斑，用陶藝家的話來說即「酸性瓦斯的化學作用」。[16]

本文無法評論靜嘉堂文庫美術館藏「曜變建盞」釉面效果的確實形成原因，不過日本鑑賞史上之得以品評、分類所謂「曜變」或「油滴」等茶碗的釉調特徵，無疑和前引《君台觀左右帳記》的描述息息相關。就字面上的理解，該書所記浮現泛淡紫白星斑

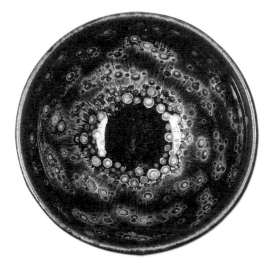

圖5　曜變建盞 高7.2公分 口徑12.2公分
　　　長江惣吉倣製

之「油滴」，其和濃淡不一帶黃、白或琉璃諸色星斑的「曜變」，似乎也有合轍之處，即兩者多顯現泛彩的星斑，而這樣的文字敘述當然會給予後世茶人想像的空間，如《大正名器鑑》編者高橋義雄（箒庵）在觀摩前引酒井氏藏建盞之後所撰「實見記」，雖然目睹了該碗黑釉閃青色且呈兔毫紋，碗內側可見稀疏斑點近於油滴類型，然而卻因考慮到碗內壁的稀疏小星紋，所以仍舊將之列入「曜變」。[17] 編纂於大正年間的《大正名器鑑》是日本茶道具鑑賞史上的鉅作，影響至為深遠，而編者對於茶碗分類，多少又是心繫室町將軍家同朋眾的鑑賞品評而後揣摩而成的。事實上，對於室町時代以來及至今日的茶人而言，《君台觀左右帳記》的茶碗品評既是古典，同時也是允許糅合自身的理解和想像的鑑賞指南。所以像是這樣的一種基於古典文獻描述的鑑賞觀就難免出現因人而異的品評和分類，這也正是上引鑑賞史上視「油滴」為「曜變」的主要原因之一。

在此應予留意的是，無論是「曜變」或是「油滴」，皆非中國的鑑賞詞彙。宋人文集有不少吟詠建窯茶盞色釉紋理的記事，如蔡襄於北宋皇佑年間進呈仁宗後修訂於治平元年（1064）的《茶錄》載：「建安新造者紺黑，紋如兔毫」；「以建安兔毫盞為上品，價亦甚高」均屬著名的事例。其次，宋人所謂「玉毫」（徽宗《大觀茶錄》）、「兔毛」（蘇軾〈送南屏謙師〉）或「異毫」（《宣和遺事》），也有可能是形容茶盞瓷釉所見毛毫狀紋理的用語，指的都是「兔毫」。「兔毫」之外，「鷓鴣斑」也是宋人鑑賞建盞釉面效果常見的詞彙，如「閩中造盞，花紋鷓鴣斑」（陶穀《清異錄》）、「建安瓷盌鷓鴣斑」（黃庭堅〈和答梅子明王揚休點密雲龍〉）即是。儘管所謂「鷓鴣斑」的具體面貌已難實證，但若結合傳世標本似可推測得知，該用語極可能是指釉面帶自然斑點結晶，或於釉上點飾白色或鐵鏽斑點的茶盞。

如前所述，日文「耀變」或「曜變」可能來自中文「窯變」。南宋周煇撰成於紹熙三年（1192）的《清波雜志》載：「饒州景德鎮，陶器所自出，於大觀間窯變，色紅如朱砂，謂熒惑躔度臨照而然，物反常為妖，窯戶亟碎之」。[18] 如果說中世東北亞日本區域的人們，將偶然目睹的釉面顯現難以名狀、濃淡不一琉璃狀星斑的宋代茶盞視為「窯變」的產物，毋寧也是自然的事。無論如何，日本文獻所見「窯變」、「曜變」或「油滴」似乎可以宋人文集頻見的「鷓鴣斑」予以概括。[19] 換言之，具有「鷓鴣斑」紋理效果的宋代茶盞，於日本鑑賞史上有時稱為「曜變」，有時又被視為「油滴」，另外又以「禾目」一詞來指稱宋人所謂的「兔毫」【圖6】。從南宋茅一相（審安老人）撰《茶具圖贊》所見「陶寶文」茶盞盞壁內外滿布縱向細密條紋【圖7】，[20] 可知其應是當時兔毫茶盞的寫實線繪，據此又可推測宋代南北各地複數窯場之所以會競相燒造兔毫黑釉茶盞，除了來自消費者口碑式的言傳之外，《茶具圖贊》般

之印刷圖冊無疑亦對此一時尚紋理茶盞之燒製有著推波助瀾的作用。兔毫之外，相對於文學性的「鷓鴣斑」譬喻，「曜變」和「油滴」般之日式分類用詞淺顯易懂，同時也能呼應流傳於世宋代茶盞的瓷釉紋理，本文從之。

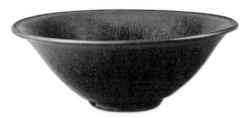

圖6　兔毫建盞 高7.7公分 口徑20.5公分
日本五島美術館藏

四、「曜變天目」的流轉

日本國立歷史民俗博物館藏廣橋家本《綱光公記》所見一則與建窯曜變茶盞相關的記事，是近年始予以披露的有趣發現。廣橋家是室町時代穿梭連繫公、武兩家有著重要政治功能的實務型公家（武家傳奏），所謂《綱光公記》即廣橋綱光（1431–1477）親筆札記，時年三十四歲，為正三位權中納言。其中，寬正五年（1464）十月二十九日條有以下的記事，即「抑曜變御建盞，永享行幸時被進云云，可有御拜見之由，可申院云云，千阿彌承也，仍即申入之處，三条入道內府御質物申請了，即被仰遣之處，只今難返上（下略）」。大意是說，室町八代將軍足利義政（1436–1490）

圖7　「陶寶文」茶盞

透過千阿彌（1424–1488）向後花園天皇提出申請，要求觀覽其父六代將軍足利義教（1429–1441執政）在永享年間後花園天皇行幸「室町殿」時所獻呈的曜變建盞，然而該曜變建盞卻被正親町三条實雅（1409–1467）借出典當，目前不在天皇手邊。[21] 此透露出日本中世窮困潦倒的貴族經常向大內或將軍家調借文物而後直奔舖當鋪典當折現的社會現象，而來自中國的曜變建盞等諸唐物往往成為當時物品借貸折現之特殊經濟運作模式下的標的物，[22] 特別是曾經為將軍家收藏且進入大內具有「御物」規格、價錢萬疋的曜變建盞更是如此。

在此，我們應有必要回頭省思足利義教獻呈天皇建盞的經緯，因為其既涉及「曜變」的內涵，也和類此之高檔次建盞輸入日本的議題有關。永享九年（1437）能阿彌筆《室町殿行幸御餝記》載當年後花園天皇行幸六代將軍義教邸，義教於殿舍內展示了將要進奉天皇

的三十一件「建盞」和四件「油滴」。事隔二十多年，《綱光公記》記道，當義政想提件參觀由他父親進獻的禮物時，所指名的卻是「曜變」。關於這點，藤原公雄認為該「曜變」若非是經由其他管道的獻物故而未列入《室町殿行幸御餝記》清單，即是「曜變」和「油滴」是要到編纂《君台觀左右帳記》時才開始分類區隔的。[23] 藤原氏的評估可謂公允，但就本文而言，由於「曜變」和「油滴」往往存在著可予主觀認定的曖昧空間，或許獻呈天皇的四件「油滴」當中就包括了義政所稱的「曜變」建盞在內，即不排除義政本人有意地高估父親的獻禮，將介於「油滴」和「曜變」之間的製品視為世間稀有的「曜變」。

　　從中國的考古發掘或文獻記事看來，在宋代受到高度評價且適宜鬥茶的建窯黑釉盞，入元以後已不再燒造。因此，六代將軍足利義教進呈天皇之包括「油滴」在內的建盞，應是數百年前的古物。雖然韓國新安木浦打撈上岸、可能是由浙江省寧波解纜原擬航向日本卻在中途不幸失事沉沒之至治三年（1323）沉船，亦見數件口沿裝鑲金屬釦邊的宋代建盞，此說明直到十四世紀元代後期仍有少量宋代傳世建盞被做為骨董商品運送到日本。[24] 輸入日本的建盞古物價格不菲，如《北野社家日記》載京都北野天滿宮社家松梅院於延德四年（1492）經由茶屋松隱所購入的建盞及托子索價十貫文。[25] 不過，我們更應留意《室町殿行幸御餝記》記錄了義教執政時期室町殿陳設的裝飾道具，這是因為之所以要在室町殿（花御所）庭院南北會所擺設各種飾品，其目的是為因應後花園天皇之行幸，亦即做為武家領袖的將軍意圖向公家最高表徵的天皇炫耀其所擁有的包括來自中國皇帝所賜予的高檔唐物。值得留意的是，明成祖永樂四年（1406）曾賜予三代將軍足利義滿（1358–1408）將軍「黃銅鍍金鑲口足建盞一十箇」，亦即十件口足裝鑲鍍金釦邊的建盞，看來六代將軍足利義教於花御所向天皇展示的「油滴」等高品質建盞，極有可能就是其先祖獲自明代永樂皇帝的傳世品，而高級唐物的獲得正是展現幕府在東亞經貿實力的絕佳道具。也就是說，義政在寬正五年（1464）要求拜見的「曜變」，原是義教在永享九年（1437）進呈天皇的「油滴」，追根究柢，其本是義滿在永樂四年（1406）得自明朝皇帝的賞賜品。如前所述，建窯黑釉茶盞的燒造不會晚迄元代，故可推測永樂帝賜予義滿的建盞應是收貯於明朝內廷的宋代古物，其品格極高，包括了世間少有的「曜變」或「油滴」類型，亦即宋代文人心儀的「鷓鴣斑」盌。

　　另一方面，就日本茶道史而言，流行於室町時代（1359–1573）前期北山和東山文化的書院茶，至室町後期已逐漸為草庵茶所替代，此一轉變正意謂著文物道具的賞鑑也從武家貴族崇尚華麗唐物的流風，過渡至追求冷枯蕭條意境之粗相茶具，著名茶人千利休（1522–1591）即是此一茶道美學的集大成者。如前所述，《君台觀左右帳記》〈土之物〉載「曜

變」是值錢萬疋、世間稀有的無上珍品，其和
同列於〈土之物〉項之不入將軍御用、價格低
下的「灰被」茶碗，幾乎有著天壤之別。然
而，此一情事到了賞玩、體驗冷枯粗相風情
的草庵茶時代則出現了戲劇性的逆轉，師承
千利休並以利休傳人自居的山上宗二（1544–
1590）撰於天正十四年（1586）俗稱《山上
宗二記》的茶道傳書〈天目之事〉提到，「曜
變」、「油滴」、「烏盞」等皆屬建盞，但「價
格低廉」；相對地，上品的「灰被」茶碗則是
為茶人武野紹鷗（1504–1555）或名將豐臣秀
吉（1537–1598）收藏的「名物」，[26] 雖則迄
萬治三年（1660）《玩貨名物記》則又加以平
反，重新表彰了「曜變」的珍貴價值。時至
今日，除了數年前中國浙江省杭州市一處推測
可能是南宋時期接待外國使臣的「都亭驛」
遺址出土的殘器之外【圖8】，[27] 流傳於世的三
件曜變建盞均收藏於日本，且均屬國家指定

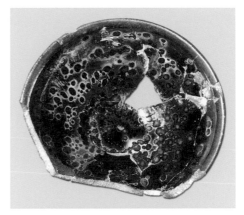

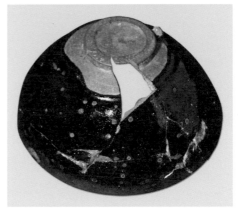

圖8　曜變建盞殘件 中國浙江省杭州出土

的「國寶」，當中又以靜嘉堂文庫美術館藏作品品相最佳（同圖4）。該曜變建盞在大正七年
（1918）東京兩國美術俱樂部的競標落槌價錢為十六萬五千日圓，[28] 而大正八年（1919）米
價一升為零點五圓，大正九年（1920）公務員月俸約七十圓。我以前曾為文指出，日本傳世
的一群品格高逸、令人嘆為觀止的建盞，有可能原是室町將軍家收藏而後散佚的御物，有的
甚至是來自明代帝王的賞賜品。[29] 推論是否得當？敬請方家不吝指正。

〔據《故宮文物月刊》，第390期（2015年9月）所載拙文補訂〕

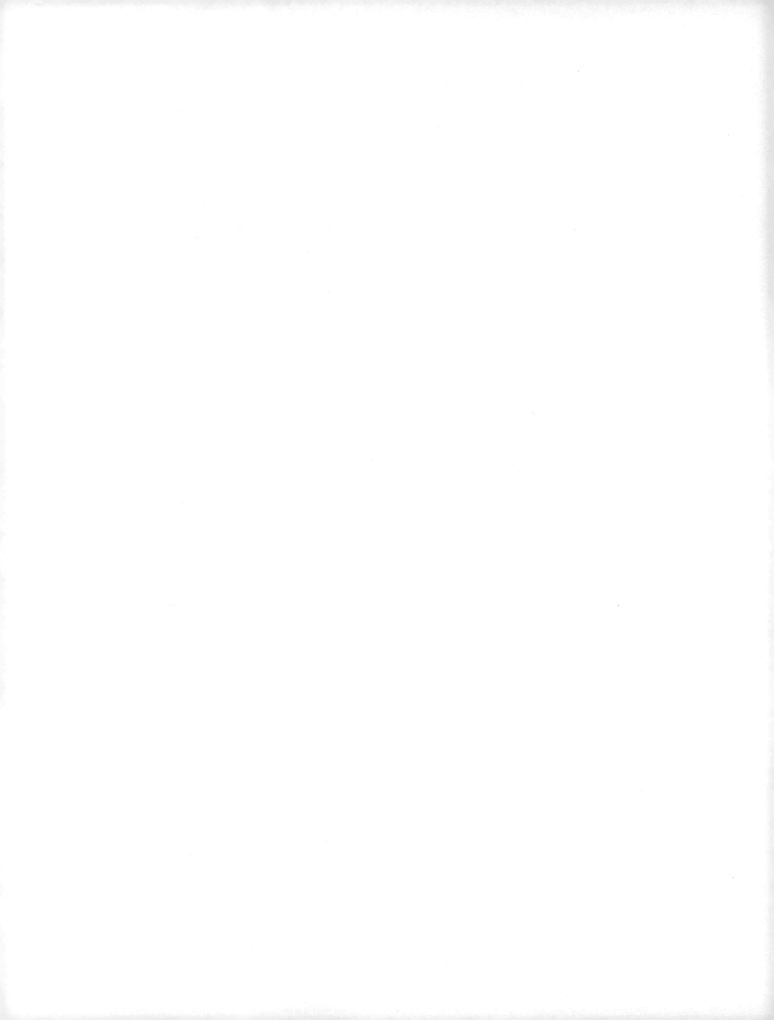

1-4 中國陶瓷剔劃花裝飾及相關問題

　　在中國陶瓷史上，許多瓷窯陶工為了迎合時尚，往往在考量成本和消費層的同時，選擇自身熟悉且擅長的手法來表現陶瓷的流行趣味。展現時髦陶瓷的方式可有多樣，而以器形和裝飾最為直接。以裝飾而言，至少包括了色釉、圖紋和紋樣加工技法等。筆者過去曾總結歸納宋代不同窯場匠師追逐兔毫和鷓鴣斑等釉面裝飾之經緯，本文做為其後續，是擬考察陶工們為營造胎和釉之對比呈色效果所做出的適得其所的努力和變通。之所以要花費篇幅幾近瑣碎地例舉陳述諸多瓷窯的色釉和紋樣加工技法，其目的是想說明：陶瓷史上許多看似變幻萬千、令人眼花撩亂的裝飾效果，其實只是不同瓷窯陶工針對時尚趣味的一個素樸的回應方式罷了。理解及此，或許將可以輕鬆但是卻更有效率地去宏觀梳理陶瓷史的時代和區域樣式問題。

　　中國陶瓷以剔釉露胎方式來營造呈色不同的胎和釉對比效果之早期實例，可見於北魏洛陽城內大市遺址出土的黑釉盂和杯，所見均係於外器壁刮去數道弦紋露出澀胎【圖1】，[1] 其黑白相間、色比分明的視覺趣味和西方玻璃器的裝飾意匠異曲同工，有可能是受到當時進口玻璃器飾的影響。[2] 類似的弦紋剔釉製品，曾見於河南省偃師隋墓出土的黑釉盤口瓶，或國立柏林亞洲藝術博物館（Museum für Asiatische Kunst, Staatliche Museen zu Berlin）藏具隋代造型特徵的四繫罐【圖2】，[3] 結合前引大市遺址出土標本的造型特徵，本文同意森達也將大市遺址所見黑釉剔弦紋標本的年代下修至隋代的看法。[4]

　　利用胎和釉的不同呈色來凸顯陶瓷紋樣一事，到了晚唐九世紀時又有進一步的發展，

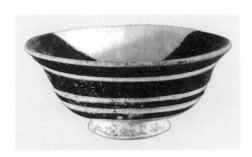

圖1　黑釉弦紋杯 隋代 高5.1公分
　　　中國河南省北魏洛陽城大市遺址出土

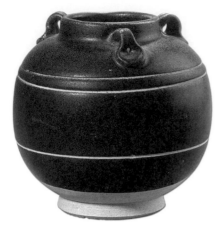

圖2　黑釉弦紋四繫罐 隋代 高13.5公分
德國國立柏林亞洲藝術博物館藏

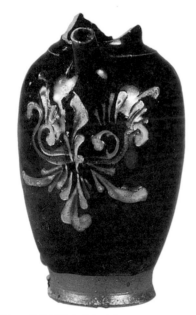

圖3　黑釉刻花白彩壺 唐代 高15.3公分
中國陝西省耀州窯窯址出土

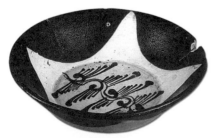

圖4　素胎黑花盤 唐代 口徑14.1公分
中國陝西省耀州窯窯址出土

見於南北多處瓷窯標本。比如說，陝西省耀州窯黑釉製品當中有所謂「黑釉刻花填白彩」，係於外壁剔劃露胎花卉而後填施白彩，於工序上近於所謂象嵌【圖3】；同窯所燒造的於白色素坯逕行以黑釉飾紋俗稱的素胎黑花【圖4】[5]亦為其例。

做為唐代陸羽（約733–804）《茶經》所載名窯之一的安徽省壽州窯可見今日俗稱的漏花印紋，據報告書的描述，是以薄獸皮預製各式圖案，將漏花印版貼在器坯上，施白瓷衣取下印版，胎上即漏成陰刻花，再施黃釉入窯燒造便可呈現濃厚色彩的漏花印紋；至於黑釉器則是待施白瓷衣後，將漏花印版貼上，施黑釉後取下印版入窯煅燒即為黑釉地白漏花印紋【圖5】。[6]當然，印貼的圖案花紋是否確以獸皮為之？恐怕不易確認，以剪刻油紙或樹葉亦可達到上述的漏花效果。

宋伯胤曾經談及揚州唐城遺址出土的壽州窯茶葉末釉瓷枕【圖6】[7]的工序是：貼上剪紙牡丹並於其上

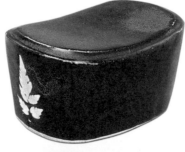

圖5
壽州窯黑釉漏花葉紋枕
唐代 寬16.8公分
日本出光美術館藏

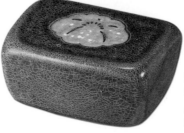

圖6
壽州窯枕
唐代 寬10.4公分
中國江蘇省揚州唐城遺址出土

施淡黃色釉，然後以褐釉沿著花瓣勾出邊線，再於花朵內飾花蕊，除花朵外整體施罩茶葉末釉。[8] 由於類似的剪花漏釉技法又見於湖南省長沙窯枕[9] 或河北省滄縣出土的唐代注壺【圖7】，[10] 可知是不分南北許多瓷窯共通的裝飾技法之一。

一、化妝土的引入

　　相較於上述諸例是直接在釉面以剔劃或漏花印版等方式顯露澀胎圖紋，九世紀的長沙窯則是在相近的裝飾理念下引入化妝土，亦即先在器坯施抹一層白色泥漿而後陰刻紋樣再施釉入窯燒造，如此一來，露出深胎色的刻紋在白底的襯托之下色比愈顯突出【圖8】。[11] 雖然，於高溫釉陶瓷施加化妝土並非長沙窯的創發，浙江省衢縣西晉元康八年（298）墓已可見到利用化妝土來掩飾深色器胎意圖改善釉色的婺州窯青瓷缽，[12] 不過，長沙窯陶工在化妝泥層上施加陰刻顯露澀胎紋樣的做法，則要早於五代至北宋早期陝西省耀州窯以相同工序刻劃圖紋的青瓷製品【圖9】，[13] 磁州窯系河北省觀台窯址第一期（950–1048）亦見類似施罩透明釉的白地線刻標本。[14] 就目前的資料看來，經由剔劃工藝來展現色調對比分明的胎釉圖紋之舉，似乎是中國南北多處瓷窯所共同追求的裝飾效果之一，所以與其將之視為瓷窯競爭而著手考察個別瓷窯之間的影響或交流，恐怕更應從時代因素來考慮陶瓷製品此類裝飾與其他質材工藝品的模仿或借鑑，兼及所共同營造出的時尚趣味。無論如何，北方瓷窯陶工對於剔花陶瓷的製作極為熟稔，工藝視覺效果幾乎達到爐火純青的境界。其技法多元，除了前述白地刻

圖7　葉紋漏釉注壺 唐代 高14.1公分
　　　中國河北省滄縣出土

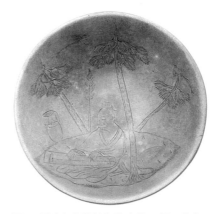

圖8　長沙窯青釉刻紋碗 唐代 口徑14公分
　　　私人藏

圖9　青瓷劃花殘件 五代至北宋初
　　　中國陝西省耀州窯窯址出土

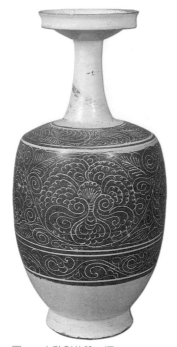

圖10 白釉劃花盤口瓶
北宋 高41.3公分
美國克利夫蘭美術館藏

圖11 青瓷象嵌殘件 北宋 中國山西省渾源窯窯址出土

劃花之外，另有白象嵌、白剔花、白地黑剔花、黑地白剔花，或經高溫煅燒後再施低溫綠釉二次入窯燒成的綠釉白地黑剔花等製品。

　　磁州窯類型象嵌以美國克利夫蘭美術館（The Cleveland Museum of Art）藏十世紀北宋早期白釉劃花盤口瓶最為著名【圖10】，[15] 係於器身陰刻花卉後整體施白化妝，再於轆轤將飾紋部位的化妝泥抹去，施罩透明釉入窯燒造後即可獲得褐色澀胎顯現白泥線象嵌圖紋；[16] 從窯址出土標本可知其應屬河南省登封曲河窯所燒製。[17] 山西省渾源窯北宋早期青瓷亦見以相同工序進行白泥線象嵌圖紋標本【圖11】。[18] 北方磁窯之外，森達也曾指出廣東省西村窯、江西省吉州窯、福建省茶洋窯、華家山窯和磁灶

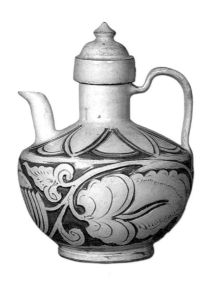

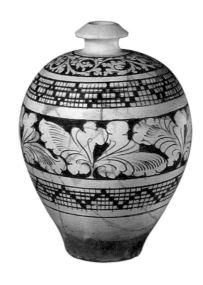

（左）圖12
白釉剔花注壺
北宋 高20.4公分
日本東京國立博物館藏

（右）圖13
白釉剔花填彩梅瓶
中國北京故宮博物院藏

圖14 白地刻印花枕 北宋熙寧四年（1071）
長21.6公分 英國大英博物館藏

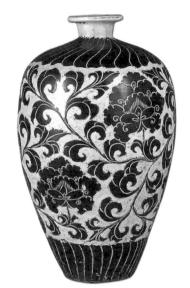

圖15 黑剔花梅瓶 北宋 高31.7公分
日本東京國立博物館藏

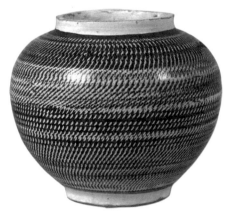

圖16 白釉跳刀壺 北宋 高9.2公分 私人藏

窯宋、元時期標本亦見象嵌裝飾，[19] 但筆者未見實物，詳情不明。

白剔花工藝一般是在施抹化妝泥的器坯剔地露胎以凸顯白色的圖紋【圖12】，[20] 有時更於減地部分填以黑色、茶色、蟹青色等色料以增進和紋樣的對比效果【圖13】，[21] 後者又稱「刻花填色」，[22] 或「剔刻填彩」。[23] 其次，也有以圓管鑿壓珍珠地紋或再於戳印處填充色粉者【圖14】，[24] 相對地，白地黑剔花則是在白化妝土滿施或局部施罩黑泥，然後剔除紋樣以外的黑漿料露出白化妝，並以工具於黑漿料上刻劃花蕊、莖脈等細部紋理，施罩透明釉入窯燒造遂成黑白對比分明的圖紋【圖15】，[25] 是磁州窯系觀台窯或當陽峪窯最具特色的製品之一；以簧片在轆轤彈點篦刻俗稱「跳刀」、「飛白」的製品也是磁州窯常見的表現模式【圖16】。[26] 顧名思義，所謂黑地白剔花是剔除做為紋樣的黑漿料，呈現黑地白花效果【圖17】，[27] 傳世作品當中亦見於器不同部位分別施以黑地白花和白地黑花標本【圖18】，[28] 當陽峪窯址曾採集到類似的標本【圖19】。[29]

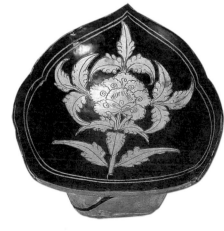

圖17
黑地白花枕
北宋 長29.5公分
日本東京國立
博物館藏

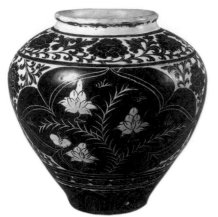

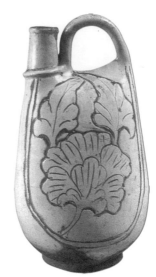

圖18　黑地白花及白地黑花罐
　　　北宋 高23.8公分 私人藏

圖19　中國河北省當陽
　　　峪窯窯址出土殘片

圖20　白釉劃花提梁壺
　　　遼代 高28.5公分
　　　喜聞過齋藏

二、邁向剔劃花裝飾效果的幾條途徑

　　暫且不論磁州窯剔劃花裝飾的時代變遷，僅就其起始年代而言，白地線刻、白象嵌、珍珠地、白地剔花等裝飾技法可上溯十世紀後半至十一世紀北宋早期，至於最具特色、黑白對比醒目的白地黑剔花或黑地白剔花於觀台窯發掘資料則是出現於第二期後段（1101–1148）北宋晚期至金代初期，[30] 但不排除其有早至十一世紀後期的可能性。另外，傳世遺物數量龐大的磁州窯類型釉下鐵繪的初現年代要晚於白地黑剔花，最早只能上溯至十二世紀。

　　與中原窯場關係密切的遼代（916–1125）瓷窯也燒造有剔劃花陶瓷，除了施加化妝土後刻劃紋樣深及器胎的製品之外【圖20】，[31] 亦見白地剔花作品【圖21】。[32] 內蒙古赤峰缸瓦窯除燒造這類製品之外，[33] 還有施罩化妝土後陰刻圖紋，省略減地程序而直接在紋樣以外背底部位塗施黑彩，罩以透明釉入窯燒成者【圖22】，[34] 其視覺效果有如磁州窯類型的黑地白剔花（同圖17）或當陽峪窯剔地填彩（同圖13）。以往對於遼窯的這類白釉黑彩標本的年代有十一或十二世紀等不同看法，[35] 參酌磁州窯類型標本的相對年代，似可將之訂定於十二世紀前期或稍早。應予一提的是，中國南方福建省福清市石坑窯窯址亦曾採集到以類似工序進行紋樣裝飾的黑地白花標本【圖

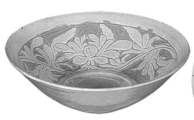

圖21　白地剔花碗 遼代
　　　口徑20.2公分 夢蝶軒藏

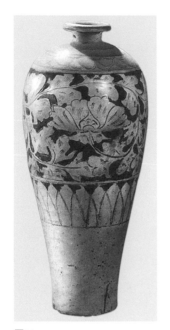

圖22
白釉劃花黑彩梅瓶
遼代 高36.7公分
中國遼寧省博物館藏

圖24
黑地白花綠釉梅瓶
宋代 高40.5公分
日本福岡市博多遺址群出土

圖23　黑地白花殘片 中國福建省福清市石坑窯窯址出土

23】，[36] 這不由得會讓人聯想到1980年代日本福岡市博多遺址出土的黑地白花綠釉梅瓶【圖24】。關於後者的產地日方學者意見不一，有的從裝飾技法推測其為磁州窯系製品，[37] 有的則主張應是宋代華南一帶所生產，[38] 但兩說均未提示相關依據。從前引福清窯址出土的雖不完全一致但裝飾趣味頗為相近的黑地白花標本看來，博多所出梅瓶應係南方製品，並且有可能就是來自福建地區窯場所燒造。

　　上述遼窯等是以釉下黑彩塗施紋樣以外部位，企圖達到工藝技術難度較高的黑地白剔花般的效果，寧夏西夏靈武窯則是直接於器胎施黑釉，再以劃刮釉方式減地並剔出紋樣【圖25】，[39] 作風粗獷，其工序與北魏大市遺址出土的隋代弦紋刮釉杯可謂一致（同圖1）。以露胎的方式來營造澀胎圖紋和背景釉對比趣味，無疑要以江西省吉州窯剪紙貼花製品最為著名，其是於胎上貼上剪紙再施釉，入窯燒造後剪紙貼處無釉，與背景黑釉形成對照【圖26】，[40] 甚至再於以剔釉或貼紙工藝所形成的露胎紋樣進行鐵繪【圖27】。[41] 就裝飾工序而言，吉州窯剪紙漏釉技法可視為唐代壽州窯漏釉等製品的繼承，而其紋樣的黑白對比氛圍同時又是宋代陶瓷流行趣味的

展現。另外，江西省贛江東岸七里鎮窯址燒製的乳丁飾柳
斗紋缽，缽內滿施褐釉，外側是在茶褐呈色的澀胎上點飾
白釉乳丁，別有一番情趣【圖28】。[42]

　　另一方面，設若將視野轉向東北亞朝鮮半島，不難發
覺高麗時代（918–1392）象嵌青瓷也是意圖營造紋樣和背
底之色調對比效果。所謂象嵌青瓷的製作工藝一般是在剔
刻的紋飾上填充白土或赭土再施青瓷釉燒成【圖29】，[43] 習
慣上又將象嵌刻線紋的稱為線象嵌，與之相對的是象嵌減
地人物花卉等圖紋的面象嵌，其視覺效果近於磁州窯類型
黑地白花（同圖17、18），但亦有剔除紋樣以外背底並填
充白土俗稱逆象嵌的製品【圖30】，[44] 後者外觀近於磁州窯
類型白地黑剔花（同圖15）。不僅如此，部分作品如韓國
國立中央博物館藏注壺上方部位既以色土填充減地紋樣，
身腹部位則採逆象嵌剔除背
底並填入白土【圖31】，[45]
而日本收藏的一件宋代磁州

圖25　黑釉剔花扁壺
　　　西夏 高20公分
　　　中國寧夏靈武窯窯址出土

圖26　吉州窯漏釉三足爐
　　　南宋 高9.5公分
　　　中國江西省樟樹市博物館藏

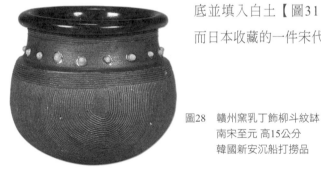

圖28　贛州窯乳丁飾柳斗紋缽
　　　南宋至元 高15公分
　　　韓國新安沉船打撈品

圖27　吉州窯漏釉黑彩瓶 南宋
　　　高29.3公分 私人藏

圖29　青瓷象嵌壺
　　　高麗 13世紀 高22.1公分
　　　私人藏

圖30　青瓷逆象嵌注壺
　　　高麗 12世紀 高18.8公分
　　　日本大阪市立東洋陶磁美術館藏

窯類型大口罐係於罐肩飾白地黑剔花，罐身開光處則飾黑地白剔花（同圖18）。

　　相對於晚唐九世紀耀州窯黑瓷外壁剔刻紋樣露出澀胎而後抹填白彩入窯燒造（同圖3），朝鮮半島陶瓷象嵌最早見於京畿道龍仁郡西里窯和全羅南道咸平郡良才里窯標本，前者是於粗白土上施綠褐色面象嵌，其上再飾線象嵌，年代約在十世紀後期至十一世紀，後者良才里窯標本是在器胎上飾線及面黑象嵌，年代亦約在十一世紀，由於標本裝飾作風罕見，因此被視為朝鮮半島初期陶瓷象嵌之特例。[46]不過，全羅南道康津郡沙堂里七號窯或海南郡山二

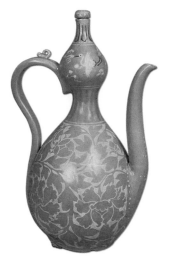

圖31　青瓷象嵌注壺
　　　高麗 12世紀 高34.4公分
　　　韓國國立中央博物館藏

面珍山里窯則在十一世紀後期至十二世紀燒製野守健分類屬「鐵彩手」的象嵌青瓷，[47]亦即於素燒器坯塗施鐵黑漿料而後切削紋樣，再於減地紋樣內象嵌白土，施青瓷釉再次入窯燒成【圖32】。[48]其黑白分明的圖紋和前述九世紀耀州窯黑釉白花（同圖3），或十二世紀初期磁州窯類型之白地黑剔花製品【圖33】，[49]有著相近的裝飾趣味。就目前的資料看來，高麗象嵌青瓷成熟鼎盛於十二世紀中期，因此前述推測流行於十一世紀後期的鐵彩類型白象嵌製品（同圖32）或可說是典型的高麗象嵌青瓷之前身。[50]

　　如前所述，廣義的宋代磁州窯類型製品當中亦見於剔地部位填彩的標本（同圖13），其相對年代亦約在十一世紀後期。尤應留意的是朝鮮半島似乎曾多次出土磁州窯類型白地黑剔花製品【圖34】；[51]開城市板門郡仙跡里文宗景陵（1047-1083）除了出土有高麗象嵌青瓷之外，另伴出磁州窯類型白剔花標本，後者又與磁縣觀台窯窯址二期前段（1068-1100）標本一致。[52]朝鮮半島陶瓷象嵌技法的出現契機涉及高麗時代金屬器象嵌或螺鈿漆器等其他質材工

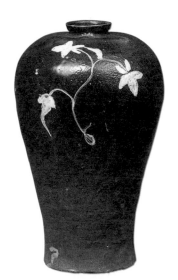

圖32　青瓷鐵地白象嵌梅瓶
　　　高麗 12世紀 高26公分
　　　日本大阪市立東洋陶磁
　　　美術館藏

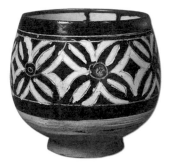

圖33　白地黑剔花缽 北宋
　　　高15.2公分 私人藏

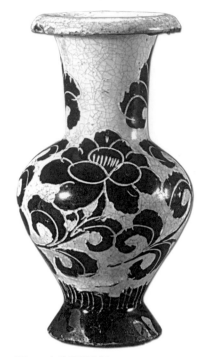

圖34　白地黑剔花瓶
　　　北宋 高20.8公分
　　　高麗古墳出土

圖35　青瓷鐵地刻紋碗
　　　高麗 口徑10.9公分
　　　日本大阪市立東洋陶磁美術館藏

圖36　白釉象嵌鳳紋枕
　　　北宋 高16.8公分
　　　英國大英博物館藏

藝品，[53] 問題相對複雜，目前不宜驟下結論，而高麗象嵌青瓷之裝飾工藝和題材內容也和一般所見磁州窯類型製品大異其趣，但就十二世紀中期以來已成熟發展的高麗象嵌青瓷而言，其於減地紋樣或減地背底填充白土或赭土，意圖突顯紋樣與背底色差的裝飾意念實和宋代磁州窯類型剔花或剔花填彩製品之裝飾構思相契合。不僅如此，傳世的高麗青瓷當中可見一類先於器胎施抹鐵漿，陰刻紋樣之後施青瓷釉燒製而成的作品【圖35】，[54] 其裝飾技法與前述耀州窯劃花青瓷於胎上塗施白化妝而後陰刻再上釉之工序完全一致（同圖9），至於其紋樣裝飾效果則彷彿前引北宋初期河南省登封曲河窯白泥象嵌盤口瓶（同圖10），以及現藏大英博物館（The British Museum）原大維德基金會（Percival David Foundation of Chinese Art）藏北宋至和三年（1056）褐地象嵌鳳紋枕【圖36】。[55] 可以附帶一提的是，東南亞越南陳朝十四世紀陶瓷亦見於塗施鐵彩的裝飾帶上加飾剔花露胎紋樣製品【圖37】。[56]

三、遼代鉛釉剔花陶器相關問題

　　遼代瓷窯所燒製施罩高溫釉的刻劃花或剔花陶瓷實例已如前述（同圖20–22）。高溫陶瓷之外，遼窯亦

圖37
鐵彩剔花注壺
越南陳朝 14世紀 高19.3公分
舛田Collection藏

見低溫鉛釉剔劃花標本，其中劃花製品是於器胎施白化妝後以陰刻手法刻劃出深及胎骨的圖紋輪廓，並重點飾綠彩【圖38】，[57] 也有以圓規為輔助工具劃出圈紋或多重同心圓的作品【圖39】。[58] 剔花作品之製作工序略如磁州窯類型白剔花，有的還於紋樣施加綠彩【圖40】，[59] 另可見到因圖紋需要而適時運用剔花露胎來營造胎釉對比呈色的作品【圖41】，[60] 此類白釉綠彩剔花陶器在茶紅色澀胎的襯托之下，往往予人三彩般的錯視感。從目前的資料看來，白釉綠彩陶器多出土於十一世紀前半遼代中期墓葬，如遼寧省彰武縣大沙力士墓（沙M1）、[61] 同省法庫葉茂台墓（M23）【圖42】，[62] 或內蒙古巴林右旗查干壩墓（M11）、[63] 赤峰阿旗罕蘇木蘇木朝克圖山東北萬金山墓（M1）[64] 等相對年代約在十一世紀前半的遼墓均曾出土。特別是遼開泰四年（1015）耶律羽之孫、耶律甘露子、耶律元寧墓出土的白釉綠彩魚紋盆已如前述（同圖41）。出土分布相對集中於內蒙古赤峰東北部及遼寧省西北部。[65] 至於其產地，以往雖有依據胎釉特徵推測是赤峰缸瓦窯所燒造，[66] 但近年在內蒙古阿魯科爾沁旗寶山村（原東沙布爾台鄉）曾採集到原施罩白釉綠彩但現已剝釉的陰刻魚紋陶盆殘片【圖43】。[67]

應該留意的是內蒙古遼開泰四年（1015）耶律元寧墓出土的彩釉陶盆（同圖41），盤心雙重圈內飾並列的三魚，外圈等距置多重山形紋，山形紋之間填以花葉，

圖38　白釉綠彩盆　口徑27公分
　　　日本出光美術館藏

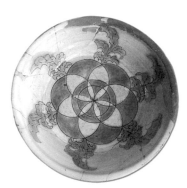

圖39　白釉綠彩盆　口徑34公分
　　　中國內蒙古敖漢旗博物館藏

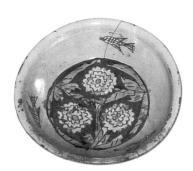

圖40　白釉綠彩剔花盆
　　　中國內蒙古翁牛特旗文物管理局藏

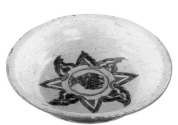

圖41　白釉綠彩盆
　　　中國內蒙古赤峰市
　　　遼開泰四年（1015）
　　　耶律元寧墓出土

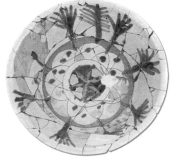

圖42　白釉綠彩陶盆　口徑36公分
　　　中國遼寧省法庫葉茂台遼墓
　　　（M23）出土

圖43 陰刻魚紋殘片
中國內蒙古阿魯科爾沁旗
寶山村小南溝窯址出土

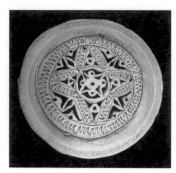

圖44 埃及素燒鏤空濾板
10–12世紀 口徑7公分
The Bouvier Collection藏

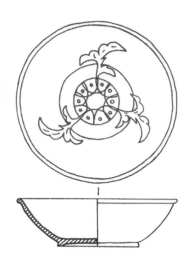

圖45 三彩線刻葉紋盆線繪圖
口徑20公分
中國內蒙古阿魯科爾沁旗
雙勝鎮范家屯遼墓出土

其設計構思和十至十二世紀埃及素燒陶水壺所配置之經常裝飾各式伊斯蘭紋樣的鏤空陶濾板（Filter）有相近之處【圖44】。[68] 其次，阿魯科爾沁旗雙勝鎮范家屯三彩陶盆【圖45】[69] 的葉紋飾布局亦略似九至十世紀白釉藍彩伊斯蘭陶器【圖46】。[70] 如果說，紋樣布局的相似性並不足以說明遼窯製品和伊斯蘭工藝品圖紋之間的影響關係，以下或可列舉構成圖紋時所採行的實際操作技法再次想像兩者或屬同源？以內蒙古敖漢旗博物館館藏白釉綠彩陶盆為例（同圖39），盆心所見重圈幾何紋樣乃是以圓規為工具陰刻內外雙重圈，並以外圈為基點等距刻劃六只圓圈，進而在陰刻的區塊內交錯塗施不同色釉。從法庫葉茂台遼墓（M23）（同圖42）或阿魯科爾沁旗先鋒鄉新林村遼墓

圖46 白釉藍彩陶
9–10世紀 口徑20公分
傳伊朗蘇莎（Susa）出土

三彩釉陶盆【圖47】、[71] 朝克圖東山遼墓（M4）白釉綠彩陶盆盆心亦見類似的多重圈紋構圖【圖48】，[72] 不難得知以圓規製作幾何重圈是十一世紀前期遼代白釉綠彩或三彩陶常用的裝飾技法之一。雖然利用圓規在陶瓷器胎刻劃圈紋之事例於中國至少可上溯戰國時期，河南省北齊武平七年（576）李雲墓青釉帶繫罐罐肩的重圈紋也是以圓規刻劃的著名實例，[73] 但構圖不若遼窯製品變化繽紛。相對於遼代彩釉陶之利用多重圈紋組合成複雜中帶秩序感的幾何圖紋似乎未見於唐、宋時代陶瓷，敘利亞八至九世紀釉陶則見與遼代釉陶構思一致的重圈紋【圖49】，[74] 後者於各圓心加飾團花形飾的作法也和前引阿魯科爾沁旗遼墓三彩缽於圓心等部位施以點彩的構思異曲而同工（同圖47）。

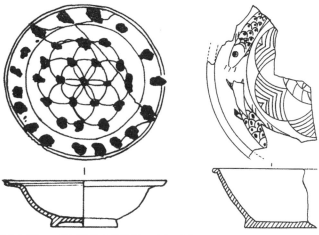

（左）圖47　三彩釉陶盆線繪圖　口徑24公分
　　　　　中國內蒙古阿魯科爾沁旗先鋒鄉遼墓出土
（右）圖48　白釉綠彩盆線繪圖　口徑32公分
　　　　　中國內蒙古阿魯科爾沁旗朝克圖東山遼墓（M4）出土

圖49　綠釉陶缽外底 8–9世紀
　　　口徑11.7公分 敘利亞出土

學者已曾指出，光是《遼史》一書所載自遼天贊二年（923）至咸雍四年（1068），來自西域伊斯蘭諸國的貢使有二十次之多，其中包括三次大食國遣使進貢。此處大食所指迄無定說，但可能候選則包括統領中亞和伊朗地區的薩曼王朝、中亞東部喀喇汗王朝、都城於今阿富汗東南部加茲尼的伽色尼王朝，甚至阿拔斯王朝。[75] 就遼墓考古而言，內蒙古奈曼旗遼開泰七年（1018）陳國公主及駙馬墓既見鏨刻阿拉伯銘文的銅盆，並伴出了伊斯蘭刻花玻璃紙槌瓶，[76] 而前述相對年代與陳國公主墓大抵相近，燒造於十一世紀前期的陰刻線畫白釉綠彩或三彩陶盆，其紋樣裝飾氛圍亦洋溢著伊斯蘭風。考慮到遼墓屢次出土伊斯蘭文物，河北省宣化遼墓甚至可見推測是由中亞傳入的黃道十二宮星圖，看來遼代鉛釉陶所見此類幾何式裝飾圖紋很可能是受到伊斯蘭工藝品紋樣的啟發。

四、伊朗賽爾柱克時期的剔劃花陶器

賽爾柱克王朝（1037–1157）的剔劃花陶瓷有多種面貌，但對於具有中國陶瓷背景常識的人而言，十二世紀伊朗中部卡山（Kashan）地區生產的俗稱Silhouette Ware也就是日譯「影繪手」的陶器，或許是最容易留下印象的作品了。其剔花裝飾是在白色器坯施黑化妝，再剔去紋樣以外的黑泥漿料施罩透明釉後入窯燒成，常見的裝飾母題除了人物、動物像之外，還有庫非體（Kufic）文句【圖50】，[77] 其圖紋工藝以及黑白對比氛圍酷似十二世紀初期北宋磁州窯類型白地黑剔花標本（同圖15）。其次，Silhouette Ware既有於器表施透明釉者，也存在施罩翠藍釉的製品【圖51】，[78] 無獨有偶，磁州窯類型之白地黑剔花製品亦見施鉛綠釉二次入

窯燒成的作品【圖52】，⁷⁹後者之相對年代不晚於十二世紀前期，相當於或略早於Silhouette Ware同類標本的時代。

　　主要出土於裏海西南伊朗西北地區Aghkand等地俗稱的Aghkand Ware，是先於器胎塗施白化妝，再刻劃深及澀胎的單線或雙鉤輪廓，並於劃線處飾黃、綠彩之後罩透明釉燒成【圖53】，⁸⁰與這類Arthur Lane所主張可防止燒造時色釉不當流竄的圖紋輪廓線刻技法相近的陰刻鉛釉陶器，⁸¹曾見於伊拉克薩馬拉（Samarra）遺址出土的晚唐九世紀白釉綠彩標本【圖54】。⁸²另外，位於Aghkand區域東邊的Amol地區也燒造有類似裝飾工藝的鉛釉陶器，其同樣是在白化妝的胎上線刻圖紋而後飾彩，經常可見開光布局或以網格等色釉填繪背底的製品【圖55】，⁸³其相對年代約於十二至十三世紀。傳Amol出土品當中另可見到施白化妝後，以刻劃或剔花手法顯露三角形、圓形或方格等深色器胎，並結合陰刻或彩繪而營造出視覺有似於三彩的鳥紋鉢【圖56】。⁸⁴應該一提的是，該鉛釉鳥紋陶鉢所見以剔花幾何紋、陰刻線紋

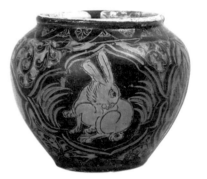

圖50　伊朗Silhouette Ware
黑剔花文字執壺
12世紀 高16.5公分

圖51　伊朗Silhouette Ware
黑剔花文字花草青釉四繫罐
12世紀 高14.7公分

圖52　黑剔花綠釉大口罐
北宋 12世紀 高11.1公分
日本MOA美術館藏

（左）圖53
白色多彩刻線鳥紋鉢 11–12世紀
口徑35公分 伊朗Aghkand地區出土

（右）圖54
白釉綠彩刻線紋盤
唐代 伊拉克Samarra遺址出土

以及綠彩等所構成的氛圍和裝飾技法，令人想起前述遼開泰四年（1015）耶律元寧墓出土的白釉綠彩盆（同圖41）。不僅如此，缽內側上方部位與鳥頭頸夾雜相間、形似圓形開光所見排列有序間隔剔出的方格紋，也和北京故宮博物院藏梅瓶（同圖13）或日本根津美術館藏磁州窯類型當陽峪窯蓋罐罐身卷草紋上、下方的紋飾帶異曲而同工【圖57】。[85] 後者罐身中央卷草紋飾因酷似「至和三年」銘剔花葉形枕【圖58】，[86] 可知其相對年代亦約在北宋至和三年（1056）前後，即十一世紀中期。

　　距Amol南邊不遠，傳Rayy出土的鉛釉陶缽也是利用刻劃白化妝的手法營造出顯現深色澀胎的圖紋【圖59】。[87] 應予留意的是，該陶缽內側中段部位和底心另以梳紋填飾鳥獸主紋以外的空間，而此一以梳紋飾背底的磁州窯標本之年代約相當於觀台窯二期前段（1068–1100）【圖60】，[88] 長谷部樂爾認為磁州窯梳紋係繼白剔花和珍珠地之後為突顯主題的簡易加工量產製品。[89] 另外，相對年代在十二世紀前期以梳紋做為裝飾帶背底的磁州窯類型斂口缽【圖

圖55　白地綠彩刻線紋缽
12–13世紀 口徑20.3公分
伊朗Amol地區出土

圖56　白地褐綠彩劃花鳥紋缽
11–12世紀 口徑25.5公分 傳Amol出土
伊朗德黑蘭考古博物館藏

圖57　白釉剔花紋罐
北宋 高13.8公分
日本根津美術館藏

（左）圖58
白釉剔花枕
北宋 高16公分
述鄭齋藏

（右）圖59
白地劃花獸紋缽
11–12世紀 口徑17.7公分
傳Rayy出土
伊朗德黑蘭考古博物館藏

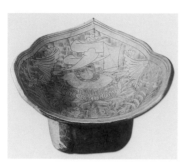

圖60　白地劃花「忍」字枕
　　　高20.1公分
　　　美國Indianapolis Museum of Art藏

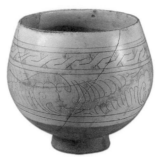

圖61　白地劃花雷紋花葉缽
　　　北宋 高16.4公分
　　　中國河北省觀台窯窯址出土

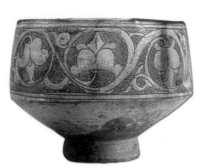

圖62　白地劃花草葉紋缽
　　　12世紀 高14.3公分
　　　傳伊朗阿富汗出土

61】，[90] 其器形和裝飾布局也和東方伊斯蘭世界今阿富汗斯坦出土的十二世紀折腰缽有相近之處【圖62】，[91] 後者所見網格背底令人狐疑其是否會是磁州窯類型珍珠地紋的另類表現形式【圖63】？[92]

　　俗稱的Gabri Ware也是以剔花手法營造紋樣和背底色差的著名鉛釉陶器。所謂Gabri是波斯語意指瑣羅亞斯德教即祆教教徒，Gabri Ware一名是來自以往古物商之間盛傳該類型釉陶所見人面獅身等裝飾母題不盡符合伊斯蘭教傾向，故而推測其應是之前伊朗國教瑣羅亞斯德教徒的用器。由於該類型標本主要出土於裏海西南、伊朗西北部Kurdistan的Garrus地區，因此自1940年代Arthur Lane認為有證據顯示其應燒造於Yastkand和其他位於Kurdistan的Garrus山區以來，[93] 一般就以Garrus Ware稱呼之。特別是德國人類學研究所於Kurdistan-Azerbai-jan邊界Takht-I Suleiman地區所發掘出土的標本不僅數量多，地層關係也相對清楚。[94] Garrus類型製品紋飾多樣，人物、鳥獸【圖64】、[95] 花草之外，還見吉祥字銘【圖65】，[96] 其裝飾工藝多是於紅褐色器胎施白化妝，然後剔除紋飾以外部位白土，再罩以透明釉或綠色、黃褐色或錳紫色系鉛釉，有時為突顯黑白對比效果往往還於減地背底塗抹錳發色的黑彩【圖66】，[97] 其工序如前述當陽峪窯刻花填色標本（同圖13），圖紋裝飾效果亦直逼宋代磁州窯類型剔花製品，後者磁州窯系作

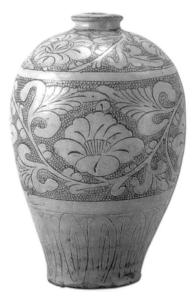

圖63　白地劃花珍珠地梅瓶
　　　宋代 高27.1公分
　　　日本多摩中央信用金庫藏

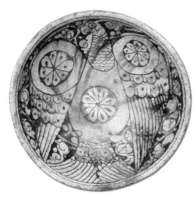

圖64　白地剔花缽
　　　口徑18.5公分
　　　伊朗Garrus地區出土

圖65　黃釉白剔花文字紋缽
　　　12世紀 口徑31.1公分
　　　伊朗Garrus地區出土
　　　英國維多利亞與愛伯特美術館藏

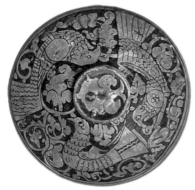

圖66　綠釉器蓋
　　　12–13世紀 口徑21.7公分
　　　伊朗Garrus地區出土

品一般施高溫釉，但亦見施罩綠色低溫鉛釉二次入窯燒造的作品（同圖52），其相對年代在十一至十二世紀。依據Rudolf Schnyder對於Takht-I Suleiman出土釉陶標本的分類，於第四組群開始出現動物和庫非體字（Kufic）的裝飾母題，但典型的剔劃花Garrus Ware則多見於第五組群，後者器形特徵常見於十二至十三世紀初期其他伊斯蘭陶器，裝飾圖像豐富，除了獅、鷹等之外，還有各式花葉和幾何紋。[98]

五、剔劃花技法影響傳播的評估

早在1960年代，熟悉中國和伊斯蘭兩地陶瓷史的三上次男博士已經注意到宋代磁州窯剔劃花製品和Garrus Ware之間的類似性，並且主張中國陶瓷剔劃花技法乃是在波斯同類技法影響下才誕生的。三上氏認為：在年代方面，中國陶瓷剔花技法最早見於十一世紀後半北宋熙寧年間（1068–1077）磁州窯類型標本，而Garrus Ware剔花技法則略早於中國，始於十一世紀前半。其次，相對於器形和製陶等基礎工藝方面中國陶瓷曾給予波斯陶器影響，然而在作品的設計和表現技法層面中國則頗受波斯陶器的啟發。[99]三上氏的說法提出之後，隨即得到日方波斯藝術史領域學者的支持，認為其說言之成理。[100]雖然三上氏並未言明中國陶瓷剔花技法始於北宋熙寧年間的依據，但似可推測其或是參考了大英博物館藏著名的帶「熙寧四年」（1071）紀年銘磁州窯剔花枕（同圖14）。不過該紀年瓷枕雖明示了磁州窯剔花技法不晚於熙寧四年，然而此一紀年屬年代下限非關上限。

就今日的考古發掘資料而言，發現有絹地青綠山水和設色花鳥畫軸的遼寧省葉茂台遼墓，即伴出一件

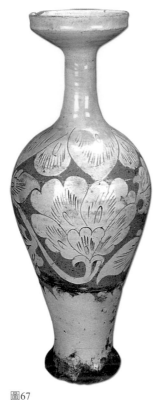

圖67
磁州窯白釉剔花長頸盤口瓶
高46公分
中國遼寧省葉茂台遼墓出土

白釉剔花盤口瓶【圖67】，而該墓的相對年代約在十世紀後半期，[101] 此說明了中國陶瓷剔花技法應可上溯十世紀後期。另一方面，Garrus Ware陶器雖可上溯十一世紀，但典型的或說使用減地剔花技法的標本則屬十二世紀至十三世紀遺物，[102] 至於三上次男屢次提及的一件同氏推測來自十至十一世紀伊拉克窯場，[103] 但Arthur Lane認為出自十至十一世紀伊朗Rayy地區窯場的以圓規輔助繪飾刻花圖紋的剔花陶器【圖68】，[104] 其定年和產地判斷其實頗為分歧，如Rudolf Schnyder就認為，既然同類標本見於Takht-I Suleiman區域Garrus Ware之第五組群，故其相對年代亦應在十二至十三世紀初期，修正了以往Arthur Lane等偏早的定年，[105] 岡野智彥雖承襲三上氏十至十一世紀的定年，但認為其屬伊朗製品。[106]

　　這樣看來，中國陶瓷剔花工藝的初始年代似乎不晚於波斯陶器，並且很可能更早於中近東類似標本的年代。那麼兩者之間是否存在借鑑影響的關係呢？就個人所掌握的少數文獻看來，歐美學者對此議題並不熱衷，多是輕描淡寫地提及伊朗西北區域的陶瓷剔花技藝可能與金銀器或土耳其人至伊朗西北部開墾一事有關，而未涉及中國窯址情況，[107] 其和三上次男等日方學者力主中國剔劃花陶瓷所受波斯影響的論調大異其趣。中國馬文寬則並陳諸說，認為伊朗西北地區此類剔劃花陶器既可能受到地中海東岸或安納托利亞地區的影響，也不排除受到中國陶瓷的影響。[108] 不過，上述各說法均止於推測，並未出示具體論證依據。

　　如前所述，位於裏海南方、Garrus地區東方的Rayy曾出土以刻劃技法來凸顯深色澀胎的鉛釉陶缽（同圖59）。其次，產地仍待確認的日本出光美術館藏以圓規刻劃圖紋邊廓的白釉剔花缽（同圖68），一說來自Rayy地區所燒製。應該留意的是，十一世紀波斯著名學者Al-Birūni（973–1048）曾經提到，當他造訪一位由

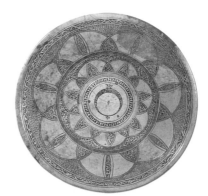

圖68　白地刻線紋缽
口徑34.7公分
日本出光美術館藏

Isfahan移往Rayy的商人宅邸，很驚訝地發現屋內竟有各式各樣的中國陶瓷，不僅如此，Al-Birūni還描述了中國陶瓷的製作方式，甚至批評了波斯陶工的中國陶瓷倣製品品質欠佳。[109] 從Al-Birūni生動的體驗記錄，不難想像伊朗北西部富裕人家的中國陶瓷消費情況，以及當地陶工樂於模倣中國陶瓷。從目前的資料看來，以剔劃減地方式來營造陶瓷胎和釉呈色對比效果的中國陶瓷之年代極可能要早於波斯陶器，而若考慮到兩地製品的類似性，以及十一世紀鄰近生產該類製品窯址的波斯住民曾擁有、使用中國陶瓷，可以認為波斯陶器的剔劃減地裝飾技法有較大可能是受到中國陶瓷的啟發。

　　其實，中國剔花陶瓷很早就經由海路運銷其他國家，最顯著的案例莫過於1990年代於印尼海域雅加達（Jakarta）以北，距邦加島（Bangka Island）半途約一百五十公里打撈上岸命名為*Intan Wreck* 所見白釉剔花盤口瓶【圖69】。從伴出的其他遺物可知，*Intan Wreck* 的相對年代約在十至十一世紀。由於與該白釉剔花盤口壺造型、裝飾技法均極類似的作品另見於前引相對年代約在十世紀後半的中國遼寧省葉茂台遼墓（同圖67），可知*Intan Wreck* 盤口壺的年代亦相當於此一時期。[110] 從河南省登封曲河、密縣西關窯窯址採集到同類器式標本，知其應屬中國北方窯系製品。[111] 另外，據說河北省邯鄲地區北宋早期墓亦曾出土同類製品，[112] 此則又說明了這類剔花製品應為北宋早期廣義的磁州窯作例。儘管於途中不幸失事沉沒的*Intan Wreck* 的原定航路還有待復原，不過其伴出遺物除了大量的中國青瓷和白瓷之外，還包括了可能產自伊拉克的翡翠藍釉標本，以及伊朗地區的玻璃瓶。[113]

小結

　　雖然宋代北方瓷窯所燒造廣義磁州窯類型剔劃花製品是中國陶瓷裝飾史上重要的篇章，不過學界對於其原型之推測則未有共識，除了想像與雕漆外觀相似之外，[114] 要以倣金屬器鏨胎或鎏金銀器最為常見，[115] 後者說法和1940年代Arthur Lane主張波斯陶器剔花（Sgraffiato）來自金

圖69　磁州窯白釉剔花長頸瓶殘件
Intan Wreck 打撈品

圖70　紅鏤牙棋子 唐代 日本正倉院藏

屬器影響之看法大概相類。[116] 另一方面，盛唐期唐三彩枕枕面戳印朵花而後填入有色泥料於工藝上近於所謂象嵌的製品，[117] 或晚期陝西省法門寺出土的鎏金銀平脫祕色瓷碗，都反映了陶工借鑑其他質材工藝品的加工手法以豐富陶瓷器的裝飾，至於湖南省長沙窯青瓷褐斑、河北省邢窯白瓷褐斑或河南、山西等省瓷窯的乳濁釉花瓷等標本更是體現了晚唐九世紀瓷器的加彩風尚，[118] 因此前述陝西省耀州窯黑釉刻花填白彩（同圖3）或安徽省壽州窯漏花印紋（同圖5）等作品也應在此一時代裝飾氛圍中予以掌握。

　　與此同時，我們應該留意宋代剔劃花陶瓷的裝飾工序其實和唐代文獻所謂「鏤牙」、日本文書稱作「撥鏤」的染色象牙雕極為一致。如正倉院藏唐代紅鏤牙棋子【圖70】，[119] 乃是於染紅的坯料剔劃露出象牙本色的啣綬鳥紋，並於綬帶或鳥翅局部填充綠色等色料以增益色彩，其和陶瓷塗施化妝土後剔劃露胎圖紋，或者又於減地背底填充彩色的製作工序若合符節。從《大唐六典》載中尚署每年二月「進鏤牙尺及木畫紫檀尺」；《翰苑群書》記述皇帝於「中和節賜紅牙銀寸尺」予臣僚，正可以推測鏤牙尺是具有儀式規格高度的貴重器物，日本天平勝寶八年（756）獻物帳所載錄正倉院傳世的「紅牙撥鏤尺」、「綠牙撥鏤尺」【圖71】，[120] 則如實地展示了唐代鏤牙、紅牙尺的豪華氣派，[121] 故不排除鏤牙所見高貴繽紛的裝飾可能致使陶工興起模倣的意圖。

　　值得一提的是，西元前古埃及已見鏤牙製品，唐代鏤牙技法一說可能是經由波斯沿絲路而傳入，[122] 1980年代甘肅省武威市南營鄉弘化公主墓也出土了紅鏤牙雙陸棋子【圖72】，[123] 由於本名為波羅塞戲的雙陸是自西方傳入中亞再進入中國的遊戲，[124] 看來唐代鏤牙乃是受到西方影響的論點應可成立。不過此一情事並不直截意謂前述波斯西北地區剔劃花陶器工藝之原型，即西方埃及等地傳入的鏤牙且必定與宋瓷或金屬器無涉。因為我們不容輕忽部分波斯陶器器形及紋樣和宋代北

圖71 「紅牙撥鏤尺」
及「綠牙撥鏤尺」
唐代 高29.7公分
日本正倉院藏

圖72　紅鏤牙雙陸棋子
　　　唐代 中國甘肅省武威唐墓出土

方陶瓷的類似性。相對而言，北宋磁州窯類型製品（同圖14、60）或晚唐長沙窯所見的漢字裝飾也不免讓人狐疑其是否竟是流行以可蘭經文為裝飾母題（同圖50、51）之伊斯蘭陶器風尚的中國化？至於宋、金時期北方瓷窯所見銅發色的所謂孔雀藍鹼性釉則無疑是受到中近東陶瓷的影響才出現的新製品。[125]

〔據《國立臺灣大學美術史研究集刊》，第38期（2015）所載拙文補訂〕

II
定窯襍記篇

2-1 定窯箚記 —— 項元汴藏樽式爐、王鏞 藏瓦紋盌和乾隆皇帝藏定窯瓶子

　　截至目前，經由考古發掘所獲得宋代陶瓷的數量極為龐大，其中包括少數伴出墓誌、可確知墓主身分地位墓葬出土的陶瓷，中國江蘇省鎮江市北宋熙寧四年（1071）章岷墓所出定窯即為著名實例。相對於考古出土標本，所謂傳世作品當中可確認收藏經緯的宋瓷則極罕見，而所知者絕大多數卻又只能追索到乾隆皇帝的收藏。本文擬介紹的宋代定窯白瓷計三件，除了一件曾經乾隆皇帝庋藏，其餘兩件分別是明代著名藏家項元汴（子京）、王鏞（仲和）的舊物，屬難得的案例。結合明代文獻記載，將可以實物觀照的方式進一步地理解明代人的定窯收藏情況。

　　明代晚期徽州等地文人賞玩骨董蔚為風尚，往往不惜重金爭相購藏，造成「四方貨玩者，聞風奔至，行商於外者，搜尋而歸」；骨董業界既活絡，士大夫之間甚至有以古玩之有無來區別雅俗。[1] 不僅如此，骨董藝品還可做為有價物件流通代償或典當，如畫家丁雲鵬父親丁瓚為安徽休寧的開業醫，某次行醫時因望見患者家中一件官窯瓶，雙方合意之下選擇以官窯為酬金，後來因丁妻抱怨只好又拿去當鋪典當。[2] 骨董種類多元，包括書畫和各類器物，當然也涵括琳瑯滿目的陶瓷器，舉凡宋、元古瓷以至當朝永樂、宣德、成化製品，甚至同時代陶藝家的創作都成為藏家們獵求的對象。宋瓷當中以汝、官、哥或定窯最為時人所稱頌，而由姜紹書所記錄的一樁與定窯白瓷三足鼎有關的事件，則涉及到士大夫階層的古物追逐，狡獪的骨董商販穿梭其間兼及倣古名家軼聞。[3] 由於其情節迂迴，高潮迭起，生動地傳達出明、清之際藝術市場的一個面向，試將其概要抄譯如下以為本文開場。

　　話說姜紹書撰〈定窯鼎記〉記錄的乃是毗陵唐太常（鶴徵，隆慶五年〔1571〕年進士）收藏的一件舉世無雙的白定圓鼎，以及吳門周丹泉（時臣）借覽該鼎，以手度其分寸並摹鼎紋，半載之後倣製出與之纖毫無異的白瓷鼎。太常嘆服之餘以四十金購入以為副本，以後入淮安杜九如之手，旋為頗具眼力但素行不良的骨董商王越石（廷珸）所得。王越石先以方鼎

偽充太常圓鼎欺瞞泰興季因是得五百金，後又因一幅倪瓚山水糾紛與同鄉黃黃石（正賓）僕人佛元拉扯，不料造成定鼎墜地而毀，王越石因此以頭撞黃黃石以至於宦途不遂本已鬱悶的黃氏越夕奄逝。為避風頭王越石漏夜潛往杭州，卻又再以一贋鼎以二千金誆騙潞王朱常淓。及至清兵入杭，潞王北行，承奉俞啟雲索性將鼎沉於錢塘江中。

　　就學界的研究而言，見於〈定窯鼎記〉的摹倣古瓷名家周丹泉之事蹟，以往已有味岡義人、梁莊愛倫（Ellen Johnston Laing）和蔡玫芬的考論；[4] 而圍繞於「有才無行」，但又「頗有真見」[5] 骨董商王越石的交遊和靈活詐術亦見於蕭燕翼的簡要述評；[6] 至於明、清之際古物藝術市場相關論述更是豐富，其中井上充幸的系列論文既提供了研究史必要論著，同時也成功地鋪陳了該時期藝術市場諸情事和社會氛圍，[7] 筆者讀後受益良多。以下本文擬借由臺灣國立故宮博物院（以下稱臺灣故宮）藏兩件可確切追溯至明代原收藏者，即項元汴（子京，號墨林，1525–1590）藏定窯樽式爐，以及王鏞（仲和）藏定窯瓦紋簋，管窺明代晚期士大夫階層追逐定窯之一景，文末另介紹一件乾隆皇帝藏「定窯瓶子」。

一、項元汴藏定窯樽式爐

　　臺灣故宮庋藏有六件清宮傳世的定窯樽式爐，係於圓筒形器身下方置三足，表飾六道或七道凸弦紋，口沿無釉，餘施滿釉，通高9至12公分。學界有關此式三足器的定名並不一致，除了「樽式爐」之外，另有「弦紋三足熏爐」、「三足爐」、「奩式爐」等稱謂，由於其原型可能來自漢代的酒樽，[8] 本文暫以「樽式爐」稱呼之。從畫像石或出土資料可知，漢代酒樽內置柄勺，下方有名為承旋的圓形器座，是成組配套的實用盛酒器，但類似的器形至遲在宋代已漸成為薰爐的流行器式，北宋呂大臨（1040–1092）著《考古圖》載盧江李氏「三足香爐」【圖1】，[9] 除器足較高之外器式近於樽式爐；浙江省紹興環翠塔地宮咸淳元年（1265）紀年石函內置的龍泉青瓷樽式爐爐內尚留存青灰亦可為一證。[10]

　　臺灣故宮藏定窯樽式爐當中，一件爐身由上而下飾二、三、一計六道凸弦紋，高12.2、口徑17.5公分，並有清宮所配置之玉頂木蓋，蓋裡中心刻「甲」字，又刻陽文和陰文「墨林」印各一方，「項氏家藏」印一方，

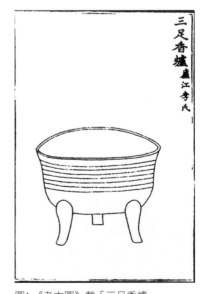

圖1《考古圖》載「三足香爐」

可知原係明代著名藏家項
元汴舊物【圖2】。[11] 依據
項元汴之收藏鈐印而得知
原係項氏收藏的流傳至今
古書畫名品數量不少，但
可確認是項氏家藏的傳世
陶瓷則極少見到。儘管
大英博物館藏一件青花
雙耳小扁壺之原裝貯木
匣刻有「宣磁寶月瓶」、
「子京」字銘，[12] 但扁壺

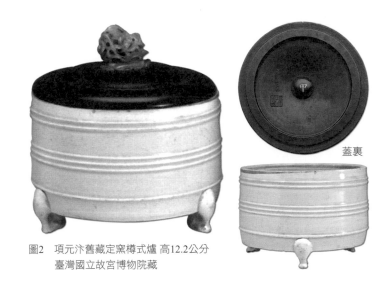

圖2　項元汴舊藏定窯樽式爐 高12.2公分
　　　臺灣國立故宮博物院藏

蓋裏

年代不能上溯明代宣德朝，而1908年由布舍爾（S. W. Bushell）在英國牛津出版附有英譯文的項元汴藏瓷器圖譜，以及題為項元汴撰由民國郭葆昌和福開森（J. C. Ferguson）依據布舍爾本校釋刊行的項氏歷代名瓷圖譜又屬偽書，[13] 因此臺灣故宮藏定窯樽式爐無疑是少見且可靠的項元汴家藏傳世古瓷。另外，此式定窯樽式爐於當時的呼稱不明，惟成書於萬曆十九年（1591）之高濂《遵生八牋》提及「獸頭雲板腳桶爐」為定窯上品。[14] 就器形而言，今日俗稱的樽式爐、奩式爐或屬明人所謂「桶爐」類？

　　文獻記載項元汴對於宋瓷似乎情有獨鍾，特別是酷愛定窯鼎爐類製品。張岱（1597–1679）《陶庵夢憶》載：「葆生叔少從渭陽游，得白定爐、哥窯瓶、官窯酒匜，項墨林以五百金售之，辭曰：『留以殉葬』」，[15] 是為一例。汪砢玉（1587–？）也記錄了〈定窯鼎記〉主角之一骨董商王越石於崇禎甲戌（1634）留宿他家時出示「白定小鼎，質瑩如玉，花紋粗細相壓，雲口蟬翅蕉葉俱備，兩耳亦作盤螭，圓腹三足，爐頂用宋作白玉鴻鵝，烏木底有篆書」，王越石還告訴他「項子京一生賞鑑，以不得此物為恨。索價三千金，吾里有償之五百不肯售，真希世之寶也」。[16] 從今日的資料看來，河北省定窯窯址（澗磁嶺B區）曾出土所謂「夔龍文香爐」殘片【圖3】，[17] 其是於細回紋地上飾寬體夔龍，和前述王越石「花紋粗細相壓」的白定小鼎有著相近的裝飾趣味。至於王越石出示炫耀

圖3　定窯夔龍紋殘片 高7.2公分
　　　中國河北省定窯窯址出土

並讓項元汴因未能購得而引以為憾的雙耳做蟠螭狀
的三足鼎，其形制應較接近元、明器式，故不排除
是以假充真的倣定贋品。

　　與臺灣故宮傳世項氏樽式爐爐式一致的定窯作
品曾見於湖南省長沙南宋乾道六年（1170）王趯墓
【圖4】，[18] 近年浙江省杭州包括南宋恭聖仁烈皇后
宅遺址在內多處遺跡亦見類似標本【圖5】。[19] 姜紹
書《韻石齋筆談》載清順治二年（1645）即項元汴
去世後五十五年，「大兵至嘉禾，項氏累世之藏，
盡為千夫長汪六水所掠蕩無遺」，其孫項嘉謨率二
子及妻妾投天星湖死（卷下〈項墨林收藏〉）；宋
彝尊（1629–1709）在康熙十四年（1675）也目擊
項氏聚集天下名物的天籟閣已是廢墟。[20] 可以附帶
一提的是，大維德爵士（Percival David）認為前
引千夫長汪六水所掠項氏文物俱攜往北京，[21] 伯希
和（Paul Pelliot）則傾向汪六水可能仍戍守南方或
西南一帶。[22] 另一方面，明代藏家之間常見藝術文
物交換或買賣，轉手賺取價差亦屬當時氛圍，地

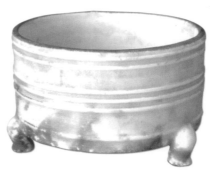

圖4　定窯樽式爐 高6.7公分
　　　中國湖南省長沙南宋乾道六年（1170）
　　　王趯墓出土

圖5　白定樽式爐殘片 高3公分
　　　中國浙江省杭州南宋恭聖仁烈皇后宅
　　　水池遺址出土

方官亦常揣摩上意將經由不同管道獲致的古瓷上貢內廷，例如雍正朝承安恭曾進獻「定窯菓
洗」。[23] 無論如何，今日已難得知項氏舊藏定窯樽式爐入藏清宮的經緯。不過，由乾隆五十年
（1785）御製〈詠官窯爐〉有「墨林齋裏物」句（原注：爐蓋內有項墨林父秘笈之印），[24] 則
知輾轉流入清宮的項氏家藏古瓷不只一件，有的早在乾隆五十年之前已經傳入。

二、王鏞藏定窯瓦紋簋

　　造型倣自西周青銅簋的定窯白瓷瓦紋簋，口沿及圈足著地處無釉，其餘裡外施釉，釉色
白中泛黃，積釉處可見魚子般細密氣泡，頸飾變形回紋，高足部位飾垂鱗紋，器身兩側口
腹之間置帶垂珥的獸耳【圖6】，[25] 從圈足內一塊漏釉露胎處墨書「仲和珍玩」，下方並硃鈐
「王鏞」篆印，可知該瓦紋簋原是明末著名藏家王鏞的舊藏。簋通高10.9、口徑13.5、足徑
9.8公分，原配置玉頂木蓋（已破損）。從1920年代《故宮物品點查報告》可知，該白瓷簋原

收貯於壽安宮大木櫃中，當時定名為「定磁雙耳爐」，[26] 1930年代赴英國倫敦展出時更名為「南宋吉州窯牙白弦文敦」；[27] 1960年代臺灣故宮為庋藏陶瓷編目時稱「南宋吉州窯牙白弦紋簋」，[28] 迄1980年代特展圖錄更名為「定窯獸耳瓦紋簋」，並將年代改定為北宋期。[29]

按王鑛字仲和，是明末清初著名書家王鐸（覺斯，1592–1652）二弟。王鑛篤好古物，

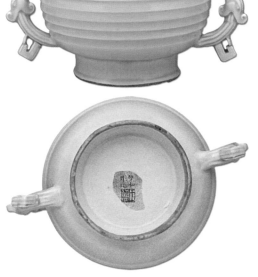

所藏名品甚多，並且樂於與友人分享，「有借觀者，則盡出布於堂上，令人接應不暇」（《書畫記》卷三〈高房山瀟湘煙雨圖絹畫一幅〉），其重金購進的西周「文王鼎」更是他得意之舉，也是時人樂道的軼聞（《韻石齋筆談》〈文王鼎〉）。傳西周時期的青銅文王鼎原物不存，但明代晚期所做「文王鼎爐，獸面戟耳彝爐，不減定人製法，可用亂真」，其中又以〈定窯鼎記〉事件的主角之一周丹泉的早期倣製品最為逼真（《遵生八牋》〈燕閒清賞牋・論定窯〉）。目前未見周倣定窯製品傳世，但臺灣故宮則收藏一件清宮傳世黃釉獸面紋鼎，底陰刻「周丹泉造」雙行四字楷書【圖7】。[30]

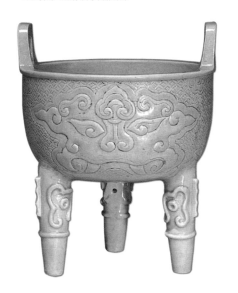

圖6　王鑛舊藏定窯瓦紋簋及外底
　　　高10.9公分 口徑13.5公分
　　　臺灣國立故宮博物院藏

圖7　「周丹泉造」銘黃釉鼎及外底 高16.8公分
　　　臺灣國立故宮博物院藏

　　王鏞對於定窯鼎爐既頗為鍾愛也有所收藏。如徽商吳其貞提到他造訪金衢王鏞寓所，除
了觀賞王氏收藏的漢代玉觥、青銅鼎、青銅觚等名品，還得見一件「白定彝」，後者乃得自嘉
興姚氏，原是程季白舊物（《書畫記》卷三〈高房山瀟湘煙雨圖絹畫一幅〉）。程季白（1626
年卒）是著名的徽州藏家，與董其昌（玄宰）交好，曾從玄宰處得《青卞隱居圖》，並藏有
王維《江山雪霽圖》等名作。明代吳履震勸戒時人不宜嗜古即是以定窯爐做為警惕教材，董
其昌和項元汴等名人也涉及其中，即：「吾鄉有覓古玩者，一日偶見一白定爐，須價六兩，謂
一足少損，只以一金。後售顧亭林得四十金，復授董元宰增至六十金，又轉授攜李項氏，益
至二百五十金」，但最倒楣的是以重金購入的程季白，只因佞臣魏忠賢獲得情資後遣人求之
卻未能如願，遂誣以謀反而至季白下獄身亡（《五茸志逸》〈白定爐〉）。[31]

　　其實，〈定窯鼎記〉主角之一骨董商王越石也收藏了一件類似的定窯白瓷「彝爐」，據
此或可揣摩復原程季白之後歸王鏞收藏之「白定彝」的器式特徵。依照吳其貞所描述王越石
藏「白定圓鼎爐」：「高五寸，口徑四寸，身上兩道夔龍是為粗花壓細花者，間有十二道孤
龍，沖天耳，蔥桿足，白獸面含在足上，一身全完無瑕疵，精好與程季白家彝爐無異，惟白
色稍亞之。世無二出，越石兄弟叔姪共使一千二百緡購入，後來售予潞藩，得值加倍。又有
一只副本，色緇骨亦堅，迥然不符吳門周丹泉所贗者，時壬午五月二十二日」（《書畫記》
〈蘇黃米蔡詩翰四則為一卷〉）。吳其貞在程季白身亡
（1626）後十多年即崇禎十五年（1642）的證詞頗為
珍貴，但亦有若干難解之處。就該「白定圓鼎彝」的紋
樣而言，器身兩道粗花壓細花的夔龍紋，可能是如前引
定窯窯址所出於細密的回紋地上飾寬體夔龍的標本（同
圖3），至於器身十二處龍紋或雙耳、蔥足之器式不免
讓人聯想及原型可能來自宋代青銅器畫樣或定窯的高麗
青瓷三足鼎。北宋宣和五年（1123）徐兢奉命出使高
麗，返國後撰《宣和奉使高麗圖經》記錄他此次見聞，
圖經提到高麗翡色青瓷「復能作盌楪梪甌花瓶湯琖，皆
竊倣定器制度」（卷三二〈陶尊〉條）。此處高麗青瓷
所欲模倣的定窯當然不會是定窯的白釉，而應是器形或
紋樣，因此高麗青瓷的器式或亦可為復原定窯器型紋樣
時的參考依據？如韓國中央博物館或日本大阪市立東洋

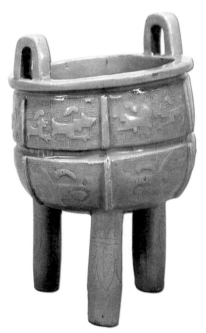

圖8　高麗青瓷夔龍紋鼎 高17公分
　　日本大阪市立東洋陶磁美術館藏

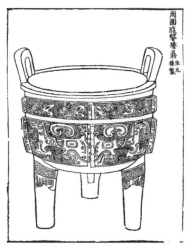 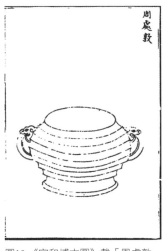 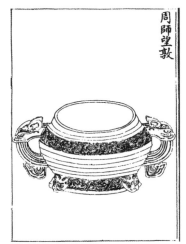

圖9 《宣和博古圖》載「周圜腹饕餮鼎」 圖10 《宣和博古圖》載「周處敦」 圖11 《宣和博古圖》載「周師望敦」

陶磁美術館藏高麗青瓷「龍紋香爐」【圖8】，[32] 乃是
以弦紋將鼎身分為上、下兩段，並以垂直出戟將各段
間隔出六個區塊，上段部位各區塊均以細回紋為地，
上飾兩只寬體夔龍，其六區塊內總計十二隻的夔龍，
以及雙耳、葱管足之器式既吻合王越石藏「白定圓鼎
爐」的器式，也可做為定窯窯址出土夔龍紋標本（同
圖3）復原時的參考依據，而此一鼎式既和〈定窯鼎
記〉唐太常藏或周丹泉所倣製之帶蓋鼎爐不同，其
紋樣裝飾也和前引臺灣故宮藏「周丹泉造」銘黃釉
鼎（同圖7）有異。另外，北宋徽宗敕編《宣和博古
圖》載錄的「周圜腹饕餮鼎」【圖9】[33] 之造型和紋樣
也和上述高麗青瓷或定窯白瓷鼎爐頗為相近。不過，
考慮到朝鮮半島早在高麗朝成宗二年（983）已自宋
朝攜入「祭器圖」，至北宋政和七年（1117）更收受
徽宗所頒賜的新成禮器，看來定窯和高麗青瓷鼎爐更
有可能是以《宣和博古圖》等圖籍所載錄器物依樣
摹製的。就此而言，王鏞瓦紋簋（同圖6）之器式近
於《博古圖》「周處敦」【圖10】[34] 或「周師望敦」

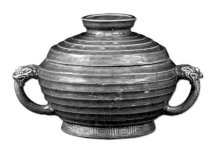

圖12 耀州窯青瓷瓦稜簋 高17.4公分
中國陝西省藍田北宋呂大臨
家族墓（M9）出土

圖13 《宣和博古圖》載「周史張父敦蓋」

【圖11】[35] 也就不令人意外了，而近年陝西省藍田北宋呂大臨家族墓（M9）出土的耀州窯青瓷瓦稜簋【圖12】[36] 也可在此一脈絡中予以掌握。後者之器蓋既酷似《宣和博古圖》「周史張父敦蓋」【圖13】，[37] 並可據此想像目前不存之王鏞瓦紋簋簋蓋的原型。

　　另一方面，姜紹書〈定窯鼎記〉談到王越石其實擁有多件真贋定鼎，其中一件方形贋鼎售予泰興季因是，另一件乃前述黃黃石（正賓）僕人失手墜毀者，而高價售予潞王朱常淓者其實也非吳其貞所吹捧之「世無二出」舉世無雙的珍品，而是王越石委人所做的「贋鼎」。其次，吳履震《五茸志逸》載程季白藏後入王鏞手的定窯鼎爐「一足少損」（〈白定爐〉條），而潞王購自王越石的贋鼎則是因王命廚役啟匣取鼎，「忽折一足」，以致廚役投水死（《韻石齋筆談》〈定窯鼎記〉）。姜紹書和吳其貞所記述的定鼎到底是一是二？孰是孰非？時至今日，已無從評論。

三、乾隆皇帝的「定窯瓶子」

　　從乾隆御製詩集可以輕易得知乾隆皇帝也熱衷於定窯的賞鑑。清宮傳世多件鐫刻有乾隆御製詩的定窯白瓷，其中一件現藏臺灣故宮的長頸瓶，造型呈盤口、粗管狀長頸、扁圓身腹，腹下置矮圈足，高15.9、底徑11.5公分，除圈足著地處餘施滿釉，釉色白中偏黃，有淚痕【圖14】。[38] 圈足內底陰刻「北定州陶佳製多，白如脂玉未經磨。空傳紫色及黑色，那辨宣和與政和。不琢花紋敦素後，獨稱質品軼文過。丹泉周冶茲真否，望古徒教興罣哦」，以下刻「乾隆癸巳御題」和「比德」、「朗潤」方印。該詩收入《清高宗御製詩文全集》，題曰「詠定窯瓶子」，[39] 結合詩文內容可知，乾隆皇帝認為其為北宋末期定窯製品，也頗欣賞瓶子素樸無紋飾，並且還提到本文已出現多次的定瓷倣製名家周丹泉。

　　乾隆癸巳即乾隆三十八年（1773）。余佩瑾曾依據同一年度《內務府造辦處各作成做活計清檔》〈古玩檔〉所載「定磁天盤口紙槌瓶一件（隨紫檀座，底

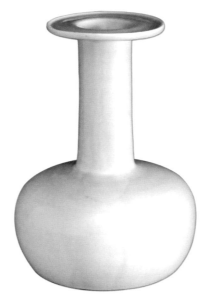

圖14　乾隆皇帝藏「定窯瓶子」及外底
高15.9公分 臺灣國立故宮博物院藏

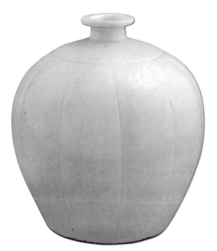

圖15　定窯瓜式太白樽 高18.7公分
　　　臺灣國立故宮博物院藏

刻乾隆御題）」記事，指出此即前引故宮藏定窯長頸瓶。[40] 本文同意這個看法，所以詩題的這件「定窯瓶子」也就是活計檔中的「定磁天盤口紙槌瓶」。

　　儘管目前仍乏資料得以將該盤口紙槌瓶定訂準確的年代，但從盤口沿旋削形成盤壁之高起邊稜準確而俐落，且口頸部位線條端正明快等作工看來頗有北宋氣韻，這從其盤口造型和清宮傳世另一件具北宋器式特徵之定窯瓜式太白樽盤口基本一致【圖15】，[41] 亦可得出相同的年代推論。眾所周知，器身腹造型各異但同屬盤口長頸紙槌器式的陶瓷製品是宋、金時期流行的器形之一，河南省清涼寺汝窯、張公巷窯，浙江省南宋官窯、龍泉窯甚至朝鮮半島高麗青瓷亦可見到，而其原型則來自當時亦曾輸入中國的伊斯蘭玻璃瓶。[42] 問題是上述乾隆皇帝藏「定窯瓶子」果真亦如盤口紙槌瓶般原型乃是來自伊斯蘭玻璃瓶，抑或有其他淵源？

　　本文在此擬予提示的是，宋代祭器的質材多元，包括銅、玉、漆、陶、木等，其器式樣本不僅曾參考前述北宋《宣和博古圖》所載錄的器物，也依據聶崇義於北宋建隆三年（962）進呈太祖的《新定三禮圖》製備祭器，而《三禮圖》所圖繪做為士大夫與客燕飲講論才藝之儀的「投壺」【圖16】[43] 之基本器式正和「定窯瓶子」相近。當然，此一情事或許只是巧合，但我們亦需留意流傳於市肆傳臨安皇城遺跡出土的宋、金時期定窯白瓷三足鼎爐【圖17】[44] 之造型特徵亦頗近於《宣和博古圖》中的鬲【圖18】。[45] 乾隆御詩讚美「定窯

圖16《新定三禮圖》中的「投壺」

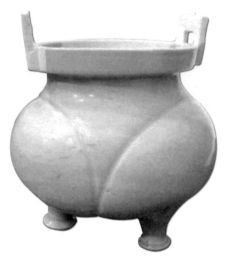
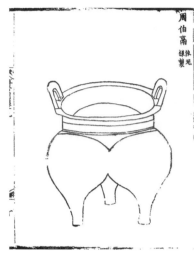

（左）圖17
傳臨安皇城遺址出土的
定窯鼎爐

（右）圖18
《宣和博古圖》載
「周伯鬲」

瓶子」是「不琢花紋敦素後」，此與素樸無紋的定窯鼎爐風格一致，然而卻和其他同一檔次
定瓷一般均施加各種刻印紋樣大異其趣。《漢書》提到祭祀用陶器「皆因天地之性，貴誠上
質，不敢修其文也」（〈郊祀志〉卷下）。這會不會就是以上兩件釉色精純、造型端正定窯作
品不加飾紋樣的原因？但也可能只是對宋代禮書所載錄器物的忠實模倣。

〔據《故宮文物月刊》，第377期（2014年8月）所載拙文補訂〕

2-2 記清宮傳世的一件北宋早期定窯白瓷印花碗

臺灣國立故宮博物院（以下稱臺灣故宮）收藏的一件清宮傳世定窯白瓷印花碗，釉色白皙，有淚痕，圈足著地處之外施滿釉，內壁和底心模印纏枝花葉，外底圈足內陰刻「琅邪深甫」字銘，整體作工可謂講究【圖1】。[1] 筆者曾經將該碗由下而上微弧外敞的碗壁，以及口沿切割成五花口等器式特徵，逕與河北省定縣北宋太平興國二年（977）靜志寺塔基出土的定窯白瓷五花口碗進行比附，認為兩者造型一致，時代應該相近，提示臺灣故宮藏該白瓷印花碗的相對年代約在北宋早期，屬定窯模印印花製品的早期珍貴實例。[2]

學界一般認為定窯採用覆燒技法的印花製品約始於北宋中後期，[3] 而若以近年河北省文物研究所和北京大學考古文博學院所發掘被視為定窯中心產區的澗磁嶺窯區成果為例，參與發掘的秦大樹等人認為內模印花技法以及覆燒工藝標本均出現於北宋中期，亦即同文所稱第二期（真宗天禧元年〔1017〕至神宗元豐八年〔1085〕）。[4] 問題是，定窯覆燒工藝的出現時代是否可與內模印花相提並論？或者說，所謂兩種技法均肇始於北宋中期一事只是就目前考古所見澗磁嶺區標本的

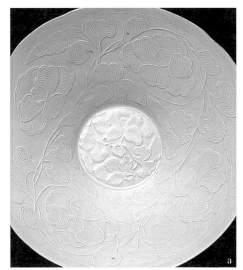

圖1 「琅邪深甫」銘定窯印花碗
a內壁　b底足　c刻銘拓片
口徑21.3公分 臺灣國立故宮博物院藏

遺存狀況而言？無論何者，定窯模印印花的起
源和發展仍需整合其他窯區標本和傳世作品再
予評估。就此而言，上引臺灣故宮藏北宋早期
定窯白瓷印花碗已經意謂定窯內模印花技法的
出現年代是要早於同窯覆燒工藝的創發年代。
北宋期定窯印模見於澗磁嶺窯區北宋晚期地
層，但無絕對紀年，而英國原大維德基金會
（Percival David Foundation of Chinese Art）
則收藏（現歸大英博物館保存）一件帶金大定
二十四年（1184）紀年銘定窯印花模具【圖
2】。[5] 從目前的紀年資料看來，與臺灣故宮定
窯白瓷印花碗造型相近的定窯製品既見於前引

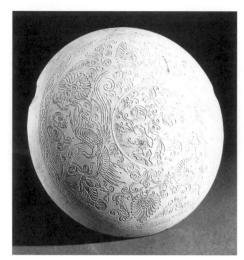

圖2　金大定二十四年（1184）紀年定窯印花模具
口徑22公分 英國大維德基金會舊藏

太平興國二年（977）靜志寺出土品，然晚迄十一世紀前期遼代蕭和夫婦墓亦見類似器式，[6]
其間的造型變遷遲緩，故大體器式可延續數十年之久。為了釐定臺灣故宮藏印花碗的確切年
代，除了器形外觀的比對之外，有必要同時考慮印花碗纏枝花葉所反映的時代樣式。以下嘗
試追索臺灣故宮藏定窯白瓷印花碗纏枝花葉的祖型，並觀察此類花葉紋飾隨著時代的推移所
產生的變化，期望因此而有利掌握北宋早中期，特別是十一世紀前半時期包括定窯白瓷在內
宋、遼瓷窯製品所見同類花葉紋的樣式特徵。

一、北宋早中期葉紋舉例

　　北宋定窯的分期有多種不同方案，如1980年代初期馮先銘所提示北宋前期（960–
1022）、北宋中期（1035–1085）、北宋後期（1086–1127）的三分期說，[7] 同1980年代後期筆
者之北宋早中期、北宋後期和金代的二分期說，[8] 以至近年秦大樹等人針對澗磁嶺窯區堆積將
北宋定窯區分成第一期後段（960–1016）、第二期（1017–1085）、和第三期（1086–1127）
等三階段，[9] 按理說，北宋定窯最為關鍵的分期依據無疑是覆燒技法成立的時間點，然而定
窯採行覆燒的確實年代卻不易釐定，目前只知其大約始於北宋中期。雖然直到最近仍有人指
出北京遼重熙二十二年（1053）王澤墓曾出土採覆燒技法燒成的定窯劃花瓷盤，[10] 然而該劃
花折沿盤雖與王澤墓出土品共同刊載於同一篇考古報導，[11] 但其實是王澤墓西邊另一座遼墓
的出土品，與王澤墓無涉。總之，儘管各分期方案或多或少都有其自以為是的理由或依恃，

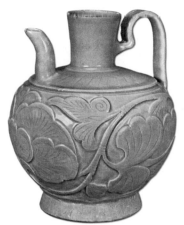
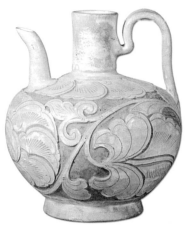
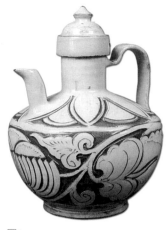

圖3
耀州窯青瓷牡丹紋注壺
高18.5公分
日本常盤山文庫藏

圖4
磁州窯類型河南登封窯白剔花注壺
北宋 高17.8公分
日本白鶴美術館藏

圖5
磁州窯類型河南登封窯白剔花注壺
北宋 高20.4公分
日本東京國立博物館藏

但並非絕對。考慮及此兼為敘述上的便利，本文的做法是簡化地將北宋時期平均分成三個時段，即早期（960–1015）、中期（1016–1071）和晚期（1172–1127）。

臺灣故宮藏定窯白瓷印花碗通高約7、口徑21.3公分，外壁光素無紋，內壁和底心以內模模印出牡丹纏枝花葉，亦即於碗壁等距置四朵牡丹花，朵花之間連接呈正面或側面的纏枝葉紋，內底心另飾正、側朵花和正面葉片。印花花葉呈突起的陽紋，其造型簡潔並以複線勾勒邊廓，幾乎予人減地凸花的錯視感（同圖1）。首先，應予留意的是，與該定窯碗葉片造型相近並且也是意圖表現立體效果的陶瓷器，見於相對年代在十世紀末至十一世紀初期的耀州窯高浮雕剔地青瓷注壺【圖3】；[12] 做為廣義磁州窯系的河南省登封窯白釉剔花注壺亦見類似的高浮雕式葉紋【圖4】，[13] 而相對年代約在十一世紀前期的同類型注壺葉片下方部位則代之以左右造型一致且鈎幅更劇的雙內鈎【圖5】，[14] 結合此式注壺的器式編年，可知【圖5】注壺的年代應要略晚於【圖3】和【圖4】壺式，而其葉片造型也晚於【圖1】和【圖3、4】的年代。換言之，臺灣故宮藏印花白瓷碗的相對年代約在十世紀末至十一世紀初期。

與【圖5】注壺壺身雙鈎葉紋造型相近的定窯白瓷可見

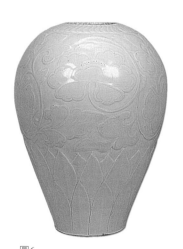

圖6
定窯刻劃花瓶（口頸部殘）
高32公分
日本大阪市立東洋陶磁美術館藏

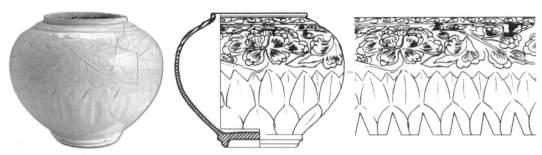

圖7　白瓷大口罐及線繪圖 北宋 高15公分 中國遼寧省阜新遼蕭和夫婦墓（M4）出土

於日本大阪市立東洋陶磁美術館藏口頸部位已殘佚的高瓶【圖6】，[15] 後者器身下部浮雕多重仰蓮瓣，器肩上腹部位飾牡丹纏枝花葉，花葉近邊廓處陰刻邊線以突顯紋樣。類似的於器身浮雕蓮瓣、蓮瓣上方刻劃牡丹花葉的定窯白瓷還見於中國遼寧省阜新遼代蕭和夫婦墓（M4）出土的大口罐【圖7】。[16] 從伴出的故晉國王妃耶律氏墓誌得知，蕭和卒於統和十五年（997）至太平十年（1021）之間，妻晉國王妃逝於重熙十四年（1045），並於同年秋合葬入蕭和墓中。儘管發掘報告書中並未涉及出土陶瓷到底是蕭和的隨葬品，抑或是其妻合葬時所攜入，僅就蕭和夫婦墓伴出陶瓷的圖片看來，個人認為其多數似乎應屬蕭和卒葬時的製品。本文無法在此逐一列舉相關細節，但就和本文論旨直接相關的葉紋和敞口碗式的變遷而言，【圖7】大口罐所見葉紋造型特徵應要早於大阪東洋陶磁美術館的高瓶（同圖6）。考慮到多層浮雕仰蓮瓣定窯大口罐亦見於內蒙古遼開泰七年（1018）陳國公主及駙馬合葬墓，[17] 或遼寧省朝陽遼開泰九年（1020）耿延毅夫婦墓，[18] 雖說彼此細部造型不盡相同，但似乎是此一時段流行的器式之一。因此，蕭和墓大口罐以及同墓伴出的器形和前述臺灣故宮印花碗相近的五花口白瓷敞口碗等陶瓷製品的相對年代就有可能是在十一世紀的第一個四半期。

二、定窯葉紋的變遷

　　儘管定窯覆燒工藝的確定年代不易釐定，但定窯以內模印花紋樣的年代至少可上溯九世紀晚唐時期。中國陶瓷採模具成形由來已久，以唐代而言，相對於初唐或盛唐時期經常可見利用外模成形並飾紋的陶瓷製品，中晚唐期則頻仍地出現以內模成形、飾紋的作品。雖然，以外模飾紋，則紋飾在器

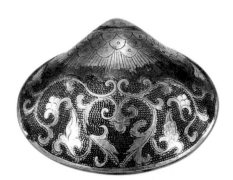

圖8　銀鍍金寶相花紋貝形盒 唐代 口徑6.3公分 私人藏

物外側，以內模飾紋，則紋飾在器物內側，似乎透露了使用者目光視線和賞鑑方面的變化，但陶瓷以模具成形兼飾紋乃是受到金銀器錘揲工藝啟發一事，可說已是學界的共識。[19]

　　姑且不論中國在春秋、戰國時期已見錘揲打製的青銅匜、盒、盤等製品，[20] 唐代金銀器的製作多襯以外模錘打，並且往往在外模打出的突起紋樣再襯以內模以便進行鏨花工藝而無憂變形。[21] 陶工汲取、學習金工匠師內外模製器加工的原理，快速地移轉、複製到陶瓷的成型和裝飾工藝，也因此造成陶瓷器的造型和紋飾與金銀器雷同的現象。以紋樣而言，臺灣故宮藏印花白瓷碗（同圖1）以及【圖3–5】注壺的纏枝花葉即是脫胎於金銀器的紋飾【圖8】。[22] 不僅如此，臺灣故宮印花白瓷碗等作品所呈現之意圖營造紋飾立體感、並以複線勾勒花葉邊廓等裝飾意念，其實也是模倣自金銀器飾。

　　如果結合包括定窯在內的北宋朝瓷窯編年，不難發現剔地高浮雕或陽紋高起具立體感的模印印花製品的年代多集中於北宋早中期，而臺灣故宮藏定窯印花碗即為當中的一例。其次，應該一提的是，臺灣故宮清宮傳世品中另有一件定窯白瓷印花碗【圖9】，[23] 通高約7、口徑20.2公分，碗身自上而下弧度內收，下置圈足；口沿作六花口，鑲銅釦。從碗外壁由底足向口沿流淌的淚痕，以及圈足足根有釉等看來，應是採覆燒技法燒成。碗底心飾連枝花葉，內壁等距有四朵花接纏枝葉，布局構圖似前引臺灣故宮五花口印花碗（同圖1），但兩者纏枝花葉的纏繞方向既有異，花葉造型亦不相同。不僅如此，相對於【圖1】的五花口碗之花葉均以複線勾勒輪廓，【圖9】這件六花口碗的

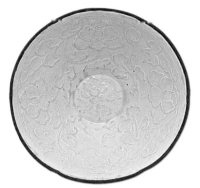

圖9　定窯白瓷印花碗 北宋
　　　口徑20.2公分 臺灣國立故宮博物院藏

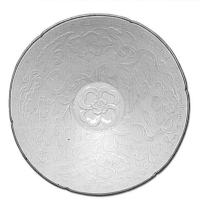

圖10　定窯白瓷印花碗 北宋晚期至金
　　　口徑20公分 臺灣國立故宮博物院藏

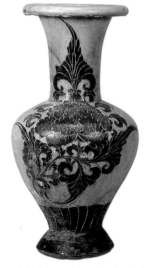

圖11　磁州窯類型綠釉黑剔花長頸瓶
　　　北宋至金 高35公分
　　　日本大阪市立東洋陶磁美術館藏

圖12　白瓷印花碗及線繪圖
　　　北宋 口徑16.4公分
　　　中國遼寧省阜新遼蕭和夫婦墓
　　　（M4）出土

圖13　定窯印花蓮塘鴛鴦紋碟
　　　北宋至金 口徑14.1公分
　　　臺灣國立故宮博物院藏

朵花雖見複式邊線，但葉片則多以單線為廓。結合六花口碗式是北宋中後期以來流行的碗式，以及其所採行覆燒技藝的相對年代，可以推測【圖9】的該六花口印花碗或屬北宋中後期製品。與此相關的是，臺灣故宮清宮傳世定瓷另有一件同樣是以覆燒燒成的六花式口印花白瓷碗【圖10】，[24] 印花紋樣雖亦屬四朵花纏枝葉，但朵花和葉片輪廓則屬單線勾邊，其年代似乎更晚。從印花螺絲釘式葉紋的造型特徵與磁州窯類型作品所見同類紋樣的比較【圖11】，[25] 可知後者單線勾邊印花紋六花口碗的年代約在十二世紀前期，即北宋晚期至金代初期製品；而原大維德基金會藏的金大定二十四年（1184）紀年陶模（同圖2）所見同類葉紋已趨華麗並更為裝飾化了。

　　這樣看來，定窯採內模印花的製品還可區分為兩類：一類是如臺灣故宮藏清宮傳世的花口碗般的高浮雕式印花（同圖1、9、10），該類作品的紋樣保留了較多金銀器錘揲立體效果；臺灣故宮五花式口碗之外，遼寧省十一世紀前期蕭和夫婦墓的印花碗亦為一例【圖12】，[26] 晚迄北宋末期至金代仍可見到（同圖10）。另一類則是北宋後期至金代常見的平面式細印花【圖13】，[27] 後者圖紋豐富，部分作品紋飾縝密，不僅具有宋代緙絲甚至宋畫寫生般的布局或場景，也是宋瓷之所以不愧為瓷史古典的有著高完成度、已然脫離金銀器流風的成熟之作。

　　可以附帶一提的是，韓半島所燒造被視為十二世紀時期製品的高麗青瓷印花碗，也是採內模印花圖紋【圖14】，[28] 但其花葉紋樣卻酷似前述十世紀末至十一世紀初臺灣故宮藏五花式口印花碗（同圖1）。之所以會出現這樣的時代落差，若非是韓半島陶工採用了具有「古風」的刻花內模，則是目前高麗青瓷的編年還有檢討的空間？無論如何，印花陶模不僅可長期使用，亦可複製，[29]

甚至流通販賣。上述印花陶模案例可以補強、省思
工藝史上所謂時代風格或地域風格的內涵。

三、關於「琅邪深甫」字銘

　　前已提及臺灣故宮藏清宮傳世定窯印花碗，圈
足內陰刻「琅邪深甫」四字（同圖1），從筆劃刻痕
可以很容易地判斷是入窯燒成之後才在釉上加刻而
成的。由於《遵生八牋》的作者同時也是定窯等古
物的著名明代收藏家高濂，字深甫，因此很容易讓
人聯想到「琅邪深甫」碗曾經高濂收藏，[30] 並在他
鑴刻字銘之後才流入清宮。

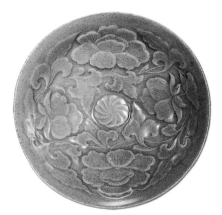

圖14　高麗青瓷印花碗
　　　口徑14.5公分
　　　日本大阪市立東洋陶磁美術館藏

　　另一方面，民間私人藏品當中包括一件傳說是近年採集自浙江省杭州南宋臨安皇城遺址
的定窯印花雙魚紋盤碟殘片【圖15】，[31] 從標本圈足著地處施釉，以及內底的印花雙魚紋與江
蘇省江浦南宋慶元五年（1199）張同之夫婦墓出土的定窯印花魚紋碗相近，[32] 推測其應是金代
陶工採用覆燒技法所燒成。有趣的是，該定窯殘件外底亦於燒成後陰刻「穎深甫」等字，從
字銘排列可以推測「穎」字下方已缺佚部位應另有字，有可能原係刻「穎口深甫」四字銘，
而其「穎」字筆劃酷似臺灣故宮藏另一件定窯白瓷大碗碗底所見「穎川記」銘【圖16】[33] 之
「穎」字，故不排除「穎口深甫」原應為「穎川深甫」？穎川即潁川，秦至唐代設潁川郡，
轄境在今河南省中部，因潁水流經境內而得名。儘管故宮藏「琅邪深甫」碗的時代約在十世

圖15　傳浙江省杭州南宋臨安皇城遺址出土的定窯印花瓷殘片及圈足「穎口深甫」刻銘

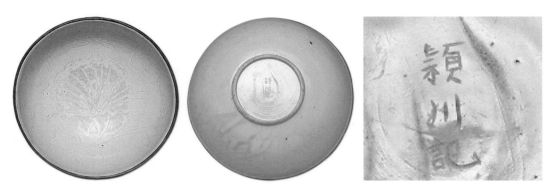

圖16 「穎川記」銘定窯大碗及圈足內字銘 口徑27.2公分 臺灣國立故宮博物院藏

紀末至十一世紀北宋前期,而該印花雙魚瓷片的年代則要晚迄十二至十三世紀金代,但兩者「深甫」字跡相近,應屬同時代甚至是由相同作坊工匠所鐫刻。如果以上推論無誤,則對於鐫刻者而言,「琅邪深甫」白瓷碗已是百年以前的古物了。

　　從字面推敲,秦至唐代在今河南省中部設潁川郡,先秦至唐稱今山東省青島一帶為琅邪,故「潁川」和「琅邪」或指地名,「深甫」則似人名。其次,設若前述「圜𠁣深甫」銘定窯瓷片確出自臨安皇城遺址,則其刻銘的年代則應上溯南宋。就此而言,北宋學者王回(1023–1065),字深甫,嘉祐二年(1057)進士,任衛真縣主簿,稱病不就,退居潁州,同一時期的文學兼科學家蘇頌(1020–1101)曾知潁州,有〈補和王深甫潁州西湖四篇〉詩傳世,不過我們很難據此遽行推測王深甫其人和前述定窯銘文所見「圜𠁣深甫」有關。相對地,南宋丞相謝深甫(1139–1204),字子肅,封申國公,改封魯國公,官職顯赫,孫女道清又是理宗皇后,追封信王,改封魯王。由於「圜𠁣深甫」定窯瓷片傳出自臨安皇城遺址,故不排除定窯銘文所見「深甫」是指理宗皇后祖父謝深甫?如果以上推論不誤,那麼臺灣故宮藏的這件定窯白瓷印花碗在進入清宮之前,曾經是南宋宮廷收貯的古物。

〔據《故宮文物月刊》,第379期(2014年10月)所載拙文補訂〕

2-3 記臺灣國立故宮博物院所藏的定窯白瓷

　　在臺灣國立故宮博物院（以下稱臺灣故宮）收藏的兩萬餘件陶瓷作品當中，包括一批數量既多，品種也極豐富的定窯白瓷，初步估計其總數近七百件。[1] 儘管其中有不少作品於器形或紋飾上有所重複，而比較定窯窯址發掘調查所得遺物或中、外的公、私收藏，臺灣故宮的定窯白瓷藏品雖不能說已經十足地呈現定窯白瓷的全部面貌，然而這批收藏毫無疑問是當今定窯白瓷研究不可或缺的重要參考資料。隨著近三十年來考古發掘的進展，提供我們許多可進一步思考定窯白瓷發展概況的有意義的線索，因此本文擬嘗試結合考古發掘資料並參考過去研究者的研究成果，對臺灣故宮所藏定窯白瓷作一概括性的介紹。此外，為了能進一步理解定窯的廣大影響，於文末則重點挑選了臺灣故宮所藏幾件倣定瓷窯作品，以及若干與定窯燒瓷風格頗為類似的他窯作品，作一簡要的比較說明。

一、定窯白瓷概說及其問題點

　　定窯是宋代北方著名的窯場之一，窯址在今河北省曲陽縣澗磁村及東西燕山村。唐代以來，曲陽縣屬定州管轄，定窯因地得名。定窯在宋代以燒造精美的白瓷聞名於世，其中以澗磁村的規模最大，窯址調查和試掘表明，其燒瓷總面積達一百一十七萬平方米，產量十分驚人。[2] 此外，河北省漳河流域廣大地區也都生產同類白瓷。[3]

　　自1941年日人小山富士夫依據葉麟趾著《古今中外陶磁彙編》一書所提供的線索，[4] 親赴澗磁村及燕山村窯址採集標本並撰文公諸於世後，[5] 幾十年來有關定窯的研究已經累積了豐碩的成果。[6] 特別是1960年至1961年澗磁村定窯窯址的發掘調查，以及幾座紀年墓葬、塔基或近年來出土的幾件帶有紀年銘文的定窯印花模子，都為我們探討定窯風格的分期斷代提供了重要線索。

　　歷代的文獻當中，有不少關於定窯的記載，涉及了定窯的燒瓷種類、花紋裝飾特徵和技

法，以及同時期或不同時代的倣定瓷窯作品等各個方面。[7] 由於定窯瓷器產品精良，不僅在當時即博得朝廷的喜愛曾經貢入宮中，也受到社會一般消費者的歡迎，因此不少瓷窯起而倣效，燒造出具有共通風格的作品，形成了一個龐大的定窯瓷系。如宋代周煇所著《清波雜志》就提到淮河以北的宿州、泗州等地皆有倣定瓷窯；考古發掘所得資料也表明河北省（臨城、門頭溝龍泉務、密雲小水峪、房山磁家務）、山西省（渾源、平定、介休、河津、交城、陽城、霍縣、長治、孟縣、太原、榆次）、四川省（彭縣）、江西省（景德鎮、吉州）等地瓷窯也燒造與定窯白瓷類似的作品。儘管上述瓷窯當中已有部分經正式的考古發掘報導或研究者的實地考察，可以得知其大致面貌，如山西省陽城窯或介休窯係以白化妝土上施罩透明釉類於磁州窯系的作品居多；四川省的則略嫌粗糙，[8] 然而對於若干未經正式報導，或已經報導瓷窯中之部分作品及其與曲陽縣定窯作品的嚴格區分，目前仍然存在著相當的困難。此外，定窯早期作品曾受到唐代著名邢窯白瓷的影響，兩者地理位置既近，燒瓷種類也有不少類似之處，有些作品基本上很難加以明確地劃分；而遼疆域出土白瓷的窯屬，以及近年來於江蘇省、浙江省、湖南省等晚唐、五代墓出土白瓷的產地，歷年來更是存在著許多爭論，至今未能圓滿地解決。

可以說，隨著新的資料的出土和研究者們對於定窯瓷器的深入研究，一方面固然豐富了我們的視野，另一方面卻也提出了更多的問題，使得定窯研究愈趨複雜和有趣。臺灣故宮即收藏有一些很難予以明確編年或判別其窯屬的作品，這類作品或有可能是前述倣定瓷窯作品，也有可能是尚未證實的某地瓷窯所生產；甚至於在以往被深信屬於定窯的作品當中，可能還存在若干倣定瓷窯作品在內。[9] 其次，臺灣故宮也收藏有幾件與遼墓所出白瓷造型風格一致的作品，就目前所掌握的資料，我們很難將遼窯的某些作品與定窯予以截然劃分。《遼史》〈王都傳〉載：「神冊六年（921）……帝遣從皇太子討之，至定州，都堅壁不出，掠居民而還」；《遼史》〈地理志〉也記載：「世宗以定州俘戶，置民工織紝，多技巧」。若就當時的歷史背景來看，遼窯的陶工有可能即來自移住北方的定窯工匠，甚或是在定窯陶工的監製下進行生產的，因此筆者同意長谷部樂爾的看法，即我們似可將其視為定窯風格來加以理解。[10]

從考古工作者幾次調查曲陽縣澗磁村定窯窯址所得的資料表明，定窯於唐代已經開始生產，到了唐代晚期已能生產出胎釉俱佳的白瓷作品。[11] 至於其下限，過去曾傾向於定窯係毀於靖康之變（1126），[12] 然而隨著考古工作的進展，近年來不少金代和南宋墓葬或遺址，都出土了定窯白瓷劃花或印花的作品，特別是湖南省長沙南宋乾道六年（1170）王趯墓、[13] 江蘇

省吳江縣南宋慶元初載（1195）鄒氏墓、[14] 同省江浦南宋慶元五年（1199）張同之夫婦墓、[15] 江西省吉水縣南宋寶祐二年（1254）張宣義墓，[16] 以及北京通縣金大定十七年（1177）石宗璧墓[17]等紀年墓葬所出作品，不僅說明靖康之變後定窯仍持續燒造印劃花白瓷，[18] 並且還銷往江南地區。[19] 但窯址中又不見晚於元代的標本，因此近年來多數學者都持定窯始於唐而終於元的看法。[20]

　　歷來的研究者也曾對定窯進行分期，其中又以近年來馮先銘根據大量的考古發掘資料和傳世作品對定窯所做的編年最具代表性。依據馮氏的分期，定窯除了唐、五代等早期作品之外，還可細分為北宋前期（960–1022）、北宋中期（1035–1085）、北宋後期（1086–1127）和金代（1127–1234）等四期。[21] 就筆者所知，截至目前帶有確切紀年的定窯資料除了各地所藏的六件金代印花陶模，[22] 以及尚待確認的英國收藏的金大定二年（1162）銘白瓷蓋碗和瑞典收藏的北宋元祐四年（1089）白瓷盒等兩件作品之外，[23] 中國出土這一時期的紀年墓葬或遺址（晚唐、五代不計），初步估計近二十處。其中，屬於馮氏北宋中期的有北京遼重熙二十二年（1053）王澤墓、[24] 江蘇省鎮江北宋熙寧四年（1071）章岷墓[25]和遼寧省阜新遼太康五年（1075）蕭德溫墓[26]等三座。三座墓葬當中，章岷和蕭德溫兩墓雖出土了定窯，然而卻非白瓷，而是於白胎上施罩柿釉的作品，因此就紀年資料而言，僅有王澤墓所出土的定窯白瓷可做為馮氏北宋中期的編年依據。北宋後期出土有定窯白瓷的紀年墓葬，目前僅見於內蒙古昭烏達盟遼壽昌五年（1099）尚暐符墓，[27] 和北京遼天慶三年（1113）丁文道墓；[28] 可惜前者的發掘報告極為簡略，除器形外很難掌握作品具體的裝飾特徵，而馮氏文中亦未徵引上述兩墓資料。因此儘管馮氏於其文中曾提及作為北宋後期編年依據的資料，有定窯或耀州窯窯址所出的標本，以及其他可資利用的出土文物或文獻，然而由於說法較籠統並未列舉具體實物，因此很難予人足以信服的依據。

　　事實上，就發掘報告所刊載的圖片看來，部分遼墓所出定窯白瓷無論在器形或裝飾構圖上，經常都與金代墓葬或遺跡所出同類作品極為類似。如北京遼丁文道墓（1113）所出劃花平底盤，[29] 就與遼寧省朝陽金大定二十四年（1184）馬令夫婦墓[30]或黑龍江畔綏濱金墓[31]所出作品基本一致；而北京大玉胡同遼墓所出碗心劃花折枝蓮的六花式口碗，[32] 不僅與遼金塔虎城[33]出土作品相似，也與過去發掘澗磁村定窯窯址北宋地層出土作品一致。[34] 因此隨著近年來的考古發掘，儘管使得我們對於金代定窯作品風格有了初步的理解，從而確認了過去定為北宋時期的作品在金代亦曾繼續燒造，然而如前所述，可資編年排比的十一世紀末至十二世紀初期的紀年資料極為缺乏，定窯窯址的發掘也未臻完美，因此我們縱然可將目前所見紀年墓

葬或遺址所出個別作品予以大致分期，進而歸納出若干造型或裝飾特徵，卻仍舊無法將北宋末或金代的作品具體而系統地區分開來。[35]

就目前出土有定窯白瓷的三座金代紀年墓葬而言，均集中於金世宗大定年間，即吉林省農安金大定二十二年（1182）趙景興墓，[36] 和前述北京通縣金大定十七年（1177）石宗璧墓以及朝陽金大定二十四年（1184）馬令夫婦墓。各地所藏六件定窯印花模子的時代，除三件屬金大定二十四年（1184），一件金大定二十九年（1189），餘下兩件分別為金泰和三年（1203）和泰和六年（1206）時期作品。[37] 紀年墓葬或印花陶模都表明，金代定窯集中於金世宗及章宗時期。這一方面與過去部分研究者所推測，靖康之變後至金世宗大定以前的三十年間，由於宋、金對峙，北方戰亂頻繁，定窯可能一度中止其生產的看法基本相符，[38] 從六件紀年印花陶模的時代均集中於金代一事看來，定窯印花作品於金代似乎頗為流行。不過就如長谷部樂爾所指出，遼代白瓷或遼三彩作品中常見有印花裝飾，定窯使用陶模施以印花紋飾的技法應可早自北宋；由於印花陶模又有複製的可能，即原模若保存下來，不僅可能在一段長期間裡翻製出具有相同風格的陶模，同時複數的瓷窯亦可生產出具有相同風格的作品。因此，在我們無法論證目前所見紀年陶模是否確屬最早的原模之前，冒然地以此作為探討時代風格變遷的主要依據無疑是很危險的。[39] 如前述丁文道墓（1113）與馬令夫婦墓（1184），兩墓時代相隔六十多年，然而出土的定窯劃花平底盤無論在劃花題材、技法或造型上均無明顯的區別，類似的作品還見於北京先農壇金墓，[40] 從兩座金墓都出土與遼丁文道墓定窯相似的作品看來，馬令夫婦墓的出土品不會是北宋的傳世器物。如果丁墓的報告無誤，那麼就不得不令人驚訝定窯劃花技法和造型的保守傳承；定窯的正確編年固然還有待日後進一步的資料來解決，然而目前所見金代墓葬所出定窯或金代紀年陶模所呈現的造型或裝飾作風，到底包含了多少前代要素在內？而其往後持續燒造的時限又如何？卻是值得我們深思的課題。

二、唐至五代

窯址的調查和發掘表明，定窯於唐代已經開始生產，早期的作品較粗糙，如平底淺身碗，外施黃釉裡罩白釉，胎較厚並於胎釉之間施一層化妝土。[41] 晚唐時定窯已能生產胎釉較為精良的白瓷，已可不再靠化妝土的辦法提高其質地。從過去發掘澗磁村定窯址時，在五代殘窯坑底發現了少量木炭堆積，[42] 以及近年來科技工作者對歷代定窯白瓷進行的分光反射率測定，初步證實了晚唐、五代時期定窯係於還原焰中燒成，因此釉多白裡泛青。[43]

臺灣故宮所藏小執壺【圖1】，圓身粗頸，頸上部至口沿處略往外翻，前有管狀短流，後有三股藤狀式把，類似的造型曾見於湖南省龍洞坡M827等唐墓，[44]壺外底露出細緻的坯胎，釉色白中泛青，應是中晚唐時期定窯系白瓷中的優良作品。

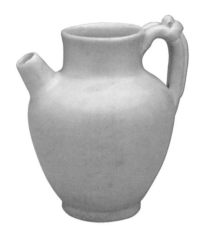
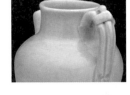

圖1　定窯系執壺 9世紀 高9.9公分

唐代陶瓷中有不少無論在造型或紋飾上均倣自金銀器的作品，如【圖2】印花魚紋四曲杯即是唐代流行的金銀杯式之一，其造型不僅見於越窯、長沙窯或邛崍窯等瓷窯作品，[45]也與近年來陝西省西安出土的金杯造型一致。[46]此外，伊拉克的薩馬拉（Samarra）遺址曾出土與臺灣故宮藏作品造型紋飾完

圖2　定窯或邢窯印花魚紋杯 9世紀 高4.3公分

全一致的白瓷作品，[47]關於其產地，過去有不少學者推測應屬唐代邢窯產品，[48]由於定窯曾受到邢窯白瓷的影響，[49]因此我們目前仍然很難區別兩窯若干風格相近的作品；並且定窯作品中也見有類似的標本。[50]不過我們似可透過這類作品來進一步地思考唐代定窯與邢窯之間的關聯。如【圖3】的蓋盒，蓋面平坦，盒口沿內歛；相同造型的白瓷蓋盒既見於被定為唐代邢窯的作品，[51]類似造型的盒身也曾見於定窯窯址五代時期出土品。[52]其次，浙江省越窯於唐

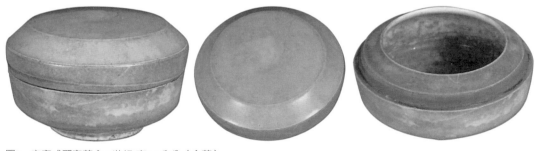

圖3　定窯或邢窯蓋盒 9世紀 高6.7公分（含蓋）

代也生產有類似造型的作品；[53] 從湖
南省長沙窯窯址出土的造型類似蓋盒
盒面釉下褐彩書寫有「油合」二字，[54]
可以推測這類蓋盒可能是盛髮油的油
盒，其口沿內斂的設計即是為防止挪
動時盒內的油溢出的巧妙構思。[55]

　　從《曲陽縣志》（卷一一）所記
「五子山院長老和尚舍利塔碑」（大
周顯德四年〔957〕立）碑陰記載的
立碑人有「□□使押衙，銀青光祿大
夫，檢校太子賓客兼殿中侍御史，充
龍泉鎮使，鈐轄瓷窯商稅務使馮翱」
題名，可知定窯瓷器的生產至五代時
期已經達到可觀的數量，以至於馮翱
被朝廷派遣到龍泉鎮（澗磁村的南鎮
和北鎮合稱龍泉鎮）徵收瓷器稅。[56]
由窯址調查以及五代墓葬或遺址出土
的定窯白瓷顯示，這一時期的作品多
數光素無紋，但少量作品則出現了簡
單的刻劃花裝飾。

　　作為晚唐、五代時期具有時代特
徵的另一裝飾是碗、盤等器皿類口沿
多呈五花式口或五雙脊式口等奇數造

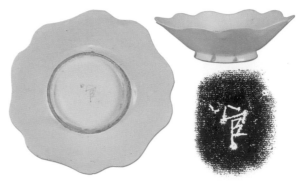

圖4　五雙脊瓣口盤（底刻「官」款）10世紀 高6.8公分

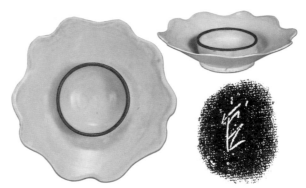

圖5　定窯五雙脊瓣口托（底刻「官」款）10世紀 高4公分

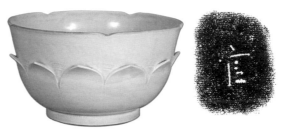

圖6　定窯五花式浮雕蓮瓣紋碗（底刻「官」款）10世紀
高11公分

型。[57] 臺灣故宮藏的三件底刻「官」字作品中的盤【圖4】和托【圖5】即呈五雙脊式口沿，
浮雕蓮瓣紋大碗亦呈五花式【圖6】。五雙脊瓣口盤釉色瑩白，造型較為常見，紀年墓如浙江
省臨安晚唐光化二年（900）錢寬墓、[58] 天復元年（901）錢寬妻水丘氏墓，[59] 以及遼寧省赤
峰遼應曆九年（959）駙馬贈衛國王墓都有出土，[60] 並且同樣於器底陰刻「官」或「新官」
字款。這類作品的產地歷來多有爭論，不過定窯窯址中確曾出土五代時期底刻「新官」款
的五雙脊瓣口盤。[61] 從江蘇省丹徒出土的唐代銀托子造型除圈足部位外，餘均與臺灣故宮藏

「官」款托一致等情形看來，[62] 這類器壁較薄的花式口沿造型作品應是倣金銀器。其次，浙江省越窯[63] 或陝西省耀州窯[64] 等五代青瓷作品也見有「官」款作品，上述二瓷窯及定窯都曾做為貢瓷貢入宮中，可以推測「官」款陶瓷與貢瓷有較大關連。[65]

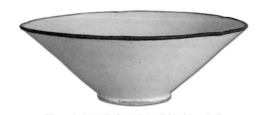

圖7　定窯五花式口碗 10世紀 高9.7公分

【圖6】「官」款浮雕蓮瓣紋大碗，五花口口沿一圈無釉，但圈足著地處亦無釉且粘結有燒窯時的細砂粒，應是仰燒燒成。器身所飾浮雕蓮瓣不僅見於安徽省合肥五代保大四年（946）湯氏縣墓所出白瓷壺，[66] 或近年來遼寧省阜新縣遼中前期墓葬所出白釉執壺，[67] 也與東京國立博物館收藏矢部良明推測屬晚唐至五代時期三彩罐器身所飾浮雕蓮瓣如出一轍，[68] 其時代應相當於五代，最遲不會晚於北宋初。此外，口鑲金屬釦的白瓷大碗【圖7】，口沿一周及圈足著地處無釉，圈足以上至口沿部位斜直開敞，口沿亦呈五花式口，具有五代時期造型特徵，但類似造型的碗同時也見於遼寧省硃碌科[69] 和北票水泉[70] 等遼代早期墓葬，時代可能相當於五代至北宋初。

三、北宋早期至中期

定窯在北宋時期繼承五代的燒瓷經驗，在數量或質量上都有所發展。截至目前，出土有定窯白瓷的北宋早期紀年墓葬或遺跡計有：河北省定縣北宋太平興國二年（977）靜志寺舍利塔塔基，同定縣北宋至道元年（995）淨眾院舍利塔塔基、[71] 北京遼統和十三年（995）韓佚夫婦墓、[72] 順義縣遼開泰二年（1013）淨光舍利塔塔基、[73] 以及遼寧省遼開泰九年（1020）耿延毅夫婦墓及其子遼太平六年（1026）耿新知墓等六處。[74] 其中又以定縣兩座塔基所出一百餘件定窯白瓷數量最多。此外，遼寧省葉茂台[75] 和前述北票水泉一號墓等遼代早期墓葬所出定窯白瓷，也為我們理解北宋早期定窯燒瓷風格提供了重要的線索。

從上述墓葬或遺址所出定窯作品得知，定縣塔基和葉茂台遼墓都出現了與越窯裝飾風格頗為類似的細線劃花紋裝飾，有可能是受到越窯的影響。浮雕技法也很流行，而以浮雕多層蓮瓣最為常見，除葉茂台遼墓和耿新知墓（1026）外，其餘墓葬及塔基都有出土。此外，還可見到貼花裝飾；耿新知墓（1026）出土的盞托之盞座周邊所飾蓮花瓣紋，據報告所言，則係以印花手法做成。作品器形除碗盤外，還見有淨瓶、蓋罐、盒及各式水注等，造型十分豐富。碗、盤類的口沿有呈五花式口和六花式口等作品，均裝入匣缽仰燒燒成。葉茂台遼墓所

出六花式口碗的口沿或定縣靜志寺舍利塔塔基（977）出土的洗、盤，以及淨眾院舍利塔塔基（995）出土的定窯白瓷刻花蓋瓶，均於口沿或圈足部位鑲有金屬釦。《吳越備史》卷六記載：「太平興國五年（980）九月十一日，王進朝謝于崇敬殿，復上金裝定器二千事」，可以推測鑲有金屬釦的定窯瓷器在當時頗為流行，並且還被視為一種高級貢品進奉宮中。

出土定窯的北宋中期紀年墓葬，僅有前述北京王澤墓（1053）、江蘇省鎮江章岷墓（1071）和遼寧省阜新蕭德溫墓（1075）等三座。其次，北京豐台鎮橋南距王澤墓西約兩百公尺遼石棺墓所出定窯白瓷，[76] 從伴隨出土的白瓷水注造型推測應屬十一世紀中期。[77] 章岷墓（1071）和蕭德溫墓（1075）分別出土了施罩柿釉的定窯瓶或碗，結合陝西省耀州窯窯址北宋中期地層既出土柿釉作品又見有祥符銅錢，[78] 或可推測包括定窯在內的柿釉作品似乎較流行於十一世紀中期。

由於這一時期可供編年排比的紀年作品較少，其確實的燒瓷風格還有待日後進一步的資料來解決，不過就如馮先銘所指出，王澤墓（1053）出土的碗盤均呈葵瓣式口，豐台遼墓也出土了六件六花瓣平底盤，似乎可以推測花式口盤在當時頗為流行。[79] 豐台遼墓出土的一件折沿盤口沿外緣微上卷呈六花式口，盤心劃花萱草紋，口沿至器內壁與花口相對處飾有六條直線出戟，似是以印模壓印而成，可惜詳情不得而知。[80] 過去曾有研究者強調模製成形和覆燒技法兩者之間的緊密連繫，即使用模製法製成器壁較薄的器物，就不得不使用覆燒法以防止歪曲變形，而以覆燒墊圈支燒的方法，亦有賴於應用模製法把碗製成標準尺寸。[81] 關於上述十件六花式口平底盤，筆者未見實物，無法遽下斷言，不過若就馮先銘所言，其口沿均滿釉，底留有支燒痕跡，應是仰燒燒成。[82] 比起北宋前期受到越窯影響的細線劃花紋飾，這一時期的劃花技法出現了以篦狀工具刻劃紋飾，構成流利而有斜度的畫面，成為定窯劃花裝飾的重要特徵之一。

臺灣故宮也藏有幾件北宋早中期的定窯或定窯系作品。如【圖8】的五花式口素面碗，圈足以上斜直開敞，雖保留著五代時期造型特徵，但又與1979年河北省定縣出土的北宋早期定窯碗造型完全一致，[83] 時代也應相當。類似造型的五花式口碗有的還加飾印花紋飾【圖9】，該印花碗於圈足底釉上陰刻「琅邪深甫」四字，從刻字刀法來看應是燒成後所加刻；釉色潔白，所

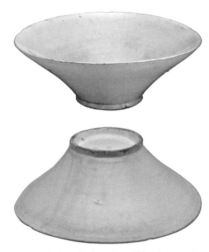

圖8　定窯五花式口碗 10世紀 高7.7公分

圖9
定窯系五花式口碗
（底刻「琅邪深甫」）
10–11世紀
口徑21.3公分

飾纏枝牡丹作風工整，與習見的定窯略有不同。一般認為定窯的印花裝飾始於北宋中期或後期，因此這件具有北宋早期造型特徵的印花碗值得將來進一步的探討。

【圖10】葫蘆形注壺是五代以來流行的樣式之一。湖南省長沙五代墓、[84] 吉林省哲理木盟庫倫旗遼太康六年墓（1080），[85] 或矢部良明推測屬十一世紀後半的遼寧省新民巴圖營子[86] 等遼墓都可見到這類造型作品。臺灣故宮藏葫蘆形注壺器身微壓八道不甚明顯的凹痕，流的造型不及巴圖營子所出作品細長，而與前述推測屬十一世紀中期北京豐台遼墓出土的定窯注壺一致，時代可能早於十一世紀末。此外，美國波士頓美術館（Museum of Fine Arts, Boston）也藏有一件與臺灣故宮藏大致相同的定窯葫蘆形注壺，但前者帶有荷葉形蓋，[87] 若結合前述長沙五代墓所出同式注壺亦帶蓋等情形看來，這類注壺原應有蓋。

【圖11】瓜稜形注壺器身呈八瓣形，器蓋飾瓜蒂紐，前有龍形流，後有把，造型頗為講究。器身呈八瓣形的注壺曾見於前述豐台遼墓；而龍首狀流不僅見於1973年河北省東沿里村出土的馮先銘推測屬北宋早期的定窯劃花雙繫水注，[88] 也見於法國吉美博物館（Musée Guimet）收藏的定窯蓮瓣紋水注。[89] 後者造型和蓮瓣裝飾又與遼寧省北票水泉遼早期墓葬出土

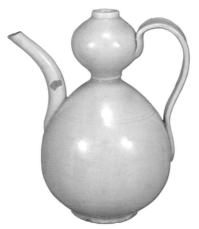

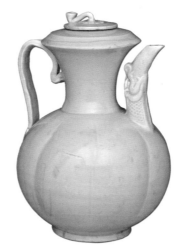

圖10　定窯系葫蘆形注壺 10–11世紀 高15.4公分

圖11
定窯瓜稜形龍首注壺
10–11世紀
高19.5公分（含蓋）

的定窯注壺基本一致，[90]也應接近。因此臺灣故宮藏龍首流瓜稜形注壺的時代應屬北宋早期至中期作品。

【圖12】蓋罐蓋面所飾瓜蒂形紐的造型與前述龍首流瓜稜形注壺壺蓋上的紐頗為接近。蓋罐器身貼飾四道垂直繩紋，肩部和蓋沿各飾兩道陰刻弦紋。整體造型不僅見於湖南省57長工IM69五代墓所出白瓷盒，[91]也與英國尤摩霍波路斯（George Eumorfopoulos Collection）和巴洛（Sir. Alan and Lady Barlow Collection）的收藏基本一致。然尤摩霍波路斯的藏品缺蓋，[92]巴洛的藏品蓋紐則呈略扁的寶珠形。[93]與巴洛所藏蓋罐蓋紐相近的作品，可見於五代至北宋初浮雕蓮瓣紋蓋盒之寶珠形紐，[94]後者蓋盒盒身下方至圈足部位斜直內斂的造型特徵亦與前述四件蓋罐一致，推測這類蓋罐的時代可能相當於五代至北宋早期之間。此外，【圖13】的作品除折肩處加飾圓餅狀貼紋與前述蓋罐不同外，兩者器身貼飾四道繩紋的裝飾技法和器形本身則極為接近；特別是與瑞典肯普（Carl Kempe）所藏瑪莉崔

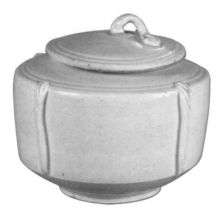

圖12　定窯繩紋蓋罐 10世紀
　　　高7.4公分（含蓋）

圖13　定窯系貼紋小罐 13–14世紀
　　　高3.7公分

吉（Mary Tregear）女士推測約屬十一世紀定窯系白瓷作品基本一致。[95]就實物觀察，臺灣故宮藏的這件作品釉透而亮，積釉處呈黃色調，間有透明大開片和明顯的棕眼，胎薄質鬆脆，露胎處呈黃土色與一般所見定窯作品大不相同，應是較晚時期的倣定瓷窯作品。

四、北宋後期至金代

如前所述，出土有定窯白瓷的北宋後期紀年墓葬，目前僅見於內蒙古昭烏達盟尚暐符墓（1099）和北京丁文道墓（1113）等兩座。相對地，屬於金代或南宋時期的定窯紀年墓葬則較多，包括了湖南省王趯墓（1170）、北京石宗璧墓（1177）、吉林省趙景興墓（1182）、遼寧省朝陽馬令夫婦墓（1184）、江蘇省鄒氏墓（1195–1200）和同省張同之夫婦墓（1199）以及江西省張宣義墓（1254）等。[96]上述紀年墓葬出土作品及各地所藏六件金代紀年印花陶模，都提供我們認識定窯在北宋後期至金代燒瓷風格的基本依據。

　　這一時期的作品造型豐富，紋飾取材廣泛，構圖嚴整，主要的裝飾方法有劃花、印花和刻花三種。劃花多以篦狀工具刻劃出具有立體感的各種複線圖案；印花則是以粘土製成陶模並於其上雕出花紋圖案，經素燒後印製瓷器，即可使瓷器具有相同的紋飾和尺寸。刻花雖在北宋早中期較流行，但後期亦可見到，並且經常與劃花共施於同一器物之上，如【圖14】和【圖15】的圈足碟，均於外壁刻劃三層仰蓮，盤面一飾劃花螭紋，一飾流利而優美的花卉紋飾，後者還於圈足底刻「彥瞻」二字，可能是人名。[97]

　　約於北宋中後期，定窯一改過去將瓷坯置於匣缽中仰燒或以支釘疊燒的技法，開創了支圈組合式的覆燒方法。這種覆燒方法固然可節省窯位空間、節約燃料、防止器物變形，帶給南北各地窯場很大的影響，然而卻也造成碗、盤、碟等覆燒器物口沿一圈無釉（芒口）的缺點。就傳世的定窯芒口瓷而言，許多都鑲有金屬釦，稍早的部分研究者曾經主張金屬釦只是為了彌補定窯口沿無釉的缺失。事實上，無論是文獻記載或出土文物都表明，早在覆燒技法出現之前已有不少裝鑲金屬釦陶瓷作品存在；而中國至遲於戰國楚漆器上便有以金屬釦裝鑲口沿、耳沿或足沿的風尚。若結合《續資治通鑑》所記：「非三品以上官及宗室戚里之家，毋得金釦器具，用銀釦者毋得塗金」；[98] 以及《宋慶元儀制令》：「非四品以上及宗室近戚，器不得用金稜」[99] 等記載看來，金屬釦的功能應是多方面的，它既符合唐、宋以來上層社會喜愛金銀器飾的要求，又可彌補芒口易藏污垢、不甚美觀的缺陷。甚至起到替代價高難求純金銀器皿的作用；當然也可減少陶瓷器皿使用時因為碰撞而容易產生的傷璺。[100]

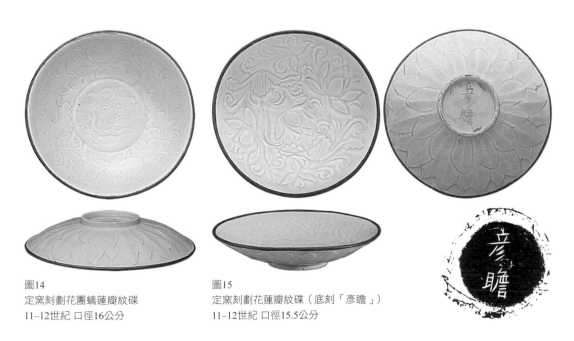

圖14
定窯刻劃花團螭蓮瓣紋碟
11–12世紀 口徑16公分

圖15
定窯刻劃花蓮瓣紋碟（底刻「彥瞻」）
11–12世紀 口徑15.5公分

圖16　定窯劃花鳳紋盤
　　　11–12世紀 口徑17.1公分

圖18　定窯印花孔雀紋盤
　　　11–12世紀 口徑23.9公分

圖19　定窯印花鳳紋盤
　　　11–12世紀 口徑23.1公分

圖17　定窯劃花寶相花紋盤
　　　11–12世紀 口徑26公分

（一）器形

　　考古發掘出土或傳世作品顯示，北宋末至金代的定窯造型以各式碗、盤、洗、缽、碟類占絕大多數；而臺灣故宮藏定窯白瓷與近年來出土的定窯作品在造型上基本相同可資對比的亦不乏其例。如【圖16–19】折沿盤，曾見於北京金大定十七年（1177）石宗璧墓或先農壇等金墓；[101] 折沿盤一般採用模製，這種形式的折沿盤也見於唐代銀器，應屬倣金銀器皿作品。除平口折沿盤外還有呈菊瓣花口的折沿盤【圖20–22】，或呈十尖瓣花口的折沿盤【圖23】。

　　器內壁飾六道出戟的六花式口碗【圖24】曾見於吉林省遼金塔虎城址或北京大玉胡同遼墓；而【圖25、26】劃花平底小碟既見於北京遼丁文道墓（1113），也見於遼寧省朝陽金代馬令夫婦墓（1184）。[102] 此外，【圖27】折腰盤則見於浙江省紹興繆家橋南宋水井。[103]

　　【圖28】的八花式口大洗，無論在造型或器內底劃花紋飾上，均與前述金大定十七年（1177）所出作品基本一致。該式洗係於轆轤成形之後於器外壁壓劃八道垂直凹痕，整體呈葵瓣狀，並於近底外斜削一周。與上述花口洗基本造型或尺寸相類似的作品，還有器外壁不

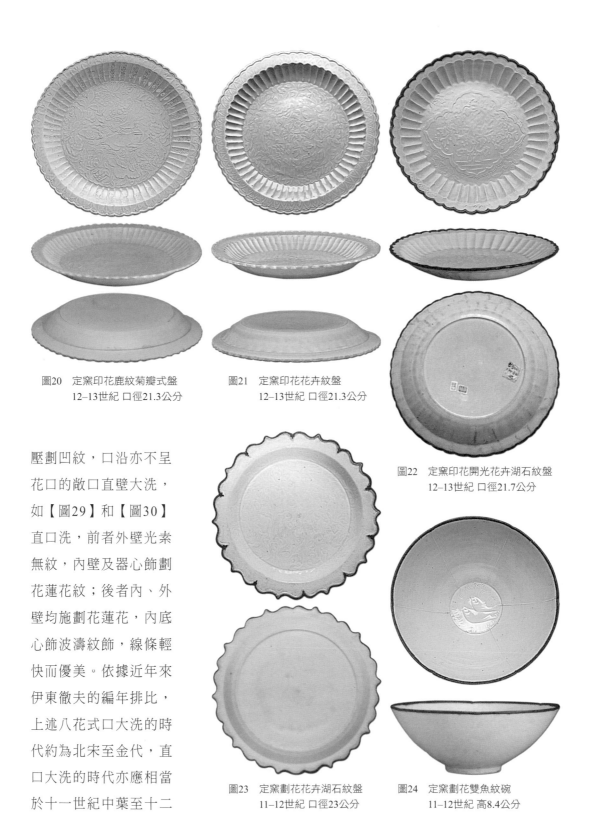

圖20　定窯印花鹿紋菊瓣式盤
　　　12–13世紀 口徑21.3公分

圖21　定窯印花花卉紋盤
　　　12–13世紀 口徑21.3公分

圖22　定窯印花開光花卉湖石紋盤
　　　12–13世紀 口徑21.7公分

圖23　定窯劃花花卉湖石紋盤
　　　11–12世紀 口徑23公分

圖24　定窯劃花雙魚紋碗
　　　11–12世紀 高8.4公分

壓劃凹紋，口沿亦不呈
花口的敞口直壁大洗，
如【圖29】和【圖30】
直口洗，前者外壁光素
無紋，內壁及器心飾劃
花蓮花紋；後者內、外
壁均施劃花蓮花，內底
心飾波濤紋飾，線條輕
快而優美。依據近年來
伊東徹夫的編年排比，
上述八花式口大洗的時
代約為北宋至金代，直
口大洗的時代亦應相當
於十一世紀中葉至十二

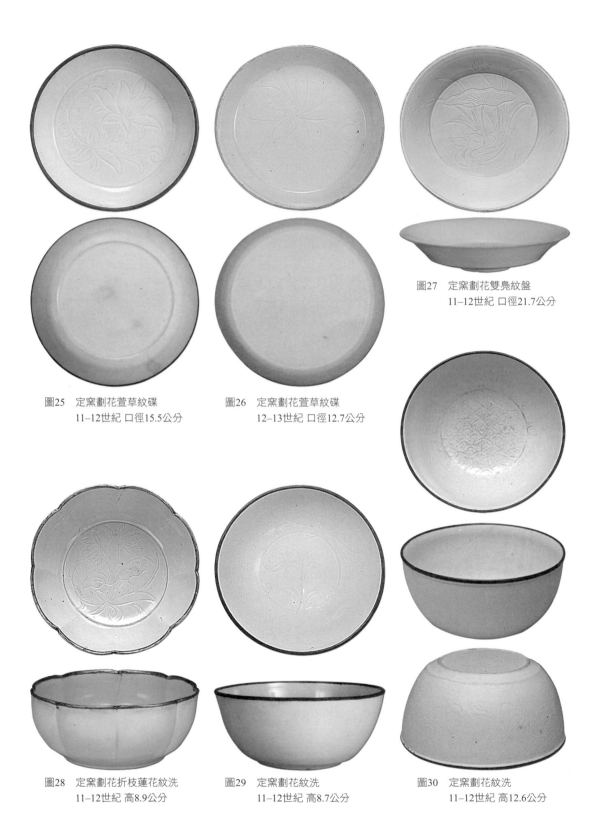

圖27　定窯劃花雙鳧紋盤
11–12世紀 口徑21.7公分

圖25　定窯劃花萱草紋碟
11–12世紀 口徑15.5公分

圖26　定窯劃花萱草紋碟
12–13世紀 口徑12.7公分

圖28　定窯劃花折枝蓮花紋洗
11–12世紀 高8.9公分

圖29　定窯劃花紋洗
11–12世紀 高8.7公分

圖30　定窯劃花紋洗
11–12世紀 高12.6公分

世紀末期，即北宋後期至金中期。[104]

　　直口圈足大碗也是定窯常見的造型之一。臺灣故宮藏有多件器形相近但裝飾風格則不盡相同的大碗。【圖31】大碗外壁無紋飾，內壁中心飾大型劃花荷葉，其上再加飾一朵折枝蓮花，圈足內釉上陰刻「穎川記」三字，或為作坊銘記。【圖32】大碗碗內飾水藻魚紋；【圖33】作品除內壁飾劃花紋外，外壁刻劃四層仰蓮。如前所述，浮雕仰蓮是北宋早中期常見的裝飾技法之一，但後期亦可見到，至金代則不見有這類裝飾的定窯作品，因此時代很可能屬北宋後期。

　　【圖34】和【圖35】嬰兒枕是難得一見的作品；流傳於世的定窯嬰兒枕計有兩種：一種是明代高濂所著《遵生八牋》中提到的嬰兒手持荷葉覆身，葉形前傴後仰可以枕首的臥嬰持荷枕，美國舊金山亞洲美術博物館（Asian Art Museum of San Francisco）收藏了一件。另

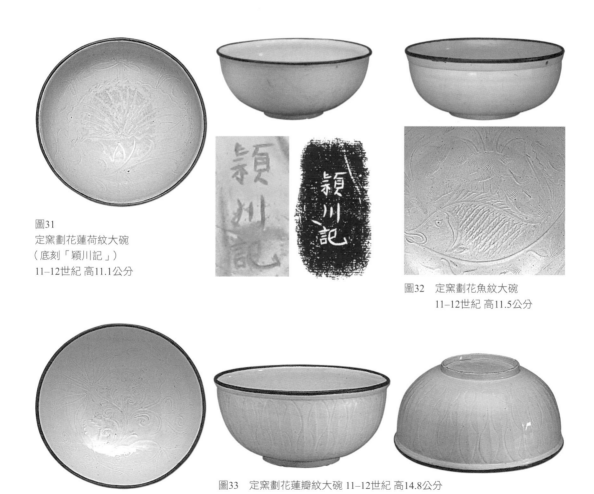

圖31
定窯劃花蓮荷紋大碗
（底刻「穎川記」）
11–12世紀 高11.1公分

圖32　定窯劃花魚紋大碗
11–12世紀 高11.5公分

圖33　定窯劃花蓮瓣紋大碗 11–12世紀 高14.8公分

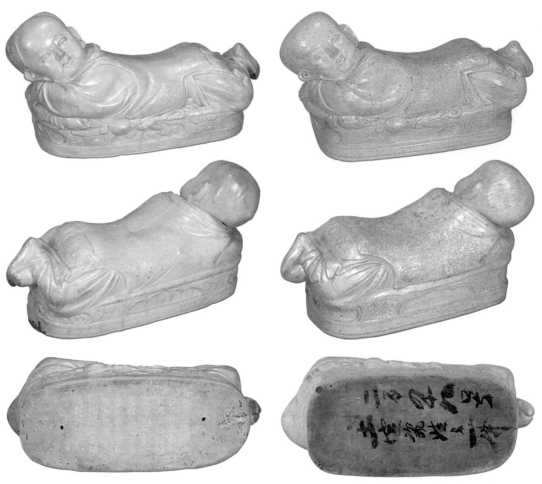

圖34　定窯嬰兒枕 11–12世紀 高18.8公分　　　圖35　定窯嬰兒枕 11–12世紀 高17公分

　　一種則是直接以嬰兒身軀做枕，嬰兒面部豐盈，兩眼圓睜，極為可愛；身著開衩衩袍，外罩坎肩，下著長褲，匍伏於橢圓形的床榻之上。傳世的這類嬰兒枕計有三件：一件現藏中國北京故宮博物院（以下稱北京故宮），另兩件為臺灣故宮所藏。臺灣故宮藏的兩件作品造型一致，均為模製成形，但裝飾技法各有不同，如【圖34】嬰兒所著坎肩採劃花技法，床榻四周開光處則為印花；相對地，【圖35】嬰兒枕除床榻四周有簡略的劃花，其餘多屬印花，前者釉色較白而溫潤，底刻乾隆御題詩，後者釉色帶黃，胎亦較粗糙厚重。

　　就北宋後期定窯器形而言，有的作品明顯倣自古銅器，如【圖36】之三足弦紋爐即倣自漢代銅樽。[105] 該器配有玉頂木蓋，蓋裡中心刻一「甲」字，又刻「墨林」印二方，「項氏家藏」印一方，可知是流傳有緒明代著名收藏家項元汴（1525–1590）的舊物。

【圖37】白瓷簋的造型亦倣自西周銅簋，除口沿及圈足著地處外，裡外施釉，釉色白中泛黃，積釉處有魚子般氣泡。圈足內有一小塊漏釉露出瓷胎，其上墨書「仲和珍玩」四字，並硃鈐「王鏞」篆印一方。按王鏞字仲和，為明末清初著名書家王鐸（1592–1652）二弟，可知該獸耳簋也曾經民間收藏而後入藏宮中。[106] 觀察臺灣故宮藏的白瓷獸耳簋，器身飾瓦紋，高圈足部位飾垂鱗紋，器形及花紋裝飾頗似西周時期的青銅簋。明代福建省德化窯白瓷雖亦見有倣古銅爐、簋等作品，不過臺灣故宮藏上述白瓷簋獸耳遒勁有力，類似的獸耳裝飾常見於南宋龍泉窯青瓷作品，[107] 而與明代的作工有較大的區別，或應是宋代定窯倣古銅器中的佳作。

　　小口、豐肩、修長腹、小底的梅瓶，是定窯精品。傳世的定窯梅瓶共有四件，除臺灣故宮藏的一件【圖38】及英國大維德基金會（Percival David Foundation of Chinese Art）所藏的一件外，有兩件係1955年南京明墓發掘出土。過去有的研究者主張梅瓶一名於晚清時始出現，[108] 宋代稱這類瓶為經瓶，經為修長之意。[109] 不過據傅振倫稱蘇東坡有詩云：「欲把梅瓶比西子，曲直剛柔總相宜」，[110] 若屬實，則梅瓶一名或可早至宋代。[111] 由於梅瓶器身高瘦，脛部細小，故當時多配裝瓶座藉以穩固。上海博物館收藏的兩件磁州窯系黑花梅瓶，瓶身上一書

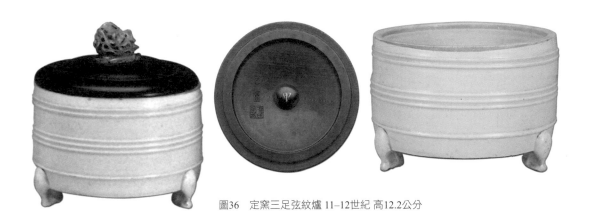

圖36　定窯三足弦紋爐 11–12世紀 高12.2公分

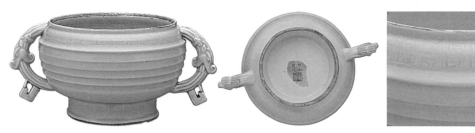

圖37　定窯獸耳瓦紋簋（底墨書「仲和珍玩」）11–12世紀 高10.9公分

「清沽美酒」，一書「醉鄉酒海」，可見梅瓶是盛酒器，[112]
但到了明代間或被作為墓葬中所謂「風水瓶」來使用。[113]

　　酒器之外，定窯也生產飲茶用的茶碗和茶托。【圖
39–44】之定窯茶碗均敞口小足，蓋內壁飾以各種圖案的
劃花或印花裝飾，類似造型的定窯劃花碗曾見於河南省安
陽西郊北宋末至金初墓葬（編號58 A.H.M4）。[114] 其次，
明許次紓《茶疏》說茶甌「純白為佳，兼貴於小，定窯最
貴」，這種小型茶甌有可能如【圖45、46】般造型較嬌小
的定窯小碗。【圖47】之定窯茶托托圈很高，像是於盤上
加置了一只小碗，底中空以便盞足插入；飲用時由於茶末
用沸湯沖點，茶盞既燙又無把手所以用托以便執取。[115]

（二）紋飾

　　北宋末至金代的定窯白瓷紋飾極為豐富，有以劃花手
法刻劃出各種線條輕快流利的圖案，也有以模印印出構圖
嚴整而複雜的題材，更有的是先以陶模成形後再施以劃花
紋飾。常見的植物花卉有蓮荷、萱草、牡丹、菊花、寶相
花紋或各類果實及變形花卉；動物水禽圖紋有獅、犀、鹿
和鴨、雁、孔雀、鷺鷥或鴛鴦等；人物圖多為童子像且多
屬印花裝飾；此外，還有不少螭、龍、鳳等想像中的靈獸
異禽。

　　臺灣故宮藏定窯螭紋作品不少，裝飾技法有劃花和
印花兩種，螭首造型又可分為頭小而長呈側面狀的作品
【圖48、49；插圖一：1】，和頭稍大形似牛首呈正面造
型的作品【圖50、51；插圖一：2–4】。上述兩種螭紋曾
共飾於一件器物之上【圖52】，因此與時代先後並無絕
對關聯；而1978年河北省曲陽北鎮出土的金大定二十四
年（1184）紀年螭紋陶模則屬呈正面造型的螭首圖像。[116]
【圖53】折沿盤，折沿部位飾雷紋，盤心飾劃花團螭紋，

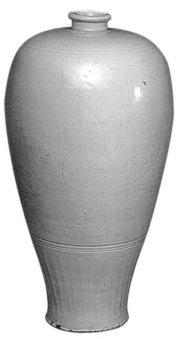

圖38　定窯劃花梅瓶
　　　11–12世紀 高35.4公分

圖39　定窯印花鳳紋碗
　　　11–12世紀 高4.9公分

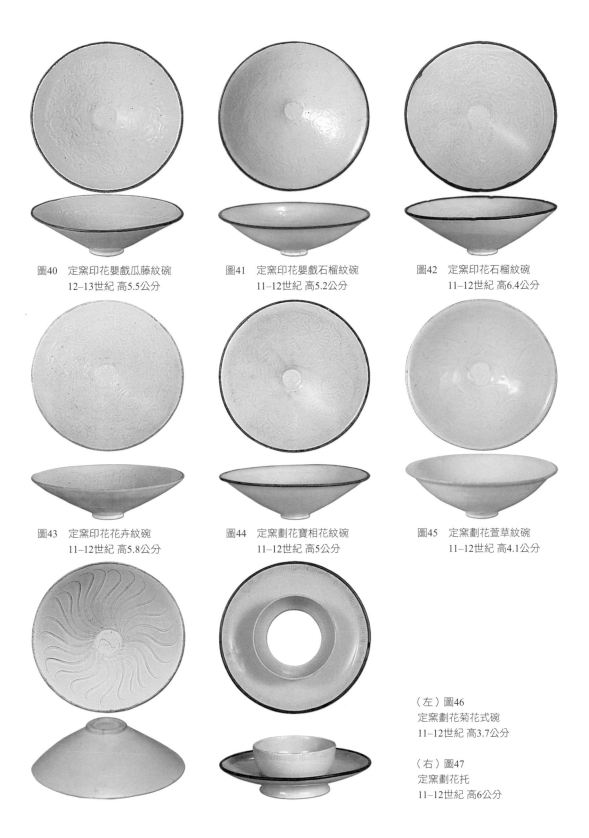

圖40　定窯印花嬰戲瓜藤紋碗
　　　12–13世紀 高5.5公分

圖41　定窯印花嬰戲石榴紋碗
　　　11–12世紀 高5.2公分

圖42　定窯印花石榴紋碗
　　　11–12世紀 高6.4公分

圖43　定窯印花花卉紋碗
　　　11–12世紀 高5.8公分

圖44　定窯劃花寶相花紋碗
　　　11–12世紀 高5公分

圖45　定窯劃花萱草紋碗
　　　11–12世紀 高4.1公分

（左）圖46
定窯劃花菊花式碗
11–12世紀 高3.7公分

（右）圖47
定窯劃花托
11–12世紀 高6公分

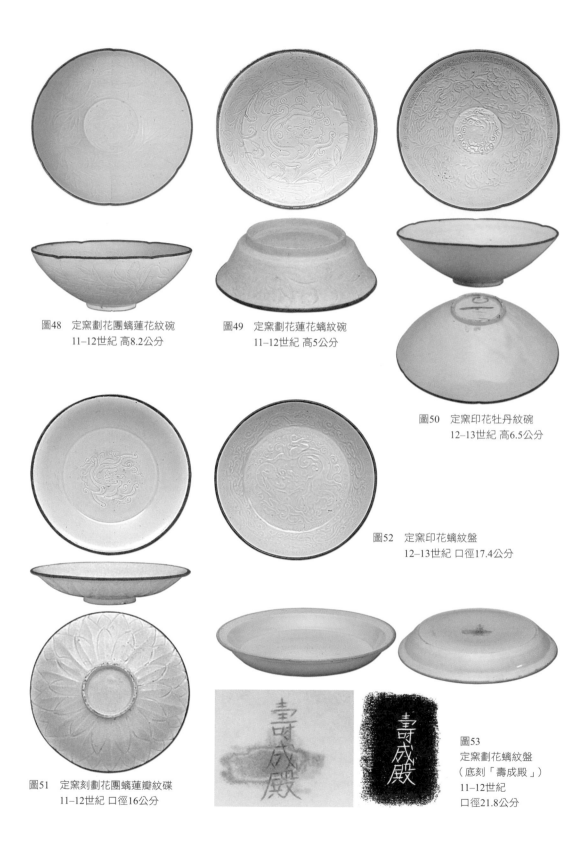

圖48 定窯劃花團螭蓮花紋碗
11–12世紀 高8.2公分

圖49 定窯劃花蓮花螭紋碗
11–12世紀 高5公分

圖50 定窯印花牡丹紋碗
12–13世紀 高6.5公分

圖52 定窯印花螭紋盤
12–13世紀 口徑17.4公分

圖51 定窯刻劃花團螭蓮瓣紋碟
11–12世紀 口徑16公分

圖53
定窯劃花螭紋盤
（底刻「壽成殿」）
11–12世紀
口徑21.8公分

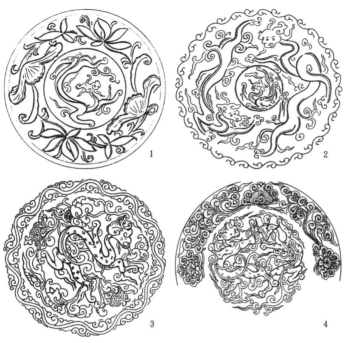

插圖一　臺灣國立故宮博物院藏定窯螭紋作品線繪圖

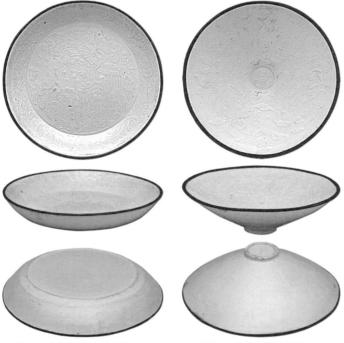

圖54　定窯印花螭鳳紋盤　　　　圖55　定窯印花鳳紋碗
　　　12–13世紀 口徑18公分　　　　　　11–12世紀 高4.9公分

除口沿一周外，整體滿釉，外底陰刻「壽成殿」三字。過去曾發現底刻「鳳華」、「聚秀」、「壽德」、「慈福」等推測屬宮殿名的定窯作品，[117] 然「壽成殿」既未見諸文獻記載，字本身也屬燒窯後加刻，因此是否確為宮廷用瓷還有待日後進一步的資料來解決。

　　鳳紋也是定窯常見的裝飾題材之一，臺灣故宮藏的劃花鳳紋（同圖16）較少見，傳世的定窯作品多數為印花。【圖54】盤心飾鳳紋花卉，內壁則印花螭紋；【圖55】碗壁主要飾一對鳳，餘飾花卉，鳳既相互對立又彼此呼應，採用所謂「一整二破」的形式，這種將一個整體破為兩個對立互補的布局方式，在定窯或其他手工藝品中經常可以見到。英國大維德基金會也藏有一件金大定二十四年（1184）紀年纏枝菊花飛鳳紋陶模。鳳紋之外，定窯也生產有印花孔雀紋盤（同圖18）。

　　瓷器上以龍紋作為裝飾，最早見於南朝浙江省金華地區婺州窯作品，[118] 到了宋代，龍成了天子的象徵，一度禁止民間使用。定窯的龍紋有劃花和印花兩種，有人認為劃花作品時代可能稍早，不過兩類作品曾共同出土於近年來河北省曲陽縣北鎮法興寺遺址內所發現的一批定窯窖藏。[119] 從窖藏出土器物和傳世作品得知，劃花龍紋多如臺灣故宮藏作品屬二角三爪龍【圖56】；印花龍紋造型則較豐富，爪分三至五爪不等。臺灣故宮藏的印花龍紋大盤，胎質厚重，露胎處呈黃色調，近口沿及器壁近盤心處各飾雷紋一周，器壁飾蓮荷花卉紋，盤心飾一對二角五爪龍，餘施雲紋和水波紋【圖57】，龍的造型及水波紋飾雖與一般所見宋代瓷窯作品有所不同，而較接近明代末期瓷窯作品裝飾特徵。不過從河南省鞏縣宋陵石雕所飾各式龍紋不難得知，宋代龍的造型十分豐富，特別是仁宗永昭陵或英宗永厚陵望柱上的雲龍紋，其雲海造型與臺灣故宮藏上述印花龍紋盤盤心所飾雲紋極為相似。[120] 其次，臺灣故宮藏印花龍紋盤其花紋布局不僅與遼寧省博物館所藏馮先銘定為北宋後期定窯印花纏枝牡丹雙魚紋大盤完全一致；[121] 器壁印花蓮荷花卉紋也與日本出光美術館所藏推測屬北宋至金定窯印花蓮花雙魚紋大缽基本一致。[122]

　　定窯的五爪龍紋較罕見，不過前述河南省鞏縣英宗永厚陵望柱所飾龍紋即屬二角五爪龍；[123] 另外，由戴復古所吟詠天慶觀龍畫云：「手弄寶珠珠欲飛，握入掌中拳五爪」，可以推測至少在宋時，天子所用的龍是有所謂的二角五爪龍。[124] 數十年前澗磁村法興寺故址也曾出土過許多定窯雲龍紋殘片和十件完整的龍紋作品，其中一件盤底刻「尚食局」三字，[125] 可以說明定窯龍紋作品確是貢入宮中的宮廷用瓷。過去曾有研究者認為法興寺故址附近可能有專燒龍紋的定窯窯口，[126] 但這還有待日後進一步的資料來證實。

　　臺灣故宮藏定窯鹿紋有奔鹿【圖58】和口啣花卉的臥鹿（同圖20）等兩種。前者器內壁

圖56　定窯劃花龍紋盤
　　　11–12世紀 口徑30.6公分

圖57　定窯印花龍紋盤
　　　11–12世紀？口徑39.3公分

花卉餘白處滿飾魚子般的凸紋，應是做自金銀器；後者臥鹿造型不僅見於北京故宮所藏一件傳世北宋緙絲紫天鹿，[127] 也分別見於河南省武陟縣金墓，[128] 或四川省彭山縣南宋虞公著夫婦墓（1200至1226）[129] 的所謂仙鹿啣花雕磚或壁刻，是當時流行的題材之一。

以月亮、牛或陪襯星星為題材的「犀牛望月」紋或「吳牛喘月」紋，是金代以來包括定窯在內手工藝品上經常可見的裝飾【圖59】。持「犀牛望月」看法的人認為其典故來自傳為周朝尹喜所著《關尹子》中提到的「譬如犀望月，月形入角」等有感而生影的傳說；持「吳牛喘月」看法的人則主張係來自《世說新語》所載「吳牛喘月時，拖船一何苦」等形容人民現實生活困迫，猶如吳牛，見月而喘，並認為這類圖案是金代北方所特有，是飽受金人蹂躪的工匠們的一種情感傾瀉和抗議。[130] 事實上，這種題材在後世南方的作品中也屢可見到，如美國舊金山亞洲美術博物館即收藏飾有這類題

圖58　定窯印花鹿紋盤
　　　12–13世紀 口徑19公分

圖59　定窯印花犀牛望月紋碟 12–13世紀 口徑14.5公分

圖60　定窯印花角端紋碟
　　　12–13世紀 口徑17.7公分

材的元代龍泉窯作品；而近年來於韓國全羅南道新安海底沉船中也曾發現釉下鐵繪「犀牛望月」白瓷盤。[131] 從文獻中經常出現有關犀牛的靈異傳說來看，筆者比較同意「犀牛望月」的看法。

與前述「犀牛望月」圈足碟造型完全一致的，還有【圖60】的印花碟。碟心主題飾一異獸和繡球，異獸造型與河南省鞏縣宋陵石刻的靈獸「角端」極為類似。「角端」一般鼻上飾獨角，四足如獅，但也有如永昌陵東側呈虎頭形，短頸且未卷鼻者。《宋書》〈符瑞志〉記：「角端者，日行萬八千里，又曉四夷之語，明君聖主在位，明達方外幽遠之事，則捧書而至」，屬於一種嘉瑞吉祥的靈獸。[132]

北宋末至金代的定窯作品紋飾有不少屬吉祥圖案類，並且有的是借寓義、象形、諧音等手法將花卉、鳥蟲、人物等圖形組合成象徵喜慶吉祥的圖案。如【圖61；插圖二：1】菊瓣印花鴛鴦圈足碟，碟心四周填以蓮荷圖案，比翼鴛鴦寓意夫婦和睦，添畫蓮花則又有「連生貴子」之意。【圖62、63】的印花嬰戲圖碗，童子四周有的填飾瓜藤，有

圖61　定窯印花鴛鴦紋碟 12–13世紀 口徑14.2公分

圖62　定窯印花嬰戲瓜藤紋碗 12–13世紀 高5.5公分

圖63　定窯印花嬰戲石榴紋碗 11–12世紀 高5.2公分

插圖二　臺灣國立故宮博物院藏定窯吉祥圖案作品線繪圖

圖64　定窯印花蓮塘水禽紋碗
12–13世紀 高7.4公分

的加飾石榴，《北史》〈魏收傳〉載：「帝幸李宅宴，而妃母宋氏薦二石榴於帝前，問諸人，莫知其意，帝投之，收曰：『石榴房中多子，王新婚，妃母欲其子孫眾多。』帝大喜」，可知石榴寓意多子，[133] 而嬰戲瓜藤也有「瓜瓞緜緜」子孫繁榮之意【插圖二：2】。類似的嬰戲圖案還可在湖南省衡陽何家皂北宋一號墓出土的童子荔枝紋綾上見到。[134]

寓意圖案之外，定窯還有形象逼真的寫生圖景。其中蓮塘水禽紋構圖嚴整，十分生動【圖64、65】；這類作品多以陶模製成，因此偶可見到屬同一陶模完成的作品，如【圖64】的作品就與北京故宮所藏一件定窯作品造型、紋飾完全一致，[135] 極有可能是同一印模製成。[136]

除了蓮塘水禽紋作品中有不少均於器壁或碗心、盤心加飾魚紋，定窯也有一類以魚紋為主題的作品。裝飾技法有劃花和印花兩種，所飾魚紋多為雙魚，有齊頭並進的作品【圖66、67；插圖三：1、2】，也有呈相反方向頗具律動感的作品【圖68；插圖三：3】。單魚作品數量雖較少，但臺灣故宮藏定窯大碗（同圖32）或國外所藏同類大碗所飾魚紋均屬單魚。以魚紋裝飾陶瓷器皿最早見於新石器時代仰韶文化或河姆渡文化等彩陶和灰陶，漢代器物上雙魚裝飾也屢見不鮮，唐代雙魚紋也很流行，如浙江省寧波小洞嶴越窯系青瓷窯址即發現有印雙魚作品；[137] 杜甫詩有「且食雙魚

圖65　定窯印花蓮塘水禽紋盤
12–13世紀 口徑19.6公分

圖66　定窯劃花雙魚蓮瓣紋碗　　圖67　定窯印花雙魚紋盤　　　圖68　定窯劃花雙魚紋碗
　　　11–12世紀 口徑9.3公分　　　　　12–13世紀 口徑31公分　　　　11–12世紀 高7.9公分

插圖三　臺灣國立故宮博物院藏定窯魚紋作品線繪圖　　插圖四　臺灣國立故宮博物院藏定窯
　　　　　　　　　　　　　　　　　　　　　　　　　　　　　　水鴨紋作品線繪圖

圖69　定窯劃花雙鳧紋碗　　　　　　　　　　圖70　定窯刻劃花蓮瓣紋碟
　　　11–12世紀 高7公分　　　　　　　　　　　　11–12世紀 口徑15.5公分

圖71　定窯劃花蓮花紋碗　　　　圖72　定窯劃花折枝蓮荷紋碗 11–12世紀 口徑20.9公分
　　　11–12世紀 高5.6公分

插圖五　臺灣國立故宮博物院藏定窯植物紋作品線繪圖

美」句，裝飾魚紋可能還有豐穰、美味，甚至「年年有餘」等吉祥寓意。

此外，以篦狀工具刻劃出簡潔而生動的成對水鴨紋，是定窯著名的裝飾題材之一。水鴨身部下方一般飾旋轉流利的複線水波紋，有的旁飾線條優美的水草，也有的加飾蓮荷紋飾【圖69；同圖27；插圖四：1–3】。

定窯的植物紋飾種類豐富，除有與其他動物、水禽等紋樣共同飾於同一器物，或作為陪襯促進整體畫面效果之外，許多作品均是以植物花卉做為主要的裝飾題材，其中又以各種劃花蓮花或萱草紋最為常見。劃花蓮花紋有於蓮瓣加飾複線的作品【圖70；同圖15、31】，也有僅用雙鉤劃花蓮花輪廓【圖71；插圖五：1】，也有的於器中心飾一折枝蓮荷，其上再加飾一朵較小的蓮花【插圖五：2–4】，後者常見於遼、金等墓葬或遺址中；[138] 常見的器形有折腰盤、圈足大碗（同圖31），八花式口瓣形大洗（同圖28），以及器壁飾六道直線出戟的六花式口碗或盤【圖72】。

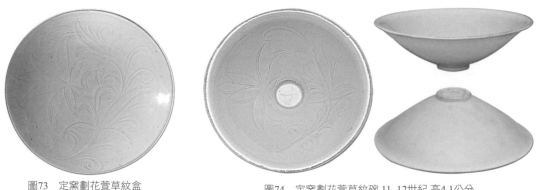

圖73　定窯劃花萱草紋盒
11–12世紀 高10公分

圖74　定窯劃花萱草紋碗 11–12世紀 高4.1公分

　　萱草紋亦多為雙鉤劃花，線條簡潔流利【圖73、74；同圖25】。就出土作品時代而言，最早見於北京豐台推測屬十一世紀中期的遼墓，[139] 此外，北京遼丁文道墓（1113）、通縣石宗璧墓（1177）、遼寧省朝陽金代馬令夫婦墓（1184）和北京通縣二號、先農壇、黑龍江綏濱，[140] 遼寧省巴林左旗等金代墓葬，[141] 或安徽省鳳臺「連城」遺址、[142] 四川省成都南宋窖藏、[143] 江西省吉水張宣義墓（1254）[144] 和浙江省紹興繆家橋南宋水井等南宋遺址，[145] 都出土了定窯劃花萱草紋作品，可知是北宋中期以來至金代定窯盛行的裝飾題材之一。明谷應泰《博物要覽》或清唐秉鈞《文房肆考》中都提到定窯紋飾以牡丹、萱草、飛鳳最為常見，而1941年小山富士夫赴曲陽縣澗磁村定窯窯址所採集的八百零二片劃花作品當中，飾以蓮花紋（包括萱草紋）的有七百一十五片，約占全部標本中的百分之八十九；[146] 出土文物、文獻記載和傳世作品都表明劃花蓮花和萱草紋是定窯重要的裝飾題材之一。

　　定窯也有以牡丹花紋做為裝飾的作品。牡丹花紋種類也很豐富，有折枝劃花、纏枝劃花或纏枝印花等。臺灣故宮藏的折枝劃花牡丹有於花瓣加飾複線梳紋，畫工講究的作品【圖

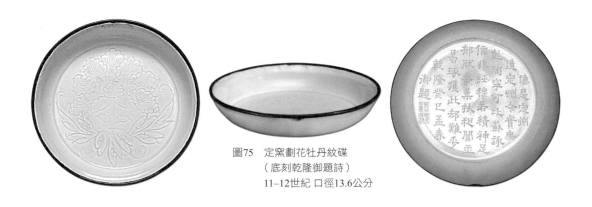

圖75　定窯劃花牡丹紋碟
（底刻乾隆御題詩）
11–12世紀 口徑13.6公分

75】；也有於碗壁裝飾一朵大型減筆牡丹紋，簡潔而恣意【圖76】。後者紋飾還見於他窯倣定瓷窯作品，如【圖77】敞口碗，釉色瑩白，胎質較鬆，圈足著地處並粘結有燒窯時的細小砂粒，與定窯有別，然其窯屬目前還不得而知。其次，纏枝劃花牡丹紋折沿盤採「一整二破」即所謂「喜相逢」的布局於盤心飾兩朵相對的牡丹紋；印花作品印模花紋刻劃極深，因此紋

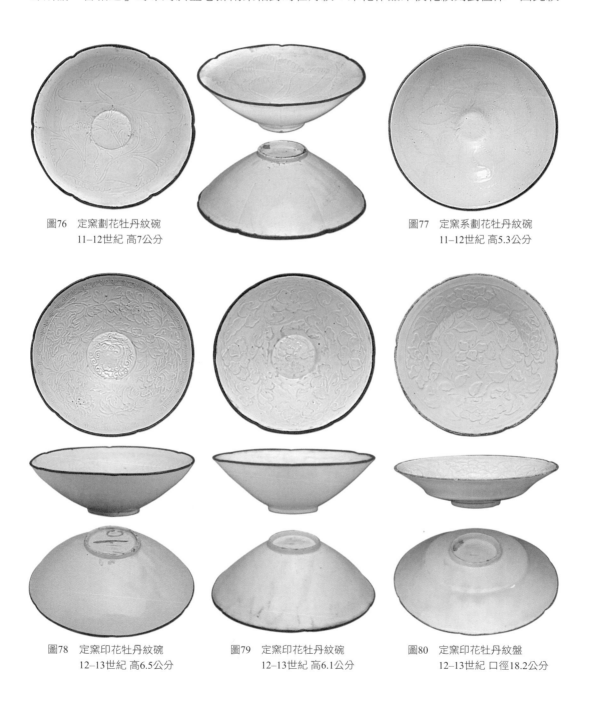

圖76　定窯劃花牡丹紋碗
　　　11–12世紀 高7公分

圖77　定窯系劃花牡丹紋碗
　　　11–12世紀 高5.3公分

圖78　定窯印花牡丹紋碗
　　　12–13世紀 高6.5公分

圖79　定窯印花牡丹紋碗
　　　12–13世紀 高6.1公分

圖80　定窯印花牡丹紋盤
　　　12–13世紀 口徑18.2公分

圖81　定窯劃花菊花式碗　　　　圖82　定窯劃花寶相花紋碗　　　　圖83　定窯劃花寶相花紋盤
　　　11–12世紀 高3.7公分　　　　　　　11–12世紀 高5公分　　　　　　　11–12世紀 口徑26公分

插圖六　臺灣國立故宮博物院藏
　　　 定窯寶相花紋作品線繪圖

飾輪廓清晰且帶有立體感，多飾四朵迴旋對稱的纏枝牡丹【圖78–80】，其中六花式口碗（同圖79）所飾纏枝牡丹與前述圈足陰刻「琅邪深甫」四字的五花式口碗極為類似（同圖9），有趣的是兩者纏枝花卉的運轉方向則又完全相反。

　　此外，有於器內壁用雙鉤複線刻劃出以碗心為中心向四周伸展的龍鬚紋劃花圖案，畫面有如一朵綻開的菊花【圖81】；也有將自然形態的花朵進行綜合性的藝術處理，使其更加豐滿繁麗，這種既要保留自然形態花卉的某些基本特徵，又要在藝術上進行概括和提煉的寶相花紋【圖82、83；插圖六】是唐代以來流行的裝飾紋樣之一。

　　定窯的裝飾有的還帶著明顯的誇張和非現實性的巧妙安排，如臺灣故宮藏的印花石榴紋碗【圖84】為了襯托具有喜慶寓意的「榴開百子」的石榴，在畫面上出現了花與果實重疊所構成的畫面，然而就如過去研究者指出，石榴花開時節是難以看到果實的。[147] 就紋樣布局而言，定窯除了常見的連續性畫面構圖之外，有不少盤碟作品均將器面分割成若干距離不等的圓形小單位，各單位中分別飾以各種相適應的裝飾題材，其間隔邊飾多為雷紋或兩道弦紋【圖85；同圖57】；也有以直線將器物分割成等距單位，各單位和器心皆飾以折枝花卉，其中又以六花式口出戟碗或盤最為常見【圖86】。而如【圖87】的菊瓣印花盤則是於盤心飾一四花窗形開光，其中再加飾花卉、岩石等圖案，這種應用開光手法裝飾的作品，一般都用印花手法處理。

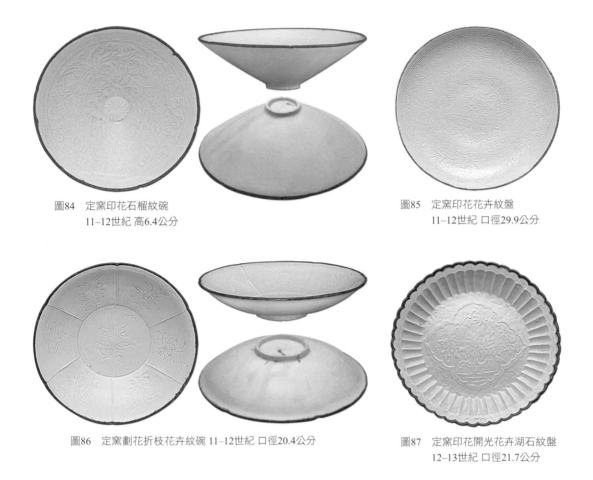

圖84　定窯印花石榴紋碗　　　　　　　圖85　定窯印花花卉紋盤
　　　11–12世紀 高6.4公分　　　　　　　　　11–12世紀 口徑29.9公分

圖86　定窯劃花折枝花卉紋碗 11–12世紀 口徑20.4公分　　圖87　定窯印花開光花卉湖石紋盤
　　　　　　　　　　　　　　　　　　　　　　　　　　　　　12–13世紀 口徑21.7公分

五、臺灣國立故宮博物院所藏倣定瓷窯作品舉例

　　由於定窯瓷質精良，紋飾優美，不僅在北宋時就曾燒瓷貢入宮中，並且在國內外都受到很高的評價。宋太平老人《袖中錦》中就將定窯與蜀錦、浙漆、吳紙等各地名產同列為天下第一。除了中國歷來不乏文人墨客對定窯的歌詠，日本義堂周信（1300–1388）曾因友人贈送的一件飾有蛟龍戲水的定窯瓷碗而作偈謝之；虎關師練（1278–1346）也曾為詩歌詠定窯白瓷茶壺。[148] 此外，高麗人李奎報（1168–1241）於其詩文中也提到了定州瓷器。[149] 姑且不論上述詩文中所記作品是否確屬定窯抑或是其他瓷窯的倣定作品，考古發掘表明日本、韓國，甚至距離中國一萬五千海浬的埃及福斯塔特城（Fustat）等地都出土了定窯白瓷。也因為定窯深受人們的喜愛，產品銷路甚廣，因此有不少瓷窯起而倣效，燒造出具有定窯風格的倣定作品。

　　倣定作品多倣定窯白瓷，有的倣器形，有的倣紋飾，也有的倣白釉效果或覆燒技法；其中山西省霍窯是著名倣定瓷窯之一。明曹昭《格古要論》說：「霍器出山西平陽府霍州……元

朝戲金匠彭均寶效古定器，製折腰樣者甚整齊，故名曰彭窯，土脈細白，與定器相似」。霍縣隋代置霍邑縣，金代縣置霍州，民國改州為縣，霍州窯窯址即在今山西省境內的霍縣陳村。窯址的調查和發掘表明，其燒製的白瓷胎薄體輕，釉色潔白，主要的裝飾技法為陽紋印花；器形有碗、盤、高足杯和折腰盤等。燒瓷方法有疊燒和支燒兩種：後者多於器裡或圈足著地處留有五處細小支釘或支釘痕，成為霍州窯白瓷的重要特徵之一。[150]

　　臺灣故宮藏的霍州窯白瓷為數不少，就器形而言，有高足杯、圈足碗、折沿三足盤和折腰盤等多種造型。高足杯可分二式：I式口沿略敞，釉色白中帶灰黃，器外壁有明顯轆轤璇削痕跡，下腹部飾幾道陰刻弦紋，杯心有五細小支釘痕，圈足著地處無釉並留下五處支燒痕，為仰燒燒成【圖88】。II式作品高足已缺，然從整體造型和外底研磨痕跡推測，應是高足杯因高足損傷後磨去高足加工改造而成的作品。該式杯杯身較豐圓，器心亦有五細小支釘痕，器內壁飾六格布局的印花紋，格局之內為折枝花卉【圖89】；從江西省高安縣出土的元代青花高足杯杯心草書「人生百年長在醉，算來三萬六千場」等題字得知，[151]高足杯應是當時流行的飲酒用器。

　　圈足碗亦可分為二式，二式造型基本相同，圈足著地處均無釉，碗心有五細小支釘痕。不同的是I式碗除於器內壁壓印六道直線出戟形成六格布局外，素面無紋飾【圖90】；II式碗則內壁既飾有六道出戟，更於碗心飾螭紋，六格布局中亦加飾牡丹等折枝花卉，其中一格於花卉下方還印有一「郭」字【圖91】。臺灣故宮藏霍州窯II式碗不止一件，造型花紋完全一致，且於相同部位帶有一「郭」字，應是出自同一陶模壓印製成，推測「郭」字應是陶模所有者的姓氏或作坊標記。從英國牛津大學艾許莫林博物館（Ashmolean Museum）也收藏一件盤心印「請記」和「郭七」的霍州窯作品看來，[152]霍

圖88　霍窯系高足杯
14世紀 口徑8.3公分

圖89　霍窯系高足杯（足缺）
14世紀 高5公分

圖90　霍窯系碗
13–14世紀 高8.2公分

圖91　霍窯系碗
13–14世紀 高8.2公分

州窯系作坊中似有不少郭姓陶工或作坊主。

折腰盤是定窯常見的器形之一，也是霍州窯主要的倣燒品種。臺灣故宮藏霍州窯折腰盤尺寸大小不一，但盤心均留有五細小支釘痕，圈足著地處無釉，足內施滿釉。有的除器內壁飾六道出戟外，全體無裝飾，有的則於盤心壓印螭紋，均為陽紋印花【圖92】。有人推測這類陽紋印花可能即後世山西起線法花的先驅，[153] 值得我們加以留意。此外，文獻中曾提到元代餣金匠彭均寶，其倣製的折腰盤到了明代不僅被「賣骨董稱為新定器」

（《格古要論》），並且「往往為牙行指作定器，得索高貲」（《遵生八牋》），不過傳世的霍州窯當中到底是否包括有彭均寶的作品？目前已難得知。觀察臺灣故宮藏霍州窯作品，圈足製作工整，釉色一般較定窯潔白，胎較薄而質脆，有人推測是胎中含鋁量高，而溫度尚嫌不足之故。[154]

江南地區受定窯影響的瓷窯以景德鎮窯和吉州窯較為著名。清代文獻當中曾有所謂「南定」的說法，有的研究者認為「南定」既可理解為南宋時代的倣定瓷窯作品，也可理解為模倣定窯的南方瓷窯作品。[155] 儘管目前還很難明確地界定所謂「南定」的內容，[156] 不過從傳世器物看來，上述兩窯作品有不少無論在燒窯技法或紋飾布局上都與定窯頗為類似。如【圖93】劃花碗碗內壁所飾萱草紋與定窯

圖92　霍窯系印花螭紋盤
14世紀 口徑16.5公分

極為類似，整體胎薄質輕，但釉色灰白而透明，積釉處微閃青，且帶有冰裂紋開片有別於定窯。這種器壁斜高，圈足特小俗稱「斗笠碗」的形制，是北宋後期至南宋景德鎮湖田窯的主要產品之一。[157]

【圖94】印花白瓷大碗呈六花式口沿，器內壁壓印六道出戟形成六格布局，上方近口沿處飾雷紋一周，碗心及各個格局中飾瓶花圖案。六格布局的裝飾法在定窯作品中屢可見到，也是景德鎮青白瓷窯系常見的裝飾風格之一；同樣於器內壁六格布局中加飾瓶花圖案的作品，曾見於四川省成都市南宋窖藏出土的景德鎮湖田窯青白瓷碗，[158] 以及山東省臨淄宋代窖藏出土的芒口白釉盤，後者於原報告書中雖將之定為定窯作品，然形容其釉色時又稱白中泛青，[159] 故筆者判斷有較大可能屬江南地區瓷窯所生產。臺灣故宮藏的這件作品釉色灰白，圈足的造型及近圈足積釉處略呈青色調，與定窯白瓷大不相同；六格布局上方所飾雷紋均於六道出戟處向內朝下傾斜，與現藏於北京故宮的宋代印花六格布局青白瓷盤所飾雷紋完全一致。[160] 此外，臺灣故宮藏作品所飾瓶花圖案的花器中，有的與南宋時期龍泉窯倣銅器作品造型基本相同，應是江南地區的倣定瓷窯作品。

江南地區元代瓷窯作品中也有的與定窯白瓷頗為類似。如【圖95】蔗段式洗，具有元代造型特徵，器口沿及圈足著地處無釉，器內壁近口沿處及器心各飾雷紋一周，器心雷紋內加飾劃花螭紋，紋飾與定窯白瓷作品有共通之處，然釉色白中泛青色調。臺灣故宮收藏這類作品不止一件，有的整體釉色呈湖水藍，[161] 屬於江南地區青白瓷窯作品。【圖96】印花折腰碗，口沿一圈無釉，圈足較低施滿釉，積釉處微閃青，基本造型常見於元代樞府窯系卵白釉或青花瓷器。器內壁飾牡丹蓮花唐草紋，碗心飾印花獅子滾繡球，類似的作品不

圖93　景德鎮窯系劃花萱草紋碗
　　　12–13世紀 高5.2公分

圖94　景德鎮窯系印花瓶花圖碗 13世紀 高7.1公分

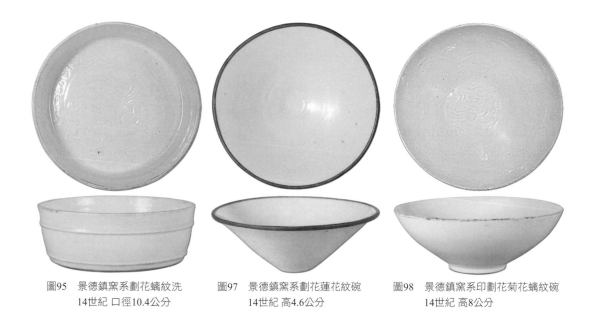

圖95　景德鎮窯系劃花螭紋洗
14世紀 口徑10.4公分

圖97　景德鎮窯系劃花蓮花紋碗
14世紀 高4.6公分

圖98　景德鎮窯系印劃花菊花螭紋碗
14世紀 高8公分

圖96　景德鎮窯系印花獅紋碗
14世紀 高4.3公分

僅見於韓國新安元代沉船，[162] 更與景德鎮湖田窯元代前期標本完全一致。[163] 從新安沉船發現的大量木簡中有多達八件書至治三年（1323）年號[164] 等跡象得知，臺灣故宮藏印花折腰碗應是在這之前不久的元代景德鎮湖田窯作品。

【圖97】敞口小碗，胎質細白，釉色灰白而透明，部分帶開片。圈足小而淺，包括圈足在內及碗的整體造型均與宋代江西省景德鎮窯系青白瓷或吉州窯黑釉茶盞類似。碗內壁飾鐵線劃花轉枝蓮，線條僵硬且無定窯常見帶有斜度的刀痕，然無論鐵線劃花技法或花卉造型本身均與臺灣故宮藏另一灰青釉盤一致，[165] 應屬同一窯口作品。後者於盤心加飾劃花螭紋，螭紋造型較特殊，但與【圖98】同類型的灰青釉碗基本一致。該灰青釉碗碗心劃花螭紋，內壁飾印花菊花唐草紋，菊花唐草紋造型與十四世紀後期元末明初景德鎮青花或釉裏紅瓷器所飾同類花紋大體一致，時代應相近；器壁印花，器心劃花結合陰刻、印花於同一器物上的作風也見於南京明故宮出土元末至洪武樣式琉璃釉碗殘片，[166] 故【圖97、98】有可能均屬十四世紀後半期作品。前者白釉劃花碗從較特殊的圈足造型等看來，有可能來自江西省或江南地區瓷窯；後者類似作風的作品可見於英國牛津大學艾許莫林博物館收藏的一件梅德麗女士（Margaret Medley）推測屬江西省景德鎮窯的印花白瓷盤，[167] 但這還有待日後進一步的資料來證實。

結語

從出土文物和傳世作品看來，定窯的種類或裝飾技法都很豐富。除絕大多數的白瓷之外，還有黑釉、醬褐釉、綠釉和柿釉等作品；就其裝飾技法而言，計有刻花、劃花、印花、貼花、釉下鐵繪、釉上金彩，以及具有磁州窯系裝飾風格的剔花瓷器，甚至釉上彩作品。[168]

定窯紋飾取材豐富，不但有與金銀器圖案或風格相近似者，也有與當時的緙絲紋樣相類似者，因此過去不少研究者都曾指出定窯印花紋飾源於緙絲。[169] 唐代杜佑《通典》載全國貢絲織的州郡，在數量上以定州為第一；《太平廣記》卷二四三〈何明遠〉條引《朝野僉載》也提到唐時定州富賈何明遠「資財巨萬，家有綾機五百張」，[170] 定窯印花紋飾受到緙絲等織物圖案影響是有可能的。蘇軾〈試院煎茶詩〉或劉祁《歸潛志》中都提到所謂的「定州花瓷」，從傳世作品或古文獻記載本身看來，它們應是指刻劃、壓印、或彩繪有美麗紋飾的定窯瓷器的總稱，而不是狹義地意指帶有顏色彩斑或彩釉的定窯作品。[171] 由於定窯釉中氧化鎂（MgO）含量較高，氧化鈣（CaO）含量較低，屬「鎂—灰釉」系統，因此釉的流動性和透明度相對提高，有助於紋樣表現清晰。相對於唐、五代定窯為還原焰燒成，宋、金時期定窯白瓷均採氧化焰，瓷胎色調可完全透過極薄的釉層而呈現出具有獨特風格的牙白效果。[172]

紋樣之外，定窯不少造型均倣自金銀器。如前述北京豐台遼墓出土的六花式口折沿盤，即與陝西省西安八府莊[173] 或坑底村[174] 出土銀盤造型基本一致；上述銀盤器內壁均飾出戟，定窯的出戟裝飾無疑也是倣自金銀器，其餘例子甚多，兩者的比較研究均散見於近人的相關論述。不過隨著唐、宋時期金銀器飾的風行而大量出現的所謂金銀釦瓷器問題卻值得我們加以留意。光就臺灣故宮藏的作品而言，如【圖6】的五代定窯浮雕蓮瓣紋大碗，儘管圈足著地處無釉且粘結有燒窯時的細砂粒，應是仰燒燒成，然而五花式口沿則一圈無釉露出澀胎，這一方面表明以仰燒燒成也可將口沿一圈釉抹去，刻意使其產生芒口，對於過去蔡玫芬所提出，由於粗澀的芒口可增加摩擦力及附著力，初時的芒口器可能即為適合金銀釦而產生的說法提供了線索。[175] 正如羅森（Jessica Rawson）所強調的，早期的金銀釦飾可能是為了提高陶瓷的身價，而若不是當時金屬包邊已經為大家接受的話，定窯的工匠就不會如此熱心地採用覆燒這項需要留下芒口的技術。[176] 流風所及，不少瓷窯出現了意圖模倣金屬釦裝飾效果的作品，如江西省白舍窯或金溪縣小陂窯宋、元時期青白瓷有於器口沿內描繪0.5公分寬的褐圈，其裝飾效果幾可媲美金銀釦，而作為不少南宋官窯特徵之一的「紫口鐵足」，亦與金銀釦的裝飾效果不謀而合。[177] 此外，金屬釦還有掩飾瓷器因修補而露出磨口的實用用途，【圖99】劃花罐口沿收口極不自然，可能是由於器物損傷而後磨去口沿上半段，再鑲以金屬釦加工改造而

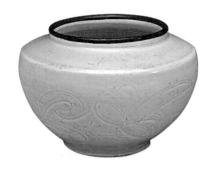

圖99　定窯劃花罐
　　　11-12世紀 高8公分

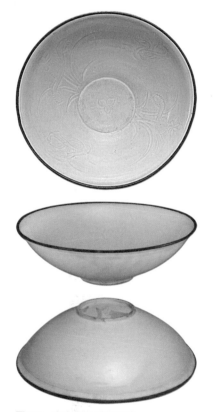

圖100　定窯劃花雙鳧紋碗
　　　　11-12世紀 高7公分

成的。

　　相對於五代越窯等早期作品所裝鑲的金屬釦邊沿均較寬，包括臺灣故宮藏作品在內的許多傳世定窯作品所裝鑲金屬釦邊都較窄，因此有人推測窄邊金屬釦是入宋以後定窯的裝飾特徵。[178] 隨著近年來宋墓器物的出土，如前述江蘇省江浦南宋慶元五年（1199）張同之夫婦墓所出定窯則鑲著寬邊金屬釦，[179] 因此又有人懷疑定窯原先的釦邊應為寬邊裝飾。[180] 從傳世一件倣定金屬釦螭紋洗，器底鐫刻乾隆御題詩中有「希珍今亦口金鑲」句等跡象看來，[181] 後世確有將較珍貴的古瓷鈐以金屬釦的情形，然而，《宋會要輯稿》〈職官〉不僅提到宋代官手工業作坊中設有所謂的「稜作」，[182] 宋人洪邁《夷堅丁志》也記載汴京城內有裝鑲陶瓷金屬釦的店鋪；[183] 金屬釦邊沿的寬窄似可因各個地區不同作坊或店鋪的加工而有所差異。就臺灣故宮藏的定窯作品而言，絕大多數作品口沿僅露出極窄的澀圈，但有少數幾件作品出現了寬達1公分的寬澀圈【圖100】。有人認為定窯金屬釦的成分屬「金—銅」合金，[184] 這固然還有待日後進一步的化驗分析來解決，不過就常理而言，金屬釦的成分不僅可能因不同時代不同作坊而有所出入，還應與物主的身分財富或個人嗜好有關。尤可注意的是，從若干金屬釦瓷經常出現金屬釦有鬆動、斷裂或脫落等情形看來，目前所見眾多傳世定窯作品所鈐金屬釦是否確屬原來配件？[185] 也是一個不容忽視的問題。

〔原題〈記故宮博物院所藏的定窯白瓷〉，刊於《藝術學》研究年報，第2期（1988）〕

III
臺灣出土陶瓷篇

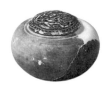

3-1 粽瓶芻議 —— 從臺灣出土例談起

1980年代發掘高雄縣左營清代鳳山縣舊城聚落，在出土標本當中可見一群報告書所歸類的「褐釉粗陶」，從揭示的圖版看來，當中包括一件口沿呈平口造型的黑褐釉口肩部位殘片【圖1】。[1]由於同類標本曾出土於日本中世著名貿易港堺環濠都市遺跡慶長二十年（1615）火災燒土層，有相對年代可考，同時因日方學者將該類標本視為越南瓷窯製品【圖2】，[2]予人產地明確之感，因此個人遂於1995年一篇談論安平壺的文章中，將鳳山縣舊城聚落出土的黑褐釉平口瓶罐殘片逕與堺市出土例進行比附，認為前者口肩部位殘片亦可參酌後者器形將之復原成小口、窄底、形似橄欖，亦即日方俗稱的「粽瓶」，並以此為臺灣出土十七世紀越南陶瓷的例證之一。[3]

「粽瓶」稱謂來自日本茶道用語。如利休後人三千家之一裏千家九世不見齋石翁（1746–1801），即在一件小口、窄底、大腹瓶的收貯外箱蓋裡銘書「アメシマキ　寒雲」，並在瓶身朱書「蟬」字【圖3】；[4]同為三千家之一的表千家六世覺覺齋原叟也於同類平口瓶的收貯箱蓋裡側書「あめちまき　花入」【圖4】。[5]花入即花瓶，而「あめちまき」或「アメシマキ」即「飴粽」。依據淡交社《原色茶道大辭典》「飴粽」有二

圖1　粽式瓶殘件
　　臺灣高雄縣左營清代鳳山縣舊城
　　聚落遺址出土

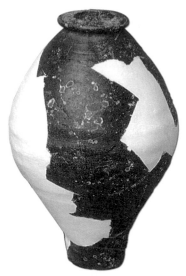

圖2　粽式瓶殘件 高19.5公分
　　日本堺環濠都市遺址出土

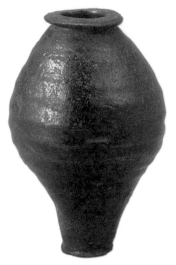

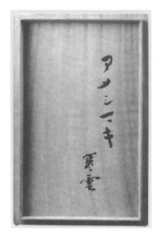

（上）箱書「アメシマキ　寒雲」
（左）裝置金屬釦環部位

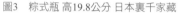

圖3　粽式瓶 高19.8公分 日本裏千家藏

解：一是指兩頭細窄、中央圓鼓之可予懸掛的花瓶，另一指以麥芽糖入味的米或麥製成的粽。[6] 前引表、裏兩千家藏傳世「粽瓶」均於瓶肩加施金屬釦環以為懸吊之用，既說明了日本茶人至遲在江戶時代後期已將此類施罩黑褐釉的平口粽形瓶改裝成了插花用掛瓶，同時也表明所謂「粽瓶」造型不止一式，既見鼓腹窄底予人不安定感的瓶式，也包括橄欖般橢圓造型。其次，學界亦有狐疑茶人箱書「飴粽」，是否可能意謂該類平口罐原是裝盛糖液的容器？[7] 但此一推測目前已難實證。另外，考慮到所謂「粽瓶」的產地不一，

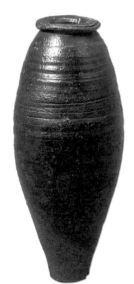

圖4　粽式瓶及箱書「あめちまき　花入」 高18.2公分 日本表千家藏

彼此之間的年代亦有差異，以下將以「粽式瓶」來概括這類小口、窄底瓶。

一、粽式瓶產地的省思

　　如前所述，臺灣高雄縣左營清代鳳山縣舊城聚落出土有粽式瓶口肩部位殘片，而左營清

代鳳山舊城內傳說即鄭成功所設軍屯前鋒尾之所在地。從《巴達維亞城日誌》等十七世紀文獻可知，鄭成功所擁有的船隻曾多次赴東京（越南北部）、廣南（越南中部）等地貿易，日本的朱印船也經常往返於臺灣和東南亞，因此若說做為當時連結中國、東南亞和日本的臺灣出土有越南陶瓷，也是理所當然。事實上，考古發掘臺南安平熱蘭遮城遺址出土標本當中就包括了來自越南中部廣平省首都同會（Dong Hoi）或蒴莊省（Sóc Trăng）窯場所燒造的高溫素燒大口高瓶，以及同屬越南瓷窯所燒造用來裝盛食用檳榔石灰的白釉綠彩提梁壺（Limepot）。[8] 問題是，粽式瓶是否亦屬越南製品？亦即以往對其產地的比定是否確鑿無誤？

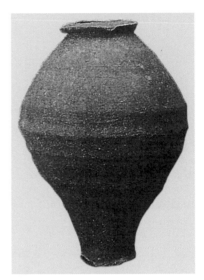

除了高雄縣左營清代鳳山縣舊城聚落之外，據說熱蘭遮城遺址亦見出土。[9] 其次，臺南善化慶安宮修建排水溝渠時亦曾發現同類小瓶【圖5】。[10] 就遺址性質而言，前者是十七世紀荷蘭人建築的城堡，後者歸屬「目加溜灣」，是諸羅縣內開發較早的地區。另外，臺灣海峽亦曾打撈出此類粽式瓶【圖6】。[11]

回顧臺灣粽式瓶發現的相關報導，大多屬於未有產地問題意識的簡略介紹，[12] 在此可以不論。少數主張粽式瓶係越南陶瓷者，若非未敘明其依據，[13] 則是援引1990年代拙文亦曾徵引之用來說明左營鳳山縣舊城聚落粽式瓶殘片可能來自越南所產的日方學者之論著。[14] 就此而言，本文省思粽式瓶產地所設定的主要對話對象或許應該是日本和西方涉及此一議題的學者。至於東南亞和中國學界因至今未見任何產地相關討論，所以無法評述。

圖5　粽式瓶
臺灣臺南善化慶安宮排水溝採集

截至目前，日本已有多處考古遺址出土有粽式瓶標本，除了前述堺環濠都市遺跡之外，九州長崎榮町、[15] 築町、[16] 興善町【圖7】、[17] 長崎奉行所（立山役所）、[18] 唐人屋[19] 等遺跡，以及京都[20] 或關東地區如東京都新宿區市谷甲良町遺跡III136號遺構【圖8：a】、[21] 神樂坂四丁目遺跡30號遺構[22] 和涉谷區千駄ケ谷五丁目遺

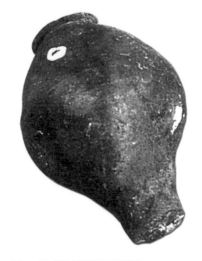

圖6　粽式瓶 臺灣海峽打撈品

圖7　粽式瓶殘件 日本九州長崎興善町遺跡出土

跡086號水井以及0079號大型土坑[22]也都發現了粽式瓶。自1990年續伸一郎率先主張堺市遺跡粽式瓶標本乃是越南製品以來，[24]森本朝子另依據越南惠安（Hoi An）和頭頓巴麗亞省（Baria-Vung Tau）崑崙島（Condao）曾出土同類標本，贊同粽式瓶乃越南瓷窯所生產。[25]前引九州榮町、築町、興善町或東京都市谷甲良和千馱ケ谷五丁目

等諸遺跡出土粽式瓶之所以被做為越南製品予以報導，可能即是沿襲續伸一郎、森本朝子兩氏的說法。另一方面，由於中國江蘇省蘇州寧滬高速公路一座清代墓（D125M3）亦見類似

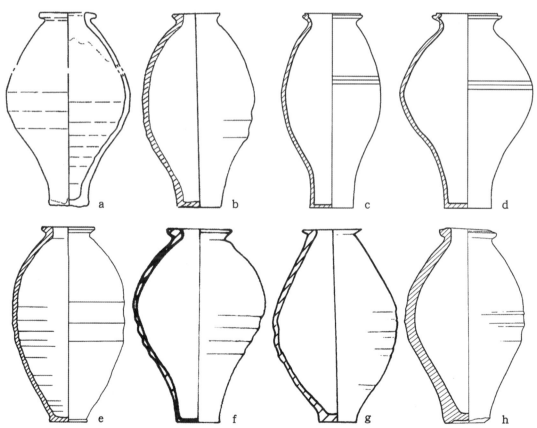

圖8　日本和中國考古遺址出土粽式瓶線繪圖

a 日本東京都新宿區市谷甲良町遺跡川出土
b 中國江蘇省蘇州寧滬高速公路段清墓（D125M3）出土
c 中國江蘇省淮安夾河村第6號墓出土
d 中國江蘇省淮安夾河村第6號墓出土

e 中國江西省南城縣黎家山2號墓出土
f 中國安徽省肥東縣羅勝四遺址第12號墓出土
g 中國廣東省廣州市南越宮苑遺址清代水井（J22）出土
h 中國北京大興北程莊第12號墓出土

造型的小口瓶【圖8：b】,[26] 所以我在1995年援用日方學者越南粽式瓶說之後,再次為文指出不宜忽略中國遺址亦存在類似瓶式,[27] 特別是在越南窯址尚未發現此類標本之前,不應冒然排除粽式瓶來自中國的可能性。[28] 不過就日本研究現狀看來,雖有少數報告書將粽式瓶視為中國製品予以報導,[29] 但僅止於推測而未能徵引中國出土例,相對地,絕大多數研究者則傾向其為越南製品,或者雖予存疑卻仍將之納入東南亞陶瓷的討論項目。至於西方學者如弗利爾美術館(Freer Gallery of Art)的Louise Allison Cort也是支持前引森本朝子的論述,進而將該館典藏的粽式瓶定為十六至十七世紀越南製品。[30]

　　儘管越南惠安或崑崙島曾出土粽式瓶殘片,卻也未能在窯址尋覓到同類標本。那麼,以日方為主的學者到底是依恃什麼樣的理由而將粽式瓶比定為越南瓷窯製品呢?個人推測其主要原因或許在於江戶時代以來茶人均將此類黑褐釉平口瓶視為「南蠻物」,如日本傳世一件做為收貯粽式瓶【圖9】的舊木箱箱蓋即書題「南蠻　あめち卷」(南蠻飴粽),[31] 而日本茶道界所謂「南蠻物」則係指來自東南亞諸國的器物。其次,越南北部窯場所燒造的被日本茶人稱為繩簾文的高溫素燒炻器平底筒形罐,[32] 或越南中部順化(Hue)窯場所燒造高溫素燒標本[33]之胎質等外觀特徵和粽式瓶類似一事恐怕也是粽式瓶越南說持論者考慮的因素之一。無論如何,目前並無直接的證據足以證實粽式瓶的產地。相對而言,中國考古遺址已發現多處出土粽式瓶實例,亦即繼1990年代報導之寧滬高速公路蘇州段清初墓葬(D125M3)出土粽式瓶以來,同省淮安夾河計十三座明末清初墓葬(M101–M106、M109–M111、M113–114、M201–202)【圖10、11】,[34] 楚州(淮安)計三座墓也都出土了粽式瓶(M1、M6、M14)【圖8：c、8：d、12】。[35] 此外,江西省南城縣黎家山報告書所謂明代晚期墓【圖8：e】[36]或廣東省廣州南越宮苑清代水井【圖8：g、13】[37]以及安徽省肥東縣羅勝四遺址墓(M12等)【圖8：f】、[38]北京大興北程莊墓(M12)【圖8：h、14】等兩座清代初期墓亦見以粽式瓶隨葬。[39] 除了廣州水井遺跡出土例之外,餘均為墓葬。從墓葬構築規模和陪葬遺物可知,上述粽式瓶出土墓葬均屬庶民墓。不僅如此,總數多達二十餘件的粽式瓶於墓葬出土位置則頗有共通之處,此說明了所謂粽式瓶應是和區域葬俗有關的器物,也因此很難想像這類與區域平民葬俗相關的用器會是由

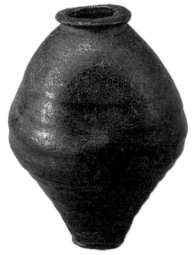

圖9　粽式瓶 箱書「南蠻　あめち卷」
高17.1公分 日本私人藏

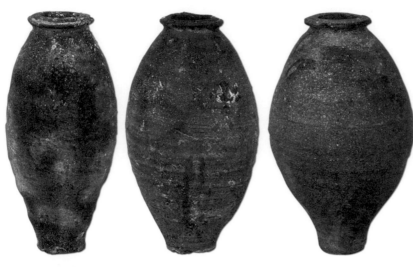

（左）圖10
粽式瓶 高18公分
中國江蘇省淮安夾河村
第109號墓出土

（中）圖11
粽式瓶 高21.4公分
中國江蘇省淮安夾河村
第202號墓出土

（右）圖12
粽式瓶 高21公分
中國江蘇省淮安四站鴉洲
第14號墓出土

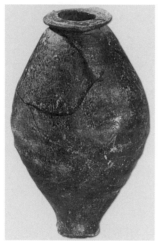

圖13　粽式瓶 高19公分
　　　中國廣東省廣州市南越宮苑
　　　遺址清代水井（J22）出土

圖14　粽式瓶 高16.9公分
　　　中國北京大興北程莊
　　　第12號墓出土

越南輸入的舶來品，所以我認為其有較大可能是中國瓷窯製品。這也就是說依據個人主觀的單線式設想，既然中國庶民墓葬出土粽式瓶為中國瓷窯所生產，那麼外觀與之相似的臺灣及日本粽式瓶標本很有可能同屬中國製品。當然，越南陶工亦具備燒造此類瓶罐的能力，同時日本複數遺跡粽式瓶標本之胎釉特徵彼此不盡相同，因此，就標本外觀看來日本遺跡所出粽式瓶其絕大多數應係中國瓷窯的燒製，但個別標本的確切產地還有待日後的資料來解決。

二、粽式瓶用途諸面相

　　相對於臺灣、日本和越南諸國粽式瓶發現例包括傳世物、海底遺留和居住遺址出土標本，中國粽式瓶雖亦出土於水井遺跡但集中見於墓葬。後者複數墓葬出土粽式瓶的造型和胎、釉等外觀特徵彼此不盡相同，說明其並非來自單一窯場所生產，特別是北京地區粽式瓶

胎骨厚重，其和臺灣海峽打撈上岸的薄胎粽式瓶明顯不同。以省區區分，北京地區至少見於大興北程莊清初墓，墓係於長方豎穴土壙中置三棺，其中東棺和另兩棺有落差，故推測應屬二次葬，粽式瓶出於中棺外側北端【圖15】。安徽省粽式瓶見於肥東縣羅勝四遺址三座清初墓（M10、M12、M15），屬豎穴土坑棺墓，坐北朝南，各墓所出粽式瓶均兩件一對，另從報告書所揭示的可確認出土位置的墓葬（M12）而言，係出土於棺內墓主頭部兩側【圖16】；江西省南城縣黎家山墓粽式瓶據稱也是成對出現於墓室後部兩角。江蘇省粽式瓶出土例相對較多，計十七座墓，其中，寧滬高速公路蘇州段雙室券頂磚墓（D125M3）粽式瓶一

圖15　中國北京大興北程莊第12號墓平、剖面圖
　　　（◉：粽式瓶出土位置）

圖16　中國安徽省肥東縣羅勝四遺址第12號墓平、剖面圖
　　　（◉：粽式瓶出土位置）

圖17
中國江蘇省寧滬高速公
路蘇州段D125第3號墓
平、剖面圖
（◉：粽式瓶出土位置）

（左）圖18　中國江蘇省三堡鄉鴨洲村第1號墓平、剖面圖
　　　　　　（◉：粽式瓶出土位置）
（右）圖19　中國江蘇省三堡鄉鴨洲村第6號墓平、剖面圖
　　　　　　（◉：粽式瓶出土位置）

件置於墓底北側端，墓伴出「康熙通寶」等銅錢【圖17】。原名淮安的楚州地處淮河之濱，所見三座豎穴土坑木棺墓位於三堡鄉鴨洲村，當中除一座棺具保存差，粽式瓶出土位置不明（M14）之外，兩座合葬墓（M1、M6）均是於墓主頭部近棺擋處置兩件粽式瓶【圖18、19】，報告書依據棺外壁置陶瓶是當地明代葬俗，且墓開口在明末清初黃河泛濫所積淤的黃沙層之下而將上述三座的年代定於明代中期以前。另外，介於京杭運河與裏運河之間的淮安夾河地區出土粽式瓶頻率最高，如2006至2007年發掘十九座小型土坑豎穴墓當中，計十三座出土粽式瓶。可判明墓主性別的五座女墓於棺首外側置粽式瓶（M101、M102、M103、M104、M110）；兩座男墓於棺首外側置粽式瓶（M105、M106）。至於夫婦合葬墓既有男棺左、女棺右，兩棺外側均置粽式瓶之例（M113）【圖20】；也有男棺外置粽式瓶，女棺外側置醬釉四繫小罐者（M202）。三棺合葬墓時，則男棺左，妻棺中，妾或繼室居右，但粽式瓶僅出土於中棺外側，左棺外側則代以硬陶四繫罐（M201）【圖21】。大、小二棺推測是母子合葬墓僅於大棺外側置粽式瓶（M109）。另外，報告書一如楚州區三堡鄉鴨洲村墓報告書般，也是依據黃河泛濫淤積層和墓葬開口位置、棺首外側置瓶葬俗以及銅錢年代推論墓葬的年代，不同的是認為墓葬年代是在明末清初。

　　綜合以上墓葬出土粽式瓶實例，可以清楚看出將粽式瓶安放於棺內外近墓主頭部位置，似乎是跨地區許多明末清初墓常見的喪葬習俗，其和一般置於棺內或墓壙的碗盤瓶罐在性質上有明顯的區隔，但又是超越性別、男女性墓主均可使用的器物。從夾河村合葬墓案例還可得知，粽式瓶有時可由其他瓶罐如四繫罐予以替代（M201、M202），此意謂著以瓶罐置於死者頭部附近雖是當時流行的葬俗，但喪家對於瓶罐器式仍可有多種選擇空間，以夾河村墓群為例，此類葬罐包括了四繫陶罐（M201）、四繫醬釉罐（M201、M202）、醬釉小罐（M108）等，不過顯然是以黑褐釉粽式瓶最受歡迎，也因此出土頻率最高，其數量也最多。

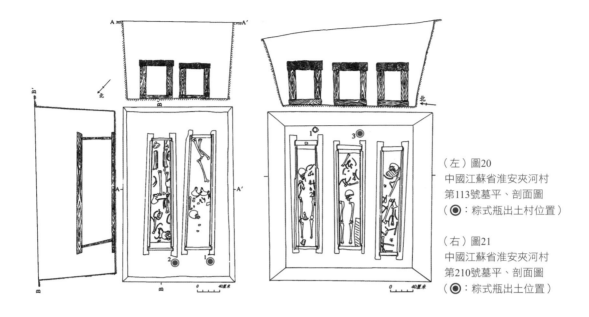

（左）圖20
中國江蘇省淮安夾河村
第113號墓平、剖面圖
（◉：粽式瓶出土村位置）

（右）圖21
中國江蘇省淮安夾河村
第210號墓平、剖面圖
（◉：粽式瓶出土位置）

應予一提的是，明墓亦常以所謂的梅瓶隨葬，如萬曆皇帝定陵四件梅瓶是置於棺槨四周，而
孝后、瑞后則各隨葬兩件梅瓶且均置於棺槨頭前兩側，另有不少郡王階級於棺槨前置一只梅
瓶，研究者據此認為明代隨葬梅瓶既具階級象徵意涵，將盛酒的梅瓶置於棺槨四周或許還有
「清（青）平（瓶）長久（酒）」的寓意，[40] 而粽式瓶除了順溜的肩部之外，其小口、窄底的
器式特徵可說是和梅瓶有著共通之處。另外，成書於金、元時期的《大漢原陵祕葬經》記載
有用來陪葬的「五穀倉」，[41] 而明墓如貴州省遵義成化十九年（1483）楊輝墓則出土了五件內
貯稻穀、小米、高粱的陶罐，[42] 看來以五穀倉陪葬的習俗於明代仍風行不輟。[43] 問題是粽式瓶
是否亦具貯酒或穀倉罐用途？目前不明。

　　儘管粽式瓶是否具備「風水」層次上的意涵仍有待檢證，但其屬葬儀用器一事可從前引
諸多墓葬之安放位置而得以證實。但如前所述，於墓葬墓主鄰近頭部方位置放的瓶罐可有多
種器式，而其造型因和生人實用器式無明顯的差別，故不排除於墓葬中做為葬儀用器的粽式
瓶是借用自生人用器，其和梅瓶可同時用於人間生活宴飲和墓壙一事大致相類。就此而言，
臺灣安平古堡熱蘭遮城遺址或高雄縣左營清代鳳山縣舊城聚落，以及越南崑崙島、日本堺
市、長崎等居住遺址出土粽式瓶，或許正意謂著原產地中國原亦用做生活道具之證，而前述
中國廣州清代水井出土粽式瓶則可能是汲水之用。果若如此，則所謂粽式瓶其實有著多種功
能，不難設想明、清之際的人們有可能是將原本做為生活道具的本文所謂粽式瓶，同時又應
用到墓葬致成為區域墓壙常見的用器。日本茶人則是將由中國輸入之可能原裝貯有某種內容

物的這類平口小瓶，轉換成了插花掛瓶，曾幾何時竟張冠李戴地成了茶道世界具有異國情趣
的「南蠻物」。

三、做為「南蠻物」的粽式瓶

如前所述，日本江戶時代以來茶人似多將粽式瓶視為南蠻產燒的「南蠻物」，而「南
蠻」於日本則是依不同領域有著相異的指涉，如美術史界的「南蠻」指的是經由東南亞來航
的葡萄牙等西歐人或物，但於茶道世界卻是對東南亞諸國舶載入日器物的總稱。[44] 這也就是
說，在日本茶人的心目中所謂粽式瓶是相對於日本的「和物」、中國的「唐物」，屬於東南亞
所生產的「南蠻物」。由於被以粽式瓶一名予以概括的褐釉平口小罐當中有不少可能來自中
國瓷窯所燒製，因此日本將原本屬「唐物」的粽式瓶視為「南蠻物」，不僅反映了日本對於
「唐物」的鑑賞變遷，同時明示了粽式瓶是少數受到侘茶茶人青睞的中國陶瓷之一，其間的
變化於唐物鑑賞史上實為有趣的案例，值得一提。

按「唐物」稱謂初見於《日本後記》大同三年（808）條，如同年十一月十一日平安朝
朝廷敕令禁「以唐物為飾」，此時「唐物」應是指進口的唐代物貨。[45] 隨著時代的推移「唐
物」又成了以中國為主但有時亦包括其他國家進口物的代稱。早在鎌倉末期吉田兼好（1283–
1350）著《徒然草》已曾批判日本盲目追逐中國物品之風，至室町時期（1359–1573）更是
變本加厲地追逐、尊崇以中國為主的各種物資而致被戲稱為「唐物萬能」時代。當時的唐物
內容種類龐雜但若僅就陶瓷而言，一般居住遺址所見主要有青花瓷、青瓷和白瓷以及少數的
黑釉、釉上彩或鉛釉陶器。[46] 相對而言，記錄足利將軍家藏文物成書於文明八年（1476）的
《君台觀左右帳記》所見陶瓷則包括了多種福建地區燒製的黑釉茶盞以及景德鎮青白瓷或來
自江西省吉州窯的蛋斑釉瓷，並且多屬中國宋代古物，也就是室町時代當時的古董。[47]

室町時期的唐物，特別是和茶道、花道、香道有關的唐物道具有時還被做為傲人的財富
或階級的象徵物。相對於將軍家等上層階級收貯的中國古瓷，或做為茶、花、香道具的中國
龍泉窯等瓷窯製品均屬器形端正、色釉精純的高檔器，至十六世紀桃山時期（1573–1603）則
因武野紹鷗（1504–1555）、千利休（1522–1591）等茶人提倡的「侘茶」，而漸轉型為賞鑑
可體現冷、枯、寂、凍之侘（わび）茶風的茶道具，後者包括朝鮮半島高麗茶碗和日本國產
的樂燒、瀨戶燒。[48] 至於中國陶瓷僅有曾在室町時代《君台觀左右帳記》中被評為等級低下
的灰被茶碗得以進入此時茶道的賞玩對象，其原因是所謂「灰被」（はかつき）茶碗所施罩
富於變化且予人蕭條灰澀之感的色釉，正符合冷、枯、寂、凍的侘茶鑑賞觀。

　　同樣地，儘管所謂粽式瓶的釉色不一，但多呈黑褐或紅褐等鐵系色調，部分作品釉調薄澀似於窯內自然落灰或塗施泥釉般素樸而粗澀，其和以轆轤拉坯成兩頭細窄、中央圓鼓的造型相得益彰，頗具拙趣，也因此受到茶人的喜愛，轉換其用途並改裝成為茶室的插花掛瓶。與前述灰被茶碗不同的是，灰被茶碗是日本茶人選用中國次檔製品而進入侘茶鑑賞世界，粽式瓶雖也因其樸拙的外觀獲得肯定，然而它卻是以來自「南蠻」即東南亞國家的身分而得以登堂入室，可說是中國陶瓷進入侘茶鑑賞世界的另一途徑，是「唐物」披上「南蠻物」的外衣張冠李戴的特殊案例。文末，可以附帶一提的是，日本安政元年（1859）田內梅軒著《陶磁考》，提到由於當時日人經常無法辨別來自呂宋（菲律賓）、交趾（越南）以及臺灣等諸國的陶瓷，因此就將上引包括臺灣在內的各國陶瓷以「嶋物」（島物）或「南蠻物」概括之，以便和主要來自中國的「唐物」予以區別。考慮到臺灣複數十七世紀遺址發現有粽式瓶標本，所以也不排除遺留在日本的粽式瓶有的是經由臺灣而後才舶載赴日的可能性。

〔據《田野考古》，15卷2期（2012）所載拙文補訂〕

3-2 臺灣宜蘭縣出土的十六至十七世紀中國鉛釉陶器

　　臺灣考古遺址不止一次發現中國十六至十七世紀鉛釉陶器。宜蘭地區之外，著名的臺南安平熱蘭遮城遺址、麻豆水堀頭遺址，甚至於外島澎湖風櫃尾都曾出土或採集到此一時期的中國鉛釉陶。宜蘭縣出土例見於蘭陽平原北側淇武蘭遺址，以及近蘭陽平原中央位置的宜蘭農校遺址。本文的目的擬在介紹宜蘭縣考古遺址出土標本並結合臺灣其他遺址發現例，試著將臺灣出土此類鉛釉陶納入中國陶瓷史的脈絡，進而以區域比較的視點來觀察同類型中國製鉛釉陶器在亞洲各不同區域用例，亦即省思其在東北亞日本、琉球以及東南亞菲律賓和婆羅洲等地的使用情況。另外，由於此類鉛釉製品亦被輸往歐洲，托斯卡那大公菲迪納多・梅第奇（Ferdinando I de' Medici, Grand Duke of Tuscany，1549–1609）家族甚至在1590年將此類鉛釉陶器致贈薩克遜侯爵克里斯蒂安一世（Kurfürst Christian I von Sachsen，1560–1591），作品至今被保留在德勒斯登宮殿之中。因此，文末亦將徵引做為參考比較的案例。

一、淇武蘭遺址出土標本

　　行政區域屬宜蘭縣礁溪鄉二龍村及玉田村交界的淇武蘭遺址，自2001年5月發現以來至2003年5月結束考古工作為止歷經多次調查，所開挖探坑達二百餘，發掘面積計三千八百一十四平方公尺。除了重達三噸約五十餘萬件的低溫素燒陶器之外，另出土了三萬件高溫或施釉陶瓷標本，後者施釉陶瓷當中包括一部分施罩鉛釉以低溫燒成的所謂鉛釉陶，茲介紹如下。

　　淇武蘭遺址出土的十六至十七世紀鉛釉陶器，器形包括原型來自佛教淨水器用的所謂軍持（Kendi）、蓋盒以及瓶壺類器身殘片（P22903C007）【圖1】。[1] 其中，一件僅存注口及器身少許部位的鉛綠釉軍持殘件（M075C001）【圖2】，或許由於器形特殊加以注口保存良好，以往曾經多次報導，王淑津並曾指出其和臺灣外島澎湖風櫃尾蛇頭山荷蘭人所建造城堡

遺址所採集同類綠釉軍持殘片，均來自中國福建省磁灶窯系所生產；[2] 盧泰康則推測其或為福建省漳州地區瓷窯所製作，[3] 但兩人均未出示支持其推測的窯址調查證據。本文在此想予以補充的是，日本部分遺跡亦見軍持標本，其分別是中國景德鎮、日本肥前青花瓷和東南亞素燒或絞胎器，施罩鉛綠釉的中國南方軍持標本目前似乎僅見於日本長崎萬才町遺跡，[4] 後者之相對年代在十六世紀末至1630年代之間。考古出土標本之外，日本九州鹿兒島縣薩摩半島寺園家則見同類三彩軍持傳世實例【圖3】，[5] 其器身以複線凸稜為界，身腹呈瓜形，斜弧器肩模印陽文花卉，其上則為板形口沿，細長頸，肩腹之間置與淇武蘭遺址標本造型相近的帶凸稜乳房形注口。應予一提的是，上引傳世三彩軍持整體雖施罩鉛綠釉，但器肩印花花葉部位則分別塗飾黃釉和紫釉，據此不排除臺灣淇武蘭和風櫃尾遺址的綠釉軍持之業已佚失的肩部，原亦屬帶印花且施加有其他色釉以為裝飾？換言之，其原亦施罩三彩釉。

淇武蘭遺址出土的軍持不只一件，於細長頸上設璧形口沿、造型似所謂紙槌瓶口頸部位的標本即為珍貴的一例。其表施褐釉，璧形口沿模印纏枝花卉（P26504C006）【圖4】。有趣的是其花卉紋樣和前述薩摩半島傳世的三彩軍持口沿印花幾乎完全一致（同圖3），故可確認應屬中國南方鉛釉軍持的口頸部位殘件。不僅如此，上

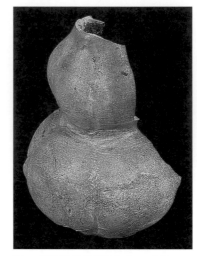

圖1　鉛綠釉葫蘆瓶殘件 高8.3公分
臺灣宜蘭淇武蘭遺址出土

圖2　鉛綠釉軍持殘件 最高9.5公分
臺灣宜蘭淇武蘭遺址出土

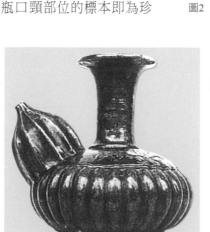

圖3　三彩軍持及線繪圖 16世紀後期 高14.8公分
日本九州鹿兒島縣薩摩半島傳世

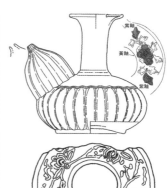

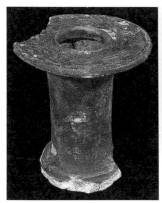

圖4　褐釉軍持口頸部位殘件
高8公分
臺灣宜蘭淇武蘭遺址出土

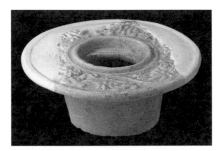

圖5　軍持素燒坯口頸部位殘件
中國福建省漳州平和窯址出土

圖6　綠釉蓋盒殘片
臺灣宜蘭淇武蘭遺址出土

圖7　三彩印花蓋盒 17世紀
口徑6.1公分 底徑4公分 高4.4公分
日本傳世

述兩件分別見於淇武蘭遺址和薩摩半島的軍持璧形口沿印花甚至有可能是相同作坊使用同批模具所壓印而成的。從福建省漳州平和窯址出土有被當地學者定名為「墨台」、但實為此式軍持口頸部位之素燒殘件【圖5】看來，[6] 淇武蘭遺址編號P26504C006（同圖4）的鉛釉軍持標本極可能來自漳州窯。結合傳世整器的外觀特徵，我認為此式軍持的相對年代應在十六世紀後期。

　　淇武蘭遺址的鉛釉蓋盒分二式，其中一式外表施罩綠釉的蓋盒盒面以複線弦紋為界，上施陽文印花，下飾菊瓣式稜【圖6】（P12702C052、P12303C061），造型裝飾構思與同遺址所出德化窯白瓷盒有共通之處。類似器式的中國南方鉛釉盒頻見於各地公、私收藏，除盒身及蓋下沿菊瓣施綠釉之外，常見另於盒面各式印花紋樣部位塗施黃、紫等釉彩【圖7】，[7] 甚至於盒面飾開光，並在開光內別施彩釉，裝飾多樣，不一而足，單色釉作品則相對少見。如此看來，僅存綠釉盒蓋蓋沿部位的淇武蘭遺址出土標本已佚失之蓋面，極有可能亦塗施有其他彩釉。前數年於越南海域發現的所謂平順沉船亦見此類鉛釉蓋盒，後者之相對年代約於十七世紀前期。[8] 相對於上述蓋盒於盒身設子口，淇武蘭遺址的另一式盒則是於蓋設子口（P07210C018）【圖8】，其器身雖已不存，但從蓋的尺寸以及弧頂平沿的造型特徵推

測其應屬蓋盂式盒，中國福建省平和田坑窯曾出土類似的盂式蓋盒【圖9】，[9]只是該盒蓋與盒身是否確係一組？不無疑問，仍有待查證。另外，相對於東南亞有將蓋盒做為嚼食檳榔的容器，日本則往往將此類鉛釉蓋盒轉用成茶道的周邊道具，由茶具商人於安政二年（1855）模倣相撲番付彙整而成的《形物香合相撲番付》所見稱作「交趾」的蓋盒，其大多即來自中國南方地區，也就是今日俗稱的「華南三彩」。[10]

事實上，淇武蘭遺址也出土了多彩鉛釉陶，此即施加黃釉和綠釉的陶片（P26004C134），其器表可見一道水平凸線圈，以下陰刻覆式蓮瓣形外廓，再於蓮瓣陰刻處塗黃釉，餘施綠釉。內裡側無釉，露胎處呈土黃色調，從內壁所見水平突起的胎接痕跡，可知器表的凸線圈應是胎接成形時所留下的接痕【圖10】。除了日本九州熊本縣濱乃館遺跡出土相同釉彩和刻劃花裝飾的玉壺春瓶【圖11】，[11]沖繩首里城木曳門、廣福門地區也出土了陰刻蓮瓣的三彩注壺殘片【圖12】，[12]由於淇武蘭遺址標本蓮瓣上方凸線圈以上明顯內折，因此原器式似乎較接近注壺類殘片。無論如何，早在1980年代龜井明德已指出濱乃館出土的此類三彩刻花玉壺春瓶瓶身之劃花紋樣，與所謂Tradescant Jar有著淵源發展的關係，其年代約於十六世紀。[13]從目前的考古出土實例看來，Tradescant Jar一名雖源自牛津大學艾許莫林博物館（Ashmolean Museum）收藏的一件1627年歿John

圖8　綠釉盒蓋　口徑4.9公分
　　　臺灣宜蘭淇武蘭遺址出土

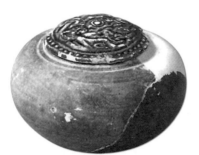

圖9　綠釉盂式蓋盒
　　　口徑5.9公分　高4.4公分
　　　中國福建省漳州平和田坑窯出土

圖10　三彩陰刻蓮瓣紋殘片　臺灣宜蘭淇武蘭遺址出土

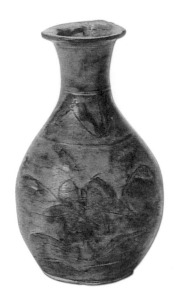

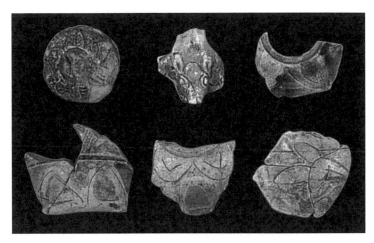

（左）圖11　三彩玉壺春瓶 16世紀 高15公分 日本九州熊本縣濱乃館遺跡出土
（右）圖12　三彩注壺殘片 16世紀 日本沖繩首里城木曳門、廣福門地區出土

Tradescant原擁有的中國南方鉛釉帶繫罐，但這類三彩帶繫罐的年代均集中於十六世紀，[14] 此一年代亦即淇武蘭遺址三彩刻花標本的相對年代。

二、宜蘭農校遺址出土標本

位於蘭陽平原中央蘭陽溪北側與宜蘭市之間六結聚落附近的宜蘭農校遺址，行政區域隸屬宜蘭縣宜蘭市神農里，亦即今國立宜蘭大學校區內。2006年國立宜蘭大學進行污水處理系統工程開挖校地，因出土有安平壺、幾何印紋陶及獸骨等遺物而進行的考古發掘於翌年三月結束，發掘記錄為YLNH-II。

遺址出土的外來陶瓷有不少和淇武蘭遺址相近，如相對年代約於十七世紀的灰白釉安平壺、褐釉貼花龍紋罐和漳州窯系青花瓷，以及以下將予介紹的鉛綠釉陶標本即為其例。

所見鉛釉陶器係出土於該區8號墓（II-M8）【圖13】。墓葬規模不大，上口90×55、深16公分，但伴隨遺物豐富，包括金屬環（二件）、魚形金屬編

圖13　臺灣宜蘭農校8號墓清理圖照

物（一件）、彎月形金箔飾品（一件）、長方形對折金箔片（二件）、鉛條（四條）和多件玻璃管珠、瑪瑙珠等。鉛釉陶器一件【圖14】，[15] 器形大體完整，通高17.6公分，是於以轆轤拉坯成形的葫蘆形器身一側設鼠形把，對側相近部位有上、下兩處原配件已佚的缺痕，其中下方缺痕有孔洞穿透器身。下置圈足，露胎處呈灰白胎，胎質較高溫炻器鬆軟，圈足部位之外整體施罩銅發色、以鉛為溶媒劑於低溫中一次燒成的綠釉。

在十六至十七世紀中國南方鉛釉陶器當中，經常可見鼠形貼飾或帶鼠形把手的注壺。前者如本田及島津藏品【圖15】，[16] 後者不僅見於前引收貯有三彩軍持的九州鹿兒島縣薩摩半島寺園家傳世器【圖16】，[17] 亦見於同縣大島郡十島村惡石島トマリガシラ氏家藏傳世三彩劃花飾注壺【圖17】。[18] 近年，中國吉林省扶餘油石磚廠明墓（DM13）也出土了鼠形把手對側置雞頭注口的黃綠釉瓜稜小壺【圖18】。[19] 尤可注意的是，菲律賓國立博物館收藏了一件造型和

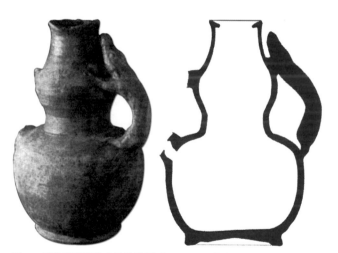

圖14　綠釉葫蘆形注壺及線繪圖 高17.6公分 臺灣宜蘭農校（M8）出土

圖15　三彩水盂 高5.6公分
本田及島津私人藏

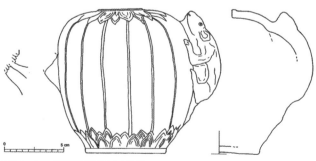

圖16　三彩瓜形注壺 高11.8公分
日本九州鹿兒島縣薩摩半島寺園家傳世

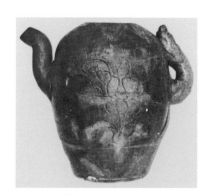

圖17　三彩注壺
日本九州鹿兒島縣惡石島傳世

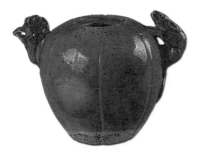

圖18　黃綠釉瓜稜壺 高7.6公分
　　　中國吉林省扶餘明墓（DM13）出土

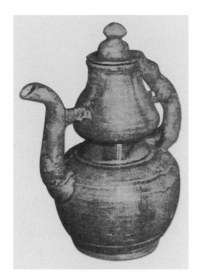

圖19　三彩葫蘆形帶蓋注壺
　　　菲律賓國立博物館藏

圖20
金襴類型釉上彩葫蘆形注壺
高18.5公分 土耳其炮門宮博物館藏

裝飾特徵與宜蘭縣農校出土品如出一轍的三彩葫蘆式帶蓋注壺【圖19】，[20] 據此可知，宜蘭縣農校8號墓綠釉壺鼠形把手對側原亦應設有長流，並且配有帶傘形捉手的子口蓋。另外，土耳其炮門宮博物館（Topkapi Saray Museum）[21] 或日本出光美術館[22] 則皮藏有江西省景德鎮燒製的赤繪金襴手鼠把葫蘆形注壺【圖20】。由於在作品加飾金彩的所謂金襴手之年代集中於明代嘉靖年間（1522–1566），據此又可推測宜蘭農校出土之同一器式綠釉注壺的相對年代亦應在十六世紀中期前後。

另一方面，上引諸例所見帶尾四足獸是否確為鼠？或者說，明代中晚期為何鍾愛鼠形飾而至蔚為風尚？關於這點，上引諸類的器形其實已透露其端倪，即多於瓜果或葫蘆器身飾鼠。多子的瓜果和葫蘆是中國文化中寓意子孫繁衍的流行吉祥母題，和刻明萬曆三十五年（1607）刊之《圖繪宗彝》亦見攀爬於松樹或與葡萄相間的松鼠圖像【圖21】。[23] 以松鼠為器物上

圖21　和刻萬曆三十五年《圖繪宗彝》所見松鼠和葡萄

（左）圖22
松鼠葡萄紋青花盤
口徑21公分 私人藏

（右）圖23
「聖思氏」款松鼠葡萄盃
口徑6.5公分 私人藏

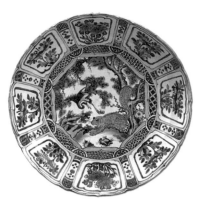

圖24　卡拉克樣式青花瓷盤
高47公分 私人藏

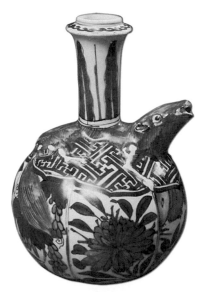

圖25　卡拉克樣式青花軍持
高18.5公分 私人藏

的裝飾當然不是明代以來的專利，如浙江省西晉越窯青瓷扁壺繫耳即呈松鼠形，[24] 而日本私人藏的一方宋式「豐秋太平硯」硯面也浮雕松鼠花果母題。[25] 不過，相對年代在十七世紀的景德鎮青花瓷【圖22】[26] 或十七至十八世紀宜興紫砂壺等質材多元、造型各異的手工藝製品不時可見葡萄松鼠圖飾【圖23】，[27] 則說明了明、清之際此類吉祥圖像流行之風。其次，除了寓意多子的松鼠、瓜果等組合之外，主要輸往歐洲的明末卡拉克樣式青花瓷則見以山石、松樹為背景，並繪飾松鼠和鶴之寓意松鶴延年的製品【圖24】，[28] 甚至出現注口形塑成鼠頭，對側筆繪松鼠尾的青花軍持【圖25】。[29]

三、區域的使用情況

　　從正式公布的資料看來，除了宜蘭縣淇武蘭和宜蘭農校遺址出土有十六至十七世紀中國鉛釉陶器之外，臺南安平熱蘭遮城、麻豆水堀頭或社內等遺址亦曾出土類似的鉛釉陶標本，此已由王淑津等做了彙整，可以參考。[30] 問題是，這些器形不盡相同、胎質亦不一致顯然出自複數窯場的鉛釉陶之確實燒造地點卻不易釐清，目前僅確認福建省漳州窯燒造有此類製品。其次，同省磁灶窯雖是許多學者心目中的候選之一，但目前並無窯址

圖26
螯蝦形注器
婆羅洲Kelabit族傳世

調查資料可予證實。換言之，由日方學者所提出的「華南三彩」稱謂，應該將之修正地理解為其只是對於明、清時期中國南方省區所燒製鉛釉陶器的泛稱，其雖包括部分漳州窯製品，但亦存在不少窯址尚待確認的標本。因此，以往有學者僅依恃部分標本而將內容龐雜的所謂華南三彩視為同一群作品試圖考察其年代或產地的做法，不免流於以偏概全。從胎釉和器形特徵看來，婆羅洲Kelabit族傳世的螯蝦形注【圖26】或日本沖繩首里城京之內等遺跡出土的鶴形注壺般模製象生器，其和不少以轆轤成形的瓶盂類頗有差異。應予留意的是，無論何者均可再區分成數個組群，比如說除了目前已知的漳州窯之外，部分作品器形和裝飾特徵則顯示其和江西省景德鎮高溫瓷器的作風相近，除了前述宜蘭農校遺址出土鼠把葫蘆式瓶和景德鎮金襴類型同式瓶的相似性之外，婆羅洲Kelabit族傳世的螯蝦形注之造型也和十七世紀景德鎮外銷歐洲的青花蝦形注異曲而同工【圖27】。[31] 不過，兩者器式的類似性並非意謂其一定是來自相近或同一產地，也有可能只是相異窯場競相生產時尚器式的反映。

圖27　景德鎮青花蝦形注 高20公分
Peabody Essex Museum藏

　　早在1980年代，龜井明德已經為文針對中國明代南方多彩鉛釉陶器，亦即他所倡言的所謂「華南三彩陶」於琉球、日本、東南亞的出土例、遺址性質、

取得途徑等進行了考察，[32] 此後雖然陸續有學者予以增補，[33] 但基本上並未動搖龜井氏論文宏旨。而若依據當時龜井氏所提示的資料，則中國南方明代鉛釉陶器於今日本的出土遺跡或傳世例計約二十處，其中琉球首里城出土數量最多，[34] 至於東南亞出土例見於島嶼部的菲律賓（四處）；沙勞越博物館則收藏有婆羅洲Kelabit族傳世的三彩動物象生注壺等作品。就出土遺跡的性質而言，日本集中出土於港口、寺院、城址等廣義的生活遺跡，屬於墓葬的只有沖繩縣石垣市筋村墓，後者出土了綠釉水注。另外，傳世例見於沖繩久米島社殿的三彩仙人（鍾離權、呂洞賓）和鶴形注，[35] 以及鹿兒島縣屋久島和奄美大島之間吐噶喇列島之惡石島寺社和私人藏品，器形包括水注和水滴。相對地，菲律賓島嶼發現的四例均為墓葬遺跡，所出作品器形包括注子、瓶以及動物形或瓜果形水滴。在梳理出土遺址性質的基礎之上，龜井氏認為三彩動物象生注壺於東南亞菲律賓是做為墓葬陪葬器（四例），繼而引用Tom Harrison的報導，[36] 提示婆羅洲Kelabit原住民傳世至今的鴨、鶴和龍蝦等象生注壺乃是獵頭儀式或豐年祭時盛酒禮神族人傳遞飲用的所謂聖器（同圖26）。至於東北亞日本遺跡，則除了前述沖繩縣石垣市一座墓葬之外，餘均屬廣義的生活遺址。其中，首里城京之內遺跡出土的大量鉛釉陶乃是和統治者推選即位儀式相關的祭器，其性質略如Kelabit原住民的聖器。至於久米島社殿傳世的中國道教八仙像則有可能被當地住民供奉在祭祀火神和灶神的後壁祭臺予以禮拜。[37] 近年，新垣力也認為首里城址出土的十六世紀後半三彩鳥形注乃是和祭祀有關的器物。[38]

如前所述，被泛稱為華南三彩的中國南方鉛釉陶器，既曾出土於臺南熱蘭遮城生活遺址，也出現在宜蘭淇武蘭和宜蘭農校遺址的墓葬當中。不僅如此，國分直一更曾報導臺南佳里北頭洋西拉亞平埔族祭祀阿立祖的公廨供奉了一件器身浮現龍紋，底足帶線切割痕的深綠色釉軍持【圖28】。[39] 近年，盧泰康依據石萬壽《臺灣的拜壺民族》[40] 所揭載的同一公廨祭祀的軍持清楚圖照【圖29】認為當年國分直一所目睹者或即荷蘭萊瓦頓瓷器博物館（Princessehof National Museum of Ceramics）藏軍持一類的製品【圖30】。[41] 我同意盧氏所推測石氏揭示的軍持應如萊瓦頓瓷器博物館藏品般屬十七世紀遺物，但對該軍持是否即國分氏所目擊並予報導者則予保留，除非我們有比較充分的理由認定國分直一等一行（福田百合子測繪）軍持線圖器肩

圖28　臺灣臺南佳里北頭洋公廨的軍持線繪圖

（左）圖29　臺灣臺南佳里北頭洋公廨的祀壺
（右）圖30　綠釉軍持 荷蘭Princessehof博物館藏

環飾的一周圈紋，竟是萊瓦頓瓷器博物館般軍持器肩所見一周仰蓮印紋的失真速寫？

小結

　　綜合以上敘述可知，中國十六至十七世紀南方鉛釉陶器在臺灣曾被做為墓葬陪葬品、生活器用以及公廨的祭器。結合亞洲其他地區出土或傳世案例，似可認為各消費地的居民往往將華南鉛釉陶予以二次性再利用，並視自身的需要隨興變更其用途。就此而言，龜井明德經由沖繩久米島社殿中央棚架上置鍾離權等道教八仙鉛釉陶塑像而提示其和琉球當地道教神仙信仰之可能連結，意即視鉛釉塑像為島上居民具特定宗教意識的舉措，[42]這樣的判斷就和本文直觀式的單純設想有很大的不同。無論如何，我們其實不難想像，當臺灣、琉球或東南亞的原住民經由各自管道而取得中國南方所燒製呈色亮鮮，甚至是華麗多彩的鉛釉陶器時的驚豔心情，致使將神秘多彩鉛釉陶俑視為天人的寫照，其不必和特定的宗教神祇崇拜有涉。如居住於海拔一千兩百公尺的婆羅洲Kelabit族人既不識字，也幾乎未曾接觸印度、西南亞或中國的宗教，故傳世的三彩動物形象生注壺，有可能是因作品本身珍奇難得而成為儀式器用，甚至可做為部族首長壟斷的文化資產被賦予威信、等級等功能，而向敵人首級行澆奠儀式的三彩螯蝦等象生注壺更是女子不可碰觸的神聖器物。出土綠釉葫蘆形注壺的宜蘭農校8號墓（II-M8）伴出的金箔等飾件也說明了墓主的社會經濟性優勢。至於書寫漢字的琉球王國首里城京之內的使用脈絡恐怕仍需探究，目前還難評論。

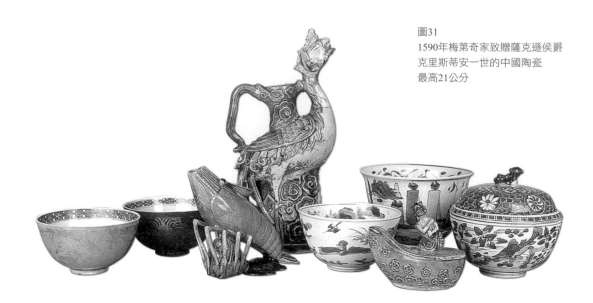

圖31
1590年梅第奇家致贈薩克遜侯爵
克里斯蒂安一世的中國陶瓷
最高21公分

　　亞洲之外，中國華南製鉛釉陶器也被做為當時外銷瓷的一個品種輾轉輸往歐洲，其中最著名的作品無疑是義大利梅第奇家族舊藏，後於1590年轉致贈薩克遜侯爵克里斯蒂安一世現藏德勒斯登宮殿的幾件象生鉛釉陶器。其中一件是整體施罩黃、綠、紫、藍等色釉的帶把鳳形注壺【圖31：左4】，歐洲不少學者相信該注壺應即當時翡冷翠包裝記錄所見「來自印度施金彩且多彩的龍形帶座瓷酒杯一件」（當時常稱東洋為印度，未區別日本和中國）；1595年德勒斯登所藏目錄也記為「有金彩，並有綠、青彩色，帶龍形臺座的瓷酒杯一件」。另外一件螯蝦形注【圖31：左3】則被比定為是1579年梅第奇家收藏目錄中的「施金彩的龍蝦形胡椒瓷罐一件」。[43] 如果上述歐洲學者的比定無誤，則相對於亞洲消費者有時將之做為陪葬或祭祀用器，其在義大利貴族家中則是屬於具有異國情調的實用餐具，想到歐洲十七世紀之前所謂「餐具」種類既簡陋又貧乏，一般家庭並且採多人合用同一杯、盤、勺共食，則餐桌上釉色亮麗的中國多彩陶瓷必定吸引了眾人欣羨的目光，其甚至被運用做為外交上的餽贈禮品肩負著政治任務。最後，可以附帶一提的是，十五世紀或之前少量流傳於歐洲的中國陶瓷可能是由埃及或中東輾轉傳入之說是學界早已存在的看法，[44] 而當1487年埃及和翡冷翠締結和平條約時彼此交換的贈禮之中即包括Marco Spallanzani認為應是意指中國陶瓷的「製作極為精良的壺」。[45] 到了十六世紀，如1545年佛羅倫斯大公科西摩・梅第奇（Cosimo dé Medici）也曾派人赴埃及購買瓷器。[46]

〔據《田野考古》，17卷1期（2014）所載拙文補訂〕

3-3 平埔族祀壺雜想

　　2013年於臺灣國立故宮博物院展出的「履踪：臺灣原住民文獻圖畫展」,[1] 展場一隅以1875年俄國海軍准尉保羅‧艾比斯（Paul Ibis）造訪頭社公廨時所圖繪的黑白速寫【圖1】為背景，搭配展櫃陳列的「安平壺」【圖2-4】，利用透影手法頗具巧思地試著傳達臺灣西拉雅（Siriya）即今日習稱的平埔族住民公廨祭壇光景【圖5】。頭社是臺灣十七世紀荷蘭時代平埔族四大社系中目加溜灣（Backoloan）社的支社，亦是自目加溜灣逆曾文溪而上的第一支社，所以稱為頭社，其行政區劃屬今臺南市大內區。平埔族祭拜祖神所憑依祀壺的祭壇稱「Konkai」，一般相信其即黃叔璥（1682-1758）《蕃俗六考》所記載的「公廨」。公廨祭祀的神祇為阿日祖（Arit），又稱蕃太祖或蕃仔佛（Fanaput），頭社公廨位於頭社莊，現有建築為水泥瓦覆頂的磚牆小殿，是由之前木柱茅屋所改建而成。公廨內以材質不一、造型各異的瓶壺罐甕做為祖靈憑依處所，安平壺即是當中常見的器類，其也是蕭壠（Soulang）社之臺南佳里北頭洋阿日祖神的祀壺之一【圖6】。國分直一根據北頭洋有懷抱壺神移往頭社的古老傳說，推測頭社公廨可能源自北頭洋。頭社公廨祭祀時多於瓶壺口沿部位繫紅布條如領結，內插芭蕉葉；北頭洋祀壺壺內盛酒及萱葉，壺前供奉甘蔗和檳榔。做為祖神神體的祀壺之數量不一，但蕭壠社系的蕃

圖1　頭社公廨速寫

157

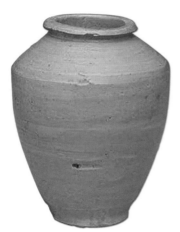 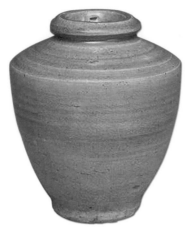 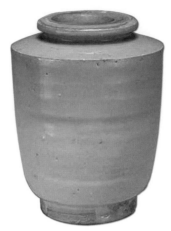

圖2　安平壺 高17.1公分　　　圖3　安平壺 高14.8公分　　　圖4　安平壺 高11.4公分
　　　臺灣國立故宮博物院藏　　　　　臺灣國立故宮博物院藏　　　　　臺灣國立故宮博物院藏

 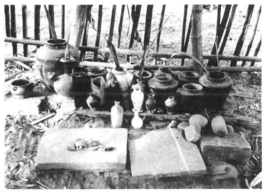

圖5　《履踪》展櫃所陳列的安平壺和背景圖　　　圖6　北頭洋公廨祀壺

　　仔寮、蕃仔塭多為三件，[2] 該次特展亦陳設三件安平壺，不知是否基於以往田野調查報告的刻
意安排？

　　安平壺的造型一般呈直口、平唇、斜肩或弧肩，肩以下弧度內收，平底或凹底。底足之
外器表裡施灰白或微閃青色調的青白釉，口沿大多抹釉露出澀胎，是為因應口底相接擺疊燒
造的必要措施，口沿滿釉者則或是擺疊入窯時置於最上方的一件。從胎、釉和尺寸大小等外
觀特徵看來，安平壺可明顯區分成數個組群，各組群的產地和年代不盡相同，但大致可確認
其是由中國南方地區複數窯場所燒造，流行於十七世紀。「安平壺」一名則是緣自1920年代
以來臺灣臺南安平古堡一帶頻見出土，因地命名而沿用至今，是中國陶瓷史上唯一以臺灣地
名命名而為各國學界通用的罕見例子。

圖7　安平壺 清「乾隆四年」刻銘
高12公分 臺灣私人藏

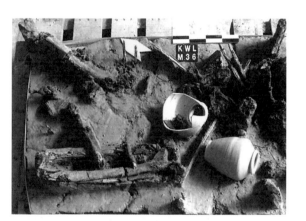

圖8　安平壺 臺灣宜蘭淇武蘭遺址第36號墓出土

特展中展出的三件安平壺之器形大小各異，器壁有薄胎或厚胎者，器肩可見斜弧肩和折肩造型，口沿也有滿釉和露胎之別。從可大致判明相對年代的陸地遺址或沉船所見同類標本（同圖2、3）看來，安平壺的年代約在十七世紀，但和【圖4】造型相近之呈折肩、斜直筒身下置餅形假圈足的壺式，偶見乾隆朝（1736–1795）、甚至嘉慶朝（1796–1820）年號刻銘【圖7】，其雖屬燒成之後的後加刻銘，但不排除此式壺的年代有的可晚迄十八世紀。[3]

安平壺於中國的用途不明，前引帶刻銘者則屬墓葬簡易墓誌、地券類代用品，但數量極少，應屬特例。另一方面，當安平壺做為盛裝什物的外容器運輸外國之後，遂出現消費地人們二次性利用的情況，其中又以臺灣考古遺址所見最為多元，除了城寨、住居遺址之外，平埔族以其為公廨祖神祀壺，宜蘭淇武蘭遺址曾用於墓葬陪葬物【圖8】；個別墓葬安平壺壺頸另見草繩繞纏【圖9】，[4] 應該是針對內盛物的加封保護措施；越南頭頓（Vung

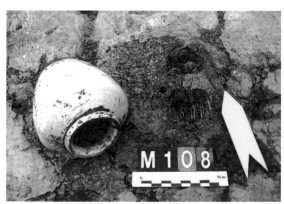

圖9　安平壺 高10.7公分
臺灣宜蘭淇武蘭遺址第108號墓出土

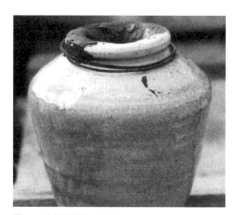

圖10　安平壺 高18公分
越南頭頓沉船打撈品

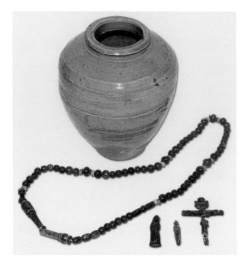

圖11
安平壺及壺內聖母瑪利亞像、青銅十字架和念珠
壺高15公分 日本天草市河浦町出土

Tau）海域一艘十七世紀沉船所見安平壺則是以黑色膠狀物包裹壺口，再以藤莖捆繞壺頸加固【圖10】。⁵過去，陳國棟曾經提到江樹聲已懷疑法佗退音（Jacob Valentijn）說「三燒」（Sampsoe）即「中國啤酒」（Chinese Beer）的說法，因此在翻譯《熱蘭遮城日誌》時，將之譯成「麥酒」。陳氏在此一提示之上，結合西文「Shamsoo」即「三燒」，也就是經過三次蒸餾的米酒的說法，認為安平壺就是《熱蘭遮城日誌》所載「燒酒」的容器。⁶看來十七世紀荷鄭時期城寨遺址多見安平壺一事

或許正是由於安平壺為酒壺之故，而前引壺口彌封現象也有可能是為防止內貯的酒或其他液態物外溢的必要舉措。惟所謂安平壺大小不一，既見高不足10公分的小品，亦見通高逾30公分的大型作品，尺寸懸殊，可知其不限於單一用途。日本長崎市竹町遺跡安平壺壺內填充鐵屑，而天草市河浦町出土的安平壺壺內置聖母瑪利亞造像、青銅十字架及念珠【圖11】，⁷推測是十七世紀日本禁教時期所埋入，是安平壺二次性利用的有趣案例。

臺灣平埔族公廨祀壺的質材、時代和產地頗為多元，其雖以陶瓷為大宗，但亦見玻璃或金屬等製品。陶瓷種類不一，而以十七世紀以來中國南方地區窯場所燒造的壺甕、日本明治（1868–1911）以迄昭和（1926–1989）初期「德利」小口酒壺、佛壇花插，以及國府臺灣公賣局產銷的各式盛酒瓶罐較為常見。有趣的是，當1940年代國分直一教授調查與頭社公廨祀壺息息相關的佳里北頭洋公廨時，目擊公廨除了供奉安平壺等之外，還可見到口沿部位施褐釉，瓶底帶「Glasgow」字銘的白瓷瓶【圖12】，同氏並且推測此或係

圖12　北頭洋公廨帶Glasgow銘
歐洲長瓶速寫

圖13　歐洲長瓶線繪圖
日本九州興善町遺址出土

與越洋貿易品有關的威士忌酒瓶。[8] 從近數十年來臺灣考古發掘或民間業餘愛好者的地表採集資料可知，類似的標本於臺南市熱蘭遮城遺址、新北市林口鄉太平村海邊等地都可見到。另外，日本長崎興善町【圖13】、出島荷蘭商館長官別墅或汐留遺址等多處考古遺址亦曾出土類似標本，其中東京都汐留遺址殘瓶下方有「GROSVENOR／11／GLASGOW」橢圓形印銘，從而可知其應係英國格拉斯哥（Glasgow）地區製品，其相對年代在1869至1926年之間。[9] 此一年代於臺灣史上值清據至日本時代，是當時原住民將輾轉獲自清人或日人甚至歐洲人的歐洲製陶瓷瓶置入公廨祭祀的一例。

　　在此，本文想提示另一宗平埔族以歐洲陶瓷入祀公廨的可能案例。即前引保羅・艾比斯准尉於1875年造訪頭社公廨時提到：

在Tau-Siia（頭社）的村莊裡我發現平埔族的宗教被保存下來。包括崇拜古老動物的頭殼和鹿角，那些都存放在一特別的小屋內。其中的一個就在村莊裡面。有一對頭殼，一個鹿角，兩個老矛，對稱的附著在祭壇的牆上，跟彩色的石頭掛在一起。有幾個水瓶、裝了燒酒的壺、檳榔樹枝等，或豎立或擱置在前邊。那些是族人在其生命的重要時刻帶給聖物的祭品。另一個小屋在田裡，已是半毀的狀態。每個平埔族的人每個月必須用些東西祭頭殼兩次，

圖14　頭社公廨速寫圖局部

圖15　折肩小罐殘件 臺灣新北市林口鄉採集（張新福氏採集）　　　　圖16　折肩小罐 日本東京汐留遺址出土

圖17　英國Doulton & Watts公司於1873年公告的炻器價目表

通常是米、燒酒、檳榔或類似的東西。進屋時把帽子脫掉,把一口燒酒噴在祭壇上,在此同時彎身鞠躬,然後把祭物放在祭壇前。這就是整個崇拜的範圍。在重要的冒險行動、婚禮、孩子誕生,以及人生所有的重要時刻,都要同樣的這麼做,並沒有祭師。[10]

對照前揭公廨速寫(同圖1),可說是對公廨供奉物品種類和陳設方式等之簡要描述。由於平埔族新港社系知母義公廨既以鹿或豬頭骨獻祭阿日祖,並將手鐲、銀戒和檳榔吊懸於竹竿,故可推知頭社公廨鹿角上的環狀物應是手鐲。引起我注意的是迎面吊掛有手鐲的鹿角之最右側所豎立長竿,竿上有獸頭骨,頭骨下方亦即長竿中段部位另以繩繫掛一只折肩小罐【圖14】。

　　從圖繪看來,小罐呈平口、束短頸、折肩、筒狀身腹造型。相對於其器形特徵少見於中國陶瓷,卻和新北市林口鄉太平村採集得到的口肩部位飾褐釉、身腹施白釉推測屬歐洲製品的殘罐頗有共通之處【圖15】。從日本汐留遺跡、宮ケ瀨遺跡、五島町遺跡或唐人屋敷町等遺跡出土的類似標本,可以復原林口鄉標本之造型原是寬平口、以下內收置粗短頸、斜直折肩、筒形身腹,罐身下方橢圓印內有POWELL／BRISTOL字樣【圖16】。據此可知,這類折肩小罐應屬英國南西部港都William Power (& Sons) 製品,其相對年代在1830至1906年之間。[11]其次,參照英國Doulton & Watts陶瓷公司於1873年所公告的炻器價目表【圖17】,則此類造型的鹽釉瓶可能是內盛果醬外銷的容器(Export Jam Jars),但平埔族人則將其轉用為阿日祖神壇祀壺。頭社早在1870年已設立基督教會,但公廨內的歐洲果醬罐會不會是住民直接得自教會歐洲神職人員?目前已不得而知。

〔原載《故宮文物月刊》,第374期(2014年5月)〕

3-4 有關蘭嶼甕棺葬出土瓷器年代的討論

　　位於臺灣本島東南方太平洋上由第三紀海底噴發的火山島蘭嶼Ponso no tao（人之島），又有Botol Tabago、Botol Tobaco以及紅頭嶼、紅豆嶼等不同的稱謂。依據日本慶長十二至十三年（1607–1608）古地圖，則今日所謂蘭嶼被標示為「タバコ」，即Tabako或Tabacco（煙草）；而若依據十七世紀中期以古荷蘭文寫成的《巴達維亞城日誌》，則蘭嶼是被稱為Botol。至十八世紀，則又出現結合Botol或Tabaco的連用稱謂，如Botol Tobaco、Botol Tobago或Botel Tabaco等。[1] 至於紅頭嶼的稱法最早見於十八世紀前期清人黃叔璥《台海使槎錄》，如同書〈南路鳳山瑯嶠十八社三〉（乾隆元年〔1736〕）提到「紅頭嶼番在南路山後（中略）昔年臺人利其金，私與貿易」；「至紅頭嶼，生番聚處，地產銅，所用什物皆銅器，不與中國通」。另外，根據光緒二十年（1894）修纂的《恆春縣志》，可知紅頭嶼是光緒三年（1877）因恆春知縣周有基率人侵入勘查後才併入清國版圖，隸屬恆春縣府。不久，中、日爆發甲午戰爭，蘭嶼隨同臺灣本島併入日本版圖，日本政府且於明治二十八年（1895）與駐日西班牙大使簽訂協議，以巴士海峽為兩國在太平洋西岸之疆域境界線，「紅頭嶼在該線北方，屬我所有」。[2] 二次戰後，蘭嶼又隨臺灣本島由聯軍託管後進入國民黨軍政府統治時期，蘭嶼一名始於1940年代，是因該嶼盛產蝴蝶蘭而名之，並沿用至今。

　　蘭嶼島上的原住民為Tao，音譯漢字為達悟，但一說原住民曾自稱YAMI，音譯雅美。無論如何，Tao-YAMI在語言學的分類雖和臺灣本島原住民同屬南島語族，但卻又屬非福爾摩沙語支（non-Formosan），與其南方的巴丹島和菲律賓同屬西部馬玻語支（Western Malayo-Polynesian）。在自然環境方面，蘭嶼在地質上也是屬於呂宋島弧的一部分，其口述傳統、物質文化、空間地理知識等各方面都反映出蘭嶼與其南方巴丹島群島的親緣關係。[3] 相對而言，其和北方的臺灣本島似乎頗為疏離，雖然，從今日的考古發掘資料看來，早在三千多年前臺灣東海岸卑南文化亦曾到達蘭嶼。[4]

一、蘭嶼甕棺葬研究現況

截至目前，蘭嶼發現的史前遺址計約五十處，但多數只是依據地表採集和由田野訪談所得知傳為舊社所在地或傳稱曾發現遺物的地點，經考古調查的遺跡集中於陶甕內見有人骨的所謂甕棺葬。蘭嶼有多處甕棺葬墓地。早在1930年代鹿野忠雄已曾調查Imourud（紅頭社）的甕棺，內存人骨殘片。[5] 1970年代，由Richard B. Stamps（尹因印）發現的紅頭村西側紅頭溪西岸Lobusbussan遺址所見五座甕棺（編號1–5號），三座已遭挖路工程破壞，餘兩座由同氏進行了發掘，其中1號甕棺內僅出土一件陶片，4號甕棺則伴出一件貝器和人骨，[6] 不久，宋文薰也在同一地點發掘兩座未經擾亂的甕棺，可惜並未報導出土遺物情況。[7] 不過，從臧振華的轉引得知，宋氏所發掘的甕棺內似乎只見人牙碎屑並無人骨和其他遺物。[8]

見諸報導的蘭嶼甕棺葬遺址除了紅頭村之外，還有分布於椰油村一帶的甕棺葬群。其中，1960年代興建椰油村內蘭嶼國中工程時所發現的甕棺曾由Inez de Beauclair（鮑克蘭）進行調查和報導並回收了包括玻璃珠、玻璃環、金飾和施釉陶瓷等遺物，但由於上述遺物並非出於甕棺之內，因此無法確定遺物與甕棺的確實關係。[9] 之後，徐韶韺等亦曾多次前往蘭嶼國中操場南側被命名為Rusarsol的遺址進行調查，新發現推測應係甕棺的四件大陶罐（編號1–4號），但1號和4號甕內並無遺物，2號甕內有疑似人齒的凝塊物和各色小玻璃珠；3號甕內伴出帶突起鴟尾的玉環飾。[10] 另外，臧振華等在蘭嶼國中溝渠工程施工中也清理了已遭工程破壞的甕棺，所獲遺物包括人骨和近兩百顆的橘色小玻璃珠。[11]

依據上述甕棺調查成果，可以歸納出蘭嶼的甕棺至少包括三種器式，即鹿野忠雄所報導的以雅美達悟人稱為Wāga的平底盆為蓋的帶蓋甕棺、Richard B. Stamps發掘的以兩件陶器扣合而成的甕棺，以及Inez de Beauclair發現的以對切陶瓷扣合組成的甕棺。[12] 其次，鹿野氏還從其所調查的帶蓋甕棺通高60、底徑55、腹圍170公分推測該型尺寸不大的甕棺有可能是少年或小個子成人的葬具，其和其他蕃社（イラタイ）所見尺寸相對較小且口徑窄小無法置入屍體之做為撿骨葬容器的煮壺（Wanga），顯示出使用者文化系統的差異性。換言之，由於雅美族人及其文化均和南方菲律賓諸島有著深厚的淵源，因此上述不同葬俗有可能是南方諸島人群於不同年代移居蘭嶼相異地點的反映？[13]

臧振華曾經綜合目前的考古資料和學界的意見，特別是參考了劉益昌在朗島I和蘭嶼機場發現的「卑南文化」陶片，以及在紅頭村Dorikriyaranom和東清村情人洞發現的「東部繩紋紅陶文化」陶片，[14] 指出蘭嶼至少包含三個考古學文化遺存，即：（1）以素面陶和甕棺葬為特徵的「雅美文化」（即劉益昌所稱Lobusbussan文化）；（2）「卑南文化」；（3）「繩紋

紅陶文化」或「東部繩紋紅陶文化」，進而參酌臺灣東海岸史前文化層序推測，以「繩紋紅陶」的年代最早，「卑南文化」次之，「雅美文化」可能最晚，而「雅美文化」的年代和來源問題，也就是說甕棺葬的年代和來源顯然就是探討近代雅美人與蘭嶼古代文化之傳承關係，以及雅美族人來源的關鍵性證據。[15] 我同意這樣的看法。

二、椰油村甕棺伴出中國陶瓷的年代問題

　　回顧目前為止考古學者對於蘭嶼甕棺年代的推測，大致可以歸納出三種定年的方案。一是田野訪談，如鹿野忠雄根據紅頭社耆老口傳甕棺葬俗是在距今十六代之前由於不明原因而廢絕，若以一代二十五年計算，則甕棺葬至少存續於四百年前。[16] 二是借助甕棺伴出的中國陶瓷，認為陶瓷年代在宋或元，即西元960至1367年。[17] 再來則是以碳十四來測定甕棺內人骨的年代，如Richard B. Stamps測定Lobusbussan遺址1號甕棺的年代為1170±145B.P.或西元780年；[18] 臧振華委託美國華盛頓大學測定蘭嶼國中溝渠工程甕棺內人骨的年代為1200±40B.P.，經樹輪校正後的年代為西元815年。[19]

　　田野訪談和碳十四年代測定無疑都是探討蘭嶼甕棺年代的重要手段，但均非個人的專長，本文所能做的是確認與甕棺共出的中國陶瓷之相對年代，為「雅美文化」甕棺葬俗存續時期的一個「點」提供年代線索。如前所述，甕棺伴出中國陶瓷之例無疑要以由Inez de Beauclair所報導的椰油村蘭嶼國中甕棺最為著名，遺物保存也最為完好，現在分別收藏在臺東縣史前博物館（一碗、一碟）和國立臺灣大學人類學系（一碗）。儘管上述中國陶瓷均非發現於甕棺內，難以確認甕棺與中國陶瓷之間是否有關？或許是因為這個原因，總之目前對此現象既有不置可否、不輕易表態的考古家，但也包括多數同意甕棺與中國陶瓷有關並予援引論述的學者，惟未見否認甕棺與陶瓷關連的論著。[20] 我個人是傾向椰油村甕棺和中國陶瓷有關的見解，原因是蘭嶼當地人口傳一些未見報導的甕棺當中，還出土過金飾、玉飾、玻璃珠和「中國瓷器」。[21] 雖然很難設想當今蘭嶼居民具有鑑識古瓷產地的能力，但若考慮到當地居民可能將表施光亮色釉的硬質陶瓷均視為外來的中國製品，出現這樣的產地判斷或許就不足為奇了。以下即針對椰油村與甕棺伴出的三件器形完整的中國陶瓷之年代和可能的產地做一解說。

　　從臺東史前博物館惠示的彩圖可知Inez de Beauclair採集自椰油村甕棺遺跡的施釉瓷計兩件，其中一件為白瓷花口碟，造型敞口外折，口沿以下斜弧內收，下置外敞且足牆較高、著地處細窄的圈足，除了外底和圈足著地處之外整體施釉，露胎處呈灰白色。口沿切削出五

處不明顯的缺口形成五花口裝飾，內壁近底處鏇修弦紋一周【圖1】。另一件為敞口碗，碗口沿外側呈唇口，以下弧度內收，器底鏇修出圈足，圈足徑較寬約為口徑的二分之一，挖足過肩，足著地處較寬，外底有數道轆轤修整時所留下的同心陰線，平底。內壁滿釉，外壁施釉不到底，截釉處積釉明顯，釉色灰白帶青色調，露胎處呈堅緻的灰白胎【圖2】。國立臺灣大學人類學系也收藏有一件Inez de Beauclair寄贈且同出椰油的白瓷，從同氏報告書中的描述和所附黑白圖版看來同屬唇口碗，但內壁近底心處加飾弦紋一周。

　　就歷史上中國陶瓷的造型特徵而言，於碗、盤口沿等距切削五處凹缺形成五花瓣口，是晚唐至五代時期流行的裝飾技法之一，[22] 而帶有絕對年代的中國安徽省合肥南唐保大十一年（即後周廣順三年〔953〕）墓【圖3】，[23] 或相對年代在十世紀中期的安徽省繁昌縣荷圩第8號【圖4】、第15號墓，[24] 都出土了器形和胎釉等都和椰油村採集五花口碟（同圖1）極為類似的作品，故可推測椰油村五花口碟的時代亦約在十世紀中期。

　　與椰油村甕棺遺跡伴出的另兩件唇口白瓷碗（同圖1、2）器式特徵類似的作品，既見於安徽省繁昌縣柳墩老壩冲墓（M12）、[25] 繁昌縣銅陵山墓（M1）等兩座北宋墓【圖5】，[26] 也見

圖1　蘭嶼椰油村採集的白瓷花口碟
　　　口徑14.3公分
　　　臺灣臺東史前博物館藏

圖2　蘭嶼椰油村採集的白瓷碗
　　　口徑20.3公分
　　　臺灣臺東史前博物館藏

圖3　白瓷花口碟
　　　口徑14公分
　　　中國江蘇省南唐保大十一年
　　　（後周廣順三年〔953〕）
　　　墓出土

圖4　白瓷花口碟 口徑14公分 中國安徽省繁昌縣荷圩第8號墓出土

圖5　白瓷碗 口徑17公分
　　　中國安徽省繁昌縣銅陵團山
　　　第1號墓出土

圖6　白瓷花口碟 口徑15公分
　　　Intan Wreck 打撈品

圖7　白瓷碗 口徑20公分 *Intan Wreck* 打撈品

於前引出土有五花口白瓷碟的安徽省繁昌荷圩十世紀中期墓葬（M15）。[27]這樣看來，由Inez de Beauclair採集自椰油村甕棺近傍的三件中國白瓷，不僅年代一致約於十世紀中期，即五代至北宋早期，其胎釉等特徵也和安徽省墓葬出土作品頗為接近。事實上，前引安徽省繁昌縣柳墩老壩冲宋墓（M12）或銅陵縣宋墓（M1）出土的白瓷碗於發掘報告書中即被推測是當地所謂繁昌窯所燒製。

　　一個應予留意的現象是位於印尼海域雅加達（Jakarta）以北，距邦加島（Bangka Island）半途約一百五十公里海底打撈上岸的*Intan Wreck*（印坦沉船）遺物當中亦可見到類似器式的五花口白瓷碟【圖6】[28]和唇口白瓷碗【圖7】。[29]基於*Intan Wreck*發現的百餘枚南漢「乾亨重寶」鉛錢和鑄有「桂陽監」的銀鋌，Denis Twitchett認為*Intan Wreck*可能隸屬南海經貿中繼點三佛齊（即後稱舊港〔Palembang〕）之古國名，在今印尼蘇門答臘〔Sumatra〕巨港）的東南亞拼合船，是五代南漢國自中國廣東省貿易歸來而失事沉沒的。[30]由於銀鋌「桂陽監」銘文表明其是湖南省南部郴州所鑄造，而南漢劉晟（943–958在位）曾在乾和九年（951）出兵宣章奪取由南唐占領的楚地郴州，至北宋乾德三年（964）宋軍又從南漢手中掠奪到郴

州。所以我認為除非*Intan Wreck*的年代要早於964年，否則該年郴州桂陽監已入宋版圖，不會如Denis Twitchett所主張是南漢占領桂陽監時期（951–963）的商船。[31] 無論如何，就*Intan Wreck*所見數千件中國陶瓷的年代而言，其年代約於十世紀中後期至十一世紀初期，也就是中國史上的五代至北宋初期。

　　就目前的資料看來，與採集自蘭嶼椰油村的白瓷五花口盤和唇口碗器式相似的作品產地不止一處，如著名的河北省定窯即燒造有類似的白瓷【圖8】，[32] 不過就我上手目驗的*Intan Wreck*打撈上岸的五花口碟而言，其器形和胎釉特徵等均和安徽省涇縣宴公窯址出土標本較為接近【圖9】，[33] 而*Intan Wreck*所見唇口碗器式也和安徽省繁昌柯家村等地瓷窯標本雷同【圖10】。[34] 事實上，國立臺灣大學藝術史研究所藏安徽省繁昌駱沖窯址白瓷唇口碗殘片之胎釉和唇口特徵【圖11】，既和Inez de Beauclair採集品極為類似，也酷似徐韶韺採集自椰油村Rusarsol遺址的標本【圖12】。[35] 因此，椰油村白瓷花口碟和唇口碗有可能是包括安徽省瓷窯

圖8　白瓷碟 中國河北省曲陽窯址出土

圖10　白瓷碗 口徑17公分 中國安徽省繁昌窯址出土

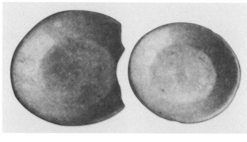

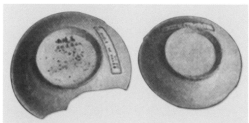

圖9　白瓷碟殘件 中國安徽省涇縣窯址出土

圖11　白瓷唇口碗殘片 國立台灣大學藝術史研究所藏

圖12　白瓷唇口碗殘片　　　　圖13　高麗青瓷殘件
　　　　臺灣蘭嶼國中採集　　　　　　　臺灣蘭嶼國中採集

在內的中國南方窯場所生產。另外，這種以花口碟和唇口碗的組合，不僅見於臺灣蘭嶼椰油村甕棺遺跡，也出現在印尼海域*Intan Wreck*，以及前述安徽地區墓葬（繁昌荷圩M15）。

小結

經由陶瓷的器形和胎釉等特徵，可以確認1960年代Inez de Beauclair採集自蘭嶼椰油村甕棺葬遺跡的三件中國白瓷的年代約於十世紀中期。設若以上三件白瓷並非一度傳世後才埋入的古物，則此一年代可視為「雅美文化」甕棺葬年代的一個基點。雖然這個年代基點和Richard B. Stamps測定Lobusbussan遺址1號甕棺人骨之1170±145B.P.或西元780年，以及臧振華測定蘭嶼國中溝渠甕棺人骨之1200±B.P.樹輪校正後西元815年的年代值不同，但此並不意謂碳十四年代測定有誤，而應將之視為蘭嶼甕棺葬俗存續時代跨幅的反映。無論如何，伴出陶瓷的年代為提供省思蘭嶼甕棺葬存續時代提供了重要的線索。臺灣的考古家極仰賴碳十四年代測定，以致往往忽視伴出陶瓷等標本所可能蘊含的交流或定年等方面的珍貴線索，儘管雅美文化的蘭嶼居民到底是利用何種途徑而獲得中國陶瓷等物資？無疑還有待日後結合玻璃珠等其他標本的考察再予整體的評估。不過，有一現象值得留意。那就是蘭嶼國中曾經採集到數片相對年代約在十二至十三世紀精質的韓半島高麗時代的青瓷【圖13】。[36] 眾所周知，臺灣蘭嶼的雅美人和其南方菲律賓巴丹島住民有深厚的親緣關係，而若就韓半島以外出土高麗青瓷的地點而言，除了臺灣蘭嶼之外，只見於中國和日本考古遺跡。由於韓半島與日本或中國的陶瓷交易不會途經蘭嶼，同時也難設想蘭嶼所見高麗青瓷會是運抵日本或中國之後再輸出時途經蘭嶼（或於蘭嶼近海遭逢海難）的遺留。因此，蘭嶼所見高麗青瓷應有其他的取得方式。就此而言，學界不止一次傳稱菲律賓出土有高麗青瓷，[37] 此雖乏正式的考古發掘報

導，但對於評估遺留在臺灣蘭嶼的外國古陶瓷之傳入途徑無疑亦具參考價值。

〔原載《臺灣史研究》，19卷2期（2012）〕

IV
貿易陶瓷篇

4-1 關於金琺瑯靶碗

　　2013年於京都國立博物館展出的「魅惑の清朝陶磁」是具有明確問題意識、令人耳目一新的專題展。相對於以往以時代區分的陶瓷展觀多傾向於名品的蒐集羅列，此次特展則是以清朝陶瓷和日本為呈現主軸，並設定「唐船交易」、「江戶、京都、長崎出土標本」、「獨特管道」、「日本定製」、「舊家傳世品」、「江戶時期中國趣味」、「清代陶瓷和近代日本」等子題，經由相應的解說和精心挑揀的陶瓷標本，生動地烘托出清代陶瓷於當時日本各消費面向兼及兩國陶藝的影響和交流，是一個平易近人同時又有學術關懷的成功策劃，其詳細可參見同時刊行的特展圖錄。[1]

　　展出作品所傳達出的議題極為豐富，其中包括陽明文庫傳世的一件清代官窯「金琺瑯有蓋把椀」（此次特展定名為「金琺瑯高足杯」），以及今日本沖繩即當時琉球國首里城等遺址出土的康熙朝（1662–1722）、雍正朝（1723–1735）景德鎮官窯瓷片。一般而言，日本在滿清入關前數年的寬永十六年（1639）與葡萄牙斷交（第五次鎖國令），正式完成政經分離的鎖國，迄明治四年（1871）日、清締結友好條約之前，日本和清國並無正式邦交，因此上述日本舊家傳世或琉球出土的清代官窯標本到底是透過什麼樣的管道得以傳入？就格外引人留意。

一、《槐記》所見「金琺瑯有蓋把椀」

　　座落於京都的陽明文庫是近衛家第三十代傳人，即曾三任內閣總理大臣的近衛文麿（1891–1945）於昭和十三年（1938）所創設的文化機構，文庫中庋藏有自日本平安朝以迄明治、大正、昭和時期的十多萬件包括近衛家數位關白甚至天皇御筆在內的古文書等文物，此次特展特別挑選了其中一件江戶中期攝政關白太政大臣近衛家熙（1667–1736）於茶會時所使用的清代景德鎮官窯「金琺瑯有蓋把椀」【圖1】，是以往日方學者經常提及之來源可信、流傳有緒的著名作品。《槐記》的作者山科道安（1677–1746）是近衛家熙的家醫，《槐記》

是他觀察記錄家凞本人行狀及茶、花、香道活動的輯
錄,其做為第一手史料向來為學界所重視。其中,提
及享保十三年(1728)四月三日舉行茶會時,用來裝
盛茶點的「御茶菓入」之下方有如下的注記:「金琺瑯
有蓋把椀、阿蘭陀ノ燒物ナリ、先年薩州ヨリ獻上、
關白樣ヨリ進ゼラル……」。從字面上看來,這件「金
琺瑯有蓋把椀」入藏近衛家的經緯可有二解,其一是
九州薩摩即島津家獻呈近衛家凞,而後由家凞轉予時
任關白的嫡子近衛家久(1687–1737)。[2] 另一則是其原
是島津家上獻關白近衛家久,再由家久奉呈父親近衛
家凞的獻物。[3] 無論如何,是由島津家所獻呈的貢物。
問題是《槐記》為何會將該明顯來自景德鎮的「金
琺瑯有蓋把椀」視為「阿蘭陀ノ燒物」(荷蘭陶瓷)

圖1 「金琺瑯有蓋把椀」高21公分
日本陽明文庫藏近衛家傳世

呢?相對於以往學者對此若非略而不談,或即暗忖此係《槐記》的誤解?此次特展策展人尾
野善裕則依據沖繩當地傳聞而聲稱琉球人往往以「うらんだー」一詞來指稱外國,因此前述
《槐記》所見「阿蘭陀」一詞就未必是指歐洲的荷蘭,至於所謂「阿蘭陀ノ燒物」也可能是
「外國陶瓷」的泛稱,只是當時不明就裡的日本本島薩摩或京都人卻因其諧音而將之理解成
了「荷蘭陶瓷」。[4] 尾野說法堪稱新穎有趣,可惜並未出示江戶時代琉球人以「うらんだー」
指稱「外國」之具體事例,遑論康熙二年(1663)清封使張學禮赴琉球冊封以後兩年一次定
期赴清朝貢的琉球國人會以「うらんだー」來稱呼「清國」?

二、清宮造辦處檔案所見「磁胎燒金法瑯有靶蓋碗」及其他

　　陽明文庫收藏的「金琺瑯有蓋把椀」通高21、口徑15.7、足徑4.2公分,除高足著地處外
滿施白釉,並於器表覆以金彩。碗蓋安雞形鏤空紐,碗心陰刻篆體「壽」字,其與內壁等距
陰刻的「萬」、「齊」等四字相互輝映,製作極為精美。不過,以往日方學者對於該今日俗
稱為高足杯的把碗內壁所見暗花文字之識讀以及把碗的燒成年代卻有不同的看法。比如說,
1950年代藤岡了一認為碗內壁四字應讀作「天壽」、「齊萬」,年代約在明代初期;[5] 1980年
代長谷部樂爾則將文字讀為「天」、「壽」、「齋」、「萬」,推測其年代晚迄清代嘉慶年;[6] 此
次特展圖錄認為係十八世紀景德鎮官窯製品,碗內壁陰刻的是「萬」、「天」、「青」、「齊」

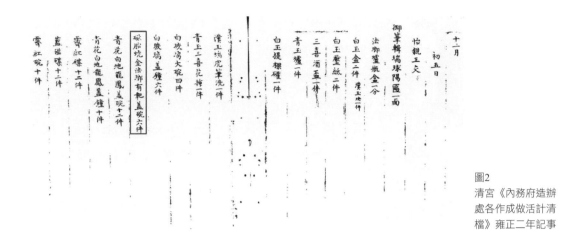

圖2
清宮《內務府造辦
處各作成作做活計清
檔》雍正二年記事

四字。[7] 對於把碗的年代和暗花文字識讀因人而異,頗為分歧。

在此,我想提示清宮《內務府造辦處各作成做活計清檔》的相關記事無疑是理解「金琺瑯有蓋把椀」年代、名稱、甚至是傳入日本途徑時的關鍵史料。如雍正二年(1724)〈匣作〉載:「于十月二十八日做紫檀木博古書格二個呈進訖,磁胎燒金法瑯有靶蓋碗六件配匣」;雍正二年(1724)〈法瑯作〉亦載:「十二月初五日,怡親王交,御筆輯瑞球陽匾一面……磁胎燒金法瑯有靶蓋碗六件」【圖2】,[8] 所謂「有靶蓋碗」即今日俗稱的帶蓋高足杯或高足碗,「磁胎燒金法瑯有靶蓋碗」應即山科道安《槐記》所載「金琺瑯有蓋把椀」一類的製品,後者收貯於木箱,箱蓋面墨書「金琺瑯　磁胎燒」。從造辦處的檔案記事看來「磁胎燒」是相對於金屬質材「金胎」燒琺瑯的用語,據此可知近衛家木箱墨書品名題簽完全符合清宮的用法,故其和《槐記》「金琺瑯有蓋把椀」之稱謂,顯然並非日本藏家的創意,而是承襲自清宮的命名。應予一提的是,《槐記》提到該「金琺瑯有蓋把椀」乃是享保十三年(1728)茶會時用來裝盛茶點的道具,享保十三年即雍正六年,看來陽明文庫藏近衛家傳世的這件金琺瑯把椀的年代或可上溯雍正時期。另外,養心殿造辦處〈法瑯作〉記載「鍍金人王老格」,[9] 王老格其人應是職司磁胎金琺瑯覆金或銅胎鎏金工藝的專業匠人。無論如何,按照清宮的分類,「磁胎燒金法瑯」即泥金的琺瑯瓷。依此脈絡,則現藏臺灣國立故宮博物院(以下稱臺灣故宮)之所謂金彩或洋彩三羊開泰瓶【圖3】,[10] 也可歸入「磁胎燒金法瑯」一類。

「磁胎燒金法瑯有靶蓋碗」之外,清宮造辦處檔案亦見多筆「金胎法瑯靶碗」或加施其他裝飾的瓷質帶蓋高足碗。如乾隆五十二年(1787)〈記事錄〉:「十二月十八日……將九江關送到紅龍白地天雞頂有蓋靶碗四十件(隨做樣碗一件,年貢二十件,吉祥交進二十件)呈

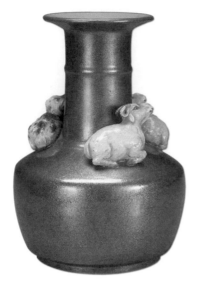

圖3　瓷胎燒金琺瑯三羊開泰瓶
　　　高16.9公分
　　　臺灣國立故宮博物院藏

覽，奉旨交佛堂，欽此」；[11] 乾隆五十五年（1790）「初六日，接得熱河寄來信帖一件，內開七月二十五日太監鄂魯里交，紅龍白地天雞頂有蓋靶碗一件（係熱河芳園居庫收）」。[12] 所謂「紅龍白地天雞頂有蓋靶碗」其實見於國內外公、私收藏，如瑞士Baur Collection、中國北京故宮博物院（以下稱北京故宮）、天津博物館、或臺灣故宮均有收藏，其中北京故宮藏無款靶碗碗心描紅壽字【圖4】；[13] 天津博物館和瑞士Baur Collection藏品則於蓋內和碗心書礬紅雙方框「大清乾隆年製」篆款【圖5】。[14] 就器形而言，北京故宮無款高足碗碗身下方近高足處造型呈圓弧，而Baur Collection和天津博物館帶乾隆年款的碗身下部收斂較劇，且蓋頂天雞捉手的造型特徵也和北京故宮無款藏品略有出入。從造辦處檔案看來，早在雍正四年（1726）就曾以「紅龍高足有蓋茶碗」賞琉球國；雍正七年（1729）世宗皇帝賞賜班產厄爾得尼或達賴喇嘛的物件亦見「紅龍白磁有蓋靶碗」，[15] 而高宗乾隆皇帝也不只一次地下詔命景德鎮御窯廠燒「紅龍白地天雞頂有蓋靶碗」，故上述造型方面的差異是否由於朝代不同所造成？抑或只是乾隆朝不同時段所燒製的作品？還有待確認。過去，臺灣故宮藏無款白地紅龍高足蓋碗承襲了民初清室善後委員會的定年，將之視為康熙朝製品，上引北京

（左）圖4
白地紅龍帶蓋高足碗
高20.5公分
中國北京故宮博物院藏

（右）圖5
「紅龍白地天雞頂有蓋靶碗」
乾隆款 高21公分
中國天津博物館藏

故宮藏品（同圖4）也被該院人員定年於康熙朝，本文雖傾向認為這類無款高足碗的相對年代或可上溯乾隆朝之前雍正甚至康熙時期，而造型與之相近的「金法瑯有靶蓋碗」亦屬同一時段作品，但並無確證。無論如何，晚迄嘉慶九年（1804）九江官監督亦曾恭進類似器式的礬紅高足碗，而前述雍正朝「磁胎燒金法瑯有靶蓋碗」蓋上的雞形紐當可據檔案的記載而正名為「天雞頂」，造型相近的「天雞頂」亦見於雍正朝鬥彩蓋碗【圖6】。[16]

圖6　雍正款鬥彩天雞頂蓋碗
口徑14.3公分 中國北京故宮博物院藏

　　我並未上手目驗近衛家傳世的「金琺瑯有蓋把椀」，只能從圖版及相關解說對作品進行間接的理解，不過臺灣故宮卻收藏有幾件極可能與近衛家傳世靶碗於釉彩、形制以及內壁由雲龍暗花夾飾文字等各方面均完全一致的作品【圖7】，從典藏號得知臺灣故宮藏品有的原係收貯於清宮景祺閣的木龕中。[17] 參酌前引乾隆五十二年（1787）「紅龍白地天雞頂有蓋靶碗」是奉旨交予佛堂之物，可知此類帶蓋靶碗有的是做為佛前的供養道具。就臺灣故宮藏金

圖7
金琺瑯靶碗及碗心、碗壁文字摹模
高21公分
臺灣國立故宮博物院藏

琺瑯有蓋靶碗的外觀特徵而言，高足著地處和蓋內裡中央部位無釉餘施略閃青的白釉，蓋碗器表另於白釉之上施金彩。碗心陰刻「壽」字，內壁等距依上、下、右、左順序陰刻由暗花雙龍拱簇的「萬」、「壽」、「齊」、「天」雙鉤篆字，品相高逸，作工極為講究，從螭龍造型及其和文字的布局安排等看來，其裝飾構思有可能是受到漢代玉璧意匠的啟發【圖8】。[18] 應予一提的是，早在1960年代臺灣故宮在籌備編寫《故宮瓷器錄》時已將所庋藏的幾件金琺瑯靶碗定名為「清官窯泥金釉萬壽齊天高足蓋碗」。「萬壽齊天」指的是碗內壁所見之意謂其壽與天同高的吉祥文句，也是和碗心「壽」字相呼應的字銘，結合筆者的實物目驗可知應屬正確識讀，故前述日方學者對於陽明文庫藏近衛家傳世高足碗內壁暗花字銘的幾種辨識方案，均有訂正的必要。

圖8 刻有乾隆御製詩的漢代「長樂」
穀紋玉璧 高18.6公分
中國北京故宮博物院藏

三、清代官窯傳入日本途徑相關問題

如前所述，日本自寬永十六年（1639）與葡萄牙斷交採取政經分離的鎖國政策，其雖避免與清朝正式國交，實際上仍開放長崎港供清國和荷蘭人前來貿易，此次特展亦規劃收入部分長崎出土或經由長崎再轉送京都、大阪等地的傳世或出土陶瓷標本。問題是，陽明文庫藏近衛家傳世的「金琺瑯有蓋把椀」因屬清代景德鎮御窯廠燒造的官窯製品，故其傳入途徑委實耐人尋味。《魅惑の清朝陶磁》特展圖錄〈獨自の回路〉多少也是針對日本獲得官窯之特殊管道而設立的專章。山科道安《槐記》已經提到近衛家茶會的「金琺瑯有蓋把椀」乃是九州薩摩即島津家所進獻，而薩摩藩於慶長十四年（1609）在幕府首肯之下以武力的方式間接地掌控了琉球國，但琉球國卻刻意對清廷隱瞞其與日本（薩摩）的交往，貌合神離地持續自明代洪武時期以來的朝貢貿易。

考慮到這樣的歷史情境，尾野善裕遂結合近年琉球王宮首里城、廢藩設縣後之原國王邸宅等遺址出土的清代官窯標本【圖9–11】，極力主張薩摩藩用以獻呈天皇或高階公家的清代官窯應是得自清國授予琉球國的賞賜品，並且援引年代晚迄文化四年（清嘉慶十二年〔1807〕）琉球館文書當中，有關薩摩藩質疑琉球國攜來之「官窯」品質惡劣、疑為贗品的記事來說明清代官窯經由琉球國輾轉傳入日本之情事。[19]

圖9　康熙官窯鬥彩殘片 日本沖繩首里城遺址出土 日本沖繩縣立埋藏文化財中心藏

圖10　康熙官窯鬥彩殘片 日本沖繩真珠道遺跡出土 日本沖繩縣立埋藏文化財中心藏

圖11　雍正官窯鬥彩殘片 日本沖繩中城御殿遺址出土 日本沖繩縣立埋藏文化財中心藏

圖12
清宮《內務府造辦處各作成做活計清檔》雍正二年記事

圖13
清宮《內務府造辦處各作成做活計清檔》雍正四年記事

　　我認為，尾野氏的推論極為合理，但仍有可予補強之處。首先，前引雍正二年（1724）〈法瑯作〉所載由怡親王交付的六件「磁胎燒金法瑯有靶蓋碗」乃是隨「御筆輯瑞球陽匾」、「五彩萬壽宮碗」等計二十六項物件，在「配木箱盛裝」後交由琉球國正使翁國柱賞賜琉球國王的禮物【圖12】，[20] 此一賞賜清單亦見於《歷代寶案》。[21] 而「磁胎燒金法瑯有靶蓋碗」應即《槐記》所載近衛家「金琺瑯有蓋把椀」（同圖1）一類作品已如前所述。其次，雍正四年（1726）〈記事錄〉記載的賞賜琉球國的清單中不僅包括「紅龍高足有蓋茶碗六件」，另見「五彩蟠桃宮碗十四件」等官窯瓷器【圖13】，[22] 從字面推敲，其有可能正是沖繩真珠道遺址出土之碗心以青花勾勒桃形再於其中書「壽」字之今日俗稱鬥彩的康熙朝官窯標本（同圖10）。[23] 如果上述推測無誤，則可結合康熙皇帝賞賜琉球國王物件多限於緞紬羅錦等織品之情事，反證雍正二年（1724）賞琉球國的瓷器當中也包括了前代康熙朝的製品。另外，中城

圖14　雍正款鬥彩蓮池鴛鴦紋盤
口徑17.5公分
中國北京故宮博物院藏

圖15　鍋島桃紋五吋碟
私人藏

圖16　鍋島桃紋盤
口徑31.7公分
日本MOA美術館藏

御殿遺址出土的雍正朝瓷片（同圖11）[24] 亦可依據傳世雍正官窯得知其可能原係繪飾著蓮池鴛鴦紋【圖14】。[25]

　　尤應留意的是，統轄有田地區的鍋島藩之藩窯鍋島燒，以青花勾勒紋樣邊廓而後施加釉上彩入窯二次燒成的工序因和中國所謂鬥彩技法雷同，故其或曾受中國鬥彩影響一事早已由日方學者所提出。[26] 從目前的資料看來，鍋島燒「鬥彩」裝飾於1650年代草創期已經出現，至十七世紀末至十八世紀前期到達高峰，屬於這一時期的作品大多胎釉精純，器式端正，紋飾構圖精絕，不愧是專門進獻將軍家用、提供大名和公家餽贈應酬之具有官窯性質的高檔瓷。[27] 不過，已然和樣化、層疊勾邊的山石或雙勾波濤等紋飾仍隱約可見康熙官窯同類圖紋的氛圍，因此十八世紀鍋島桃紋大盤的圖紋構思【圖15】、[28]【圖16】，[29] 也不排除可能是參考了沖繩真珠道遺跡亦曾出土的康熙官窯鬥彩蟠桃壽字碗般的製品（同圖10），而後極盡和樣的產物。

　　事實上，琉球國不僅屢次以日本薩摩藩提供的金、銀、銅、鐵等物進獻清國，[30] 也以清國製品或利用清國物料在琉球加工的物品赴江戶獻呈幕府。如《舊記雜錄追尋》所載島津繼豐提交幕府的文書中就提到，日延享二年（1745）琉球使節赴江戶所攜貢品之中，包括了藉由琉球使節赴中國朝貢之際，於北京返回福州途中所獲得的物品；《琉球王使參上記》所收島津重豪呈交幕府的文書也記載，琉球慶賀使原本預定在日寶曆十二年（1762）獻呈德川家治將軍中國製賀禮，卻由於寶曆十年（1760）未獲清廷允許入貢，無法取得中國物品，致使攜帶中國產之

賀禮上江戶謁見一事要遲至明和元年（1764）才如願以償。[31] 上述史實表明了琉球於鎖國時期的日、清交流史上曾經扮演著中介的角色，其以靈活的外交手腕穿梭周旋於日本和清國之間，並經由與兩造的進貢活動，促使包括工藝美術及工藝品在內的兩國物資得以進行間接的交流，而現藏臺灣故宮的一批清宮傳世十七至十八世紀日本鎖國時期伊萬里陶瓷，也有可能是琉球國得自薩摩再由琉球使節獻予清廷的朝貢物。[32]

〔據《故宮文物月刊》，第372期（2014年3月）所載拙文補訂〕

4-2 清宮傳世的伊萬里瓷

　　經清代（1644–1911）宮廷典藏而後傳世至今的伊萬里瓷，分別收藏在兩個故宮，其一是中華民國臺灣國立故宮博物院（以下稱臺灣故宮），另一是中華人民共和國北京故宮博物院（以下稱北京故宮）。故宮博物院設立於民國十四年（1925），民國二十年（1931）中、日戰爭爆發，故在民國二十二年（1933）將故宮博物院、古物陳列所、國子監文物運往上海，民國二十五年（1936）南京朝天宮庫房建成，又將原存上海的文物遷至南京。後因國共內戰，旋又於民國三十七年（1948）從中挑選較珍貴者分三批運抵臺灣。因此現今臺灣故宮文物主要來自北平清宮舊藏，部分則是由北平古物陳列所移交中央博物院的原屬遼寧瀋陽行宮和熱河承德避暑山莊的藏器，所以是包括了北平、遼寧、熱河三個宮廷收藏品。

　　相對於現今北京故宮業已取消清宮庋藏文物典藏號而改以阿拉伯數字列檔管理，臺灣故宮則仍保留著遷臺之前故宮轄卜古物、圖書及文獻三館人員赴各館庫房的整理編號。由於各文物代號分別表示原收藏處所，所以時至今日我們仍可從各典藏號中識別出屬原中央博物院或故宮博物院的藏品，及其在清宮中的正確陳設收藏地點。因此，從臺灣故宮所藏伊萬里瓷的典藏號可知，其絕大多數屬北平清宮舊藏，少部分屬中央博物院藏品，後者主要是來自北平古物陳列所。據《內務部古物陳列所書畫目錄》龔心湛序載：「乾隆朝，剖內府所藏，分儲奉天、熱河兩行宮，備巡幸御覽」，則中央博物院藏品原亦為清宮內府藏器。

一、清宮傳世伊萬里瓷舉例

　　清宮舊藏日本陶瓷的產地不一，但以九州佐賀縣有田町瓷窯所燒製，因多由伊萬里港泛洋出海而得名的所謂伊萬里瓷或伊萬里燒居多數。以樣式而言，包括了俗稱的柿右衛門、染錦類型或青瓷。其中現藏臺灣故宮一件年代約在1670年代至1690年代的柿右衛門樣式的五花口大碗【圖1】，尺寸較大，胎壁較薄，花口以下外壁各壓印一條凹槽造成內壁呈微鼓的出

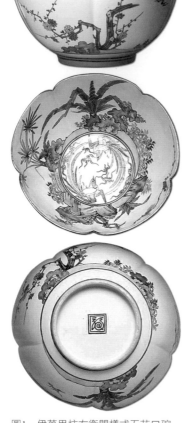

圖1　伊萬里柿右衛門樣式五花口碗
　　　17世紀後半 高11.4公分
　　　臺灣國立故宮博物院藏

載，除圈足著地處之外，整體施罩乳白色釉。釉上以綠、黃、藍、紫、紅等色料彩繪紅梅、棕櫚、芭蕉等樹石花鳥，外底心書雙重方框「福」字銘。福字書體近渦狀，屬俗稱的「渦福」；福字外沿飾四角邊框也與所謂「角福」式銘款一致。伊萬里瓷所見「福」字銘種類不少，有的明顯受到中國明末陶瓷的影響，但於雙重方框內書近草體的「福」字銘，即同時具備渦福、角福形式的銘款始見於1660年代。[1] 有田窯址所採集到的十七世紀後半柿右衛門樣式標本中亦可見到該式銘款（柿右衛門B窯出土），[2] 後者字體格式與臺灣故宮所藏作品一致。

　　其次，臺灣故宮藏品還於口沿處以鐵汁施加一輪褐圈。這種原是欲圖模倣金屬邊釦的褐邊裝飾自宋代以來屢見不鮮，當然也常見於輸往日本的華南地區明末清初的青花瓷等作品上。但又被日方稱呼為「口紅」或「緣紅」的褐邊裝飾，於有田瓷窯則是寬永年間窯場整頓事件後才出現的新的裝飾技法。從不少可判明其相對年代的傳世遺物得知，褐邊裝飾是柿右門完成期，即1670年代至1690年代碗盤類常見的加飾技法之一。傳世的屬於這一時期的柿右衛門樣式作品，一般器壁較薄而造型端正，多數可能曾經素燒工序。

　　臺灣故宮另收藏一件與前述柿右衛門樣式大碗同屬模具成形，並於口沿裝飾褐邊的多方形蓋碗【圖2】。整體除了以青花繪飾山石之外，另以紅、綠彩彩繪菊花和變形折枝牡丹花，呈圈足造型的蓋紐中心書雙重方框草體青「福」字銘。從碗身造型與常見的十七世紀後期柿右衛門樣式作品相近，推測其亦屬十七世紀末有田窯場所生產。

　　十七世紀末至十八世紀伊萬里燒無疑要以俗稱「染錦手」的於白地青花上施釉上彩繪且往往加飾金彩的製品（又稱「色繪金襴手」）最具代表性。其產品不僅大量外銷，也席捲日本國內市場，成為十八世紀伊萬里燒的主流樣式。伊萬里燒的金銀加飾始於1650年代，依據酒井田柿右衛門家文書《覺》的記載，初代酒井田右衛門在萬治元年（1658）已經習得該一

技法並將作品呈獻藩主。荷蘭方面的文獻也記載，長崎商館長官於1659年曾訂製在琉璃藍釉上飾銀彩唐草紋的作品。[3]

　　不過，在青花白瓷上繪釉上彩另飾以金泥或金箔的新興華麗作品，最早見於元祿初年（1688）紀年作品，而流行於十七世紀末至十八世紀，現藏北京故宮的一件青花五彩圓盤即於青花上描金，圈足底青花雙圈內另書雙重方框「福」款，書體與前述柿右衛門碗或青花五彩碗一致，具有共通的時代風格【圖3】。[4] 盤圈足內底另見五只呈骰子五點數般排列整齊的支釘痕，這種以小圓錐形支具支撐器底的技法出現於1650年代，是因應盤缽類隨著底徑加大，器底相對趨薄，為防止燒造時底部塌陷變形而考量出的權宜之計。[5] 青花五彩之外，北京故宮另藏數件圈足著地處無釉，圈足內有三支釘之十七世紀末至十八世紀初期的伊萬里青瓷盤【圖4】，[6] 有的更於釉上彩繪折枝花卉【圖5】。[7]

　　臺灣故宮藏清宮傳世日本陶瓷當中以伊萬里染錦類型的作品居絕大多數，包括造型似菊花綻開的菊瓣盤【圖6】，盤外壁先以青花描繪纏枝和部分葉片，而後以紅、黃、綠彩繪花葉，

圖2　伊萬里青花五彩蓋碗 17世紀末期 含蓋高8.7公分 臺灣國立故宮博物院藏

（左）圖3　伊萬里青花五彩盤 17世紀末至18世紀初 口徑25公分 中國北京故宮博物院藏
（中）圖4　伊萬里青瓷盤 17世紀末至18世紀初 口徑18.5公分 中國北京故宮博物院藏
（右）圖5　伊萬里青瓷加彩盤 17世紀末至18世紀初 口徑19.5公分 中國北京故宮博物院藏

寫實地表現出纏枝鐵線蘭的樣貌。盤內壁以金彩圍出三輪圓形開光，開光內飾水仙、茶花和櫻花，開光之間以紅彩之狀似麥束或稻草蘿相連接，盤心繪折枝菊花，盤沿以下垂飾紫藤。相對於口沿飾一周金彩，圈足內則繪青花一周，是十八世紀前半常見的裝飾技法之一。其次，從圈足特徵和足與口沿比例，以及作品的造型和裝飾作風等間接比較資料看來，推測有較大可能屬十七世紀末至十八世紀前半時期作品。與菊瓣盤年代大體相近的染錦類型伊萬里瓷還見於臺灣故宮所藏青花龍紋彩繪八方盤【圖7】。造型呈八方形，盤內壁以雙線青花區隔為八個小單位，以位置相對的兩個單位為一組，分別繪飾鳳、鳥、芭蕉太湖石和在欅紋地上飾圖案化花卉等紋樣，另於盤心四瓣花形開光中繪龍紋，開光外則飾紅地白花。盤外壁主要飾八顆形態相近的柘榴，圈足徑較大，有五只支釘痕，足內書青花雙圈

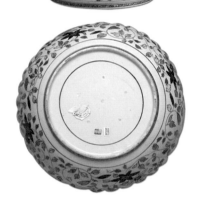

圖6　伊萬里描金青花五彩花卉菊瓣盤
　　　17世紀末至18世紀初 口徑24公分
　　　臺灣國立故宮博物院藏

「大明萬曆年製」雙行楷體款，是1680年代才出現的中國王朝款，結合整體作風可知其相對年代約在1690年代至1730年代之間。

　　其實，臺灣故宮另收藏有與前述青花龍紋彩繪盤同樣的於外底留有五只排列整齊的支釘痕，並且也帶有青花雙圈「大明萬曆年製」款的染錦類型十二方盤【圖8】。盤內壁四只對稱開光，開光內繪青花描金太湖石和釉上彩菊花及藤花，開光間夾折枝茶花，盤心主紋飾則以青花、釉上彩繪和描金等技法繪製出菊花和南天等盆花。外壁近口沿處飾波濤紋，圈足外側繪唐草紋，波濤和唐草之間為纏枝

圖7　伊萬里青花五彩龍鳳八方盤
　　　「大明萬曆年製」款
　　　17世紀末至18世紀初 口徑23公分
　　　臺灣國立故宮博物院藏

花卉。此外，臺灣故宮還收藏有相對年代可能在十七世紀末期之底書「大明永樂年製」的青花五彩鏤空盤【圖9】。

　　臺灣故宮也收藏有以亭臺山水做為內底心主要裝飾內容的折沿大盤【圖10】，屬伊萬里瓷盛期，即十八世紀前半作品常見的製品。盤外底有多處呈不規則排列的支釘痕，造型係於外弧的盤壁中段部位斜直外敞，形成寬折沿，整體略呈銅鈸狀。該一樣式的盤是十八世紀初至1730、1740年代伊萬里燒的主要產品之一，盤內壁的裝飾內容題材不一但華麗繁縟，外壁則頗注重留白效果，一般只裝飾三組折枝牡丹或一周纏枝花卉，並且一律在近底處和足內分別飾一圈青花，而圈足外側另繪兩道青花。該式盤也曾大量運銷海外，如日本佐賀縣立九州陶磁文化館藏盤心繪希臘神話人馬獸（centaur）的製品即為其例。[8] 另外，印尼巴沙伊干（Pasar Ikan）遺跡，[9] 或著名的土耳其炮門宮博物館（Topkapi Saray Palace）舊藏品中也見有多件同式大盤。[10] 後者炮門宮博物館藏該類盤裝飾母題還包括了以青花於盤內壁繪六瓣變形蓮瓣狀的開光，盤心飾由雙圈青花圍繞的折枝花。折枝花係由青花葉和釉上彩繪牡丹所

圖8　伊萬里五彩花卉十二方盤　　　　圖9　伊萬里青花五彩鳳凰鏤空盤　　　圖10　伊萬里描金青花五彩
　　　「大明萬曆年製」款　　　　　　　　　「大明永樂年製」款　　　　　　　　　　花卉山水大盤
　　　17世紀末至18世紀初　　　　　　　　　17世紀末至18世紀前期　　　　　　　　　18世紀前半
　　　口徑29.5公分　　　　　　　　　　　　口徑23.8公分　　　　　　　　　　　　　　口徑54.4公分
　　　臺灣國立故宮博物院藏　　　　　　　　臺灣國立故宮博物院藏　　　　　　　　　　臺灣國立故宮博物院藏

構成，牡丹花上方另配以一帶青花葉座的彩繪花苞，頗
具特色。這樣的一種具特色的花卉表現方式，卻又與臺
灣故宮所藏伊萬里燒小瓷碟碟心飾折枝牡丹花一致【圖
11】。臺灣故宮所藏該類小碟計十件，碟心飾青花雙圈折
枝花，青花圈另圍繞欄干和對稱的兩組樹石，口沿施褐
邊，近口沿處青花連續山形紋下方飾釉上彩折枝茶花。
外壁無紋飾，只於圈足內畫青花折枝花葉，其和內底心
的折枝牡丹形成有趣的對照（同圖11）。

　　北京故宮藏清宮傳世伊萬里瓷亦見圈足底繪青花折
枝花葉的花口大盤【圖12】，[11] 盤心彩繪牡丹花葉，盤壁
順著花口以青花複線區隔出十個有如卡拉克瓷（Kraak
Porcelain）般的開光，內填梅、菊、牡丹或茶花，所以有
時又有「花十方」之稱。這類結合青花和釉上彩，並於
釉上朵花描金的彩瓷是十七世紀末至十八世紀前期常見
輸往歐洲的樣式之一。

　　同樣是現藏北京故宮的青花五彩雙龍耳長頸大瓶，
也是十八世紀前期常見的貿易瓷【圖13】。[12] 整體裝飾繁
縟，既於近口沿處和下腹部位釉上彩繪花葉和開光，餘
施抹釉下青料以為背底，瓶身飾鳥禽和各式花葉，鳥羽
和花葉頻施金彩，紋飾之外塗施紅彩或藍彩，因此整器
除了兩側龍耳可見白釉之外，不見留白。薩克遜選帝侯
奧古斯特一世（Friedrich August I，1670–1733）也收藏
有造型不同但亦於瓶身飾雙龍耳的伊萬里五彩開光山水
花卉大瓶，其外底刻有奧古斯特一世的收藏號和印記，
即俗稱的約翰・腓特烈號（Johanneums Nummer），是
1721年編定王之收藏目錄時所添加補入的流水帳號。[13] 值
得一提的是，對於陶瓷研發不遺餘力的奧古斯特一世麾下燒造出歐洲第一件白色硬瓷的麥森
（Meissen）窯場，也在十八世紀前期（約1730–1733）倣製此式長頸瓶【圖14】，並於瓶身
彩繪俗稱「德國之花」的東洋風花鳥。[14]

圖11　伊萬里青花五彩花卉紋碟
　　　18世紀 口徑15公分
　　　臺灣國立故宮博物院藏

圖12　伊萬里青花五彩盤
　　　17世紀末至18世紀前期
　　　口徑29公分
　　　中國北京故宮博物院藏

圖13　伊萬里青花五彩大瓶
　　　18世紀前期 高63公分
　　　中國北京故宮博物院藏

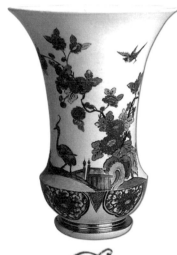

圖14　德國麥森（Meissen）窯彩繪瓶
　　　及瓶底AR字銘
　　　18世紀前期 高34.6公分
　　　英國大英博物館藏

　　自十七世紀初創燒瓷器成功而後取得高度發展的伊萬里瓷，約於十八世紀中期至後半以降，除了數量有限的作品仍經由中國、葡萄牙或英國人之手引進歐洲，基本上已逐漸退出量販外銷的歷史舞臺，轉而集中燒製裝飾繁縟的國內庶民用器，荷蘭東印度公司商船也於安政二年（1855）前後中止了與長崎出島的交往。然而，在此一情勢吃緊的客觀環境之下，仍有部分陶瓷貿易商長袖善舞，頗為活躍，其中最著名的要屬有田皿山本幸平的田代紋左衛門了。其於幕末安政三年（1856）已曾與諸外國締結陶瓷外銷規劃案，並在萬延元年（1860）藉著和英國貿易之名，壟斷有田瓷器的輸出。由於當時歐洲獨鍾愛平戶三河內窯燒造的薄胎白釉瓷器，因此田代紋左衛門不顧禁忌地在長崎奉行的默許之下，向三河內訂製薄胎白釉器後又轉運往有田進行釉上彩繪，作品底足則書「有田山田代製」或「肥碟山信甫造」等銘款。[15] 臺灣故宮也收藏有一件底書「肥碟山信甫造」的彩繪圓盒【圖15】。盒身及蓋相接處設子母口，裝飾繁縟，於器表、盒身及蓋內壁飾釉上彩繪樹石、牡丹、梅花和鳥等，底呈臥足式，內足以紅彩書款，是田代紋左衛門於1830年代至1870年代所經營貿易瓷器中的樣式之一。

二、「中國伊萬里」及其他

　　自十七世紀初期有田窯業創燒瓷器以來，即以明末青花瓷或《八種畫譜》等繪本為主要的模倣參考依據，燒造出在裝飾作風上與中國頗有淵源關係的瓷器。十七世紀中期明、清鼎革，戰亂頻仍且波及外銷瓷之主要產地景德鎮，致使中國外銷瓷業幾陷於停頓，但卻使得伊萬里瓷器趁虛而入順勢取代中國陶瓷廣大的海外消費市場；日萬治二年（1659）荷蘭東印度公司轉而向日本訂製三萬餘件瓷

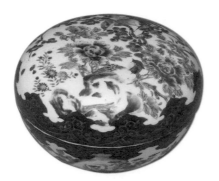
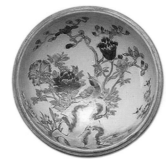

圖15　伊萬里五彩花鳥圓盒 19世紀 含蓋高10.4公分 口徑15.5公分
　　　臺灣國立故宮博物院藏

器之舉也宣告了有田窯業正式進入蓬勃的外銷時代。當時訂製的瓷器多數都依荷方所提供的樣本進行生產，而樣本的來源即為中國瓷器，故就樣式作風而言，伊萬里外銷瓷可說是中國陶瓷的翻版。[16]

　　儘管自1650年代至寶曆七年（1757）日本和歐洲所完成最後一筆正式交易的一百零八年間，見於記錄的由荷蘭東印度公司經手銷往歐洲的日本瓷器總數達一百二十三萬三千四百一十八（1,233,418）件，但蓬勃發展的日本外銷瓷業卻由於中國局勢的改變，景德鎮窯業漸趨復甦，清廷更於1680年代頒布展海令鼓勵對外貿易而有了變化。相對地，日本幕府不僅在貞享二年（1685）和正德五年（1715）相繼實施被稱為貞享令和正德新例的貿易限制令，[17]荷蘭東印度公司亦對日本的商業交易方式和陶瓷品質頗多抱怨，種種內外在因素致使荷蘭人再度轉向中國訂購陶瓷器。弔詭的是，當荷蘭人於十八世紀再度向中國訂製瓷器之際，卻往往要求景德鎮瓷窯模倣伊萬里瓷器，[18]亦即訂製生產俗稱的「中國伊萬里」。臺灣故宮也收藏有幾件這類作品，其中帶把橢圓形注器，口沿施褐邊，近口沿處繪青花卍字連續帶飾，邊帶間夾釉上彩菊花，器身應用青花五彩和描金技法將牡丹的正、側面和花苞同時表現在同一畫面之上【圖16】。其裝飾作風雖和十七世紀末至十八世紀初的伊萬里染錦類型頗為類似，但仍可從胎釉和牡丹畫法等細部特徵判別是景德鎮十八世紀初接受訂製欲售往歐洲的外銷型瓷器。類似的作品較少流傳

圖16　景德鎮青花描紅單把匜
　　　18世紀 最高10.4公分 最長18.5公分
　　　臺灣國立故宮博物院藏

於中國本土，但於歐洲王室收藏中則經常可見。這種被歐洲人稱為「Bourdalou」的中國瓷注原應帶蓋，傳說是女子為因應著名神父布魯達（Pere Bourdaloue，1632–1704）布道時間屢屢過長，為防內急而私下準備的藏於袖中的個人溲器。[19]

　　一旦提及伊萬里及其倣製品，幾乎讓筆者不加思索地想以北京故宮藏清宮傳世的一件伊萬里染錦類型大盤為例，來說明中國伊萬里以及由歐洲瓷窯所倣製的伊萬里風彩瓷。北京故宮的這件以模具成形的十六花瓣口大盤【圖17】，[20] 盤心設菊花形開光，連接盤內壁八個扇形開光，盤外壁對稱設四個有纏枝牡丹花葉串連的四花形開光，圈足著地處無釉，圈足內有青花雙重圈，內有七只支釘痕，紋樣整體布局略如卡拉克瓷。盤心開光內以青花五彩繪折枝菊，盤壁開光內分別飾梅、稻穗或菱形格，並以格紋和藍地描金為底飾白色朵菊，其對比鮮明，營造出豪華絢麗的氛圍。這類染錦類型花口盤是十八世紀前期日本輸往歐洲貿易瓷的流

圖17　伊萬里青花五彩盤
　　　18世紀前期 口徑38公分
　　　中國北京故宮博物院藏

行樣式之一，有的還在圈足以青花書寫「大明嘉靖年製」雙行楷書。無論銘款的有無，江西省景德鎮以其為原型倣製出於外觀上頗為類似的所謂中國伊萬里【圖18】。[21] 不僅如此，1748年首先設置於英國布里斯托（Bristol）旋於1752年移至伍斯特（Worcester）的軟瓷窯場亦約在十八世紀中期對伊萬里此式染錦類型進行了倣製【圖19】，[22] 而開設於1743年位於倫敦西部泰晤士河的切爾西（Chelsea）窯場也在十八世紀中期成功地倣製出與此式伊萬里瓷唯妙唯肖的製品【圖20】。[23] 由於伊萬里此式作

（左）圖18　景德鎮青花五彩盤 18世紀 口徑27公分 日本出光美術館藏
（中）圖19　英國伍斯特（Worcester）窯青花五彩盤 18世紀後期 口徑24.8公分 英國維多利亞與愛伯特美術館藏
（右）圖20　英國切爾西（Chelsea）窯青花五彩盤 18世紀後期 口徑20.8公分 英國大英博物館藏

品的相對年代約在1700至1730年代之間，可知其燒成不久即成了中國和歐洲複數瓷窯的模倣對象。

三、清宮傳世伊萬里瓷入藏途徑的釐測

觀察臺北和北京兩個故宮所藏清宮傳世伊萬里瓷可知，其檔次等級不一，個別作品所屬相對年代差距甚遠，既有早自十七世紀後半者，也有晚迄十九世紀後期的作品，其中雖包括數十件十七世紀末至十八世紀中期作品，時代較為集中，但整體而言顯然並非一次性入藏宮中。

從文獻記載可知，清宮異國文物的取得途徑除了有由地方官進獻之外，另有由外國使節直接入貢。比如說康熙三十二年（1693）李煦〈蘇州雨水米價並進漆器摺〉就是地方官進獻日本漆器之例。[24] 另一方面，雖然清人王士禎《池北偶談》[25] 或《大清會典事例》〈朝貢〉部都記載了康熙二十五年（1686）荷蘭入貢品中有疑似日本產的「倭緞」和其他西洋特產方物，[26] 而從清宮伊萬里瓷的樣式特徵看來，確實也包括了部分經由荷蘭人之手而輸往歐洲的所謂外銷型瓷在內，近年日本長崎縣出島荷蘭商館遺址出土的與臺灣故宮藏清宮傳世柿右衛門五花口缽（同圖1）相類似的標本[27] 也再次說明了此一情事。然而，若說做為十七至十八世紀將中國陶瓷運銷歐洲最大中介商的荷蘭人會以日本瓷器做為本國特產方物進貢，恐怕也與常理不合。[28]

一般而言，日本在清人入關前數年的寬永十六年（1639）與葡萄牙斷交（第五次鎖國令）正式完成鎖國。由於日本和清朝的正式國交要等到日、清締結友好條約的1871年，因此可以排除清宮日本陶瓷有由日本使節進獻的可能性。不過，所謂的鎖國僅是意味著幕府的政經分離政策，避免與清朝正式國交，實際上仍開放長崎港供中國和荷蘭人前來貿易，或經由薩摩藩所掌控的琉球國之與清朝的冊封、進貢活動，與中國進行交流。[29] 考慮到當時清朝與琉球以及琉球與日本之間的關係，個人以為清宮所藏十七至十八世紀日本陶瓷應該也要考慮由琉球貢入的可能性。

琉球國早自明洪武時期（1368–1398）即與中國維持著朝貢關係。明朝覆亡後仍奉南明福王弘光帝、唐王隆武帝為正朔，故對於南明亡後清世祖派遣使者赴琉球招撫的舉動，始終採取被動而消極的敷衍策略，至順治十年（1653）琉球國在清廷懷柔政策屢次催促之下，才稍除袪「捨明事清」的疑慮，返還弘武帝所賜敕印。海外夷狄的招撫既象徵著清朝的正統，同時也更加鞏固了清人對國內漢民族統治的基盤及合理性，故琉球的臣服確實使得世祖龍心大

悅。換言之，相對於琉球入貢明朝屬自發性的朝貢，其對清廷的朝貢，主要則是來自清廷的積極懷柔，並自康熙二年（1663）清封使張學禮赴琉冊封，中、琉始進入兩年一次的定期朝貢。[30]《清實錄》或《歷代寶案》有關琉球朝貢貿易物品內容的記載不勝枚舉，其雖以硫黃、白錫和紅銅為常貢的大宗，但另有因應清帝王登極或謝恩等之慶賀方物，目前雖未見陶瓷的記載，但有不少扇子或漆鞘腰刀等作品推測極有可能屬日本所產。清廷對於琉球以非土產的貨物充作方物進貢一事亦心知肚明，如《清聖祖實錄》康熙五年（1666）條諭：「至該國既稱瑪瑙烏木等十件，原非土產，此後免貢」。[31] 然而或在清廷懷柔政策的考量之下，雙方對此似未嚴格地執行。

　　眾所皆知，由隆起珊瑚礁形成的琉球，除了土產芭蕉布、木器等之外，並無任何礦物資源，故屢次進獻清廷的金、銀、銅、鐵等物品當然非其土產，而主要是由日本薩摩藩所提供。[32] 琉球自日慶長十四年（1609）即因戰敗而為薩摩藩島津氏所掌控，故薩摩在中、琉的交往中實伴演了舉足輕重的角色。如前述明、清鼎革之際琉球對中國曖昧的外交策略即與薩摩的態度有關，而薩摩的意向則又仰承幕府的旨意。雖然本文並未能從文獻檢索出琉球貢使曾將得自薩摩的日本國陶瓷獻入清廷之例，但考古發掘資料則表明琉球王宮首里城、廢藩設縣後之原國王邸宅等遺址則出土有清代康熙（1662–1722）或雍正（1723–1735）朝的官窯瓷器。應予留意的是，清宮《內務府造辦處各作成做活計清檔》雍正二年（1724）〈法瑯作〉載，怡親王曾將「五彩萬壽宮碗」官窯瓷器和「御筆輯瑞球陽匾」等二十餘項物件，交由琉球國正使翁國柱賞賜給琉球國王，[33] 而雍正四年（1726）〈記事錄〉所載賞賜琉球國的清單中所見「五彩蟠桃宮碗」【圖21】，[34] 極有可能正是沖繩真珠道遺跡出土之碗心以青花勾勒桃形再於其中書「壽」字之今日俗稱鬥彩的康熙官窯標本【圖22】。[35] 清宮造辦處檔案和琉球考

圖21
清宮《內務府造辦處各作成做活計清檔》〈記事錄〉十一月初三日條所見賞賜琉球國的「五彩蟠桃宮碗」

圖22
康熙官窯鬥彩蟠桃碗殘片
日本沖繩首里城真珠道遺跡出土
日本沖繩縣立埋藏文化財中心藏

古遺址出土標本表明了琉球於鎖國時期的日、清交流史上曾經扮演著中介的角色，其以靈活的外交手腕穿梭周旋於日本和清國之間，並經由與兩造的進貢活動，促使包括工藝美術工藝品在內的兩國物資得以進行間接的交流，而現藏臺灣故宮和北京故宮的一批清宮傳世十七至十八世紀日本鎖國時期伊萬里陶瓷，也有可能是琉球國得自薩摩再由琉球使節獻予清廷的朝貢物。[36]

　　文末，應予一提的是，從臺灣故宮所保留的原始典藏登錄號可知，清宮所藏伊萬里瓷的收納地點頗為分散，雖然推定屬於十七世紀末至十八世紀時期的伊萬里瓷有不少屬於珍字號，即收貯於景福宮、梵華樓、佛日樓和景祺閣的文物，此包括了柿右衛門樣式大碗和染錦式盤等二十餘件作品，不過屬於同一時期的染錦類型盤則又被置於俗稱乾隆花園的寧壽宮花園中，甚至於將約略同一時期的伊萬里窯系現川燒龍紋方碟置於「專司收貯古玩器皿」的古董房。同一時期同類作品分散各處一事，似乎透露出清宮對於日本陶瓷並未予以特別的分類保存，或者可以說清宮對於日本陶瓷是頗為陌生的吧！

〔據拙稿〈記故宮博物院所藏的伊萬里瓷器〉（《故宮學術季刊》，14卷3期〔1997年春〕）改寫而成，並增補了北京故宮藏清宮傳世伊萬里瓷，預定刊載於國立故宮博物院，《揚帆萬里——日本伊萬里瓷器特展》（臺北：國立故宮博物院，2015）〕

4-3 記「黑石號」(*Batu Hitam*)沉船中的 廣東青瓷

一、前言

　　1998年，距離印尼勿里洞島（Belitung Island）海岸不及兩哩，深度約僅十七公尺的海底偶然發現大量成堆的陶瓷等遺物。初勘結果，確認是屬於沉船遺留。由於該沉船推測可能是因撞及西北一百五十公尺處當地人稱為「黑石」的黑色大礁岩而失事沉沒，因此參與勘查工作的人員遂將之命名為「黑石號」(*Batu Hitam*)。「黑石號」沉船的探勘打撈作業始於1998年九月，之後曾因西北季風一度中斷工作，翌年四月重新開工，同年六月基本竣工。

　　從長約十五公尺的「黑石號」沉船遺骸打撈上岸的遺物種類和數量極為豐富，就其質材而言，至少包括有金、銀、銅、鐵、鉛、骨、木、石、玻璃和各類的香料以及陶瓷器等，而除了植物香料和玻璃等遺物之外，絕大多數的文物均來自中國所製造生產。其中，以陶瓷器的數量最為驚人，估計至少有六萬七千餘件。依據目前所累積的中國陶瓷史研究成果，人們已可輕易地判明沉船陶瓷主要是屬於九世紀的作品。特別是沉船中發現的一件器外壁在入窯燒造之前陰刻「寶曆二年七月十六日」銘記的長沙窯釉下彩繪碗【圖1】，而與該紀年銘碗形制相同的長沙窯彩繪瓷碗於沉船中達數萬件之多。因此，如果我們相信瓷器從燒成至販售之間不至於相距太久，則「黑石號」沉船的絕對年代就有可能是在晚唐寶曆二年（826）或之後不久。

圖1　長沙窯碗及碗底「寶曆二年（826）
　　　七月十六日」刻銘和線繪圖
　　　口徑15公分 印尼黑石號打撈品

197

　　十年前，我受委託調查「黑石號」出水陶瓷，並撰文考察沉船所見中國陶瓷。[1] 不過，當時撰文的重點是在越窯青瓷、邢窯白瓷以及河南省鞏縣窯所謂唐青花和窯口仍待確認的北方窯系鉛釉陶器，對於廣東青瓷只是輕輕掠過，未能詳細介紹。2010年沉船圖錄正式出版，其中雖亦包括廣東青瓷製品，可惜或因受限於篇幅，[2] 其內容亦屬簡介性質。考慮到「黑石號」沉船存在著一些至今未曾披露或者說尚未被辨識出來的廣東青瓷，所以我想藉由過往調查「黑石號」陶瓷的見聞，結合近年考古發掘資料，儘可能如實地呈現沉船舶載廣東青瓷的具體面貌。行文時的原則是：先歸納、梳理沉船廣東青瓷的種類，除了隨處例舉中國考古遺跡所見相同器類以便釐測特定器類的相對年代和可能的產地之外，亦將適時指出中國以外消費地同類製品的出土實例。文末再次省思「黑石號」沉船的貿易商圈兼及解纜出航港灣等航路問題。

二、沉船廣東青瓷的種類

　　陶瓷器的分類因人而異，有多種不同的區分方案。就「黑石號」沉船的廣東青瓷而言，相對理想的分類方案或許應該是先區分作品的產區而後進行器式排比。不過，就筆者目前所能掌握到的廣東地區青瓷窯址調查資料看來，雖有部分窯址出土標本可與沉船作品進行比附，從而得知其確切的產地，但沉船所見推測屬廣東青瓷當中，事實上還包括許多僅止依據作品的器形和胎釉特徵所做的主觀判斷，而支持此一判斷的原因無非是類似器式曾出現於廣東地區墓葬或遺址等間接線索罷了。儘管目前窯址調查資料未臻齊備，[3] 難以涵蓋沉船所見多樣的青瓷標本，但似可參酌1980年代後期何翠媚調查廣東省瓷窯的見聞資料得以對沉船青瓷標本進行間接的產地釐測。本文以下的分類主要即依據中國考古單位的考古報告書和何翠媚瓷窯田野調查資料，惟其中亦包括部分個人依據胎釉特徵所做的產地推測。

（1）梅縣青瓷窯系

　　沉船廣東窯系青瓷當中，以一類胎骨厚重，整體施罩青色調透明開片亮厚釉的作品最為精良，所見器式多屬碗、盤類，亦見少量壺罐。從廣東省梅縣唐墓屢次出現該類青瓷碗，[4] 同時梅縣水車公社等窯址也出土了造型特徵完全一致的標本，[5] 可以認為沉船中的該類施罩透明亮厚青綠釉的作品，是來自唐代梅縣窯區所生產。

　　計約百餘件的梅縣窯系青瓷碗的造型多呈敞口、斜弧壁，底置寬圈足或璧足。圈足碗口沿切割成四花口，花口以下器身外壁飾凹槽，內壁對稱處有出戟，滿釉，底有三處團狀支燒

痕【圖2】；璧足碗亦施滿釉，僅於足上抹拭出三塊團狀墊燒時的澀胎，口沿有四花口和平口等二式，前者於內壁花口下方飾出筋，後者亦於內壁等距飾四道縱向出筋【圖3】。應予留意的是，除了廣東地區唐墓之外，江蘇省揚州文化宮遺址（YWF1）曾經出土類似器式的璧足青瓷碗【圖4】，[6] 但其確實產地還有待查證。另外，東南亞泰國等地亦見類似標本，何翠媚依據其本人所調查的梅縣瓦坑口和囉屋

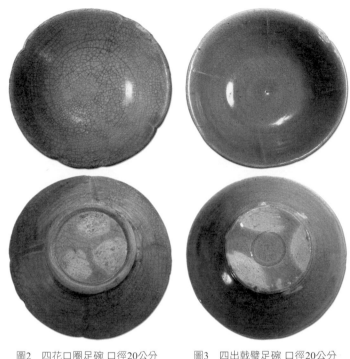

圖2　四花口圈足碗 口徑20公分
　　　印尼黑石號打撈品

圖3　四出戟璧足碗 口徑20公分
　　　印尼黑石號打撈品

坑等窯址資料將之稱為「梅縣瓷」，[7] 山本信夫從之，但將其歸入「廣東青瓷A類」。[8] 碗盤類之外，沉船打撈文物中另包括壺罐類，如一件雙繫帶流罐【圖5】其胎釉和器形特徵均和1980年代梅縣墓所出推測是梅縣水車窯製品【圖6】一致。[9]

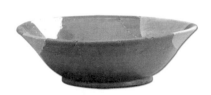

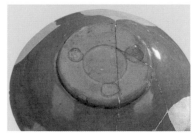

圖4　敞口璧足碗
　　　口徑18公分
　　　中國江蘇省揚州文化宮遺址出土

圖5　雙繫帶流罐
　　　口徑21公分
　　　印尼黑石號打撈品

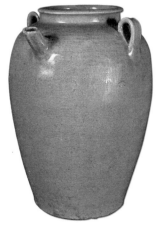

圖6　雙繫帶流罐
　　　口徑28公分
　　　中國廣東省梅縣唐墓出土

圖7　敞口碗 印尼黑石號打撈品

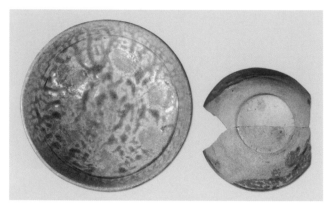

圖8　敞口碗 口徑20公分 香港赤臘角深灣村出土

（2）珠江河口區域及其他窯群

　　沉船所見此類青瓷標本，包括內壁以耐光泥團墊燒
而成的粗質青瓷器形計有：

　　敞口餅足碗【圖7】。內壁近口沿處陰刻弦紋一周，
弦紋下方間隔分布六處墊燒泥團痕。外壁半截釉，釉斑
駁不勻。類似青瓷製品除出土於廣東省之外【圖8】，[10] 江
蘇省揚州文化宮（YWF2）【圖9】、[11]（YWG4④A），[12]
亦曾出土。

　　圜底碗【圖10】。口微斂，內壁近口沿處陰刻弦紋一
周，弦紋下方沾留有等距的六個墊燒用磚紅色泥團。施
青黃薄釉，有剝釉現象，外壁施釉不到底，露胎處可見

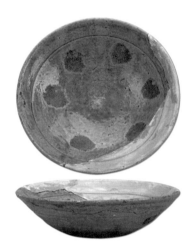

圖9　敞口碗 口徑19公分
　　　中國江蘇省揚州文化宮出土

圖10　圜底碗 口徑19.9公分
　　　印尼黑石號打撈品

圖11　圜底碗 口徑16.4公分
　　　中國廣東省南越宮苑出土

六處團狀墊燒痕跡。屬珠江河口區域的高明大崗山窯、[13] 新會官沖窯、[14] 或古勞窯址群、鳳崗支群[15] 或佛山奇石窯[16] 等窯址可見類似標本；廣州南越宮苑也出土了同類青釉製品【圖11】。[17] 東南亞亦見出土，相當於山本氏所謂的「廣東青瓷B類」。[18]

　　折沿盆【圖12】。折沿帶唇，內壁弧度收成大平底，有六處團形墊燒泥痕，釉色青綠，施釉不勻，有明顯淚痕。外壁半截釉，下置餅形假圈足，餅足內側鏇修一道凹痕，珠江口區域古勞窯群、鳳崗支群可見類似標本【圖13】。[19]

圖12　折沿盆殘件 印尼黑石號打撈品

　　平口四繫盆。平口以下斜直內收成大平底，外壁近口沿處等距貼置四只橫耳【圖14】。青黃釉釉質不勻，淚痕明顯，類似標本見於新會官沖窯址【圖15】。[20]

　　唇口盂。口呈唇口式，大口，斜弧壁，平底。釉色不一，既見施罩青黃色釉者【圖16】，亦見青灰色釉製品【圖17】，釉帶開片。類似作品多次出土於廣東地區唐墓，如始興縣赤土嶺（M13）【圖18】、[21] 廣州皇沙（M2）、[22] 廣州市太和崗御龍庭工地（M61）均曾出土。[22]

　　短頸罐。口沿外翻，束短頸，肩以下弧度內收，平底。施青黃色薄釉【圖19】，個別作品釉剝落殆盡【圖20】。類似作品見廣州黃花崗唐墓（M13）【圖21】。[24]

　　唇口雙繫大口罐。大口，山沿呈唇狀，口以下斜弧內收成平底，整體造型略如前述唇口盂。不同的是另於罐肩置二橫繫，內外施青綠【圖22】或青黃、黃褐等色釉，外

圖13　中國廣東省珠江口區域窯群出土殘件

圖14　平口四繫盆 印尼黑石號打撈品

圖16　唇口盂 印尼黑石號打撈品

圖17　唇口盂 印尼黑石號打撈品

圖18　唇口盂：（左）高7.6公分 （右）高6.3公分
　　　中國廣東省始興縣赤土嶺（M13）出土

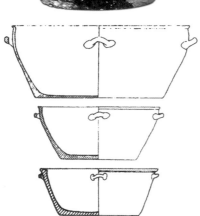

圖15　平口四繫盆及線繪圖
　　　口徑37.5公分
　　　中國廣東省新會官沖窯址出土

壁施釉不到底【圖23】。1970年代西沙群島北礁礁盤打撈出類似製品【圖24】；[25] 廣州南越王宮苑遺址亦曾出土類似作品【圖25】。[26] 另外，沉船另見一式肩置二橫繫及多稜短流的青釉帶蓋罐【圖26】，從胎釉特徵看來有可能屬廣東省瓷窯製品。

唇口四繫罐。唇口，口沿下方飾數周陰刻弦紋，最大徑在肩部，以下斜弧內收成平底，肩置四橫繫，施淡青釉不到底【圖27】。廣東省韶關市北郊卒歿於唐開元二十八年（740）尚書右丞相張九齡墓曾見類似器式的唇口四繫罐【圖28】。[27]

短口溜肩四繫罐。短平口，口沿以下斜弧外敞，最大徑在器身中部，以下斜弧內收成大平底，器肩部位置四橫繫，施釉不到底【圖29】。造型相似的帶繫罐曾見於廣州唐墓（赤南M23）【圖30】、[28] 1970年代David Whitehouse所報導波斯灣尸羅夫（Siraf）出土的帶陰刻阿拉伯文的青釉帶繫罐殘片可能亦屬相近罐式【圖31】。[29] 後者口肩部位特徵與江蘇省揚州文化宮遺址出土的所謂宜興窯青釉四繫罐，有類似之處，[30] 但還有待日後進一步的檢證。

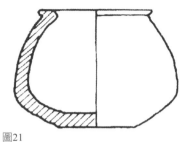

圖21
短頸罐線繪圖 高6.5公分
中國廣東省黃花崗唐墓（M13）出土

圖19　短頸罐 印尼黑石號打撈品

圖20　短頸罐 印尼黑石號打撈品

（左）圖22
唇口雙繫大口罐
印尼黑石號打撈品

（右）圖23
唇口雙繫大口罐
印尼黑石號打撈品

（左）圖24
唇口雙繫大口罐
高8公分
西沙群島北礁打撈品

（右）圖25
唇口雙繫大口罐
高8.6公分
中國廣東省南越王宮苑遺址
出土

圖26
雙繫帶流蓋罐
印尼黑石號打撈品

圖27
唇口四繫罐
印尼黑石號打撈品

圖28
唇口四繫罐 高20公分
中國廣東省韶關張九齡墓（740）出土

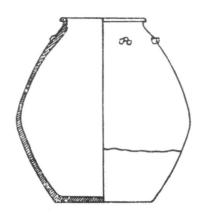

（左）圖29
短口溜肩四繫罐
印尼黑石號打撈品

（右）圖30
短口溜肩四繫罐線繪圖
高24.8公分
中國廣東廣州唐墓
（赤南M23）出土

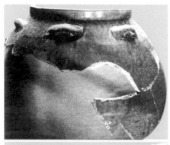

圖31
陰刻有阿拉伯文銘文的四繫罐殘件
伊朗Siraf遺址出土

　　短口鼓肩四繫罐。短口，鼓肩，肩腹部位飾陰刻弦紋，上置四橫繫，最大徑肩腹處，以下斜弧內收成大平底。沉船此類罐式青釉色調不一，有呈青綠或青灰者，口部口徑也有大小的區別，施釉不到底。其中一件施罩青灰色釉的大口罐，器腹露胎處有墨書【圖32】，[31] 但內容無法識別。廣州唐墓（赤南M13）曾出土相近四繫罐【圖33】。[32] 另外，廣東省珠江口地區鶴山縣古勞窯址和安鋪港地區遂溪縣楊柑河窯址曾採集到類似的帶繫罐殘片。[33]

　　短口鼓肩四繫帶流罐。短口，鼓肩，肩部陰刻弦紋，上置四橫繫，器形和釉色一如前述短口鼓肩四繫罐【圖34】。不同的只是在兩只繫耳之間另飾注流，注流造型屬多稜式，打撈出水時有的內置鉛條【圖35】或八角【圖

圖32　短口鼓肩四繫罐及罐側墨書 高23公分 印尼黑石號打撈品

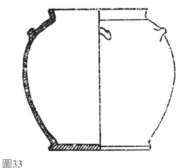

圖33
短口鼓肩四繫罐線繪圖 高21公分
中國廣東省始興縣唐墓（赤南M13）出土

圖34　短口鼓肩四繫帶流罐
　　　高23.4公分
　　　印尼黑石號打撈品

（左）圖35　短口鼓肩四繫帶流罐（內貯鉛條）高46公分 印尼黑石號打撈品
（右）圖36　短口鼓肩四繫帶流罐（內貯八角）印尼黑石號打撈品

36】，另據參與沉船打撈作業的工作人員告知有的內貯白
瓷杯。珠江口區域和雷州半島西北地區窯址曾見採集到
類似標本。[34] 這類青釉四繫帶流罐既見於泰國南部林文波
（Laem Pho）遺址，[35] 還見於伊朗尸羅夫港灣遺跡。[36] 尤
可注意的是，揚州汶河路遺跡也出土了我推測屬於廣東
窯系的同類四繫帶流罐【圖37】。[37]

　　六繫橄欖形大罐。唇口，口沿無釉，溜肩以下外弧
至器上腹部位而後內收成半底，肩施陰刻弦紋一周，上貼

圖37　短口鼓肩四繫帶流罐
　　　高18.6公分
　　　中國江蘇省揚州出土

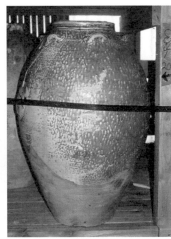

圖38　六繫橄欖形大罐 印尼黑石號打撈品

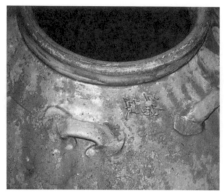

圖39　六繫橄欖形大罐 肩上部有「端政」銘文
　　　 高78公分 印尼黑石號打撈品

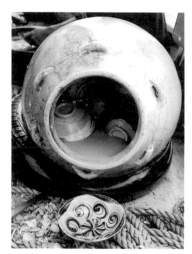

圖40　六繫橄欖形大罐
　　　（內貯長沙窯彩繪碗）

圖41　六繫橄欖形大罐
　　　 巴基斯坦Banbhore出土

置六只橫繫【圖38】，繫耳之間偶見「端政」【圖39】、「文」等刻銘。施釉不到底，釉色多呈黃褐色調，釉質不勻，有明顯淚痕，造型尺寸較大，通高近80公分。從打撈出水時罐內擺疊長沙窯碗【圖40】，可知「黑石號」所見此類大量的罈罐是作為陶瓷等物品舶載時的外容器。這類六繫大罐除了出土於伊朗尸羅夫遺跡之外，[38] 還曾見於巴基斯坦喀拉蚩（Karachi）以東的中世都市遺跡班勃盧

圖42　提梁壺 高23公分 印尼黑石號打撈品

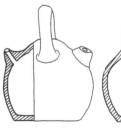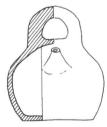

圖43　提梁壺及線繪圖 高26公分
　　　 中國廣東省化州縣出土

圖44　提梁壺及線繪圖 高21.2公分
　　　 中國廣東省新會官沖窯址出土

圖45　小口帶流大罈 印尼黑石號打撈品

（Banbhore）【圖41】，該遺跡有可能是九世紀賈耽著《廣州通海夷道》所記提颶國的所在地。[39] 雖然此一俗稱為Dusun Ware的青釉帶繫大罐有時被視為是九至十一世紀時期越窯系作品，[40] 不過從「黑石號」沉船彩繪碗多係裝盛於該類大罐之中，知其年代絕不晚於九世紀前期；另從廣東地區部分瓷窯窯址曾經出土造型不完全一致，但胎釉特徵則和該類青釉大罐頗為近似的帶繫罐標本一事看來，[41] 不排除這類做為陶瓷等商品外容器的青釉大罐有可能來自廣東地區瓷窯所燒造。最近，亦有人為文明確指出此類帶繫青釉罐乃廣東省官冲窯所燒造，[42] 可惜並未出示窯址相關標本，因此詳情依舊不明。

　　提梁壺。於平底、半球形的器身上方置半環式提梁，提梁壺垂直方向側設短注流，另一側設一錢幣大小的圓孔，圓孔周圍明顯可見凸圈。由於胎釉結合不佳兼因海水浸泡，釉多已剝落，個別作品釉色呈褐色調【圖42】。廣東省化州縣那京江和廣西壯族自治區欽州墓曾出土類似的提梁壺，兩者均於提梁一側置短流，對側近提梁處穿兩小孔與器體相通，但前者無釉，器表磨光【圖43】，報告認為其年代在漢代。[43] 後者釉脫落殆盡，據稱出土墓葬相對年代在隋至初唐。[44] 另外，珠江河口地區新會官冲窯也出土了此類提梁壺，提梁對側設一長一短的注流，原施罩青黃色釉，但多已脫落【圖44】。[45]

　　小口帶流大罈。「黑石號」沉船陶瓷以一件造型呈小口，豐肩，鼓腹內收成平底形似所謂「梅瓶」的大罈尺寸最為巨大，通高逾一公尺，從近底處設一筒式短流看來，其應是內貯液體的容器，並且可用栓塞控制出水【圖45】。肩上部刻飾稀疏的變形蕉葉、網格斜紋和波紋，施罩青黃釉不到底，有明顯淚痕。從胎釉特徵和前述推測是廣東省瓷窯所燒製的四繫帶流罐（同圖34）等製品較為類似等推測，有較大可能亦屬廣東省瓷窯製品。

三、「黑石號」沉船出港地點釐測 —— 以沉船的廣東青瓷罐為例

　　我以前曾援引唐人賈耽作於貞元年間（785–804）所謂《廣州通海夷道》所記述的航線，比較了航線據點出土唐代陶瓷與「黑石號」沉船陶瓷的種類，試圖復原、理解「黑石號」船原本預定的航路和最終的目的地。眾所周知，近代學者對於賈耽所記述航線地名有詳細考證，但就本文而言，重點是所謂「廣州通海夷道」乃是從廣州出發這一簡單的事實。即自廣州赴占不勞山（今越南占婆島），經新加坡海峽（海峽北岸是羅越國即今馬來半島南端，南岸是室利佛逝國即今蘇門答臘東南部），經師子國（斯里蘭卡）、沒來國（今印度西南Quilon）、提鼻國（今巴基斯坦喀拉蚩以東班勃盧），[46]通過波斯灣抵羅和異國（今波斯灣西阿巴丹附近）。[47]

　　另一方面，經由船舶史等相關學者對於「黑石號」沉船殘骸的船體形狀、構造方式和建材種類等之分析考察，則沉船船體應是在阿拉伯或印度所建造，船身木料來自印度，同時船體構件連接不用鐵釘而是採用穿孔縫合的建造方式，也和中國傳統的船體構造大異其趣【圖46】。[48]唐末劉恂《嶺表錄異》提到「賈人船不用鐵釘，只使桄榔鬚繫縛，以橄欖糖泥之，糖乾甚堅，入水如漆也」，[49]指的正是這類形態的船舶。這種於舷板穿孔，以椰子殼纖維搓製成的繩索繫縛船板，再充填樹脂或魚油使之牢固的所謂縫合船（Sewn-Plank Ship）【圖47、48】，早在紀元前後已出現於印度洋西海域，而九世紀中期的伊斯蘭文獻則強調指出縫合船是尸羅夫船工擅長建造的構造特殊的船舶，九至十世紀尸羅夫和蘇哈拉（Suhar）是縫合船的製造中心。[50]這樣看來，「黑石號」沉船不僅有可能是由尸羅夫船工所建造，同時也不排除船東即是活躍於當時海上貿易圈的尸羅夫系商人。就此而言，九世紀中葉阿拉伯商人蘇萊曼（Solaiman）著《中國印度見聞錄》所記述自尸羅夫以迄中國的航線，對於理解「黑石號」沉船的可能航路無疑亦具重要的參考價值。

　　依據蘇萊曼所記航道，則船自尸羅夫啟航經馬斯喀特（Musgat，今阿曼首都）、故臨（Koulam，今印度半島西南端，即賈耽所記沒來國）、朗迦婆魯斯島（Langabalous，今蘇門答臘北部西海岸，即賈耽所記婆露國）、箇羅國（Kalah，今馬來半島東岸吉打）、滿潮島（Tīyouman，今馬來半島東岸）、奔陀浪山（Pan-do-Uranga，今越南藩朗）、占婆（Tcampa，今越南中南部）、占不牢山（Tchams，占婆島）、中國門（Bad al-Sīn，今西沙群島諸暗礁），最終抵達廣州。此一航線除了由馬斯喀特直接越洋赴故臨之行程，與《廣州通海夷道》自沒來國（故臨）駛往波斯灣係採取沿岸停泊的航程有所不同之外，其餘航路則大致相同。這樣看來，無論是賈耽或蘇萊曼都是以廣州為航路的起始點或終站，而這是否就

圖46
黑石號沉船船板線繪圖

圖47　縫合船示意圖　　圖48　縫合船示意圖

意謂著「黑石號」沉船是由廣州解纜出航的？眾所周知，廣州是當時與南海通交最為重要的港口，外國商販雲集於稱為「蕃坊」的僑居地，朝廷亦設有市舶使掌管對外貿易。更重要的是，「黑石號」沉船不僅出土了數百件的廣東瓷窯作品，數以萬計的長沙窯彩繪瓷碗和部分北方邢窯系白瓷亦是裝盛於推測可能是廣東地區瓷窯場所燒造的大型甕罐之中。因此，若說「黑石號」沉船是由廣州啟航出海，似乎也言之成理。然而，若從沉船陶瓷的組合情況看來，事實恐怕未必如此地單純。

　　由於「黑石號」沉船陶瓷除了有部分來自廣東省瓷窯所生產的作品之外，主要還包括有長沙窯、越窯、邢窯、鞏縣窯、北方白釉綠彩陶和數件伊斯蘭藍釉陶器。儘管廣東地區墓葬或遺址亦曾發現邢窯白瓷、越窯青瓷和長沙窯彩繪瓷，但其發現頻率低、數量小，只有長沙窯的件數相對較多，但估計亦不過十數件，[51] 目前尚未見到鞏縣窯白瓷或白釉綠彩陶的正式考古出土報導，遑論青花瓷器了。另一方面，同為唐代對外貿易據點之一的江蘇省揚州陶瓷出土組合的情況則頗耐人尋味。姑且不論墓葬的零星出土資料，僅就居住遺址所反映的陶瓷組合而言，如揚州市文化宮唐代建築基址出土的三萬餘件陶瓷標本當中即涵蓋了長沙窯、越窯、邢窯、鞏縣窯、青花瓷、白釉綠彩陶和伊斯蘭陶器，[52] 其種類幾乎囊括了「黑石號」沉船廣東瓷窯之外的全部品種，類似的出土陶瓷組合也見於三元路唐代羅城範圍內遺址，該遺址既出土有長沙窯、越窯、鞏縣窯、青花瓷和白釉綠彩陶，[53] 同時出土了數以百計的波斯釉陶殘片。[54] 就目前我所掌握的資料看來，伊斯蘭釉陶器於浙江省寧波、福建省福州、廣西省容縣、桂林，以及廣東省廣州南越宮苑等地遺址雖亦曾出土，但均止於個別的少量發現。[55] 至於白釉綠彩陶於南方地區除了安徽省巢湖唐墓和淮北市柳孜運河遺跡之外，[56] 目前也只見於揚州唐代遺址。不僅如此，經常與伊斯蘭釉陶、白釉綠彩陶共伴出土的唐代青花瓷更是僅見於揚州遺址的稀有器類。換言之，揚州唐代遺址以長沙窯彩繪瓷、越窯青瓷、邢窯系白瓷、鞏縣窯白瓷、青花瓷、白釉綠彩陶和伊斯蘭陶器的陶瓷組合是非比尋常的特殊事例，於中國唐代遺址中顯得極為突出，而這樣的共伴組合則又與「黑石號」沉船陶瓷完全一致。尤可注意的是，相對於長沙窯瓷於中國境內極少出土，揚州舊城區汶河路發掘的一處範圍僅十餘公尺的堆積內，出土之可復原成完整器的長沙窯瓷達五百件，當中僅蓋盒一種即有百件之多，報告者認為該遺址既未見其他瓷窯作品，其發現地點又鄰近古河道，很可能是當時卸貨清倉時的殘器遺留，進而推測唐代揚州設有專營瓷器的店鋪。[57] 如前所述，「黑石號」沉船即是以長沙窯的數量最多，計六萬餘件，後者尚包括有獅、鳥等玩具置物，這類小瓷玩偶除曾見於長沙窯窯址之外，目前亦只發現於揚州唐代遺址。[58]

　　《新唐書‧田神功傳》載，神功兵至揚州，大食、波斯賈胡死者數千人，可知八世紀中期揚州已群聚眾多的伊斯蘭教商人，[59] 他們還開設名為「波斯店」的商鋪經營珠寶等商貨，[60] 而揚州文化宮中晚唐遺址則曾發現推測係胡商邸店的建築遺留，其不僅出土精美的白瓷、青瓷、青花瓷、波斯釉陶和玻璃瓶，屋內地面還散落著金塊。[61] 有趣的是，「黑石號」沉船的文物當中即包括有少量的玻璃瓶【圖49】和整落的金箔。因此，我認為「黑石號」沉船商貨主要應是獲自位於大運河和長江天然航道且聚集著南北物資的揚州，並由揚州出港的。問題是我們要如何

圖49　伊斯蘭玻璃瓶 高7公分
印尼黑石號打撈品

來面對存在於沉船中的廣東瓷窯作品？阿拉伯地理學家伊本·胡爾達茲比赫（Ibn Khordâdhbeh，838–912）所著《道里邦國志》在記述通往中國之路順序提到的港口是魯金（Lūgin，今越南河內一帶）、漢府（Khānfu，今廣州）、漢久（Khānju，杭州？）和剛突（Qāntu，江都），[62] 桑原隲藏認為後者之江都即揚州。[63] 從沿岸停靠的港口看來，不排除「黑石號」沉船中的廣東陶瓷有可能是北上或南下時一度停靠廣州之際所取得。

　　如前所述，1990年代公布的揚州市汶河路遺址曾出土我推測屬廣東窯系的四繫帶流青瓷罐（同圖37）。應予留意的是，這類帶繫罐打撈上岸時除了可見罐內置放鉛條或八角，[64] 亦有貯置白瓷杯碗之例。不僅如此，大量的長沙窯彩繪瓷碗也是置放在青瓷六繫大口罐當中（同圖40），後者推測亦屬廣東瓷窯製品。因此，設若本文對於該類青瓷罈罐的產地推測無誤，則可推知做為貨物集散地的揚州原本就預留此類貯置外貿物資的外容器，當然也有可能是從事貿易活動的尸羅夫商人購自廣東的倉儲用器。無論如何，本文想強調指出的是揚州遺跡出土唐代廣東青瓷並非孤例，除了前述青瓷四繫帶流罐和青瓷六繫大口罐之外，揚州文化宮遺址所見珠江河口地區所燒製的內底有泥團墊渣的粗製青瓷碗，因其裝燒工藝特徵明顯，可以認為是廣東瓷窯製品流散貨集結至揚州的考古例證。換言之，「黑石號」沉船出土的大量推測屬廣東瓷窯所燒造的各類罈罐，並不意謂「黑石號」是由廣州出航。相對地，從沉船所見陶瓷的組合看來，其有較大可能是由聚積有大量各地物資的揚州出港，在一度停靠廣州後原擬順季風沿賈耽《廣州通海夷道》或蘇萊曼《中國印度見聞錄》所記述的路線歸赴波斯灣，卻不幸在印尼海域觸礁罹難。

四、小結

　　從「黑石號」沉船舶載的廣東青瓷可知廣東陶瓷也是唐代外銷貨物之一。不過，相對於東南亞泰國或伊朗尸羅夫出土有唐代廣東陶瓷，東北亞日本卻基本未見廣東瓷窯製品，而是以越窯青瓷、長沙窯和北方白瓷為主要的陶瓷輸入組合，[65] 此說明了中國以外陶瓷消費地的種類其實和貿易船泊出港地點和停靠港灣息息相關。這也就是說，就日本遺跡所見唐代陶瓷的種類組合以及中、日交通航線看來，揚州是日方取得陶瓷等物資的重要據點之一，而主

要從事南海貿易的廣州則和日本關係相對淡薄，[66] 致使廣東地區瓷窯基本未見於日本考古遺跡。經由「黑石號」沉船所見廣東青瓷，可以推估九世紀廣東陶瓷輸出種類頗為豐富，同時由於沉船陶瓷年代相對明確，因而又可據此檢證或修正中國方面出土類似作品的年代。比如說，被定年為漢代的廣東省化州縣出土的提梁壺（同圖43），就可依據「黑石號」沉船出土的類似作品訂正為唐代製品。不僅如此，唐代廣東青瓷窯製品作風的掌握和再確認一事，還有利於中國其他省區出土類似標本產地的判定，如前述江蘇省揚州文化宮出土的報告書所稱窯口未定的青釉碗（同圖9），從燒造技法等特徵看來很有可能屬廣東瓷窯製品。

　　一個令人稍感意外的事實是，「黑石號」沉船越窯青瓷等瓷窯製品往往因海水浸泡沖刷而致釉面如毛玻璃般失去光澤，甚至露出胎骨，然而廣東省梅縣青瓷窯系所施罩的開片厚釉，其釉表光澤依舊，且無剝釉現象，其於胎釉結合和耐磨抗鹼等各方面均優於浙江省越窯青瓷。過去由於梅縣璧足碗的器式特徵酷似越窯製品，因此往往被認為是在越窯青瓷的影響下發展起來的，[67] 甚至被納入所謂「越窯系」。姑且不論這樣的論點是否得當？鑑於包括梅縣青瓷在內的廣東瓷窯製品亦曾外銷東南亞和中東，因此似乎不能不考慮以往被視為乃是受到越窯或邢窯等著名瓷窯作品影響的伊斯蘭陶器當中，是否也包括了廣東青瓷的影響要素在內？

　　文末，應予說明的是，本文雖勉力介紹「黑石號」沉船所謂廣東青瓷，但部分作品的產地判斷其實只是依據其胎釉特徵和類似標本的出土地點等間接線索所做的主觀推測；第三段有關「黑石號」沉船地點的釐測，其內容和2002年發表的討論「黑石號」中國陶瓷之拙文大致類似，特此說明並請讀者飭正。另外，本文部分內容曾在International Symposium on Scientific Investigation and Development of Northeastern Asian Celadon for Developing Gangjin Celadon (Gangjin Celadon Museum 2012.8.2) 研討會上宣讀。

〔刊於《水下考古學研究》，第2卷（2015）〕

4-4 長沙窯域外因素雜感

　　1950年代於湖南省長沙銅官鎮瓦渣坪發現的所謂長沙窯，至今已累積了豐富的研究成果。瓦渣坪是當地的俗稱，是因地面散落的瓷片得名，它其實包括有都司坡、挖泥墩、藍家坡、胡家壠、長坡壠和廖家屋場等多處地方，[1]以往除了長沙窯這一稱謂，也有人將此一區域的瓷窯稱之為長沙銅官窯、銅官窯或銅官瓦渣坪窯。

　　唐代詩人李羣玉（字文山，813–約860）〈石潴〉詩曰：「古岸陶為器，高林盡一焚。焰紅湘浦口，煙濁洞庭雲。迴野煤飛亂，遙空爆響聞。地形穿鑿勢，恐到祝融墳。」（《李羣玉詩集》卷下）從今日的考古調查可知長沙窯鼎盛於晚唐九世紀，窯址分布於長沙市望城縣石渚（潴）一帶，看來湖南省澧州出身的李羣玉所目睹吟詠的石潴窯場，應該就是今日俗稱的長沙窯。[2]關於這點，我們另可從印尼海域勿里洞島（Belitung Island）發現的唐寶曆二年（826）「黑石號」（Batu Hitam）沉船打撈出的一件長沙窯碗碗內側釉下鐵書「湖南道」、「石渚孟子」等字銘得到證實，而黑石號沉船舶載的數萬件長沙窯瓷也說明了長沙窯製品的主力是外銷。其販售區域廣袤，涵括東北亞、東南亞、南亞和西亞等不少國家或地區，其中當然包括了黑石號船籍最強後補、位於波斯灣之當時著名東洋貿易港尸羅夫（Siraf）。[3]

一、長沙窯瓷域外圖像舉例

　　談論長沙窯的域外因素並存著多種觀察視角，比如說可以從器形、紋樣或釉彩的呈現效果來予以掌握，但最為直接的恐怕是幾件書寫有阿拉伯文的製品了。這類標本於江蘇省揚州東風磚瓦廠【圖1】[4]或泰國猜耶林文波（Laom Pho）遺址都曾出土，[5]陳達生認為揚州出土穿帶瓶上的阿拉伯文應是「Allah」（安拉）一詞的對稱寫法。[6]近年，湖南省華菱石渚博物館或私人收藏亦見同類作品，其中一件帶繫罐釉下彩阿拉伯文被譯讀是《可蘭經》中「萬物非主，唯有真主」聖句。[7]長沙窯製品的域外因素於學界並非新聞，毋寧應該說屬於常識範

213

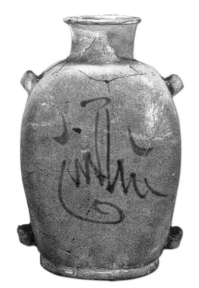

圖1　長沙窯阿拉伯文穿帶壺
　　　高17公分
　　　中國江蘇省揚州東風磚瓦廠出土

圖2　釉下褐綠彩人物圖殘片
　　　中國湖南省長沙窯窯址出土

疇，儘管部分包括陶瓷史專業在內的工藝美術史學者或許曾經暗忖長沙地區有波斯人居地？甚至想像長沙窯陶工當中有來自波斯的匠人？但未予實證。

相對而言，歷史學家雖未涉及長沙窯製瓷議題，卻已援引文獻資料明確指出湖南省潭州等地有胡商僑寓之事。就個人所知，相關討論均與陳寅恪有關。

其一，杜甫（712–770）在潭州所作〈清明二首〉詩云：「朝來新火起新煙，湖色春光淨客船。繡羽銜花他自得，紅綠騎竹我無緣。胡童結束還難有，楚女腰枝亦可憐。不見定王城舊處，長懷賈傅井依然（下略）。」陳氏認為無論杜甫所見胡童是真胡種，還只是漢兒所喬扮，皆足證潭州當日必有胡族雜居，否則何能倣其裝束以為遊戲？[8] 順著陳氏的思路，在此似可列舉長沙窯址出土的幾件筆繪有貌深目高鼻且做胡人裝扮的青瓷釉下彩標本【圖2】，[9] 附於驥尾地指出長沙窯陶工確實曾親見胡人；前述黑石號沉船也打撈出一件內側釉下繪鬈髮男子的長沙窯碗【圖3】。[10] 後者和湖南省私人藏品長沙窯帶柄壺壺柄所見頭像【圖4】[11] 都寫實地呈現出年輕胡人或胡童的面容。

其二，是筆者自北大榮新江教授的著作輾轉獲知的資訊。[12] 即，唐貞元年間（785–805）李朝威撰《柳毅

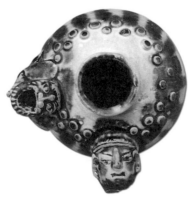

（左）圖3
長沙窯青瓷卷髮人物紋碗
口徑15.5公分
黑石號沉船打撈品

（右）圖4
長沙窯橫柄壺壺把所見胡人
高11公分
私人藏

圖5　長沙窯青釉褐斑貼花執壺
　　　及局部 高24公分
　　　黑石號沉船打撈品

圖6　長沙窯執壺釉下彩圖紋
　　　高18公分 私人藏

傳》云：「毅謂夫曰：『洞庭君安在哉？』曰：『吾君方幸玄珠閣，與太陽道士講火經，少選當畢。』毅曰：『何謂火經？』夫曰：『吾君，龍也。龍以水為神，舉一滴可包陵谷。道士，乃人也。人以火為神聖，發一燈可燎阿房。然而靈用不同，玄化各異。太陽道士精於人理，吾君邀以聽焉。』」陳寅恪在此批注「火祆教」三字，[13] 此為粟特祆教入湖南之例證；而長沙窯所見昭武九姓之「何」、「康」[14] 等姓作坊標記【圖5】，[15] 亦可做為祆胡播入湖南之考古例證。尤可注意的是，長沙窯製品當中亦見若干耐人尋味的圖紋，如一件執壺，其注流下方釉下彩繪雙重圈，圈下方左右兩側有雙鉤雲腳形飄帶飾，上方有由大而小呈層疊排列的三只雙鉤彎月形飾，左方四出帶形飾之右方雙鉤雲腳狀飾穿過注流下方的雙重圈中【圖6】。雖然筆者迄今並無解讀此一奇妙紋樣的具體方案，然而我們或許可留意起源於中亞嚈噠人並於六世紀中期影響及粟特祆教徒且傳至中土的所謂三面彎月式冠。儘管這類型頭冠有多種變異，但均以彎月為表現的主軸，此可由影山悅子所蒐集繪製之線繪圖而得知其梗要。[16] 其中，敦煌第254窟北魏期冠是以兩只穿有飄帶的璧形飾上飾三面彎月【圖7】；[17] 中亞片吉肯特（Pjandzhikent）第II神殿（X區12室）七世紀末至八世紀初壁畫人物則是在聯珠式冠沿正中及兩側飾彎月【圖8】，[18] 而類此之三面彎月構思則和長沙

圖7　敦煌北魏第254窟所見
　　　三面彎月冠

圖8　片吉肯特7世紀末至8世紀初
　　　壁畫所見彎月冠

窯注壺所見圖紋（同圖6）有異曲同式之趣。如果此一觀察可行，則上述長沙窯注壺圖紋就有可能是粟特首領所戴三面彎月冠的速寫，此不僅可和文獻記載或考古遺物所見九姓胡作坊標記相呼應，也是繼陝西省西安安伽（579）、史君（580）、山西省太原虞弘（592）等粟特人墓葬石製葬具所見三面彎月冠之外的南方案例，值得予以留意。

相對於經由北方絲綢之路東來的粟特人活動情形早已為學界所知曉，姜伯勤依據1980年代廣東省遂溪窖藏內所發現的相對年代在五至六世紀帶有粟特文銘文的銀碗，結合文獻記載試圖論證該銀碗是波斯商旅（含粟特人）經錫蘭由海路攜入南朝的。[19] 遂溪銀碗是否確由粟特人經海路攜入南朝？目前還難實證，不過六世紀Cosmas著《基督教國家風土記》提及之做為波斯通往中國海路轉運站的錫蘭，其西北部曼泰（Mantai）港市遺跡以及中央地帶西北部阿努拉德普勒（Anuradhapura）佛教遺跡出土有九世紀長沙窯標本一事已由考古發掘所證實。[20] 其次，家島彥一亦曾提示十世紀中期西亞作家al-Mas'ūdī・Abūtayd等之記事，記錄了來自撒馬爾罕（Samarkand）的商人自Kalah（近麻六甲海峽的Keda？）乘坐支那人船（Markab-al-Sīnīyyīn）抵達Khānfu（廣東）。[21] 眾所周知，做為粟特各城邦國家代表的康國即是以撒馬爾罕為中心，而如前所述，康國人甚至到達長沙窯區經營陶冶，並成立了「康」姓作坊（同圖5）。這樣看來，不排除長沙地區兼營瓷窯生產的粟特人有可能是循海路而來的，部分粟特海商甚至還擔負了長沙窯海上運輸銷售的任務。

二、長沙窯瓷所見《太公家教》題句的聯想

晚唐期的長沙窯除了模印貼花或釉下彩繪等裝飾之外，另見不少釉下書寫漢字的製品。文字內容多樣，至少包括器物用途（如「油合」、「茶瓶」）、紀年（如「大中十年」、「開成三年」）、消費場域（如「觀音院」、「開元寺灌頂院燃燈」）、作坊標記（如「卞家小口天下有名」、「鄭家小口天下第一」）、祈願（如「領錢」、「取錢」）以及詩歌、格言或吉祥語等。就中國工藝美術史的範疇而言，商代中期青銅器已經出現添附族氏、名或所祭祖先的銘文，西周時期甚至可見周王冊命成篇銘文。到了漢代，更出現了和長沙窯所見相近之吹捧個人或特定作坊產品的推銷語句，如「杜氏作鏡善毋傷」、「孟氏作竟真大巧」，即是匠人杜氏、孟氏各自誇耀其冶鏡精良的廣告性鏡銘。[22]

另一方面，以詩歌或格言訓示添附於工藝品上則是唐代長沙窯的創舉。以往亦有學者集成彙整長沙窯瓷上的題詩，而若依據1990年代徐俊的校證可知長沙窯題詩有部分見於《全唐詩》和《全唐詩續補遺》，但同時存在不少可與敦煌吐魯番寫本詩歌相互參照的內容，此一

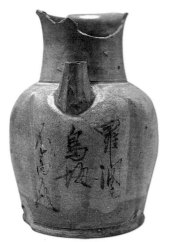

圖9　長沙窯題字執壺
高21公分 私人藏

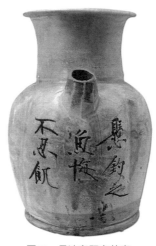

圖10　長沙窯題字執壺
高17.5公分 私人藏

事實表明過去籠統地以「唐詩」做為長沙窯製品詩歌的總稱其實不甚準確，[23] 筆者讀後獲益良多。不過，徐氏雖亦針對做為其論文〈附錄〉的多則長沙窯瓷常見的「格言熟語」進行追索，且援引參照了《孝經》、《大般若經》、《抱朴子》等儒釋道著作和《敦煌變文》，卻仍然無法圓滿地說明部分長沙窯格言教訓語句的確實淵源出自，而此一美中不足之處則在數年之後由日本「幼學の會」讀書會成員做了必要的補強。

山崎誠在談及著名幼學書《太公家教》的成立年代時就指出，長沙窯瓷所見「羅網之鳥，悔不高飛」【圖9】、「懸鉤之魚，悔不忍飢」【圖10】等字句乃出自《太公家教》。[24] 再現於二十世紀初敦煌文書俗稱的《太公家教》是晚唐至北宋初期流行的提供幼童暗誦之童蒙讀物，由於其常見四字句押韻和隔句押韻的特點故極易背誦、朗讀。[25] 黑田彰亦對長沙窯題字與《太公家教》進行了饒富趣味的比對，不僅指出相同器形執壺不止一次地出現《太公家教》字句，也識別出不同執壺上的相同筆跡，而中晚唐至五代即長沙窯的流行時代也正是敦煌大量出現《太公家教》寫本的時期。[26]

《太公家教》雖是誦讀用的幼學書，但其內容卻多涉及世間警訊和人生處事道理。如前所述，長沙窯瓷不止一次地出現阿拉伯文真主「安拉」裝飾，而由穆罕默德及其弟子背誦記錄的《可蘭經》安拉箴言有的也和《太公家教》訓示旨趣偶合，並且同是用來誦讀。這樣看來，晚唐時期長沙窯瓷出現的《太公家教》警語，會不會是受到中近東地區流行將《可蘭經》聖句或其他吉祥祈福語裝飾在工藝品之風尚的啟發？這也就是說，長沙窯瓷上的題字雖來自唐詩或當時流行的童蒙書等中國傳統典籍，但將文字做為器物裝飾的空前舉措則有可能是受到中東伊斯蘭工藝品文字裝飾的誘發。想到長沙窯作坊當中不排除存在少數波斯工匠，而其產品又是以中東地區為主要的消費導向時，以上臆測未必一定屬無稽之談。

〔未刊稿〕

V
墓葬明器篇

5-1 唐俑札記 —— 想像製作情境

　　無論是在唐代文物的展覽會上，或者是唐代美術考古相關圖籍，多少都會展示、揭載唐代陶俑。它們面部表情豐富，身姿百態，服飾多元，特別是施罩多色鉛釉的唐三彩武士或鎮墓獸，往往令人留下深刻的印象。另一方面，就目前的考古資料看來，以陶俑陪葬入墓其實並非帝國全域的葬俗，三彩俑更是僅見於少數幾個省區的地域性產品。唐代陶俑的製作技法不一，雖然多屬模製，但依地區的不同，俑體有實心或空心之別，既見以半模捺壓成形者，亦常見前、後合模的俑像【圖1】。[1] 人俑頭部或臂肘等以另模製成後再和俑身接合的成形方式，使得陶俑肢體變化多端【圖2、3】；[2] 大型俑體內安置鐵條以為支撐補強，成形路數手法很是多樣。不過，在激賞唐代陶工以上述般看似極盡變化之能事製作俑像的同時，筆者也觀察到陶工的巧思其實有模式可尋，只是其模式或因太過簡樸而容易為人所忽略。本文試著體驗唐代陶工心態，亦即設想作坊匠人是採精簡而廉價的製作流程來創造最大的營收效益，針對

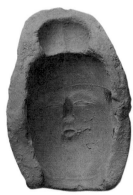
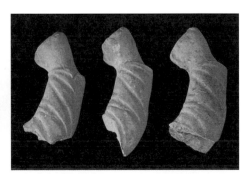

（左）圖1　俑模 高20.8公分　　（中）圖2　俑頭模 高17.8公分　　（右）圖3　連袖手臂 高8.9公分
中國陝西省醴泉坊窯址出土

陶俑生產相關模式及其案例進行觀察。在進入討論之
前，應予說明的是：形塑陶俑的範乃是基於母模（即
內模）所製成，亦即先雕刻形塑母模而後入窯燒造，
燒成後同一母模可製作複數的範具（外模），複數範
具又可複製出更多的造型特徵一致且尺寸相同的陶
俑。不過批量的造型特徵或尺寸相同的陶俑，雖可能
來自同一母模，卻未必是使用同一外模成形，因此以
下所謂同模只是泛指由同類型母模製成的範具所複製
出的陶俑，並非狹義地意指同範。

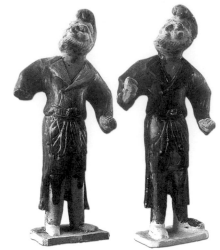

圖4　三彩胡人俑 高27.2公分
中國陝西省西安市長安區郭杜鎮
唐墓（M31）出土

一、A類

　　A1例，如陝西省西安市長安區郭杜鎮唐墓
（M31）出土的三彩胡人俑【圖4】，[3] 俑身著翻領衣、履褲，頭裹幞頭，深目、高鼻、蓄鬚立
於削角長方板上。頭部造型相同，身體動作相近，可能是用同一模範或至少是由同一作坊相
近範具所製成。

　　A2例，將同模所製成的頭部的角度略予調整再接合至模製的俑身，利用手臂相異的舉止
或持物來呈現成組人物的多樣性，如陝西省禮泉縣唐顯慶二年（657）張士貴墓出土的白釉加
彩坐部樂伎【圖5】，[4] 即是在擊掌、奏鳴排簫、撥彈琵琶等不同姿體和持物的襯托之下，將頭
部由同模所製成俑像成功地轉化成一組各有其司的樂團。另外，陝西省長安醴泉坊窯址也出
土了跪坐樂伎身軀母模【圖6】。[5]

　　A3例，將由同模製成的頭部角度進行大幅度的左右置換，如此便可將同一造型頭部分化

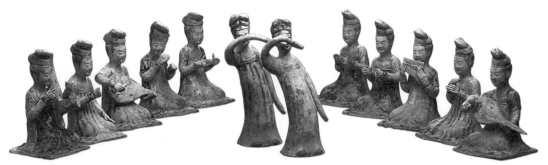

圖5　白釉加彩坐部樂俑 高15.5–20.2公分 中國陝西省禮泉縣唐顯慶二年（657）張士貴墓出土

圖6　跪坐樂俑母模 高9公分
　　　中國陝西省醴泉坊窯址出土

成相互呼應的兩個個體，如寧夏固原南部唐顯慶三年（658）史道洛夫婦墓出土的一對武士俑即為一例【圖7】。[6]

　　A4例，與前述A3例略同，但可經由不同造型的頭盔或頷下鬚鬍的有無，將同型俑頭改裝成不同的兩個面容【圖8】。[7] 或者直接將不同人物角色頭部安裝在以同式模具翻製而成的軀體上，如河南省洛陽市偃師首陽山唐墓出土的胡人俑【圖9、10】，[8] 由於後者幞頭俑腰部另貼附方巾和革囊，如此一來兩者身軀造型又有了區別。

圖7
彩繪武士俑
高85公分
中國寧夏固原
唐顯慶二年（658）
史道洛夫婦墓出土

圖8　三彩天王俑 高73公分
　　　中國陝西省長安縣
　　　靈昭出土

圖9
胡人俑 高47.5公分
中國河南省洛陽市
偃師首陽山唐墓出土

圖10
胡人俑 高50公分
中國河南省洛陽市
偃師首陽山唐墓出土

A5例，依據釉彩來營造陶俑的外觀裝飾效果。以河南省鞏義芝田38號唐墓（88HGZM38）出土的天王俑為例。該墓天王俑計兩件，除了頭盔護耳有無之外，整體造型和裝束打扮雷同，由於一施罩三彩鉛釉【圖11】，一屬素胎加彩【圖12】，[9] 致使兩者氛圍大異其趣。以上案例均屬同墓出土相同角色俑像之範疇。

二、B類

B類屬同墓出土之不同角色俑像的置換。以下試以天王和鎮墓獸為例做一觀察。從唐墓陶俑的組合看來，俗稱天王或武士的武裝陶俑，多配以一對文武官俑以及兩件頭部分別呈人面、獸面的所謂鎮墓獸，陳設擺置於甬道近墓室入口處的兩側，它們雖均具鎮墓功能，但各有職司。其中，陝西省西安韓森寨唐天寶四年（745）雷君妻宋氏墓出土腳踏小鬼的天王之面容特徵【圖13】，和同墓出土的人面鎮墓獸臉相如出一轍【圖14】。[10] 兩者極有可能是以同一模範做成頭部後，再利用頭盔、頭上觸角等添加物裝扮而成的。陝西省西安唐代醴泉坊窯址就出土許多此類裝飾標本【圖15】。[11]

（左）圖11　三彩天王俑 高88公分
（右）圖12　加彩天王俑 高86.8公分
中國河南省鞏義芝田唐墓（M38）出土

（左）圖13　彩繪天王俑 高142公分
（右）圖14　彩繪鎮墓獸 高122公分
中國陝西省西安唐天寶四年（745）雷君妻宋氏墓出土

圖15　天王俑和鎮墓獸飾件：（左）高6–6.5公分（右）高5–7.5公分 中國陝西省醴泉坊窯址出土

（左）圖16
綠釉胡俑 高44公分
中國陝西省咸陽唐天冊二年
（萬歲通天元年〔696〕）
契苾明墓出土

（中）圖17
三彩胡俑 高56公分
中國陝西省西安唐神功元年（697）
康文通墓出土

（右）圖18
三彩胡俑 高44.5公分
臺灣國立歷史博物館藏

三、C類

　　C類指不同墓但同省區出土的同一造型陶俑。此類案例頗常見，在此僅援引森達也所指出的一例，[12] 即陝西省咸陽唐天冊二年（696）契苾明墓【圖16】[13] 和同省西安唐神功元年（697）康文通墓【圖17】[14] 出土的三彩胡人俑，兩墓年代僅相隔一年，可能屬同一模具或相同作坊所製成。類似的陶俑還見於臺灣國立歷史博物館藏品【圖18】，[15] 後者乃是1940年代中國國民黨軍接收自當時河南省博物館的藏品並運抵臺灣，然其是否確屬河南區域出土物？目前已難查證。就此而言，本案例也有可能屬下述的D類。

四、D類

　　D類為不同省區出土相同造型陶俑。地處鄱陽湖畔的江西省永修縣茅崗村唐墓的唐三

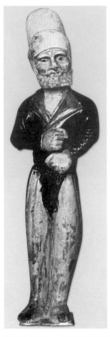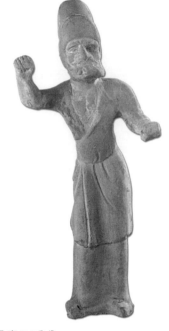

（左）圖19　三彩胡俑 高46公分
　　　　　　中國江西省永修縣唐墓出土
（右）圖20　三彩胡人立像 高48.2公分
　　　　　　英國大英博物館藏

（左）圖21　三彩胡人俑 高45.7公分
　　　　　　加拿大安大略美術館藏
（右）圖22　彩繪胡俑 高39公分
　　　　　　中國河南省洛陽市偃師南蔡莊出土

彩俑，是極為少見之南方區域出土三彩墓俑的珍貴實例。永修縣
唐墓三彩俑計五十餘件，包括文吏俑、胡人俑、男女侍俑、駱駝
和鎮墓獸等，其中頭戴高帽，服翻領小袖上衣，著褲、深目、高
鼻、蓄髯，施掛褐、綠、白三彩釉的胡人俑【圖19】，[16] 其造型特
徵和大英博物館【圖20】[17] 或加拿大安大略美術館（Art Gallery of
Ontario）收藏的一件三彩胡俑幾乎完全一致【圖21】，[18] 極可能是
使用相同範具模製成形的。從河南省洛陽曾出土由同式模具所製成
的加彩俑【圖22】[19] 或僅存頭部的胡俑【圖23】，[20] 同時考慮到江西
省境內除了北部永修縣、九江市等少數唐墓曾以陶俑陪葬之外，其
餘大多數唐墓則流行以器皿類入墓，故可認為永修縣唐墓三彩胡人
俑是來自河南地區，並且是由相近範具或至少是出自同一作坊所燒
製而成的。做為同範製品跨省區傳播的具體例證，上述永修縣胡人
俑提供了反思以往美術史學界所謂區域風格建構的重要案例。

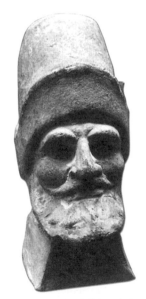

圖23　胡人俑（僅存頭部）
　　　中國河南省洛陽出土

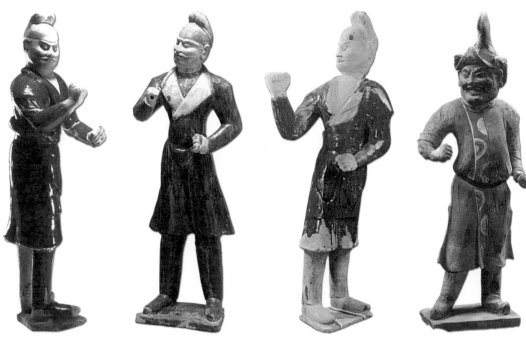

（左）圖24　綠褐釉胡人俑 高62公分
　　　　　　中國河南省出土
（右）圖25　褐釉胡人俑 高79.3公分
　　　　　　中國甘肅省秦安葉家堡唐墓出土

（左）圖26　胡人俑 高64.2公分
　　　　　　臺灣國立歷史博物館藏
（右）圖27　彩繪陶俑 高54公分 中國甘肅省慶城縣
　　　　　　唐開元十八年（730）穆泰墓出土

　　D類案例其實不時可見，如1960年代河南省出土的頭裹幞頭的綠褐釉胡人俑【圖24】，[21] 即和甘肅省秦安葉家堡唐墓褐釉俑相近【圖25】，[22] 臺灣國立歷史博物館藏品亦見類似作例【圖26】。[23] 從目前的資料看來，甘肅境內唐代陶俑來源分歧，相對於慶城縣唐開元十八年（730）游擊將軍穆泰墓陶俑表情生動逗趣【圖27】，[24] 風格

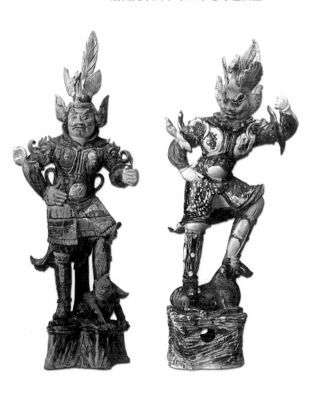

（左）圖28　三彩天王俑 高162.7公分
　　　　　　中國甘肅省秦安葉家堡唐墓出土
（右）圖29　三彩天王俑 高112.2公分
　　　　　　中國河南省洛陽唐景龍三年
　　　　　　（709）安菩夫婦墓出土

似敦煌莫高窟彩繪塑像，可能是當地作坊製品，秦安葉家堡胡人俑的產地委實令人困惑。事實上，葉家堡唐墓伴出的通高達162.7公分的大型三彩天王【圖28】，[25] 也酷似河南省洛陽市唐景龍三年（709）安菩夫婦墓同類俑【圖29】。[26] 兩者面容大體一致，不同的只是以墨彩描繪各具特色的眉、眼、睫毛或鬍鬚，亦即在已經入窯燒成的陶俑臉部上方以施加化妝的方式

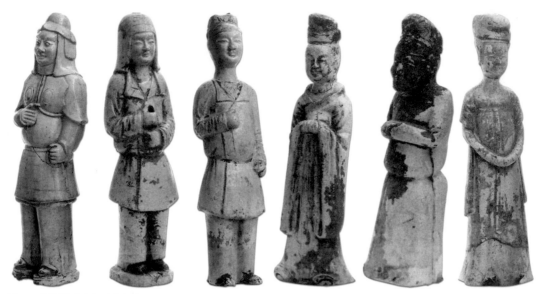

圖30　釉陶俑（由左到右）高36.4、20.1、22、21.5、19、21.4公分
　　　中國遼寧省朝陽區唐貞觀十七年（643）蔡須達墓出土

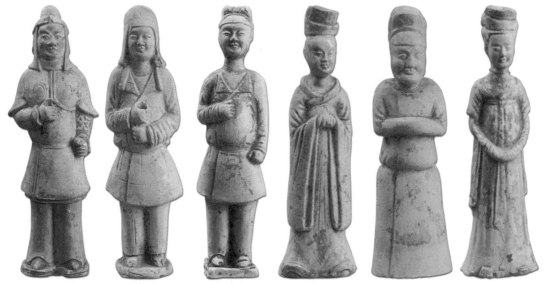

圖31　釉陶俑（由左到右）高18.6、19.8、22.4、20.8、18.6、18.4公分
　　　中國河南省孟津縣唐墓（C10M821）出土

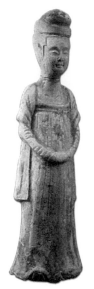

圖32
女俑 高22公分
中國陝西省禮泉
張士貴墓（657）出土

來營造相異的臉相。一旦除袪臉部種種賦彩，即可自錯視經驗回歸觀察到兩件俑的相近原形。

　　D類當中還包括個別墓葬所見複數甚至成組陶俑，可與不同省區個別墓葬陶俑相匹配的案例。如遼寧省朝陽區朝陽機械廠唐貞觀十七年（643）蔡須達墓釉陶武士、文吏和男女侍俑【圖30】，[27] 既和河南省孟津縣唐墓（C10M821）釉陶俑一致【圖31】，[28] 也和陝西省禮泉縣唐顯慶二年（657）張士貴墓釉陶俑相類，高橋照彥認為遼寧省蔡須達墓和陝西省張士貴墓女俑【圖32】為同範，[29] 小林仁則推測初唐時期的此類釉陶俑可能來自河南省鞏義一帶官營作坊所生產。[30] 由於張士貴墓釉陶俑胎白，與陝西省常見的紅胎陶俑有別，雷勇因此主張陝西省禮泉張士貴墓陶俑應是河南省洛陽及周邊地區所生產。[31] 我也認為張士貴墓以及遼寧省蔡須達墓陶俑均來自河南地區窯場所燒造。結合河南省偃師唐貞觀二十一年（647）崔大義及妻李夫人合葬墓亦見和蔡須達墓（643）、張士貴墓（657）造型一致的釉陶俑群，[32] 可知此式具有中原風格的陶俑模具至少使用十多年，除了張士貴墓女俑合手位置稍高之外，其餘墓葬所出同式陶俑之造型幾乎未有改變。

五、E類

　　E1例，指相同省區出土相近面容但涵蓋兩種以上造型的俑像。如陝西省西安東霸橋區天王俑呈深目大鼻、兩腮鼓起、抿嘴、唇角上揚的面容特徵【圖33】，[33] 既和同省寶雞出土的騎駝胡人俑相近【圖34】，[34] 也和咸陽底張灣彩繪胡人俑有同工之趣【圖35】。[35] E1式案例最值得留意的是，其跨越扮演的角色之豐富性。如陝西省靈昭唐墓出土的人面形三彩鎮墓獸【圖36】，[36] 其像容酷似同省西安三橋出土的裹幞頭、著圓領長衣、女扮男裝的三彩俑【圖37】，[37] 而上述兩者面容則又和陝西省西安高樓村唐墓頭梳高髻、體態豐腴的仕女相彷彿【圖38】。[38]

　　E2例是跨省區且涵括不同屬性之俑像例。如1950年代陝西省西安郭家灘唐神龍三年（707）嚴君妻任氏墓出土的人面形鎮墓獸【圖39】，[39] 其大眼和鷹勾鼻式見於河南省洛陽唐景龍三年（709）安菩夫婦墓出土的三彩胡人俑【圖40】，[40] 惟兩者嘴形有異，顯然不會是由相同模範製成，但不排除是各不同作坊參考相近稿本各自製作出的產物。

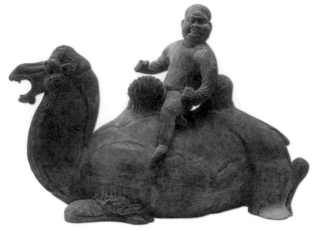

（左）圖33　陶天王俑 高53公分 中國陝西省西安東壩橋區出土
（中）圖34　騎駝胡人俑 高43公分 中國陝西省寶雞出土
（右）圖35　彩繪胡人俑 高46.5公分 中國陝西省咸陽底張灣出土

（左）圖36
三彩鎮墓獸 高29公分
中國陝西省靈昭唐墓出土

（中）圖37
女扮男裝三彩俑 高52.8公分
中國陝西省西安三橋出土

（右）圖38
高髻女俑 高47公分
中國陝西省西安高樓村出土

小結

　　唐代陶工經由各種便捷生產流程而燒造出造型豐富的陶俑，其例不勝枚舉。以下就上述少數案例略談與之相關的幾個問題。先談D類蔡須達墓陶俑問題。從目前的資料看來，遼寧省朝陽地區唐墓陶俑似乎可分為三群：其一是施罩淡白、淡黃或淡綠鉛釉的陶俑，此如貞觀十七年（643）參軍蔡須達墓、永徽三年（652）上柱國雲麾將軍楊和墓[41] 或永徽六年（655）

（左）圖39　陶鎮墓獸 高34公分
　　　　　 中國陝西省西安唐神龍三年（707）
　　　　　 嚴君妻任氏墓出土
（右）圖40　三彩胡人俑 高67.5公分
　　　　　 中國河南省洛陽唐景龍三年（709）
　　　　　 安菩夫婦墓出土

明威將軍孫則墓等，[42] 其陶俑造型和種類組合均和河南省多處唐墓出土陶俑一致，可知該群陶俑來自河南地區，並且墓主也採行了和中原地區唐墓相近的陶俑組合。另一群是和河北地區唐墓所見造型相近的陶俑，如黃河路唐墓陶俑即為一例，[43] 小林仁認為其可能來自河北省邢窯製品。[44] 再來則是推測可能是在地窯址所燒造的製品。上述三群陶俑都可經由陶範生產複製的角度予以檢證，惟從各群陶俑的分布或墓主身分等看來，採行特定某組群陶俑的原因應和地域或墓主階級無關。其次，同屬D類的江西省永修縣唐墓唐三彩俑（同圖19），雖曾由當地研究者指出其可能來自河南省洛陽，[45] 但未有論證，本文則是以同範生產的角度初步確認永修縣出土的三彩俑應來自洛陽地區窯場。另外，以往或因考慮到屬於D類的甘肅省秦安葉家堡唐墓的三彩天王俑（同圖28），造型高大，通高逾160公分，長途載運恐怕容易缺損，因此多傾向以為係當地所生產，[46] 經由本文陶俑外觀的比較，可以認為秦安墓三彩天王的頭部若非是當地使用了與洛陽地區相近的陶範所形塑而成，即可能是於洛陽地區窯場燒成後再行輸入的，此一看法另可由同墓出土的胡人俑（同圖25）和洛陽出土例（同圖24）的相似性得以檢證。後者洛陽出土例因酷似臺灣國立歷史博物館藏原河南省博物館藏品（同圖26），據此似可推測臺灣國立歷史博物館的胡人俑原亦出土於河南地區，屬河南省窯場製品。

　　問題是，具有相同收藏脈絡理應是河南省區出土的陶俑當中（同圖18），卻存在與陝西省同式的製品（同圖16、17）。另外，前述甘肅省秦安唐墓天王（同圖28）、胡人（同圖25）外形與洛陽出土俑相近，但同墓出土的鎮墓獸獸足呈趾爪狀【圖41】，[47] 其和河南地區鎮墓獸多呈蹄足有所不同，卻又和陝西省神龍二年（706）章懷太子墓出土品有共通之處【圖42】。[48] 尤應注意的是，秦安唐墓和章懷太子墓所見鎮墓獸胎呈磚紅色，而紅胎陶俑也是陝西省產製陶俑常見的特徵之一。上述現象應做何解？是毗鄰的省區流通著相近的範具，還是當時存在經營跨省區作坊或物流販店的商家？抑或是燒成後製品的流通傳播？換言之，相異省

（左）圖41　三彩鎮墓獸 高130.2公分
　　　　　中國甘肅省秦安葉家堡唐墓出土
（右）圖42　三彩鎮墓獸
　　　　　中國陝西省乾縣唐神龍二年（706）章懷太子墓出土

區存在同類範具製出的陶俑，可以是因陶俑本身的販賣通路，也可以是模具的流傳，或者以陶俑為母模複製成模具進行再生產，甚至包括一部分朝廷委由特定作坊生產而後因明器賜葬分送各地的頒賜品。從目前有限的資料看來，甘肅省秦安唐墓三彩陶俑極有可能分別來自河南和陝西兩省分，《大唐六典》載朝廷「將作監」下的「甄官署」職責之一是「凡喪葬則供明器之屬」（原注「別敕葬者供餘並私備」），不排除秦安唐墓所出與章懷太子墓略同的鎮墓獸或是朝廷「甄官署」燒成後因敕葬而攜入，而同墓部分陶俑或是自費購自販售喪葬用器的「凶肆」，致使一墓同時並存著由兩個省區所製作的陶俑？無論如何，以上諸多課題都將提供反思以往所謂區域風格的重要線索。另外，形塑陶俑的範具（外模）或因使用日久而出現線條輪廓不清甚至局部缺損，缺損部位若經修復亦將留下補修痕跡，並

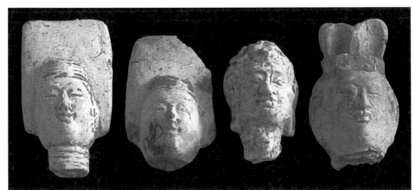

（左）圖43　陶塑像 高8.2公分 中國河南省洛陽北魏永寧寺塔出土
（右）圖44　陶影塑 韓半島扶餘百濟定林寺出土

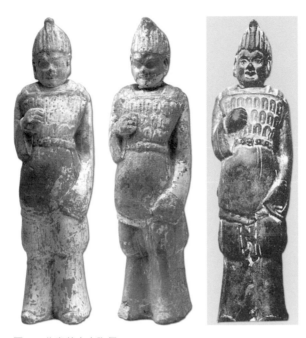

圖45　北齊墓出土陶俑
（左）高23.4公分 中國河南省安陽市北齊天統四年（568）
　　　和紹隆墓出土
（中）高23.2公分 中國江蘇省徐州市北齊墓出土
（右）羅振玉《古明器圖錄》（1916）所見「六朝俑」

如實地形塑複製到陶俑上。因此，檢視陶俑的瑕疵即範瘡痕可說是確認同範，乃至是否出自同一陶工之手的有效手段，如和田一之輔就觀察到遼寧省唐代韓相墓陶俑當中，有幾件即是由帶同一瘡痕的範具所製成。[49]

從中國陶俑的歷史看來，以範具製成造型相近俑像的歷史至遲可上溯秦、漢時期，若就實物比定或研究史而言，北魏洛陽永寧寺塔塑像【圖43】，[50] 及其和韓半島扶餘百濟時代定林寺址影塑的類似性令人印象深刻【圖44】。[51] 另外，蘇哲曾經指出河南省偃師南蔡莊鄉北魏墓的陶馬可能與北魏元邵墓（527）陶馬同模；[52] 八木春生指明河南省安陽北齊天統四年（568）和紹隆墓和江蘇省徐州北齊墓裲襠武士俑可能同模；[53] 小林仁也觀察到河南省偃師聯體磚廠墓（90YNLTM2）陶俑和該省北魏大昌元年（532）王溫墓陶俑為同一陶範製成的可

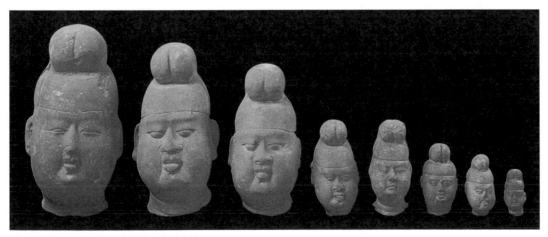

圖46　陶俑頭 中國陝西省醴泉坊窯址出土

能性。[54] 我個人亦曾在此一研究基礎之上，增補羅振玉輯印於1916年之《古明器圖錄》的一件「六朝俑」，認為其可能和前引北齊和紹隆墓陶俑同一母模【圖45】。[55] 不過，相對於上述指摘只不過是列舉作品所進行的單線式陶俑造型觀察，雷德侯（Lothar Ledderose）則是自中國工藝製備核心鋪陳出波濤壯闊的所謂規模化生產機制，[56] 其傑出的論著雖未涉及六朝或唐代陶俑，但令人信服地指出始皇陵姿態萬千的軍士俑，是應用了「模件」（Moudle）系統才得以完成的壯舉，如利用不同類型的眼眉嘴唇鬍子等貼塑組合成幾乎無窮盡、英姿煥發的陶俑面容。就唐代陶俑的製作而言，作坊工匠模件系統的概念和實踐則成就了唐俑變化多端的造型和裝飾，他們預先製備由各種尺寸翻模成形的相近頭部【圖46】，[57] 以及與之相襯可搭配的零組件以節約工時，只需添加、更動周邊次組件即可成功地形塑陶俑的角色，其豐富的模件組合甚至可變更易動陶俑的身分，已然超越並可置換性別、人種或人獸，流通傳播在帝國許多地區。

〔據《故宮文物月刊》，第361期（2013年4月）所載拙文補訂〕

對唐三彩與甄官署關係的一點意見

一、甄官署與鞏縣窯

　　《大唐六典》（或者《新唐書》）對於執掌唐代官方土木營造的「將作監」轄下的「甄官署」有如此記載：「甄官令掌供琢石陶土之事，丞為之貳。凡石作之類，有石磬、石人、石獸、石柱、碑碣、碾磑，出有方土，用有物宜。凡磚瓦之作，瓶缶之器，大小高下各有程準，凡喪葬則供其明器之屬……」（《大唐六典》卷二三〈甄官署〉條，筆者圈點）。同一條文稍後所提到的明器，內容則包含「當壙」、「當野」、「祖明」【圖1】、「地軸」、「誕馬」【圖2】、「偶人」及「音聲隊」【圖3】、「僮僕」【圖4】等。這些明器按規定多以瓦、木等

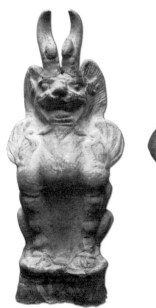

圖1　彩繪鎮墓獸及背面「祖明」墨書 唐代 高30公分
　　　中國河南省鞏義文物保護管理所藏

圖2　三彩馬 唐代 高75公分
　　　日本京都國立博物館藏

235

圖3　三彩騎馬擊鼓俑 唐代 高23.5公分
中國陝西省禮泉縣唐開元六年（718）
李貞墓出土

圖4　三彩女俑 唐代 高33公分
中國河南省洛陽市唐景龍三年（709）
安菩夫婦墓出土

材質製作（「以瓦木為之」）。我們現在可見的部分唐三彩俑的造型，可確認與《大唐六典》所載之明器造型相同。[1] 由此，對於甄官署所生產的明器當中是否也包含了一些唐三彩的疑問便油然而生，而這或許正是探究唐三彩性質的一個重要切面。

　　水野清一很早便開始思考唐三彩的生產與甄官署這樣的官方單位之間的關聯。[2] 甄官署為天子的喪事提供葬儀所需的明器；此外，當貴族、官員去世時，天子也會賞賜甄官署所作的明器。換言之，水野氏推測唐三彩正是甄官署製作的賞賜品。這樣的見解深深影響之後的唐三彩研究。三上次男的著作便以此說為基礎，提出唐三彩的生產是在政府管理之下的說法，[3] 甚至進一步認為唐三彩是「官窯性質」的陶器，[4] 由此可窺見水野氏的說法影響之大。然而，這些論點僅以《大唐六典》等記載為根據，在論述上似乎過於單薄。若我們能夠梳理生產唐三彩的河南省鞏縣窯與唐代甄官署兩者各自的性質，以及兩者之間的關係，必定可以獲得探索此問題的有力線索。

　　首先，鞏縣窯的窯址分布在縣境南方的黃冶河兩側，距離東都洛陽四十公里。1957年，馮先銘等人揭示此窯在唐代生產了三彩、白瓷、白釉、鈷藍彩釉等作品。[5] 在此之後的1972至1973年間，劉建洲再次對此窯址進行調查，採集到的窯具及破片達數百件以上，對於瞭解窯址的實際樣貌提供了重要的線索。[6] 1976年以後，河南省博物館等對大、小黃冶村進行調查及發掘，提供了非常好的研究資料。[7] 其他，日本的阿久井長則、[8] 三上次男[9] 等人也探訪了小黃冶窯或是大黃冶窯，並在極短的時間

內進行相關調查。根據上述調查成果，可確認鞏縣窯的歷史及其生產的種類，特別是窯址內唐三彩的發現，更是提供瞭解鞏縣窯和甄官署之間關係的線索。

二、唐代土貢制度及匠工制度所見鞏縣窯與甄官署之關係

　　首先，為理解鞏縣窯的性質，可資參考的資料為1957年位於西安北大門外唐代大明宮遺址所採集到的陶瓷破片。由此遺址採集的逾五十件唐代青釉、白釉瓷器中，有十幾件的白瓷與鞏縣窯窯址所採集的標本完全一致。《元和郡縣圖志》中寫道：「開元貢白瓷器、綾、賦、絹、綿。管縣三十六……（中略）鞏……（後略）」（卷五〈河南道一·貢賦〉條）。而《新唐書》中則載：「河南府、河南郡、本洛州，開元元年為府。土貢……（中略）埏埴盎缶……（後略）」（卷三八〈地理志〉）。馮先銘早已提出，從以上文獻記錄及唐大明宮遺址採集的白瓷破片，足以推測鞏縣在開元年間為進貢用白瓷的生產地之一，[10] 筆者也同意馮氏的說法。就鞏縣窯的地理位置及其生產的陶瓷品質來看，鞏縣窯非僅燒造唐三彩，也燒造白瓷且極可能進貢朝廷。另一方面，不容忽視的是，以朝廷購入的形式來運作是唐代土貢的其中一項特徵，購入的物產主要是由特定的貢戶所生產；[11] 因此，也很難斷定這些貢戶必然和甄官署有所關連。再者，任職於唐代官營手工業作坊的工匠，初期多以徵用為主，《大唐六典》記載，隸屬將作監的工匠有一萬五千人以上，這些工匠（將作監匠）都是「散出諸州，皆取材力強壯、技能工巧者」（卷七）。另外，唐代官營手工業作坊的工匠可分為：「長役無番」、「番戶」（一年服役三個月）、「諸丁匠」（一年服役二十天）及「和雇」（募匠）幾類。[12] 然而假使個別身懷精湛技術的鞏縣窯陶工，有可能以上述任一形式在官營作坊服役（實情不明），也不能據此斷言鞏縣窯本身必定和甄官署等機構有關。倒不如說，鞏縣窯所生產的陶瓷器，是在當時的土貢制度下作為地方特產進貢給朝廷。這類情況也可見於唐代越窯、[13] 邢窯[14] 等窯場。水野氏以《大唐六典》等的記載、唐三彩的分布、使用的階級等將唐三彩與甄官署連結在一起，恐怕是從「唐三彩是貴族用器」這樣的觀點衍生而來，然而唐三彩未必僅限於貴族使用，故此說仍有其問題點。

　　儘管依據《大唐六典》等記載的明器種類來看，不能完全否定甄官署所執掌的明器生產中包括了一些唐三彩明器的可能性，但即使如此，若說絕大多數的唐三彩皆由甄官署所生產，或者是唐三彩必然和甄官署有關，這樣的論點是有疑問的。實際上唐代時期執掌明器生產的官方機構並不只有甄官署，同載於《大唐六典》的〈左校署〉條記曰：「凡樂縣簨虡兵仗器械及喪葬儀制諸司什物皆供焉」，同條文獻中〈喪儀〉所對之註釋也寫道：「謂棺槨明器

之屬」（卷二三），由此可知，唐代的左校署無疑也是製作明器的官方機構之一。另外，《大唐六典》中在說明甄官署執掌範圍時提及「凡喪葬則供其明器之屬」，細觀該條的註釋，可以發現其記載著相當有趣的內容：「別敕葬者俱餘並私備」（筆者圈點）。「俱」這個字在近衛本的註釋中解釋為「供」的衍字，這條記載說明官員除了透過朝廷賞賜獲得明器外，依據情況也可自費購買明器的事實，可以說相當重要。《唐會要》有曰：「宣示一切供作行人，散榜城市及諸城門，令知所守，如有違犯，先罪供造行人賈售之罪，庶其明器，竝用瓦木，永無僭差。」（卷三八〈葬〉條）此記載無疑也記錄了自費購買明器的情事。此外，1975年北京大學歷史學系調查長安城西市遺址時，在現代所築之窖穴淤土中發現了唐代陶俑的破片，此處可能為當時販售明器的「凶肆」遺跡。[15] 由此可推知，當時在民間也存在不少經營明器生意的店家。當然，不管是甄官署、左校署，又或者民間明器的賣店等處，都沒有任何資料可證明唐三彩曾放置在這些地點。但如果考慮到生產唐三彩的鞏縣窯、民間的窯場或店家，隨著唐代社會日漸繁盛的奢華風氣，進而生產與販售唐三彩製品（器皿類與俑）也是足以理解的。以上所討論的唐三彩，主要是以作為明器的三彩俑等為中心。不過整體來看，唐三彩絕非僅限貴族、官員使用，這一點也可從出土墓葬的形式等等窺見一斑。另一方面，數個如越窯一般的知名陶瓷窯場，有時也會將製品貢入朝廷。此外，眾所周知，從很早期開始，歷代的宮廷皆設有官方手工業作坊。然而陶瓷史所謂的官窯制度，在唐代並不存在。三上次男將唐三彩稱為「官窯性質」的用器，[16] 只是反映出唐三彩的使用階層中的某一面向，實質上並無太大的意義可言。

〔本文是拙著〈唐三彩の諸問題〉（日本成城大學《美學美術史論集》，第5輯〔1985〕）的第一章第三節，原題〈唐三彩と甄官署との關係についての考察〉，後由王怡文、林容伊中譯，題名〈對唐三彩與甄官署之關係的考察〉，刊載於《典藏古美術》，第264期（2014年9月）〕

5-3 關於七星板

　　北齊黃門侍郎顏之推（531–589）所撰《顏氏家訓》是理解南北朝時期文化、風俗和學術等各方面的重要史料。[1] 其中，〈終制〉一篇涉及了當時的葬儀和顏之推本人對於自身後事的理想，遺囑葬事遺物只有「松棺二寸，衣帽已外，一不自隨。床上唯施七星板，至如蠟、弩牙、玉豚、錫人之屬，並須停省，糧罌明器，故不得營，碑誌旌旗，彌在言外」，期許後事儉約，不設明器。筆者以前曾結合考古資料針對顏之推所反對入壙的蠟、弩牙、玉豚、錫人、糧罌、和碑誌進行過初步的考察，當時雖也言及連主張節葬的顏之推也同意設置的七星板，但援引的實例很不全面。[2] 本文的目的，是擬借助文獻資料和新出考古發掘遺物，再次針對所謂七星板做一梳理，試著釐清其來龍去脈及其變形，文末另將例舉日本和韓國七星板用例，以為參考比較。

一、出土文物所見漢代北斗圖像

　　從文獻記載看來，距北極約三十度的北斗七星在中國古代王朝祭祀或民俗信仰中均占據著重要的位置。其方形角上的四星稱魁，柄上的三星叫杓或標，而七星斗魁既可用來判定時辰和季節，也是天文運行分陰陽、均五行的基準（《史記・天官書》）。其次，也被附會到兵戎，如「北斗主殺」（《後漢書・天文志》）、「北斗所擊不可與敵」（《淮南子・天文訓》）。中國史上亦不乏以北斗攘除兵賊之靈驗記事，東晉葛洪《抱朴子・內篇》更是提到將朱書「北斗」和「日月」字樣帶在身上可避五兵之災。[3]

　　就考古出土資料而言，已有部分東漢墓葬出土有以北斗除咎殃的朱書陶瓶，如陝西省寶雞鏟車廠墓陶瓶瓶身朱書「黃神北斗主為葬者阿丘鎮解諸咎殃」；[4] 但明示漢代人向北斗祈求解咎以及北斗相關職司的考古案例，恐怕要屬陝西省長安縣三里村漢墓的朱書陶瓶了。後者瓶上部繪由短曲線間隔圓點的北斗星圖，斗魁中書「北斗君」，圖下四行，每行五字，即：

「主乳死咎鬼，主白死咎鬼，主幣死咎鬼，主星死咎鬼」【圖1】。王育成認為陶瓶上書的「乳死」即夭死；「白死」即自死，指自殺而死；「幣死」之「幣」為「師」的省字，意味軍事兵死，至於「星死」則是指受過刑拷的刑死咎鬼。[5] 不過，「星死」之「星」未必是如王氏所稱的同音假借，其也有可能是如張勛燎等所主張的乃是犯災星而死者，[6] 或劉樂賢依據敦煌數術文獻所記載的「星死女子鬼」、「腥死女子」提示星死咎鬼蓋指因血腥而死的厲鬼。[7] 就現存的漢代圖像看來，著名山東省嘉祥武氏祠堂畫像石中的一幅以北斗七星做為車子的框架，車上有一被認為是天帝太一德之神祇【圖2】，似乎正是《史記·天官書》：「斗為帝車，運行中央」的

圖1
中國陝西省長安縣三里村出土朱書陶瓶所見北斗星圖和文字摹本

圖像化。[8] 從斗柄下方或跪或揖四人前方有披髮的斷頭，天帝太一有可能還是三百年後編纂而成的道教經典《真誥》所提到的考核死者生前功過之北斗君的前身，也因此上述武氏祠所謂「帝王乘車巡狩圖」之帝王，或亦可稱為「北斗君」[9] 或「北斗七星神」。[10] 這樣看來，武氏祠斗柄下的四人有可能正是前引三里村陶瓶職司夭死、自死、兵死和犯災星死之朱書文字的圖像化。[11] 相對而言，陝西省咸陽市出土的繪北斗七星陶瓶，其斗柄下方所見連成菱形的四顆星【圖3】，一說乃是「鬼宿」即「輿鬼」。[12] 由於《說文》載「輿」為車底，因此北斗帝車下方的厲鬼也可以用四連星圖即輿鬼四星的形式來表現。[13] 總之，出土的文字和圖像資料均表明漢代人相信北斗主死，並且以北斗厭勝。

圖2　中國山東省嘉祥武氏祠堂所見「帝王乘車巡狩圖」線繪圖

圖3
中國陝西省咸陽市出土陶瓶
所見北斗星圖和文字摹本

二、以往有關七星板的比定及其問題點

「七星板」一名最早見於撰成於六世紀末隋煬帝即位之前的《顏氏家訓》。近人王利器《顏氏家訓集解》曾對此旁徵博引,很有參考價值。即:唐人杜佑《通典》卷八五〈大殮〉引顏真卿《大唐元陵儀注》:「加七星板於梓宮內,其合施於板下者,並先置之,乃加席褥於板上」;明代宋詡《宋氏家儀部》卷三:「治棺不用太寬,而作虛簷高足,內外漆灰褙布,內朱外黑,中炒糯米焦灰,研細舖三寸厚,隔以棉紙,紙上以七星板,板上以臥褥,褥中以燈草,此皆附於身者」;彭濱《重刻申閣老校正朱文公家禮正衡》卷四:「七星板,用板一片,其長廣棺中可容者,鑿為七孔」;清人姚範《援鶉堂筆記》卷四八:「今人棺中七星板,此見《顏氏家訓》〈終制〉篇」。又《左傳‧昭公二十五年》:「〔宋元公曰:惟見楄柎,所以藉幹者,請無及先君〕註:〔楄柎,棺中笭床也。幹,骸骨也〕」;曹斯棟《販販》卷八:「棺中藉幹者為七星板,蔡補軒謂即《左傳》楄柎。愚案:楄柎,棺中笭床也,《顏氏家訓》云云,則楄柎又似藉以安版之物。然案《釋名》〔薦物者曰笭,濕漏之水,突然從下過也〕,即指為楄柎亦可」。[14] 另外,唐朱法滿《要修科儀戒律鈔》卷五〈入棺大殮儀〉:「至大殮時,不須香湯洗沐,著衣冠帶,如齋時服飾,先朱臈棺安石灰,梓木七星板,笙簧,雞鳴枕,使四人扛衾內棺中」。[15] 則自隋代以迄清代文獻似多表明七星板即藉屍之板,同時也是唐代道教凶儀器具之一。

過去,岡崎敬主張七星板或為湖北省武漢南朝齊永明三年(485)劉覬墓出土的刻有圖案化北斗七星及文字的帶蓋陶板,[16] 其說並不正確。按劉覬墓(M139)出土的陶板分蓋和身二部分,身長50、寬23、厚8公分,置於甬道前,蓋則縱放在主室左前角,從刻文和陶板形制看來應屬報告書所記的買地券【圖4】。[17] 早在1960年代原田正己就指出從劉覬地券「太上老君」等券文推測該地券所見北斗等圖形可能即道教刻符;[18] 1990年代王育成更識別出該地券

圖4
中國湖北省南
朝齊永明三年
（485）劉覬墓
出土地券拓本

其實是由北斗七星、天槍三星、三台六星、北
斗輔星、文昌六星等五組星圖以及券首神鬼名
單組合而成的道教符籙，目的是擬將死者之屍
託付諸天神保護。[19] 因此，劉覬地券以及之後陸
續發現之刻有類似北斗圖形的湖南省長沙元嘉
十年（433）徐副地券、[20] 湖南省資興梁天監四
年（505）朱書符等都是屬於安魂、解咎的道教
星符，[21] 其和藉屍的七星板無涉。就此而言，有
認為《大唐元陵儀注》記載「加七星板於梓宮
內」之「七星板」乃是「棺蓋」的說法，[22] 當然

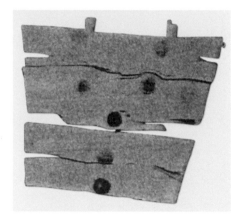

圖5　北斗圖
見於中國吐魯番阿斯塔那古墓木棺頭擋

也有訂正的必要。另外，從文獻記事結合戰國楚墓葬棺構造的考察可知，自晉代杜預注《左
傳》以迄近代學者所謂藉幹的楅榯，其實並非棺中等床，也不會是七星板，而有較大可能是
棺或者方木的泛稱。[23]

　　那麼，文獻所載七星板到底呈何風貌？我們是否可從考古資料得以確認其實體嗎？就考
古出土資料而言，首先引人留意的是1960年代發掘吐魯番阿斯塔那晉至南北朝中期墓葬見有
一木棺頭擋（6YTAM39），擋板略呈梯形，其上繪七個黑點象徵北斗【圖5】，報告書推測
其應是七星板的演變。[24] 林聖智基本同意這個觀點，並且提示木棺前擋繪北斗一事可能和魏
晉時期河西地區墓葬頭擋棺板所見五只黑點（五星）有關，其既是棺首的裝飾圖案同時兼具
護衛墓主厭勝功能。[25] 如前所述，北斗的重要職司之一即主死，因此我也同意於墓主身側配

置北斗圖應和護佑死者有關。江西省瑞昌唐墓墓主頭部兩側近棺板處刻意擺置的七枚「開元通寶」銅錢【圖6】[26] 應該也是基於類似的北斗信仰習俗，特別是河北省邯鄲市張莊橋東漢墓（M1）出土的抹角圓弧頂白色大理石枕，頂面鑲嵌七個銅點呈斗杓排列的北斗七星圖形，兩端鼓面亦線刻大圓圈紋，中心加飾星點紋【圖7】。[27] 有趣的是，唐代沈既濟撰《枕中記》也是由邯鄲旅店開場，該傳奇小說談的是主人公盧生從道士呂翁處借得一青瓷枕，「生俛首就之，見其竅漸大、明朗，乃舉身而入，遂至其家」，之後娶妻生子，浮沉宦海一生以至終死。接下來是打個呵欠，盧生夢醒，才知人還在邸舍，呂翁坐其傍，主人蒸黍未熟。[28] 就經由枕而得以進入另一個世界以及北斗主死的信仰而言，不

圖6　中國江西省瑞昌唐墓木棺平面線繪圖
　　　（↑處為銅錢出土位置）

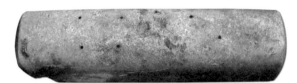

圖7　七星石枕 長36.3公分 中國河北省邯鄲市漢墓出土

圖8　北斗星圖棺蓋線繪圖 中國江蘇省儀徵漢墓出土

排除邯鄲漢墓墓主或許正是企圖借由七星枕的靈力而得以再生或期冀進入理想的神仙世界？同時不由得會讓人聯想以七星板藉屍是否也有類似之再生功能？無論如何，繪飾七星的棺木頭擋或頭枕，畢竟和文獻所載承屍的七星板有所不同。

其實，於棺板飾北斗七星一事由來已久，如江蘇省儀徵煙袋山西漢墓（YYM1）西側女棺棺蓋內側用鎏金小銅泡裝置出北斗七星圖【圖8】。[29] 宋人周密《癸辛雜識》〈棺蓋懸鏡〉條說：「今世有大殮而用鏡懸之棺蓋，以照尸者，往往取光明破暗之意。按《漢書・霍光傳》光之喪，賜東園溫明。服虔曰：『東園處此器，以鏡置其中，以懸尸上』，然則其來尚矣」。[30] 孫機已經指出，《漢書》所稱的「東園」是指負責陵內器物東園匠所製成的棺，而所謂「溫明」，則是覆蓋在死者頭部內黏附銅鏡的漆面罩。[31] 於棺蓋或溫明置銅鏡或許如周密所言，是取光明破暗之意。然而，我們應該留意河北省邯鄲出土〈唐王公妻韓氏墓誌銘〉明確地記載：「燈做夜台之晨，鏡為泉下之月」，[32] 以鏡為地下的月亮，據此結合陝西省西安東郊

西晉元康四年（294）墓，其既於前室頂部北壁和甬道口上部位置畫出北斗七星，並有「元康四年地下北斗」榜題【圖9】。[33] 我認為，儀徵漢墓棺蓋內的北斗七星銅泡飾所擬表現的或許即地下北斗，其雖也是祈求北斗護佑之民俗信仰的一環，卻也和阿斯塔那墓棺頭擋的北斗圖有別，當然也不會是《顏氏家訓》以降文獻所定義的七星板。

圖9　「元康四年地下北斗」題記摹本
中國陝西省西安晉元康四年（294）墓出土

三、七星板面面觀

　　截至目前，考古出土用以藉屍的七星板實物至遲可上溯元代，如元末割據姑蘇的吳王張士誠父母親合葬墓，兩棺內死體下均鋪設七星雕板。即：屍下墊三層絲棉褥，第一層褥上綴鋪「明道通寶」金錢二十四枚，第二層鋪「明道通寶」和「明道元寶」銀錢二十四枚，以下有七星板，板面雕北斗七星，但男、女棺中七星板面所雕星位略有不同，板下有一層草麻物

圖10　七星板線繪圖 中國江蘇省元墓出土

痕跡【圖10】，其做法略同於前引宋詡《宋氏家儀部》〈治棺〉細節。從伴出的哀冊及大量精美文物可知，該合葬墓乃是企圖比照帝王等級，男棺是早逝的張士誠父，於至正二十五年（1365）自泰州遷葬與妻曹氏合葬。[34]

　　明代七星板出土例多見於江、浙地區。其中正德八年（1513）墓墓棺內底兩端橫置兩根枕木，上承鏤出北斗的七星板，順著板中央死體下排列五十一枚「太平通寶」【圖11】。[35] 其次，浙江省嘉興一處四室合葬墓則是直接於棺內底刻北斗七星（M1、M3），其中一號墓墓主乃孺人陳氏，葬於萬曆二十年（1592）。[36] 另外，江蘇省太倉縣崇禎四年（1631）施貞石墓（M2），棺蓋下方有一領粗製覆屍布，布上用黑色炭粉鋪撒出佛教卍字及北斗七星圖【圖12】，[37] 其雖不屬七星板，但從墓誌「急急如五帝主者律令」誌文和伴出的古籍可知，墓主是集儒釋道俗信或修養於一身。

　　從出土的七星板資料看來，既有於板上雕出北斗者，也有於板上鏤孔的例子。板上所鑿

（左）圖11　七星板線繪圖
　　　　　中國江蘇省明正德八年（1513）墓出土
（右）圖12　飾有北斗星圖的覆屍布線繪圖
　　　　　中國江蘇省明崇禎四年（1631）墓出土

七孔有的嵌以錢，所鑲嵌的錢又稱壓背錢，另外也有直接在銅板上刻北斗七星的例子，如宋人王楙《野客叢書》載漢王莽時，三公以上葬儀是在二銅板上刻北斗七星，一置棺中，另一置棺上，時人咸信其既可辟水火，還可免後世發塚之災。[38]

於棺中置北斗的習俗迄近代似仍流行不輟，如中國北方喪儀，是先用七枚銅錢在棺底擺成北斗七星形，然後才抬屍入棺；[39] 北京地區則多於棺中鋪設一塊紅色的七星板或一領紅布，上擺置呈北斗七星形的七枚銅錢。[40] J. J. M. de Groot也曾論及鑄孔或繪飾的七星板，並且指出窮人家較少使用，也少出現在高齡人的葬儀中。[41] 就本文所援引的伴出墓誌可判明墓主身分、地位或生卒年的七星板實例而言，其並無性別差異而通用於男、女性墓主；墓主身分上自出土哀冊的帝王級（如張士誠父母合葬墓），迄一般庶民（如正德八年墓）；墓主享年不一，包括早逝後遷葬的張士誠父，以及生於弘治戊午年（1498）卒於萬曆己丑年（1598）高壽九十二的孺人陳氏墓。

小結

本文在前人特別是野尻抱影、王利器等所蒐集文獻的基礎之上，參酌近數十年來考古發掘資料針對所謂七星板進行了初步的考察。儘管七星板的考古例證只能上溯元代，但若考慮到漢代已見和北斗信仰相關的圖像，而至遲在成書於六世紀的《顏氏家訓》也已出現七星板的明確記載，不難想像隨著今後考古發掘的開展將會有時代更早、分布區域更廣的案例被予證實。

以七星板藉屍的葬俗曾傳入韓半島，據說李王家美術館（現中央韓國博物館）收藏有刻飾

圖13　日本後櫻町女皇（1740–1813）內棺所見
　　　七星板線繪圖

（左）圖14　中國福建省泉州南宋沉船龍骨所見內置銅錢的北斗鑄孔線繪圖
（上）圖15　韓國新安木浦元代沉船龍骨船首部位嵌北斗七星銅錢線繪圖

北斗七星的石棺蓋板，[42] 可惜詳情不明。不過從民俗學的調查可以確認韓半島直至近代仍存在此一習俗，並且仍然襲用「七星板」的稱謂，甚至有「命在七星板上」的說法。[43] 那麼，日本的情況又如何呢？成書於江戶寶曆十年（1760）的《喪祭私說》載：「治棺護喪，命匠擇木為棺，（中略），底鋪石灰，厚二寸許，加七星板」，其制近於中國。[44] 明治二十九年（1896）日本官修的《古事類苑》〈禮式部‧葬禮〉載錄有「後櫻町院御葬送御車並御官圖」【圖13】，[45] 後櫻町院（1740–1813）是日本史上最後一位女皇，其棺制略方，上有蓋，蓋和內棺之間設鏤孔七星的「下司板」，應即「七星板」之遺意。附帶一提，沖繩地區在十八世紀也有將書「身披北斗，頭戴三台，壽山永遠，石朽人來」並帶「唵」字，揉合佛道俗信的木製或陶製「墓中符」置入墓壙的習俗。[46]

　　以北斗七星或者以錢幣排列出北斗七星形以為護佑厭勝的慣俗並不限於墓葬或喪儀用物。比如說，曾經喧騰一時的中國福建省泉州發現的南宋十三世紀沉船，船體龍骨兩端橫斷面均鑿出象徵吉祥的「保壽孔」，其斷面分為上、下兩部分，上部有七個小圓孔，內各置一銅錢或鐵錢，下部有一大圓孔，內各放一面銅鏡【圖14】，據報告書訪談當今造船師傅說是寓意「七星伴月」，也就是說七孔意謂北斗七星，銅鏡表示月；[47] 相對年代約於元代十四世紀前期的韓國木浦新安沉船也在龍骨船首部位嵌北斗七星形銅錢【圖15】，[48] 國分直一認為保壽孔的七星實和南九州船靈信仰中將兩骰子分別翻轉置放呈三和四點數以為七星表象一事有淵源的關係。[49] 無論如何，北斗俗信深入中國民間可見一斑。

〔原載《民俗曲藝》，第179期（2013）〕

註釋

1-1　鸚鵡杯及其他

1.　孫機，〈鸚鵡杯與力士鐺〉，收入同氏等，《文物叢談》（北京：文物出版社，1991），頁194、198。

2.　南京市文物保管委員會，〈南京人台山東晉興之夫婦墓發掘報告〉，《文物》，1965年6期，圖版壹之7。清晰彩圖見南京市博物館，《六朝風采》（北京：文物出版社，2004），頁97，圖67。

3.　中國社會科學院考古研究所，《偃師杏園村唐墓》（北京：科學出版社，2001），圖版42之5。

4.　揚之水，〈罰觥與勸盞〉，收入同氏，《奢華之色：宋元明金銀器研究》，卷3（北京：中華書局，2011），頁210。

5.　佐藤雅彥等編，《世界陶磁全集11：隋唐》（東京：小學館，1976），圖233；石川縣立美術館，《中國陶磁名品展：イセコレクションの至寶》（石川：石川縣立美術館，2012），頁26，圖17等。另外，以往學界對於唐三彩螺杯之功能亦見諸多推測，有水盂說（如M. Medley, *CHRISTIE'S: Fine Chinese Ceramics and Works of Art* (New York, 2001), no. 9602, p. 113, pl. 120）和燈器說（如龜井明德，〈隋唐期陶範成形による陶瓷器〉，收入同氏，《中國陶瓷史の研究》〔東京：六一書房，2014〕，頁148）。

6.　郭郛等，《中國古代動物學史》（北京：科學出版社，1999），頁442、444。

7.　中國社會科學院考古研究所，前引《偃師杏園村唐墓》，頁132，圖121之1；彩版5之1、2。

8.　河北省文物研究所等（王會民等），〈邢窰遺址調查、試掘報告〉，《考古學集刊》，第14集（2004），圖版22之5。

9.　大阪市立東洋陶磁美術館編，《神品とよげれたやきもの：宋磁特展圖錄》（朝日新聞社，1999），頁89，圖52。

10.　張柏主編，《中國出土瓷器全集13：湖北・湖南》（北京：科學出版社，2008），圖58。

11.　森本朝子，〈北部ヴェトナム出土の所謂宋代陶磁について──ブリュッセル王立美術博物館藏のユエ・コレクションをめぐって〉，《東洋陶磁》，第9號（1979–1983），頁59，圖76。

12.　長谷部樂爾，《インドシナ半島の陶磁》（東京：瑠璃書房，1990），頁202。

13.　森本朝子，同前引〈北部ヴェトナム出土の所謂宋代陶磁について〉，頁22。

14.　John Stevenson and John Guy, *Vietnamese Ceramics: A Separate Tradition* (Chicago: Avery Press, 1997), p. 186.

15.　長谷部樂爾編，《世界陶磁全集12：宋》（東京：小學館，1977），頁316，圖148佐藤雅彥的解說。

16.　孫機，〈摩羯燈 ── 兼談其相關問題〉，《文物》，1986年12期，頁74–78。

17.　遼寧省博物館文物隊（許玉林），〈遼寧北票水泉一號遼墓發掘簡報〉，《文物》，1977年12期，頁46；圖版陸之1；莫家良，〈遼代青瓷龍魚形水盂〉，收入遼寧省博物館藏寶錄編輯委員會編，《遼寧省博物館藏寶錄》（上海：上海文藝出版社，1994），頁113–118。

18.　孫機，前引〈摩羯燈 ── 兼談其相關問題〉，頁78。

19.　Abu Ridho, *Museum Pusat, Jakarta, Oriental Ceramics*, vol. 3 (Tokyo, New York and San Francisco: Kodansha International Ltd., 1982), pl. 11.

20.　揚之水，前引〈罰觥與勸盞〉，頁207–208。

21.　長谷部樂爾，前引《インドシナ半島の陶磁》，頁202。

22.　Butterfields, *Treasures from the Hoi An Hoard: Important Vietnamese Ceramics from a Late 15th/ Early 16th*

Century Cargo, vol. 2 (San Francisco and Los Angeles, October 11–13, 2000), p. 206, no. 1703, p. 216, no. 1727.

23. 文化財廳等，《新安船 *The Shinan Wreck*》（木浦：韓國國立海洋遺物展示館，2006），頁104–105，圖94。

24. 中國第一歷史檔案館等，《清宮檔案全集》，第1冊（北京：中國畫報出版社，2008），頁116。

25. 內蒙古自治區文物工作隊（李逸友），〈和林格爾縣土城子古墓發掘簡介〉，《文物》，1961年9期，頁32–33及封面圖。

26. 定縣博物館，〈河北定縣發現兩座宋代塔基〉，《文物》，1972年8期，圖版壹：右圖。

27. 劉濤，《宋遼金紀年墓》（北京：文物出版社，2004），頁6，圖1之30。

28. 謝明良，〈關於所謂印坦沉船〉，收入同氏，《陶瓷手記：陶瓷史思索和操作的軌跡》（臺北：石頭出版股份有限公司，2008），頁318–321。

29. 佐藤雅彥等編，前引《世界陶磁全集11：隋唐》，頁326，圖261解說。

30. 宿白，〈定州工藝與靜志、靜眾兩塔地宮文物〉，收入出光美術館編集，《地下宮殿の遺寶：河北省定州北宋塔基出土文物展》（東京：出光美術館，1997），頁22。

31. Mino Yutaka, *Ceramics in the Liao Dynasty* (New York: Institute in America, 1973), p. 80, pl. 54.

32. 蘇芳淑編，《松漠英華：契丹藝術與文化》（香港：香港大學文物館，2004），頁326–327，圖Ⅶ之12。

33. Gustaf Lindberg, "Hsing-Yao and Ting-Yao," *Bulletin of the Museum of Far Eastern Antiquities*, no. 25 (1953), pl. 17, no. 14.

34. 國立故宮博物院編輯委員會，《故宮鳥譜》（臺北：國立故宮博物院，1997），頁36。

35. 遼寧省文物考古研究所等（李新全等），〈遼寧朝陽市黃河路唐墓的清理〉，《考古》，2001年8期，頁69，圖12之2。

36. 姜念思，〈遼寧朝陽市黃河路唐墓出土靺鞨石俑考〉，《考古》，2005年10期，頁70。

37. 大阪市立東洋陶磁美術館編，《美の求道者・安宅英一郎の眼　―安宅コレクション》展覽圖錄（大阪：大阪市立東洋陶磁美術館，2007），圖110。

38. 田邊勝美，〈兜跋毘沙門天像の起源〉，《古代オリエント博物館紀要》，第ⅩⅢ號（1992），頁124。

39. 錢鍾書，《管錐篇》，第2冊（北京：三聯書店，2007），頁828。

40. 內蒙古文物考古研究所等（齊曉光等），〈內蒙古赤峰寶山遼壁畫墓發掘簡報〉，《文物》，1998年1期，彩色插頁陸。

41. 吳玉貴，〈內蒙古赤峰寶山遼壁畫墓"頌經圖"略考〉，《文物》，1999年2期，頁81–83。

42. 漆紅，〈「織錦回文圖」――寶山二號遼墓壁畫的畫題、その繪畫史的意義について〉，《美術論叢》，第17號（2001），頁111–131。

43. 于君方撰，陳懷宇等譯，《觀音――菩薩中國化的演變》（臺北：法鼓文化，2001），頁478。

44. たばこと鹽の博物館，《航路アジアへ！――鎖國前夜の東西交流》（東京：たばこと鹽の博物館，1998），頁202，圖250。

45. Jane Klose, "Excavated Oriental Ceramics from the Cape of Good Hope: 1630–1680," *The Oriental Ceramic Society*, vol. 57 (1992–1993), p. 76, fig. 8.

46. Jörg & van Campen, *Chinese Ceramics in the Collection of the Rijksmuseum, Amsterdam* (Amsterdam: Philip

Wilson, 1997), p. 193, pl. 218.

47.　たばこと鹽の博物館，前引《航路アジアへ！── 鎖國前夜の東西交流》，頁162參考圖。

48.　Beurdeley & Raindre, La Porcelain des Qing "Famille verté et 'Famille Rose', 1644–1912," Fribourg, 1986, pls. 109, 110，此轉引自Jörg & van Campen, op. cit., *Chinese Ceramics in the Collection of the Rijksmuseum, Amsterdam*, p. 193.

49.　大野芳村等編，《華麗なる宮廷：ヴエルサイユ展 *Fastes de Versailles*》（神戶：神戶市立博物館等，2002），頁102–103，圖38。

50.　Thomas Bulfinch撰，野上彌生子譯，《ギリシア・ローマ神話》（東京：岩波書店，1978），頁231；H. A. Kuhn撰，秋楓等譯，《古希臘的傳說和神話》（北京：三聯書店，2002），頁14–17。

51.　日本經濟新聞社，《ドレスデン秘寶展：ドイツ民主共和國ドレスデン國立美術館特別出品》（東京：日本經濟新聞社，1979），圖11、12。

52.　たばこと鹽の博物館，前引《航路アジアへ！── 鎖國前夜の東西交流》，頁160，圖140。

53.　Norman Bryson撰，丁寧譯，《注視被忽視的事物：靜物畫四論》（杭州：浙江攝影出版社，2000），頁141。

54.　Krzysztof Pomian撰，吉田城等譯，《コレクション：趣味と好奇心の歷史人類學》（東京：平凡社，1992），頁180–184。

55.　皆川雅樹，〈鸚鵡の贈答 ── 日本古代對外關係史研究の一齣〉，收入矢野建一等編，《長安都市文化と朝鮮、日本》（東京：汲古書院，2007），頁209–231。

56.　殷光明，〈西北科學考察團發掘敦煌翟宗盈畫像磚墓述論〉，收入樊錦詩等編，《敦煌文獻、考古、藝術綜合研究：紀念向達先生誕辰110周年國際學術研究會論文集》（北京：中華書局，2011），頁164，圖9。

57.　神戶市立博物館，《日蘭交流のかけ橋：阿蘭陀通詞がみた世界》（神戶：神戶市立博物館，1998），頁54，圖71。

1-2　鳳尾瓶的故事

1.　桑堅信，〈杭州市發現的元代瓷器窖藏〉，《文物》，1989年11期，頁22，圖1。

2.　李作智，〈呼和浩特市東郊出土的幾件元瓷〉，《文物》，1977年5期，頁76，圖2、3；彩圖參見張柏主編，《中國出土瓷器全集4：內蒙古》（北京：科學出版社，2008），圖207、208。

3.　R. L. Hobson, *A Catalogue of Chinese Pottery and Porcelain in the Collection of Sir Percival David* (London: The Stourton Press, 1934), p. 52, pl. LI.

4.　長谷部樂爾編，《世界陶磁全集12：宋》（東京：小學館，1977），頁239，圖230。另外，類似器形和裝飾作風的標本除河北地區之外，傳浙江省杭州（臨安）宋城遺址亦曾出土，前者圖見劉濤，《宋遼金紀年瓷器》（北京：文物出版社，2004），頁33，圖3–3左；後者為筆者實見。

5.　四川省文物管理委員會（張才俊），〈四川簡陽東溪園藝場元墓〉，《文物》，1987年2期，頁71，圖3之1；頁72，圖4。

6. 謝明良，〈探索四川宋元器物窖藏〉，收入同氏，《中國陶瓷史論集》（臺北：允晨文化，2007），頁49。

7. 森達也，〈宋、元代龍泉窯青磁の編年研究〉，《東洋陶磁》，第29號（1999–2000），頁82；江西南宋景定四年（1263）墓注壺，見朱伯謙，《龍泉窯青瓷》（臺北：藝術家出版社，1998），圖147。

8. 陳和平，《吉州集萃》（南昌：江西美術出版社，2014），頁279。

9. 文化公報部等，《新安海底遺物》（首爾：同和出版社，1983），頁30，圖23；文化財廳等，《新安船 *The Shinan Wreck*》，青瓷篇（木浦：韓國國立海洋遺物展示館，2006），頁51，圖42；頁52，圖43。

10. 浙江省文物考古研究所等，《龍泉大窯楓洞岩窯址出土瓷器》（北京：文物出版社，2009），圖17。

11. 手塚直樹，〈寺社に傳世された陶磁器 —— おもに鎌倉を例に〉，《貿易陶磁研究》，第28號（2008），頁39；頁44，寫真26。

12. 足立佳代，〈足利における貿易陶磁 —— 樺崎寺跡を中心として〉，《貿易陶磁研究》，第30號（2010），頁116，圖3之中下。

13. 手塚直樹，前引〈寺社に傳世された陶磁器 —— おもに鎌倉を例に〉，頁32–44。

14. 宮田真，〈鎌倉市域寺社出土の貿易陶磁器〉，《貿易陶磁研究》，第33號（2013），頁7。

15. 茶道資料館，《鎌倉時代の喫茶文化》（京都：茶道資料館，2008），頁26，圖16。

16. 德川美術館，《花生》（名古屋：德川美術館等，1982），彩圖26。

17. 轉引自手塚直樹，前引〈寺社に傳世された陶磁器 —— おもに鎌倉を例に〉，頁43，寫真17。

18. 武內啟，〈汐留遺跡（伊達家）における出土貿易陶磁の樣相〉，《貿易陶磁研究》，第34號（2014），頁63，圖6之9；彩圖參見千代田區立日比谷圖書文化館，《德川將軍家の器 —— 江戶城跡の最新の發掘成果を美術品とともに》（東京：日比谷圖書文化館，2013），頁95，圖中右。

19. 東京國立博物館編，《日本出土の中國陶磁》（東京：東京美術，1978），頁74，圖256；彩圖見《大和文華》，第122期（2010）。

20. 栗建安等，〈連江縣的幾處古瓷窯址〉，《福建文博》，1994年2期，頁80，圖7之2；曾凡，《福建陶瓷考古概論》（福州：福建省地圖出版社，2001），圖版34之1–3。

21. 陳沖撰，瀧朝子譯，〈大和文華館所藏「青白磁貼花牡丹唐草文壺」の年代と製作地に關する考察〉，《大和文華》，第122號（2010），頁15。

22. 角川書店編集部，《日本繪卷全集15：春日權現驗記繪》（東京：角川書店，1963），圖版105。

23. 野場喜子，〈慕歸繪詞の陶磁器〉，《名古屋市博物館研究紀要》，第13號（1990），頁33；彩圖參見國立歷史民俗博物館，《陶磁器の文化史》（千葉縣：國立歷史民俗博物館振興會，1998），頁135，圖3。

24. 沖繩縣教育委員會，《首里城跡 —— 京の內跡發掘調查報告書（Ⅰ）》，沖繩縣文化財調查報告書132（沖繩：沖繩縣教育委員會，1998），頁297，圖版38；彩圖見沖繩縣立埋藏文化財センター編，《首里城京の內展 —— 貿易陶磁からみた大交易時代》（沖繩：沖繩縣立埋藏文化財センター，2001），頁15，圖297。

25. Margaret Medley, *Illustrated Catalogue of Celadon Wares* (London: University of London Percival David Foundation of Chinese Art School of Oriental and African Studies, 1977), pl. X, no. 98.

26. R. L. Hobson, op. cit., *A Catalogue of Chinese Pottery and Porcelain in the Collection of Sir Percival David*, pl. LIX.

27. 龜井明德，《明代前半期陶瓷器の研究 —— 首里城京の內SK01出土品》，專修大學アジア考古學研究報

告書（東京：專修大學文學部，2002），頁9。另外，沖繩縣今歸仁城遺址也出土了尺寸高大的鳳尾瓶殘件，口沿內側陰刻「謹題者　潤東」（筆者實見）。報告參見沖繩縣今歸仁村教育委員會，《今歸仁城跡發掘調查報告》I，今歸仁村文化財調查報告第9集（1983），頁35；頁191，圖30之8。

28.　蔡玫芬主編，《碧綠 —— 明代龍泉窯青瓷》（臺北：國立故宮博物院，2009），圖77。

29.　J. Thompson, "Chinese Celadons, The Collection of Mr. and Mrs. Jack Chia," *Arts of Asia* (November–December 1993), p. 70, fig. 17; Christie's, *The Imperial Sale Important Chinese Ceramics and Work of Art*, Wednesday 28 May 2014, Hong Kong, no. 3405.

30.　翁萬戈編著，《陳洪綬》，下卷・黑白圖版編（上海：上海人民美術出版社，1997），頁131。

31.　謝明良，〈晚明時期的宋官窯鑑賞與「碎器」的流行〉，原載劉翠溶等編，《經濟史 —— 都市文化與物質文化》（南港：中央研究院歷史語言研究所，2002），後收入謝明良，《貿易陶瓷與文化史》（臺北：允晨文化，2005），頁366–368。

32.　Margaret Medley撰，西田宏子譯，〈インドおよび中近東向けの元代青花磁器〉，收入相賀徹夫編，《世界陶磁全集13：遼、金、元》（東京：小學館，1981），頁274；三上次男，《陶磁の道》，岩波新書（青版）724（東京：岩波書店，1969），頁87–92。

33.　Regina Krahl, *Chinese Ceramics in the Topkapi Saray Museum Istanbul I* (London: Sotheby's Publication, 1986), p. 288, fig. 205; 彩圖參見相賀徹夫編，前引《世界陶磁全集13：遼、金、元》，頁182，圖152。

34.　Regina Krahl, op. cit., *Chinese Ceramics in the Topkapi Saray Museum Istanbul I*, p. 223, fig. 210.

35.　Lucas Chin, *Ceramics in the Sarawak Museum* (Kuching: Sarawak Museum, 1988), pl. 56.

36.　蔡玫芬主編，前引《碧綠 —— 明代龍泉窯青瓷》，圖86。

37.　尾野善裕，〈北野天滿宮所藏青磁貼花牡丹唐草文花瓶の朱漆銘と修理〉，《學叢》，第21號（1999），頁101–108。

38.　陳潤民主編，《清順治康熙朝青花瓷》（北京：紫禁城出版社，2005），圖311。

39.　Ulrich Wiesner, *Chinesische Keramik Meisterwerke aus Privatsammlungen* (Köln: Museum für Ostasiatische Kunst, 1988), p. 86, pl. 58.

40.　陳萬里，《瓷器與浙江》（北京：中華書局，1946初版；香港：神州圖書公司，1975再版），頁64–65。

41.　中澤富士雄，《中國の陶磁11：清の官窯》（東京：平凡社，1996），彩圖5。

42.　高島裕之編，《鹿兒島神宮所藏陶瓷器の研究》（鹿兒島縣：鹿兒島神宮所藏陶瓷器調查團，2013）。

43.　龜井明德，〈鹿兒島神宮所藏の中國陶瓷器〉，收入高島裕之編，前引《鹿兒島神宮所藏陶瓷器の研究》，頁89–91。

44.　渡邊芳郎，〈鹿兒島神宮所藏の日本製陶磁器について —— 薩摩燒との關連を中心に〉，收入高島裕之編，前引《鹿兒島神宮所藏陶瓷器の研究》，頁99。

45.　吉良文男，〈鹿兒島神宮傳來のタイ陶器〉，《東洋陶磁》，第23、24號（1995），頁137。

46.　高島裕之編，前引《鹿兒島神宮所藏陶瓷器の研究》，卷頭圖版。

47.　龜井明德，前引〈鹿兒島神宮所藏の中國陶瓷器〉，頁96–97；渡邊芳郎，前引〈鹿兒島神宮所藏の日本製陶磁器について —— 薩摩燒との關連を中心に〉，頁104–106。

48.　Bo Gyllensvärd, "Recent Finds of Chinese Ceramics at FostatII," *Bulletin of the Museum of Far Eastern*

Antiquities, no. 47 (1975), pl. 30, no. 6.

49. 出光美術館，《陶磁の東西交流》（東京：出光美術館，1984），頁66，圖193之180。

50. 三上次男，〈南スペインの旅〉，收入同氏，《陶磁貿易史研究》，三上次男著作集2（東京：中央公論美術出版社，1988），頁295–302。

51. A. I. Spriggs, *Oriental Porcelain in Western Paintings 1450–1700, Transaction of the Oriental Ceramic Society*, vol. 36 (1965–1966), pl. 59.

52. A. I. Spriggs, op. cit., *Oriental Porcelain in Western Paintings 1450–1700, Transaction of the Oriental Ceramic Society*, p. 74. 另外，Spriggs亦引用的W. Heyd文另提到威尼斯人可能將中國陶瓷運抵義大利，而從亞歷山大港（Alexandrien）運到加泰隆尼亞（Catalonien）的貨品中亦包括「瓷器」（Leyden 1704），詳見W. Heyd, *Geschichte des Levanthandels im Mittelalter* (Stuttgart, 1879),II, pp. 681–682, 德文相關內容承蒙學隸張瑋恬中譯，謹誌謝意。

53. 小林太市郎，《支那と佛蘭西美術工藝》（京都：東方文化學院京都研究所，1937），頁46。

54. W. Heyd, op. cit., *Geschichte des Levanthandels im Mittelalter*, p. 681; Eva Ströber撰，濱西雅子譯，〈ドレスデン宮殿の中國磁器フェルディナンド・デ・メディチから1590年に贈られた品々〉，《ドレスデン國立美術館展 —— 世界の鏡》，エッセイ篇（東京：日本經濟新聞社，2005），頁34。

55. Francesco Morena, *Dalle Indie Orientali alla corte di Toscana: Collezioni di arte cinese e giapponese a Palazzo Pitti* (Firenze–Milano; Giunti Editore S. P. A., 2005). 這筆資料承蒙德國柏林亞洲藝術博物館（Museum für Asiatische Kunst）王靜靈研究員的教示並提供彩圖，義大利文相關內容則是倚賴學隸沈以琳（Pauline d'Abrigeon）的中譯，謹誌謝意。

56. Bo Gyllensvärd, op. cit., "Recent Finds of Chinese Ceramics at FostatII," pl. 28–4, pl. 35–1, 2.

57. George Savage, *Porcelain Through the Ages* (Northampton: Penguin Books, 1954), p. 62. 關於Celadon語源有諸說，最常見的說法是源自十七世紀早期法國Honoré d'Urfé著被搬上舞臺演出的愛情小說牧羊女司泰來（L'Astrée）。戲劇中牧羊人Celadon所穿著的青色衣裳有如輸入歐洲的龍泉青瓷色釉，因此就出現了將此種青釉稱之為Celadon（參見R. L. Hobson, *Chinese Pottery and Porcelain*, vol. 1 (London, 1915; Reprint, New York: Dover Publications, 1976), pp. 77–78），此說因情節浪漫同時曾經陳萬里名著《中國青瓷史略》的引介（參見陳萬里，《中國青瓷史略》〔上海：上海人民出版社，1956〕，頁55），故為多數中國學者所接受並沿用至今。相對而言，另有一值得傾聽的說法認為可能是拉丁文Celatum的轉訛，其原出拉丁文動詞「藏匿」（Celare），有「稀有珍寶物件」等諸義，亦略同中國的「祕色」，故Celatum或為「祕色」之意譯（參見楊憲益，〈中國青磁的西洋名稱〉，收入同氏，《零墨新箋 —— 譯餘文史考證集》〔臺北：明出書局版，1985〕，頁357–359）。

58. Christie's Amsterdam B. V., *The Vung Tung Cargo Chinese Export Porcelain* (Amsterdam, 1992), no. 647.

59. Francis Watson, *Mounted Oriental Porcelain* (Washington: International Exhibitions Foundation, 1986), pl. 19.

60. Christie's, *The Imperial Important Chinese Ceramics and Works of Art* (Hong Kong, 2015), no. 3433, p. 174, fig. 2.

61. http://www.christies.com/lotfinder/lot/a-pair-of-chinese-blue-and-white-5530852-details.aspx（檢索日期：2014年11月20日），另參見Christie's Interiors, 7 February 2012–8 February 2012, SALE 2536.

62. R. L. Hobson, *Chinese Pottery and Porcelain: An Account of the Potter's Art in China from Primitive Times to*

the Present Day (London; New York: Cassell and Company Ltd., 1915), v. 2, pl. 101. Hobson認為該名稱起源不明，推測有可能只是古物商販之間的行話（見同書，頁274）。

1-3　關於「曜變天目」

1.　載《大日本史料》，第六編之二，此轉引自佐藤豐三，〈天目と茶〉，收入德川美術館等編，《天目》（名古屋：德川美術館等，1979），頁235，表一之2。

2.　滿岡忠成，《日本人と陶器》（京都：大八洲出版株式會社，1945），頁108。

3.　佐藤豐三，前引〈天目と茶〉，頁240–241。

4.　高橋義雄，《大正名器鑑》（東京：大正名器鑑編纂所，1925），第6編，頁1。

5.　有關《君台觀左右帳記》各版本的介紹，可參見谷晃，〈「君台觀左右帳記」の成立に關する一考察〉，《野村美術館研究紀要》，第3號（1994），頁73–100。

6.　百瀨今朝雄，〈室町時代における米價表 —— 東寺關係の場合〉，《史學雜誌》，66卷1期（1957），頁65。

7.　參照谷晃，〈現存茶會記一覽〉，收入同氏，《茶會記の風景》（京都：河原書店，1995），頁270–275。

8.　參見《松屋會記》，收入千宗室等，《茶道古典全集》，第9卷（京都：淡交社，1956），頁4–7之天文十一年、十三年久政茶會。

9.　高橋義雄，前引《大正名器鑑》，第6編，頁2。

10.　竹內順一，〈天目 —— 美しき誤解〉，《茶道雜誌》，2008年7月號，頁40–45。該文修正了高橋義雄（參見同氏，前引《大正名器鑑》，第6編，頁9–10）所主張樋口屋紹札→油屋常佐→油屋常祐→德川家康的流傳經緯。

11.　小山富士夫，《茶碗1：中國・安南》（東京：平凡社，1972），頁228–229。

12.　根津美術館編，《小堀遠州の茶會》（東京：根津美術館，1996），圖56。

13.　高橋義雄，前引《大正名器鑑》，第6編，頁19–20。

14.　中國硅酸鹽學會編，《中國陶瓷史》（北京：文物出版社，1982），頁283–284。

15.　山崎一雄，〈曜變天目〉，《東洋陶磁》，第4號（1974–1977），頁35–40。

16.　長江惣吉，〈再現曜變天目光彩的研究〉，收入王龍根等編，《古陶瓷科學技術8：2012年古陶瓷科學技術國際討論會論文集》（會議資料），頁285–289；彩圖參見森達也，《黑と白のやきものを樂しむ》（愛知縣：愛知中國古陶磁研究會，2014），頁91，圖126。

17.　高橋義雄，前引《大正名器鑑》，第6編，頁12。

18.　（宋）周煇著，劉永翔校注，《清波雜志》（北京：中華書局，1994），卷五，頁213。

19.　謝明良，〈宋人的陶瓷賞鑑及建盞傳世相關問題〉，收入同氏，《陶瓷手記2：亞洲視野下的中國陶瓷文化史》（臺北：石頭出版股份有限公司，2012），頁219–221。

20.　茅一相，《茶具圖贊》（明正德刊本），收入嚴一萍選輯，《百部叢書集成》，欣賞編戊集（臺北：藝文印書館，1966）。

21. 藤原重雄，〈應仁、文明の亂前夜の將軍家御物と同朋眾〉，收入《特別展：東山御物の美 ── 足利將軍家の至寶》（東京：三井文庫等，2014），頁156。

22. 參見櫻井英治，《贈與の歷史學：儀禮と政治のあいだ》，中公新書2139（東京：中央公論新社，2011），第4章第1節，頁175–191。

23. 藤原重雄，前引〈應仁、文明の亂前夜の將軍家御物と同朋眾〉，頁156。

24. 謝明良，前引〈宋人的陶瓷賞鑑及建盞傳世相關問題〉，頁230。

25. 小野正敏，〈さまざまな「傳世」、そして修復〉，《貿易陶磁研究》，第28號（2008），頁7。

26. 茶碗的價格變動，可參見矢部良明，〈冷、凍、寂、枯の美的評語を通して近世美學の定立を窺う〉，《東京國立博物館紀要》，第25號（1990），頁62–72。

27. 鄧禾穎，〈南宋早期宮廷用瓷及相關問題探析 ── 從原杭州東南化工廠出土瓷器談起〉，《東方博物》，第42期（2012），頁16–24。關於南宋「都亭驛」的位置，另可參見劉未，《南宋臨安城復原研究》（北京大學博士研究生學位論文，2011），頁67及「南宋臨安城復原圖」；清晰彩圖見小林仁，〈新發見の杭州出土曜變天目茶碗〉，《陶說》，第716號（2012年11月）。

28. 大正七年（1918）3月19日《萬朝報》，此轉引自高橋義雄，前引《大正名器鑑》，第6編，頁3。

29. 謝明良，前引〈宋人的陶瓷賞鑑及建盞傳世相關問題〉，頁232–235。

1-4　中國陶瓷剔劃花裝飾及相關問題

1. 中國社會科學院考古研究所洛陽漢魏城隊（杜玉生），〈北魏洛陽城內出土的瓷器與釉陶器〉，《考古》，1991年12期，圖版參之4、5。

2. 謝明良，〈魏晉十六國北朝墓出土陶瓷試探〉，原載《國立臺灣大學美術史研究集刊》，第1期（1994），後收入同氏，《六朝陶瓷論集》（臺北：國立臺灣大學出版中心，2006），頁213–214。

3. Regina Krahl, *YUEGUTANG* 悅古堂 *Eine Berliner Sammlung Chinesischer Keramik* (Berlin: 2000 G+ H verlag), p. 119, pl. 93.

4. 森達也撰，王淑津譯，〈白釉陶與白瓷的出現年代〉，《中國古陶瓷研究》，第15輯（2009），頁90。

5. 陝西省考古研究所，《唐代黃堡窯址》，下冊（北京：文物出版社，1992），彩版35、39下。素胎黑彩另可參見王小蒙，〈唐耀州窯素胎黑彩瓷的工藝特點及淵源、影響〉，《考古與文物》，2013年3期，頁73–79。

6. 胡悅謙，〈談壽州瓷窯〉，《考古》，1988年8期，頁745。

7. 揚州博物館等，《揚州古陶瓷》（北京：文物出版社，1996），圖44。

8. 宋伯胤，《枕林拾遺》（西安：陝西人民出版社，2002），頁72–73。

9. 丁送來，〈長沙窯瓷枕初探〉，收入湖南省博物館編，《湖南博物館文集》（長沙：岳麓書社，1991），頁105。

10. 張柏主編，《中國出土瓷器全集3：河北》（北京：科學出版社，2008），圖56。另外，河北省正定縣、隆堯縣、衡水市出土例，可參見穆青，〈剪紙貼花瓷器新證〉，《文物春秋》，1997年增刊，圖版1、2。

11. 李效偉等編,《南青北白長沙彩》,作品卷(長沙:湖南美術出版社,2012),頁268–270。

12. 貢昌,《婺州古瓷》(北京:紫禁城出版社,1988),頁52。

13. 陝西省考古研究所,《五代黃堡窯址》(北京:文物出版社,1997),圖版46之3等。

14. 北京大學考古系等,《觀台磁州窯》(北京:文物出版社,1997),頁505–506。

15. 長谷部樂爾編,《世界陶磁全集12:宋》(東京:小學館,1977),圖110。

16. 此類標本的製作工序,參見長谷部樂爾,〈北宋前期の磁州窯について〉,《東洋陶磁》,第1號(1974),頁34。

17. 李景洲等,《中國登封窯》(北京:文物出版社,2011),頁64–65。

18. 孟耀虎,〈山西渾源窯新發現的鑲嵌青瓷〉,《收藏界》,2006年8期,頁79–81。另外,關於中國陶瓷鑲嵌技術的討論和研究史回顧,可參見小林仁,〈中國の象嵌陶磁について〉,收入《李秉昌博士記念韓國陶磁研究報告》,第V冊(大阪:大阪市立東洋陶磁美術館,2011),頁50–55,以及任志彔的分類,見同氏,〈中國早期鑲嵌瓷的考察〉,《文物》,2007年11期,頁74–90。

19. 森達也,〈磁州窯系陶瓷生產地の分布と系譜〉,《東洋陶磁》,第33號(2003–2004),頁17。

20. 長谷部樂爾編,前引《世界陶磁全集12:宋》,圖111。

21. 陳萬里,《宋代北方民間瓷器》(北京:朝花美術出版社,1955),頁16;彩圖見北京藝術博物館編,《中國當陽峪窯》(北京:中國華僑出版社,2010),頁313,圖18。

22. 陳萬里,〈談當陽峪窯〉,《文物考古資料》,1954年4期,頁46。

23. 任志彔,前引〈中國早期鑲嵌瓷的考察〉,頁88。

24. ロレンス・スミス(Lawrence Smith)編,《東洋陶磁5:大英博物館》(東京:講談社,1980),圖108;彩圖參見長谷部樂爾編,《中國の陶磁7:磁州窯》(東京:平凡社,1996),圖21。

25. 大阪市立美術館,《白と黑の競演 —— 中國・磁州窯系陶器の世界》(大阪:大阪市立美術館,2002),頁84,圖51。

26. 長谷部樂爾編,前引《世界陶磁全集12:宋》,圖243。

27. 長谷部樂爾編,前引《中國の陶磁7:磁州窯》,圖49。

28. 長谷部樂爾編,前引《世界陶磁全集12:宋》,圖121。

29. 劉濤,〈"磁州窯類型"幾種瓷器的年代與產地〉,《故宮博物院院刊》,2003年2期(總106期),頁58,圖4、5。

30. 北京大學考古系等,前引《觀台磁州窯》,頁506–507。

31. 蘇芳淑編,《松漠風華:契丹藝術與文化》(香港:香港中文大學文物館,2004),頁316,圖VII–7。

32. 蘇芳淑編,前引《松漠風華:契丹藝術與文化》,頁354,圖VII–26。

33. 馮永謙,〈赤峰缸瓦窯村遼代瓷窯址的考古新發現〉,收入文物編輯委員會編,《中國古代窯址調查發掘報告集》(北京:文物出版社,1984),頁390。

34. 遼寧省博物館編,《遼瓷選集》(北京:文物出版社,1962),頁109;彩圖見路菁,《遼代陶瓷》(瀋陽:遼寧畫報出版社,2003),圖2之32。

35. 除了諸多圖錄所見的十一至十二世紀說之外,還有三上次男的十一世紀說(參見相賀徹夫編,《世界陶磁全集13:遼、金、元》〔東京:小學館,1981〕,頁22,圖13解說)、蓑豐的十二世紀前半說(參見《陶

說》，第251號〔1974〕，頁21，圖28解說），以及邵國田的遼代至金代說（參見邵國田主編，《敖漢旗文物精華》〔呼倫貝爾：內蒙古文化出版社，2004〕，頁147解說）。

36. 葉文程主編，《福清窯》，下．中國福建古陶瓷標本大系（福州：福建美術出版社，2005），頁50–53。

37. 龜井明德，《日本貿易陶磁史の研究》（京都：同朋社，1986），頁267–269。

38. 長谷部樂爾等，《中國の陶磁12：日本出土の中國陶磁》（東京：平凡社，1995），圖34解說。

39. 中國社會科學院考古研究所，《寧夏靈武窯發掘報告》（北京：中國大百科全書出版社，1995），彩版2之2。

40. 北京藝術博物館編，《中國吉州窯》（北京：中國華僑出版社，2013），頁75，圖65。

41. Robert D. Mowry, *Hare's Fur, Tortoiseshell, and Partridge Feathers: Chinese Brown- and Black- Glazed Ceramics, 400–1400* (Cambridge, Mass.: Harvard University Art Museum, 1996), p. 254.

42. 文化財廳等，《新安船 *The Shinan Wreck*》，第II冊（木浦：韓國國立海洋遺物展示館，2006），頁340，圖61。

43. 崔淳雨編，《世界陶磁全集18：高麗》（東京：小學館，1978），圖75。

44. 崔淳雨編，前引《世界陶磁全集18：高麗》，圖71。

45. 崔淳雨編，前引《世界陶磁全集18：高麗》，圖70。

46. 鄭良謨，〈干支銘を通して見た高麗後期象嵌青磁の編年〉，《東洋陶磁》，第22號（1992–1994），頁21；崔健，〈高麗陶磁の性格と展開〉，收入世界美術大全集編集委員會編（菊竹淳一等），《世界美術大全集．東洋篇10：高句麗．百濟．新羅．高麗》（東京：小學館，1998），頁340。

47. 野守健，〈高麗時代古墳出土の鐵彩手〉，《陶磁》，12卷1號（1940），頁1–10；《高麗陶磁の研究》（京都：清閑舍，1944），頁53。

48. 世界美術大全集編集委員會編（菊竹淳一等），前引《世界美術大全集．東洋篇10：高句麗．百濟．新羅．高麗》，圖244。

49. 大阪市立美術館，前引《白と黑の競演 —— 中國．磁州窯系陶器の世界》，頁82，圖47。

50. 伊藤郁太郎，〈高麗青磁をめぐる諸問題 —— 編年論を中心に〉，《東洋陶磁》，第22號（1992–1994），頁12–13。

51. 朝鮮總督府，《朝鮮古蹟圖編》，第8冊（朝鮮總督府，1928），no. 3717–3719（出土地點未記入）；國立中央博物館美術部，《國立中央博物館所藏中國陶磁》（서울：國立中央博物館，2007），頁160，圖70（出土於朝鮮半島古墳）。

52. 朝鮮遺跡遺物圖鑑編纂委員會，《朝鮮遺跡遺物圖鑑12．高麗編》（平壤，1992），此參見片山まび，〈中世．東アジアにおける象嵌陶器の再評價 —— 中國陶磁を視座として〉，《青丘學術論叢》，第22號（2003），頁171；頁223，圖12。

53. 肥塚良三，〈高麗の金屬器と陶磁器について〉，收入大阪市立東洋陶磁美術館編，《高麗の金屬器と陶磁器》（大阪：大阪市立東洋陶磁美術館，1991），頁2–4；西谷正，〈象嵌技術の系譜〉，收入上田正昭編，《古代の日本と渡來の文化》（東京：學生社，1997），頁188–201。

54. 林屋晴三，《安宅コレクション：東洋陶磁名品圖錄》，高麗編（東京：日本經濟新聞社，1980），圖166，以及世界美術大全集編集委員會編（菊竹淳一等），前引《世界美術大全集．東洋篇10：高句麗．百濟．新羅．高麗》，頁450野村惠子對於該青瓷刻花碗的解說。

55. セゾン美術館，《「中國陶磁の至寶：英國デイヴィッド・コレクション展」カタログ》（大阪：讀賣新聞大阪本社，1998），頁37，圖7。

56. 町田市立博物館，《舛田コレクション──ヴェトナム陶磁の二千年》（東京：町田市立博物館，2013），頁146，圖290。

57. 出光美術館，《出光美術館藏品圖錄：中國陶磁》（東京：平凡社，1987），圖406。

58. 町田吉隆，《契丹陶磁──遼代陶磁の資料と研究》（京都：朋友書店，2008），圖版X–25。

59. 弓場紀知，〈謎の遼三彩〉，《陶說》，第564號（2000年3月），彩圖5。

60. 盖之庸，《探尋逝去的王朝：遼耶律羽之墓》（呼和浩特：內蒙古大學出版社，2004），頁140，耶律元寧墓出土。遼史所見耶律元寧不止一人，此為耶律羽之孫、耶律甘露之子。從前引書頁141所載墓誌拓本可知其卒於統和三十年（1012），葬於開泰四年（1015）。

61. 遼寧省文物考古研究所等（萬欣等），〈遼寧彰武的三座遼墓〉，《考古與文物》，1999年6期，頁18，圖5之5。

62. 遼寧省文物考古研究所等（李龍彬等），〈遼寧法庫縣葉茂台23號遼墓發掘簡報〉，《考古》，2010年1期，圖版13之2、16之3。

63. 董文義，〈巴林右旗查干壩十一號遼墓〉，《內蒙古文物考古》，1984年3期，頁93，圖2之1、2。

64. 赤峰市博物館等（王剛），〈赤峰阿旗罕蘇木蘇木遼墓清理簡報〉，《內蒙古文物考古》，1998年1期，頁27，圖2之1、3。

65. 彭善國，《遼代陶瓷的考古學研究》（長春：吉林大學出版社，2003），頁67；〈法庫葉茂台23號遼墓出土陶瓷器初探〉，《邊疆考古研究》，第9輯（2010），頁202。

66. 弓場紀知，前引〈謎の遼代陶磁〉，頁13–16。

67. 彭善國等，〈內蒙古阿魯科爾沁旗遼代窯址的調查〉，《邊疆考古研究》，第8輯（2009），頁389–395；〈遼代釉陶的類型與變遷〉，收入徐蘋芳先生紀念文集編輯委員會，《徐蘋芳先生紀念文集》，上冊（上海：上海古籍出版社，2012），頁232。

68. Miho Museum，《エジプトのイスラーム文樣》（滋賀縣：Miho Museum，2003），頁102，no. 233。

69. 阿魯科爾沁旗文管所（馬鳳磊等），〈阿魯科爾沁旗先鋒鄉和雙勝鎮遼墓清理報告〉，《內蒙古文物文物考古》，1996年1、2期，頁80，圖4之2。

70. 杉村棟，《ペルシアの名陶：テヘラン考古博物館所藏》（東京：平凡社，1980），圖5。

71. 阿魯科爾沁旗文管所（馬鳳磊等），前引〈阿魯科爾沁旗先鋒鄉和雙勝鎮遼墓清理報告〉，頁78，圖2之1。

72. 赤峰市博物館等（王剛），〈赤峰阿魯科爾沁旗罕蘇木蘇木遼墓清理簡報〉，《內蒙古文物考古》，1998年1期，圖11之1。

73. 周到，〈河南濮陽北齊李雲墓出土的瓷器和墓志〉，《考古》，1964年9期，圖版10之6。

74. Oliver Watson, *Ceramics from Islamic Lands* (London: Thames & Hudson Ltd., 2004), p. 175, cat. D.5.

75. 黃時鑑，〈遼與「大食」〉，《新史學》，3卷1期（2003），頁47–67；馬建春，〈遼與西域伊斯蘭地區交聘初探〉，《回族研究》，2008年1期，頁95–100。

76. 內蒙古自治區文物考古研究所等，《遼陳國公主墓》（北京：文物出版社，1993），頁48，圖28；頁57，圖34之2。簡短的討論參見阿卜杜拉·馬文寬，《伊斯蘭世界文物在中國的發現與研究》（北京：宗教文化

出版社，2006），頁28–49、132–134；謝明良，〈院藏兩件汝窯紙槌瓶及相關問題〉，收入同氏，《陶瓷手記：陶瓷史思索和操作的軌跡》（臺北：石頭出版股份有限公司，2008），頁3–15。

77.　三上次男編，《世界陶磁全集21：世界（二）・イスラーム》（東京：小學館，1986），圖40。

78.　三上次男編，前引《世界陶磁全集21：世界（二）・イスラーム》，頁155，圖147。

79.　大阪市立美術館，前引《白と黑の競演——中國・磁州窯系陶器の世界》，頁113，圖105。

80.　三上次男編，前引《世界陶磁全集21：世界（二）・イスラーム》，頁152，圖128。

81.　Arthur Lane, *Early Islamic Pottery: Mesopotamia, Egypt and Persia* (London: Faber & Faber, 1958), p. 25.

82.　F. Sarre, *Die Keramik von Samarra* (Berlin, 1925), XXVII.

83.　三上次男編，前引《世界陶磁全集21：世界（二）・イスラーム》，頁152，圖127。

84.　杉村棟，前引《ペルシアの名陶：テヘラン考古博物館所藏》，圖41。雖然杉村氏將該鳥紋鉢的年代定於十至十一世紀，但近年歐美相關圖籍多認為此類標本的年代約在十一至十二世紀，例如Oliver Watson, op. cit., *Ceramics from Islamic Lands*, pp. 266–267，本文同意後者的定年。

85.　長谷部樂爾編，前引《世界陶磁全集12：宋》，頁238，圖227。

86.　臺灣臺北述鄭齋藏品，筆者實見。

87.　杉村棟，前引《ペルシアの名陶：テヘラン考古博物館所藏》，圖40。

88.　Yutaka Mino, *Freedom of Clay and Brush through Seven Centuries in Northern China: Tz'u-Chu Type Wares, 960–1600 A. D.* (Bloomington: Indiana University Press, 1980), pp. 88–89.

89.　長谷部樂爾編，前引《中國の陶磁7：磁州窯》，頁128。

90.　北京大學考古系等，前引《觀台磁州窯》，彩版6之1。

91.　Oliver Watson, op. cit., *Ceramics from Islamic Lands*, p. 270, cat. le. 5.

92.　長谷部樂爾編，前引《中國の陶磁7：磁州窯》，圖18。

93.　Arthur Lane, op. cit., *Early Islamic Pottery: Mesopotamia, Egypt and Persia*, p. 26.

94.　Rudolf Schnyder, "Mediaeval Incised and Carved Wares from North West Iran," in William Watson ed., *The Art of Iran and Anatolia from the 11th to the 13th Century A.D. (Colloquies on Art & Archaeology in Asia, no. 4)* (London: University of London, Percival David Foundation of Chinese Art, School of Oriental and African Studies, 1974), pp. 85–95.

95.　Giovanni Curatola, *Persian Ceramics from the 9th to the 14th Century* (Milan: Skira Editore, 2006), p. 72.

96.　三上次男編，前引《世界陶磁全集21：世界（二）・イスラーム》，頁152，圖131。

97.　Oliver Watson, op. cit., *Ceramics from Islamic Lands*, p. 262, cat. Ib. 3.

98.　Rudolf Schnyder, op. cit., "Mediaeval Incised and Carved Wares from North West Iran," pp. 92–93.

99.　三上次男，《ペルシアの陶器》，中公文庫580（東京：中央公論社，1993，據1969年版改訂），頁124。

100.　深井晉司，〈イスラームの美術〉，收入嶋田襄平編，《イスラム帝國の遺產》，東亞文明の交流3（東京：平凡社，1970），頁337。

101.　馮永謙，〈葉茂台遼墓出土的陶瓷器〉，《文物》，1975年12期，頁43，圖4之1。

102.　Arthur Lane, op. cit., *Early Islamic Pottery: Mesopotamia, Egypt and Persia*, p. 26; Oliver Watson, op. cit., *Ceramics from Islamic Lands*, pp. 260–264; Giovanni Curatola, op. cit., *Persian Ceramics from the 9th to the*

14th Century, pp. 69–72.

103. 三上次男，〈ペルシア陶器と中國陶磁〉，原載《MUSEUM》，第212號（1968），後收入同氏，《イスラーム陶器の研究》，三上次男著作集6（東京：中央公論美術出版，1990），頁84，以及三上次男編，前引《世界陶磁全集21：世界（二）‧イスラーム》，同氏對頁49，圖32的解說。

104. Arthur Lane, op. cit., *Early Islamic Pottery: Mesopotamia, Egypt and Persia*, p. 25.

105. Rudolf Schnyder, op. cit., "Mediaeval Incised and Carved Wares from North West Iran," p. 93.

106. 岡野智彦，《魅惑のペルシア陶器：イスラーム陶器誕生までの流れ》（東京：中近東文化センター附屬博物館，2007），頁60，圖版144。

107. Arthur Lane, op. cit., E*arly Islamic Pottery: Mesopotamia, Egypt and Persia*, p. 25; Rudolf Schnyder, op. cit., "Mediaeval Incised and Carved Wares from North West Iran," p. 94.

108. 馬文寬，〈伊朗賽爾柱克伊斯蘭陶器及與中國瓷器的關係〉，《故宮學刊》，第2輯（2005），頁160–161。

109. Paul Kahle, "Chinese Porcelain in the Lands of Islam," *Transactions of the Oriental Ceramics Society* (1942), p. 36; 馬文寬，前引〈伊朗賽爾柱克伊斯蘭陶器及與中國瓷器的關係〉，頁161–162。

110. 謝明良，〈關於印坦沉船〉，收入同氏，前引《陶瓷手記：陶瓷史思索和操作的軌跡》，頁316。

111. 劉濤，《宋遼金紀年瓷器》（北京：文物出版社，2004），頁36。

112. 劉濤，前引〈"磁州窯類型"幾種瓷器的年代與產地〉，頁67，註6所引馬忠理的談話。

113. Michael Fleckerm, *The Archaeological Excavation of the 10th Century Intan Shipwreck*, BAR International Series 1047 (2002), pp. 87–89, 118.

114. 陳萬里，前引〈談當陽峪窯〉，頁47。

115. 秦大樹撰，小野木裕子譯，〈磁州窯樣式の形成と發展〉，《東洋陶磁》，第20、21號（1990、1991–1993），頁40；同氏，〈白釉剔花裝飾的產生、發展及相關問題〉，《文物》，2001年11期，頁67–68。

116. Arthur Lane, op. cit., *Early Islamic Pottery: Mesopotamia, Egypt and Persia*, p. 25.

117. 高橋照彥，〈遼寧省唐墓出土文物的調查與朝陽出土三彩枕的研究〉，收入遼寧省文物考古研究所等，《朝陽隋唐墓葬發現與研究》（北京：科學出版社，2012），頁232–233。

118. 謝明良，〈綜述六朝青瓷褐斑裝飾 —— 兼談唐代長沙窯褐斑及北齊鉛釉二彩器彩飾來源問題〉，原載《藝術學》，第4期（1990），後收入同氏，前引《六朝陶瓷論集》，頁297。

119. 松本包夫監修，《正倉院とシルクロード》，太陽正倉院シリーズ1（東京：平凡社，1981），頁103。

120. 松本包夫監修，前引《正倉院とシルクロード》，頁109。

121. 米田雄介，〈覺書：東大寺獻物帳（九）—— 正倉院寶物の原簿〉，《古代文化》，62卷1號（2010），頁142。

122. 松本包夫等，〈撥鏤 —— 凍れるシルクロード〉，收入松本包夫監修，前引，《正倉院とシルクロード》，頁130。

123. 甘肅省文物局編，《甘肅文物菁華》（北京：文物出版社，2006），圖328。

124. 增川宏一，《盤上遊戲の世界史：シルクロード遊びの傳播》（東京：平凡社，2010），頁231–234。

125. 加藤土師萌，〈唐三彩釉藥考〉，《古美術》，第1號（1963），頁39；Nigel Wood等撰，六嶋由岐子譯，〈中國法花釉の研究〉，《東洋陶磁》，第20、21號（1990、1991–1993），頁235–245。

2-1 定窯劄記 —— 項元汴藏樽式爐、王鏞藏瓦紋簋和乾隆皇帝藏 定窯瓶子

1. （明）吳其貞，《書畫記》，卷二，〈黃山谷行草殘缺詩一卷〉（臺北：文史哲出版社，1971），頁159–161。

2. （明）汪道昆，《太函集》，卷三十八，〈丁海仙傳〉，收入朱萬曙等編，《徽學研究資料輯刊》（合肥：黃山書社，2004），頁818。

3. （明）姜紹書，《韻石齋筆談》，卷上，〈定窯鼎記〉，收入同氏，《無聲詩史：韻石齋筆談》（上海：華東師範大學出版社，2009），頁187–190。

4. 味岡義人，〈周丹泉考 —— 明末景德鎮窯の一民匠について〉，《集刊東洋學》，第39號（1978），頁54–63；Ellen Johnston Laing, "Chou Tan-ch'uan is Chou Shih-ch'en, A Report on a Ming Dynasty Potter Painter and Entrepreneur," *Oriental Art* (Autumn 1975), pp. 224–229; 蔡玫芬，〈蘇州工藝家周丹泉及其時代〉，收入區域與網絡國際學術研討會論文集編輯委員會編，《區域與網絡 —— 近千年來中國美術史研究國際學術研討會論文集》（臺北：國立臺灣大學藝術史研究所，2001），頁269–290。

5. （明）張丑（徐德明點校），《清河書畫舫》，綠字號第十一（上海：上海世紀出版股份有限公司等，2011），頁562–563。

6. 蕭燕翼，〈明清之際的骨董商王越石〉，《文物天地》，1995年第2期，頁41–45。

7. 井上充幸，〈明末の文人李日華の趣味生活 ——『味水軒日記』を中心に〉，《東洋史研究》，59卷1號（2000），頁1–28；井上充幸，〈徽州商人と明末清初の藝術市場 —— 吳其貞『書畫記』を中心に〉，《史林》，87卷4號（2004），頁34–65；井上充幸，〈姜紹書と王越石 ——『韻石齋筆談』に見る明末清初の藝術市場と徽州商人の活動〉，《東洋史研究》，64卷4號（2006），頁1–37。中文論著方面另可參見張長虹，〈晚明徽商對藝術品的贊助和經營：以徽商方用彬為中心的考察〉，《美術史與觀念史》，第IV冊（2005），頁209–226；〈明末清初江南藝術市場與藝術交易人〉，《故宮博物院院刊》，2006年2期，頁20–50。

8. 孫機，〈釋"清白各異樽"〉，收入同氏等，《文物叢談》（北京：文物出版社，1991），頁74–79；牟寶蕾，〈奩爐小考〉，《華夏考古》，2013年4期，頁114–119。

9. （宋）呂大臨，《考古圖》（四庫本），卷十之十八。

10. 浙江省博物館（朱伯謙），〈浙江兩處塔基出土宋青花瓷〉，《文物》，1980年4期，頁3，圖2；彩圖見浙江省博物館編，《浙江紀年瓷》（北京：文物出版社，2000），圖214。

11. 國立故宮博物院編輯委員會編，《定窯白瓷特展圖錄》（臺北：國立故宮博物院，1987），圖17；蔡玫芬主編，《定州花瓷：院藏定窯系白瓷特展》（臺北：國立故宮博物院，2014），圖II–6。

12. Percival David, "Hsiang and His Album," *Transaction of the Oriental Ceramic Society* (1933–1934), pp. 27–28; pl. XI, fig. 3, 4.

13. S. W. Bushell, *Chinese Porcelain: Sixteenth Century Coloured Illustrations with Chinese Text by Hsiang Yüan P'ien* (Oxford, 1908); 郭葆昌等，《項元汴歷代名瓷圖譜》（北京：觶齋書社，1931）。所謂項氏陶瓷圖譜為偽書一事，參見伯希和撰，馮承鈞譯，〈歷代名瓷圖譜真偽考〉，《中國學報》，2卷2期（1944），頁38–54。

14. （明）高濂，《遵生八牋》，卷上，〈燕閒清賞牋·論定窯〉，收入趙立勛等，《遵生八牋校注》（北京：人民衛生出版社，1994），頁532。

15. （明）張岱，《陶庵夢憶》，卷六，〈仲叔古董〉（臺北：漢京文化事業有限公司，1984），頁57。

16. （明）汪砢玉，《珊瑚網》，卷二十，〈崇禎甲戌重九日〉，收入盧輔聖等編，《中國書畫全書》，第5冊（上海：上海書畫出版社，1992），頁1182。

17. 大阪市立東洋陶磁美術館編集，《定窯、優雅なる白の世界 —— 窯址發掘成果展》（神奈川：株式會社アサヒワールド，2013），頁142，圖6；秦大樹等，〈定窯澗磁嶺窯區發展階段初探〉，《考古》，2014年3期，頁91，圖18。

18. 高至喜，〈長沙東郊楊家山發現南宋墓〉，《考古》，1961年3期，頁148–150、159。原報告書中並未記明出土白瓷窯屬，也未刊載圖版，本文係依據中國陶瓷全集編輯委員會編（馮先銘），《中國陶瓷全集9：定窯》（上海：上海人民美術出版社，1981；京都：美乃美出版社，2000），頁183；彩版參見張柏主編，《中國出土瓷器全集13：湖北、湖南》（北京：科學出版社，2008），圖212。其次，該墓墓主王趯，於原報告書中只記為□趯，筆者是依據作銘，〈長沙東郊楊家山南宋墓墓主考〉，《考古》，1961年4期，頁227、229一文確認。

19. 杭州市文物考古所，《南宋恭聖仁烈皇后宅遺址》（北京：文物出版社，2008），頁154，彩版56之1。

20. （明）朱彝尊，《曝書亭集》，卷九，上海商務印書館縮印四部叢刊初編集部，頁113。另外，項元汴生平及其家系，可參見封治國，〈項元汴年譜〉，《美術史與觀念史》，第XII冊（2011），頁178–402；〈項元汴家系再考〉，《美術史與觀念史》，第VIII冊（2009），頁132–181。

21. Percival David, op. cit., "Hsiang and His Album," p. 26.

22. 伯希和撰，馮承鈞譯，前引〈歷代名瓷圖譜真偽考〉，頁45。

23. 中國第一歷史檔案館等，《清宮瓷器檔案全集：雍正朝》（北京：中國畫報出版社，2008），卷一。

24. （清）高宗，《清高宗御製詩文全集（九）》，五集，卷十七（臺北：國立故宮博物院，1976），頁26。

25. 國立故宮博物院編輯委員會編，前引《定窯白瓷特展圖錄》，圖18；蔡玫芬主編，前引《定州花瓷：院藏定窯系白瓷特展》，圖II–11。

26. 清室善後委員會，《故宮物品點查報告》（1925–1926初版；北京：線裝書局，2002復刻本），頁9–369。

27. 倫敦中國藝術國際展覽會籌備委員會編，《參加倫敦中國藝術國際展覽會出品圖錄》，瓷器篇（上海：商務印書館，1936），圖91。

28. 國立故宮、中央博物院聯合管理處編，《故宮瓷器錄》，第一輯·宋元，上篇（臺中：國立故宮、中央博物院聯合管理處，1961），頁166。

29. 國立故宮博物院編輯委員會編，前引《定窯白瓷特展圖錄》，圖18。

30. 李玉珉主編，《古色：十六至十八世紀藝術的仿古風》（臺北：國立故宮博物院，2003），圖III–36。

31. （明）吳履震撰，《五茸志逸》，收入中國方志叢書·華中地方·第454號（臺北：成文出版社，1983），頁232。另外，應該說明的是，載錄於《書畫記》的程季白藏「白定彝」和《五茸志逸》的「白定爐」後歸王鏞所藏一事，已由井上充幸所指出，參見井上充幸，前引〈姜紹書と王越石 ——『韻石齋筆談』に見る明末清初の藝術市場と徽州商人の活動〉，頁31，註26。

32. 林屋晴三編，《安宅コレクション東洋陶磁名品圖錄》，高麗編（東京：日本經濟新聞社，1980），圖

132。

33. 《至大重修宣和博古圖錄》，中華再造善本・金元編・史部；四庫本《重修宣和博古圖》，卷四之二十八。

34. 前引《至大重修宣和博古圖錄》；《重修宣和博古圖》，卷十七之二十五。

35. 前引《至大重修宣和博古圖錄》；《重修宣和博古圖》，卷十七之十五。

36. 杭侃等編，《異世同調 —— 陝西省藍田呂氏家族墓地出土文物》（北京：中華書局，2013），頁15。

37. 前引《至大重修宣和博古圖錄》；《重修宣和博古圖》，卷十七之二十九。

38. 國立故宮博物院編輯委員會編，前引《定窯白瓷特展圖錄》，圖19；蔡玫芬主編，前引《定州花瓷：院藏定窯系白瓷特展》，圖 I –11；余佩瑾主編，《得佳趣：乾隆皇帝的陶瓷品味》（臺北：國立故宮博物院，2012），頁56–57，圖4。

39. （清）高宗，《清高宗御製詩文集（七）》，四集・卷十（臺北：國立故宮博物院，1976），頁18。

40. 余佩瑾主編，前引《得佳趣：乾隆皇帝的陶瓷品味》，頁56，余佩瑾對圖4的解說。

41. 國立故宮博物院，《故宮宋瓷圖錄》，定窯・定窯型（臺北：國立故宮博物院，1973），圖8，及蔡玫芬主編，前引《定州花瓷：院藏定窯系白瓷特展》，圖 I –12。

42. 謝明良，〈院藏兩件汝窯紙槌瓶及相關問題〉，收入同氏，《陶瓷手記：陶瓷史思索和操作的軌跡》（臺北：石頭出版股份有限公司，2008），頁3–15。

43. （宋）聶崇義集注，《新定三禮圖》，收入鄭振鐸編，《中國古代版畫叢刊》，第1冊（上海：上海古籍出版社，1988）。

44. 胡雲法氏藏。

45. 前引《至大重修宣和博古圖錄》；《重修宣和博古圖》，卷十九之十一。

2-2　記清宮傳世的一件北宋早期定窯白瓷印花碗

1. 國立故宮博物院編輯委員會編，《定窯白瓷特展圖錄》（臺北：國立故宮博物院，1987），圖9；蔡玫芬主編，《定州花瓷：院藏定窯系白瓷特展》（臺北：國立故宮博物院，2014），圖II–94。

2. 謝明良，〈定窯白瓷概說〉，收入國立故宮博物院編輯委員會編，前引《定窯白瓷特展圖錄》，頁10–11。上引文所提到河北省定縣北宋太平興國二年（977）靜志寺塔基出土相近造型的定窯白瓷碗，彩圖可參見張柏主編，《中國出土瓷器全集3：河北》（北京：科學出版社，2008），圖86。另外，日本京都國立博物館也收藏了一件尺寸相對較小、風格一致，被該館鑑定為十二至十三世紀的定窯白瓷印花碗，圖參見京都國立博物館，《京都國立博物館藏品圖版目錄：陶磁・金工編》（京都：便利堂，1987），頁28，圖87；彩圖見國立歷史民俗博物館，《陶磁器の文化史》（千葉縣：國立歷史民俗博物館振興會，1998），頁105，圖38。個人認為該印花白瓷碗的年代亦應上溯北宋早期。

3. 馮先銘，《中國陶瓷全集9：定窯》（京都：上海人民美術出版社；京都：美乃美出版社，1981），頁164；中國硅酸鹽學會編，《中國陶瓷史》（北京：文物出版社，1982），頁234；劉濤，《宋遼金紀年瓷器》（北京：文物出版社，2004），頁7。

4. 秦大樹等，〈定窯澗磁嶺窯區發展階段初探〉，《考古》，2014年3期，頁89；河北省文物研究所等（秦大

樹等），〈河北曲陽縣澗磁嶺定窯遺址A區發掘簡報〉，《考古》，2014年2期，頁23等。

5. Margaret Medley, *The Chinese Potter* (Oxford: Phaidon Press Limited, 1976), p. 111, fig. 73.

6. 遼寧省文物考古研究所（萬雄飛等），〈阜新遼蕭和墓發掘簡報〉，《文物》，2005年1期，頁38，圖10之3、4。

7. 馮先銘，前引《中國陶瓷全集9：定窯》，頁158–167。

8. 謝明良，前引〈定窯白瓷概說〉，頁9–20。

9. 河北省文物研究所等（秦大樹等），前引〈河北曲陽縣澗磁嶺定窯遺址A區發掘簡報〉，頁23–24；秦大樹等，前引〈定窯澗磁嶺窯區發展階段初探〉，頁84–92。

10. 如蔡玫芬即將王澤墓西邊另一座遼墓所出土之採覆燒技法燒成的定窯劃花瓷盤（參見北京市文物管理處，〈近年來北京發現的幾座遼墓〉，《考古》，1972年3期，頁35–40），誤認為是出自王澤墓（參見蔡玫芬，〈自然與規範：宋金定窯白瓷的風格〉，收入蔡玫芬主編，前引《定州花瓷：院藏定窯系白瓷特展》，頁273）。其次，應該一提的是，蔡氏另提及遼重熙二十年（1050）平原公主墓出土的印花嬰戲圖碗殘片（《考古》，2011年8期，頁52，圖12之8），認為其因和臺灣國立故宮博物院藏以覆燒燒成的定窯印花嬰戲紋碗碗式相近（參見蔡玫芬主編，前引《定州花瓷：院藏定窯系白瓷特展》，圖II–108、109），進而主張該碗片亦屬覆燒製品（參見蔡玫芬，前引〈自然與規範：宋金定窯白瓷的風格〉，頁273）。由於平原公主墓出土標本仍存，故該墓出土的印花嬰戲圖標本是否採覆燒其實不難確認。筆者未見實物，但從報告書揭載的線圖看來，相對於北宋末至金代採覆燒工藝的定窯印花盤碗多於器內壁近口沿處飾一圈回紋或卷草紋，平原公主墓標本既無此類邊飾且嬰戲印花紋布滿內壁幾與口沿齊平，其裝飾布局應較近於十一世紀前期蕭和夫婦墓出土的以正燒燒成的印花碗（參見本文【圖12】）。

11. 北京市文物管理處，前引〈近年來北京發現的幾座遼墓〉，頁35–40。

12. 座右寶刊行會編，《世界陶磁全集10：宋遼篇》（東京：河出書房，1955），彩圖3。關於耀州窯高浮雕剔地青瓷作品的年代，可參見謝明良，〈耀州窯遺址五代青瓷的年代問題 —— 從所謂「柴窯」談起〉，原載《故宮學術季刊》，16卷2期（1998），後收入同氏，《中國陶瓷史論集》（臺北：允晨文化，2007），頁55–77。

13. 白鶴美術館，《白鶴美術館名品選》（神戶：白鶴美術館，1989），頁30，圖34。

14. 東京國立博物館等，《東京國立博物館所藏：橫河民輔コレクション中國陶磁名品選》（東京：東京國立博物館，2012），頁41，no. 27。關於磁州窯系高浮雕注壺年代的討論，可參見長谷部樂爾，〈北宋前期の磁州窯について〉，《東洋陶磁》，第1號（1973–1974），頁23–25；森達也，〈磁州窯系陶瓷生產の分布と系譜〉，《東洋陶磁》，第33號（2003–2004），頁10。

15. 大阪市立東洋陶磁美術館，《東洋陶磁の美》（東京：株式會社美術出版社，2014），圖17。

16. 遼寧省文物考古研究所（萬雄飛等），前引〈阜新遼蕭和墓發掘簡報〉，頁37，圖7；頁41，圖15。

17. 內蒙古自治區文物考古研究所等，《遼陳國公主墓》（北京：文物出版社，1993），彩版12之1。

18. 朝陽地區博物館（朱子方等），〈遼寧朝陽姑營子耿氏墓發掘報告〉，《考古學集刊》，第3集（1983），頁183，圖20之9、10、17。

19. Margaret Medley, *Metalwork and Chinese Ceramics* (Percival David Foundation of Chinese Art School of Oriental & African Studies University of London, 1972); 傑西卡・羅森（Jessica Rawson）撰，呂成龍譯，〈中

國銀器和瓷器的關係（公元600–1400年）——藝術史和工藝方面的若干問題〉，《故宮博物院院刊》，1986年4期，頁32–36；傑西卡‧羅森（Jessica Rawson）撰，鄭善萍譯，〈中國銀器對瓷器發展的影響〉，收入傑西卡‧羅森（Jessica Rawson）撰，孫心菲等譯，《中國古代的藝術與文化》（北京：北京大學出版社，2002），頁258–278。

20.　盧連成，〈中國青銅時代金屬和工藝——打鍛、錘揲法考察〉，《陝西歷史博物館館刊》，第3輯（1996），頁3–10。

21.　中野徹，〈金工〉，收入大阪市立美術館編，《隋唐の美術》（東京：平凡社，1978），頁192–198。

22.　圖收入大阪市立美術館編，前引《隋唐の美術》，圖45。

23.　國立故宮博物院編輯委員會編，前引《定窯白瓷特展圖錄》，圖53；蔡玫芬主編，前引《定州花瓷：院藏定窯系白瓷特展》，圖II–95。

24.　國立故宮博物院編輯委員會編，前引《定窯白瓷特展圖錄》，圖54；蔡玫芬主編，前引《定州花瓷：院藏定窯系白瓷特展》，圖II–103。

25.　大阪市立東洋陶磁美術館，前引《東洋陶磁の美》，圖23。

26.　遼寧省文物考古研究所（萬雄飛等），前引〈阜新遼蕭和墓發掘簡報〉，頁37，圖8；頁41，圖16。

27.　蔡玫芬主編，前引《定州花瓷：院藏定窯系白瓷特展》，圖II–144。

28.　大阪市立東洋陶磁美術館，《高麗青磁への誘い》（大阪：大阪市立東洋陶磁美術館，1992），頁53，圖44。

29.　長谷部樂爾，〈金代の陶磁〉，收入相賀徹夫編，《世界陶磁全集13：遼、金、元》（東京：小學館，1981），頁172。

30.　李玉珉主編，《古色：十六至十八世紀藝術的倣古風》（臺北：國立故宮博物院，2003），II–15圖說，以及蔡玫芬主編，前引《定州花瓷：院藏定窯系白瓷特展》，圖II–94圖說等，即主張「深甫」即「高深甫」。

31.　述鄭齋藏。另外，近十多年來杭州所出鐫刻有與南宋宮廷相關銘記的定窯白瓷數量不少，如胡雲法等，〈定窯白瓷銘文與南宋宮廷用瓷之我見〉，收入上海博物館編，《中國古代白瓷國際學術研討會論文集》（上海：上海書畫出版社，2005），頁285–299；圖版152–233。

32.　張同之夫婦墓報告，見南京市博物館，〈江浦黃悅嶺南宋張同之夫婦墓〉，《文物》，1973年4期，頁66，圖23、24。原報告圖片不清，清晰圖可參見劉濤，《宋遼金紀年瓷器》（北京：文物出版社，2004），頁11，圖1之58，以及張柏主編，《中國出土瓷器全集7：江蘇、上海》（北京：科學出版社，2008），圖132確認。另外，河北省曲陽縣北鎮曾出土相似紋飾並且陰刻「劉家模子」字銘的金代定窯盤模，圖參見北京藝術博物館編，《中國定窯》（北京：中國華僑出版社，2012），頁246，圖213。

33.　國立故宮博物院編輯委員會編，前引《定窯白瓷特展圖錄》，圖30；蔡玫芬主編，前引《定州花瓷：院藏定窯系白瓷特展》，圖II–84。

2-3　記臺灣國立故宮博物院所藏的定窯白瓷

1. 據1961年故宮博物院暨中央博物院管理處聯合出版的《故宮瓷器錄》（第一輯，《宋元篇》）所載，收藏的「定窯」計三十二件；「土定」四十件；「定窯型」十件。不過，相對於《故宮瓷器錄》中所記「定窯」或「土定」的絕大多數作品並非今日所認識的定窯，而為後世他窯作品；今日所確認屬定窯的作品，於上述瓷器錄中多記為「吉州窯」。「吉州窯」的件數計七百零七件（故宮博物院六百零一件；中央博物院一百零六件，現已合併屬故宮博物院）。儘管七百零七件白瓷當中，還包括若干非定窯作品，不過考慮到瓷器錄中有時還將定窯歸入「磁州窯」或「湘湖窯」等瓷窯，因此大致估計故宮博物院所藏的定窯白瓷約有七百件。

2. 河北省文化局文物工作隊（林洪），〈河北曲陽縣澗磁村定窯遺址調查與試掘〉，《考古》，1965年8期，頁395。

3. 李知宴，〈中國古代陶瓷概述〉，收入華石編，《中國陶瓷》（北京：文物出版社，1985），頁116。

4. 據葉麟趾《古今中外陶瓷彙編》（1934）頁10云：「曩者聞說曲陽產瓷，偶於當地之剪子村，發現古窯遺跡，並拾得白瓷破片，絕類定器，據土人云：昔之定窯，即在此處。又附近之仰泉村，亦為定窯出產地，然已無窯跡矣。」所謂的「剪子村」、「仰泉村」即定窯址「澗磁村」和「燕山村」的訛音。

5. 小山富士夫，〈定窯窯址の發見に就いて〉，原載《陶磁》，13–2號（1941），後收入同氏，《小山富士夫著作集》，上冊（東京：朝日新聞社，1978），頁387–437。另外，有關小山先生赴定窯址採集標本一事的近作，可參見長谷部樂爾，〈定窯窯址採集白磁片とその週邊〉，《古美術》，第68號（1983），頁16–20。

6. 有關定窯研究的簡短介紹，可參見阿久井長則，〈定窯研究史〉，收入根津美術館編，《定窯白磁》（東京：根津美術館，1983），頁144–149。

7. 近年來馮先銘初步地整理了歷來古文獻中有關定窯的記載，計三十四則，參見同氏，《中國陶瓷全集9：定窯》（上海：上海人民美術出版社；京都：美乃美出版社，1981），頁180–182。上書曾由筆者譯成中文，刊載於《雄獅美術》，第9、10、11卷（1982），不過上海人民美術出版社也於1983年刊行了中文版本。以下本文所揭載頁數均據日文版本。

8. 長谷部樂爾，〈中國陶磁展に因んで——宋代の陶磁を中心にして〉，《出光美術館館報》，第57號（1987），頁12–13。

9. 如近年來長谷部樂爾就提出了一類無論是劃花技法或造型等方面均與目前概念中的定窯極為類似的白瓷劃花蓮花紋碗，然由於白釉略閃青，因此推測應屬華南某地青白瓷窯的產品。同氏且進一步假設這類作品若與目前經常可見的青白瓷一般，偶於氧化焰氣氛燒成時，則就無法將之與定窯區分開來，參見同氏，〈白磁の諸相——問題を含む白磁碗3點〉，收入三上次男博士喜壽記念論文集編集委員會編，《三上次男博士喜壽記念論文集》，陶磁篇（東京：平凡社，1985），頁209–212。相對地，讓筆者聯想到的是，若是定窯偶於還原焰中燒成釉色帶青的作品時，我們又應如何來區別其與南方青瓷作品的不同？

10. 長谷部樂爾，〈宋代陶磁の變遷〉，《Museum》，第234號（1970年9月），頁24。

11. 關於定窯的創燒年代，目前研究者之間存在有初唐說和晚唐說等兩種看法。主張初唐說的有馮先銘，前引《中國陶瓷全集9：定窯》，頁155；中國硅酸鹽學會編，《中國陶瓷史》（北京：文物出版社，1982），頁232，該節由馮先銘、王莉英兩氏執筆。主張晚唐說的有河北省文化局文物工作隊（林洪），前引〈河北曲陽縣澗磁村定窯遺址調查與試掘〉，頁411；李知宴，前引〈中國古代陶瓷概述〉，頁118等。由於馮先

銘舉出了早期作品的具體造型和裝飾作風可供比較，故本文採用初唐的說法。

12. 所謂定窯毀於靖康之變，是指定窯劃花、印花白瓷在靖康之變後即中止生產的意思。因為早於1960年代發掘澗磁村定窯窯址時就曾出土推測可晚至金、元時期的粗瓷。此外，陳萬里等也曾指出《大明會典》有光祿寺每年所需酒缸瓶罈，除鈞、磁二州外，定窯也負責生產的記載，並推測明代缸窯可能即位於靈山附近，參見陳萬里，〈調查平原、河北二省古代窯址報告〉，《文物參考資料》，第25期（1952年1月），頁61。

13. 高至喜，〈長沙東郊楊家山發現南宋墓〉，《考古》，1961年3期，頁148–150、159。上述原報告書中並未記明出土白瓷窯屬，也未刊載圖版，本文係依據馮先銘，前引《中國陶瓷全集9：定窯》，頁183確認。其次，該墓墓主王趯，於原報告書中只記為□趯，筆者是依據作銘，〈長沙東郊楊家山南宋墓墓主考〉，《考古》，1961年4期，頁227、229一文確認。

14. 蘇文，〈江蘇吳江出土一批宋瓷〉，《文物》，1973年5期，頁68。

15. 南京博物院（陸九皋、劉興），〈江浦黃悅嶺張同之夫婦墓〉，《文物》，1973年4期，頁59–66、55。

16. 陳定榮，〈江西吉水紀年宋墓出土文物〉，《文物》，1987年2期，頁66–69。

17. 北京市文物管理處（劉精義、張先得），〈北京市通縣金代墓葬發掘簡報〉，《文物》，1977年11期，頁9–14、8。

18. 過去英國梁獻璋（Hin-Cheung Lovell）女士曾撰文系統地探討了靖康之變後，即金、元時期定窯白瓷問題，並舉出大維德基金會所藏一件底刻「紹興年永和舒家造」白瓷蓮花紋碟，認為係北宋覆亡後定窯陶工移住吉州永和鎮所燒造的倣定作品。此外，還列舉了同基金會所藏金大定二十四年（1184）、金泰和三年（1203）和大英博物館收藏的金大定二十九年（1189）等紀年印花陶模，以及一件底刻「至元八年造」（1271）白瓷碟，論證了金、元時期的定窯白瓷（見 *Illustrated Catalogue of Ting Yao and Related White Wares in the Percival David Foundation of Chinese Art* [London: Univ. of London, 1964]）。不過，作為其論證之一的「至元八年造」銘劃花魚紋白瓷碟（頁xxii），碟心有五細小支釘痕（清楚圖片，參見ロレンス・スミス〔Lawrence Smith〕等，《東洋陶磁5：大英博物館》〔東京：大英博物館；講談社，1980〕，圖113），與定窯有異，有人推測當為山西省霍窯作品（見Ross Kerr, "Kiln Sites of Ancient China," *T.O.C.S.*, vol. 46 [1981–1982], p. 64）；然霍窯一般均為陽紋印花，因此其產地還有待日後進一步的資料來解決。此外，過去清理澗磁村定窯窯址金墓時出土一方帶有金崇慶元年（1212）紀年銘文陶硯，也為窯址下限提供了參考資料，參見河北省博物館、文物管理處編，《河北省出土文物選集》（北京：文物出版社，1980），頁66；圖版392。

19. 關於這點，馮先銘也曾指出，見同氏，〈三十年來陶瓷考古的主要收穫〉，收入〈筆談建國三十年來的文物考古工作〉，《文物》，1979年10期，頁11；以及〈三十年來我國陶瓷考古的收穫〉，《故宮博物院院刊》，1980年1期，頁19。

20. 如中國硅酸鹽學會編，前引《中國陶瓷史》，頁233；李輝柄，〈定窯的歷史以及與邢窯的關係〉，《故宮博物院院刊》，1983年3期，頁71；李知宴，前引〈中國古代陶瓷概述〉，頁118、135。

21. 馮先銘，前引《中國陶瓷全集9：定窯》，頁158–167。

22. 除了前引梁獻璋女士所引三件現藏於英國的紀年印花陶模，1978年秋曲陽縣北鎮也出土了三件金代紀年陶模。其中兩件為金大定二十四年（1184），一件為金泰和六年（1206），報告參見妙濟浩、薛增福，〈河北曲陽縣定窯遺址出土印花模子〉，《考古》，1985年7期，頁623–626；圖版參。

23. 引自Jan Wirgin, "Sung Ceramic Designs," *B. M. F. E. A.*, no. 42 (1970), p. 165; 另白瓷蓋碗圖片可參見ロレンス・スミス（Lawrence Smith）等，前引《東洋陶磁5：大英博物館》，圖112。

24. 北京市文物管理處，〈近年來北京發現的幾座遼墓〉，《考古》，1972年3期，頁35–40。

25. 鎮江市博物館（蕭夢龍、劉興），〈鎮江市南郊北宋章泯墓〉，《文物》，1977年3期，頁55–58。

26. 李文信，〈遼瓷簡述〉，《文物參考資料》，1958年2期，頁11。

27. 尚暐符墓原報告書中並未記明出土有定窯白瓷，僅稱出土白瓷中若干作品胎釉俱佳「當係北方名窯產品」，見鄭隆，〈昭烏達盟遼尚暐符墓清理簡報〉，《文物》，1961年9期，頁50–51。本文係依據馬希桂，〈北京遼墓和塔基出土白瓷窯屬問題的商榷〉，《北京文物與考古》，總1期（1983），頁51確認。

28. 丁文遒墓原報告，參見北京市文物工作隊（蘇天鈞），〈北京西郊百萬莊遼墓發掘簡報〉，《考古》，1963年3期，頁145–146。

29. 丁文遒墓原報告（參見北京市文物工作隊〔蘇天鈞〕，前引〈北京西郊百萬莊遼墓發掘簡報〉）中雖記明出土有定窯，但未載圖版，這裡是轉引自馬希桂，前引〈北京遼墓和塔基出土白瓷窯屬問題的商榷〉，頁50，圖五。

30. 遼寧省博物館（陳大為），〈遼寧朝陽金代壁畫墓〉，《考古》，1962年4期，頁185，圖八之2。

31. 黑龍江省文物考古工作隊，〈黑龍江畔綏濱中興古城和金代墓群〉，《文物》，1977年4期，頁43，圖五之7。

32. 引自馬希桂，前引〈北京遼墓和塔基出土白瓷窯屬問題的商榷〉，頁50，圖11。

33. 何明，〈記塔虎城出土的遼金文物〉，《文物》，1982年7期，頁45，圖一之1。

34. 河北省文化局文物工作隊（林洪），前引〈河北曲陽縣澗磁村定窯遺址調查與試掘〉，頁403，圖七之20。不過應該加以說明的是部分窯址堆積有混淆現象，且其編年似乎也還有待商榷。

35. 值得留意的是，最近由長谷部樂爾所提出的宋代陶瓷史三期時代區分法。同氏認為若將宋代（960–1270）予以簡單的時代區分，則可以一百年為一單位分做三期，即 I 期（十世紀中葉至十一世紀中葉）、II期（十一世紀中葉至十二世紀中葉）、III期（十二世紀中葉至十三世紀中葉）。其中又以十一世紀中葉陶瓷作品無論在樣式或工藝技法上均產生了顯著的變化；就定窯作品而言，亦於II期出現了形制優美的小圈足敞口碗，而在II期或稍早時期出現了安定溫潤的釉藥，並且於II期出現了流麗的劃花紋飾，在此之前則不常見（參見長谷部樂爾，前引〈中國陶磁展に因んで—— 宋代の陶磁を中心にして〉，頁21–23）。長谷部氏的這個提議既掌握了宋代陶瓷史的大致發展階段，也避免了劃分北宋或金代的紛擾，不過在處理實際作品時仍然需要更多的紀年資料來釐清各期的風格特徵。

36. 小山富士夫，〈滿蒙の遺跡出土の陶片〉，收入佐藤雅彥，《陶器講座12：中國4・清》（1936），頁58–59；圖版壹。據小山先生文中所言，該墓係於1935年由竹島和關野二氏所發現。

37. 梁獻璋（Hin-Cheung Lovell），前引*Illustrated Catalogue of Ting Yao and Related White Wares in the Percival David Foundation of Chinese Art*, 以及妙濟浩、薛增福等，前引〈河北曲陽縣定窯遺址出土印花模子〉，頁623–626。

38. 趙光林、張寧，〈金代瓷器的初步探索〉，《考古》，1979年5期，頁462；李輝柄，前引〈定窯的歷史以及與邢窯的關係〉，頁76。

39. 長谷部樂爾，〈金代の陶磁〉，收入相賀徹夫編，《世界陶磁全集13：遼、金、元》（東京：小學館，1981），頁172–173。此外，據同氏最近的演講稿則進一步地指出陶模印花約出現於十一世紀後半，至

十二世紀則廣為流行，見前引〈中國陶磁展に因んで——宋代の陶磁を中心にして〉，頁25。

40. 北京市文物管理處（馬希桂），〈北京先農壇金墓〉，《文物》，1977年11期，頁91–94。

41. 馮先銘，前引《中國陶瓷全集9：定窯》，頁155；中國硅酸鹽學會編，前引《中國陶瓷史》，頁232。

42. 河北省文化局文物工作隊，前引〈河北曲陽縣澗磁村定窯遺址調查與試掘〉，頁399。

43. 李國禎、郭演儀，〈歷代定窯白瓷的研究〉，《硅酸鹽學報》，11卷3期（1983），頁309。

44. 圖片原載湖南省博物館編，《湖南省文物圖錄》（長沙：湖南人民出版社，1964），圖135，轉引自高至喜，〈長沙出土唐五代白瓷器的研究〉，《文物》，1984年1期，頁88，圖10。

45. 詳見矢部良明，〈晚唐五代の三彩〉，《考古學雜誌》，65卷3號（1979），頁8–11。

46. 賀林、梁曉春、羅忠明，〈西安發現唐代金杯〉，《文物》，1983年9期，頁14。

47. F. Sarre, *Die Keramik von Samarra* (Berlin, 1925), Tafel XXiv, l.

48. Gustaf Lindberg, "Hsing-Yao and Ting-Yao," *B. M. F. E. A.*, no. 25 (1953), p. 26.

49. 馮先銘，〈談邢窯有關諸問題〉，《故宮博物院院刊》，1981年4期，頁53。

50. 周麗麗，〈唐代邢窯和上海博物館藏邢瓷珍品〉，《上海博物館集刊》，總2期（1983），頁280，圖7。

51. 周麗麗，前引〈唐代邢窯和上海博物館藏邢瓷珍品〉，頁283，圖25、26，該作品現藏於上海博物館。

52. 河北省文化局文物工作隊，前引〈河北曲陽縣澗磁村定窯遺址調查與試掘〉，頁403，圖7之11。

53. 朱伯謙，《中國陶瓷全集4：越窯》（上海：上海人民美術出版社；京都：美乃美出版社，1981），圖127、128、148。

54. 長沙市文化局文物組（蕭湘），〈唐代長沙銅官窯址調查〉，《考古學報》，1980年1期，頁81，圖版柒之11。

55. 中國硅酸鹽學會編，前引《中國陶瓷史》，頁199。

56. 陳萬里，〈邢越二窯及定窯〉，《文物參考資料》，1953年9期，頁104。另外，愛宕松男曾徵引了《遼史》中之有關記載，主張定州瓷窯務的設立年代很可能上溯唐末，參見同氏，〈宋代の瓷課について〉，收入內田吟風博士頌壽紀壽紀念會編，《內田吟風博士頌壽紀念東洋史論集》（京都：同朋社，1978），頁130；可惜仍嫌證據不足。

57. 矢部良明，〈晚唐五代の陶磁にみる五輪花の流行〉，《Museum》，第300號（1976年3月），頁21–33。

58. 杭州市文管會（陳元甫、伊世同），〈浙江臨安晚唐錢寬墓出土天文圖及「官」字款白瓷〉，《文物》，1979年12期，圖版參之一。

59. 明堂山考古隊（陳元甫、姚桂芳），〈臨安縣唐水丘氏墓發掘報告〉，《浙江省文物考古所學刊》（1981），圖版玖之1。

60. 前熱河省博物館籌備處（鄭紹宗），〈赤峰縣大營子遼墓發掘報告〉，《考古學報》，1956年3期，圖版柒之3。

61. 李輝柄，〈關於「官」「新官」款白瓷產地問題的探討〉，《文物》，1984年12期，頁60，圖一。此外，近年來於河北省曲陽定窯也發現了與錢寬、水丘墓相同的白瓷，底部也刻有類似銘文，參見馮先銘，〈近幾年陶瓷考古新發現〉，原載香港《大公報》，1985年2月16日第12版，後收入同氏，《中國古陶瓷論文集》（北京：紫禁城出版社、兩木出版社，1987），頁318。

62. 陸九皋、劉興，〈丹徒丁卯橋出土唐代銀器試析〉，《文物》，1982年11期，頁25，圖二七。

63. 浙江省文物管理委員會（姚仲沅），〈浙江臨安板橋的五代墓〉，《文物》，1975年8期，頁71，圖六、七。

64. 禚振西，〈耀州窯遺址陶瓷新發現〉，《考古與文物》，1987年1期，頁32、41。

65. 謝明良，〈有關「官」和「新官」款白瓷官字涵義的幾個問題〉，《故宮學術季刊》，5卷2期（1987），頁1–38。

66. 石谷風、馬人權，〈合肥西郊南唐墓清理簡報〉，《文物參考資料》，1958年3期，頁67，圖四。

67. 阜新蒙古自治縣文化館（袁海波），〈遼寧阜新縣白玉都遼墓〉，《考古》，1985年10期，頁959，圖二之3。

68. 矢部良明，前引〈晚唐五代の三彩〉，圖版Ⅰ上。另外，於蓋盒盒蓋加飾浮雕蓮瓣的五代時期定窯白瓷，可參見同氏，〈晚唐五代の陶磁にみる中原と湖南との關係〉，《Museum》，第315號（1977年6月），頁8，圖7。

69. 馮永謙，〈遼寧建平、新民的三座遼墓〉，《考古》，1960年2期，圖版參之7。

70. 遼寧省博物館文物隊（許玉林），〈遼寧北票水泉一號遼墓發掘簡報〉，《文物》，1977年12期，圖版陸之2。

71. 定縣博物館，〈河北定縣發現兩座宋代塔基〉，《文物》，1972年8期，頁39–51。

72. 北京市文物工作隊（黃秀純、傅公鉞），〈北京西郊遼壁畫墓發掘〉，《北京文物與考古》，總1期（1983），頁28–47；北京市文物工作隊（黃秀純、傅公鉞），〈遼韓佚墓發掘報告〉，《考古學報》，1984年3期，頁361–380。

73. 北京市文物工作隊（蘇天鈞），〈順義縣遼淨光舍利塔基清理簡報〉，《文物》，1964年8期，頁49–54。

74. 朝陽地區博物館（朱子方、徐基），〈遼寧朝陽姑營子遼耿氏墓發掘報告〉，《考古學集刊》，第3輯（1983），頁168–195。

75. 馮永謙，〈葉茂台遼墓出土的陶瓷器〉，《文物》，1975年12期，頁40–48。

76. 北京市文物管理處，前引〈近年來北京發現的幾座遼墓〉，頁35–40。

77. 參見矢部良明，〈遼の領域から出土した陶磁の展開〉，《東洋陶磁》，第2號（1973–1974），頁32。

78. 引自馮先銘，前引《中國陶瓷全集9：定窯》，頁157。

79. 馮先銘，前引《中國陶瓷全集9：定窯》，頁161。

80. 過去弓場紀知也曾指出豐台鎮遼墓的六花平底淺盤或有可能以陶模壓製成形，參見同氏，〈紀年墓出土の定窯〉，收入根津美術館編，前引《定窯白磁》，頁139。

81. 傑西卡・羅森（Jessica Rawson）撰，呂成龍譯，〈中國銀器和瓷器的關係（公元600–1400）——藝術史和工藝方面的若干問題〉，《故宮博物院院刊》，1986年4期，頁34；李輝柄，前引〈定窯的歷史以及與邢窯的關係〉，頁75–76。

82. 馮先銘，前引《中國陶瓷全集9：定窯》，頁162。

83. 馮先銘，前引《中國陶瓷全集9：定窯》，圖51。

84. 《新中國の出土文物》（北京：外文出版社，1982），圖170。

85. 吉林省博物館、哲里木盟文化局（陳相偉、王健羣），〈吉林哲里木盟庫倫旗一號遼墓發掘簡報〉，《文物》，1973年8期，頁15，圖八。

86. 馮永謙，前引〈遼寧建平、新民的三座遼墓〉，圖版貳之7。另外，關於這類葫蘆形注壺和巴圖營子遼墓的時代，均參見矢部良明，前引〈遼の領域から出土した陶磁の展開〉，頁37。

87. 參見ヤン・フォンティン（Jan Fontein）等，《東洋陶磁11：ボストン美術館》（東京：講談社，

1980），圖146。

88.　馮先銘，前引《中國陶瓷全集9：定窯》，圖54；頁161。

89.　參見相賀徹夫等編，《世界陶磁全集12：宋》（東京：小學館，1977），頁162，圖133。

90.　遼寧省博物館文物隊（許玉林），前引〈遼寧北票水泉一號遼墓發掘簡報〉，圖版五之2。

91.　圖參見高至喜，〈長沙出土唐五代白瓷器的研究〉，《文物》，1984年1期，頁87，圖五之2。

92.　R. L. Hosbon, *The Catalogue of the George Eumorfopoulos Collection of Chinese, Corean and Persian Pottery & Porcelain* (London: Ernest Benn, 1925–1928), vol. Ⅲ, pl. 24, c117.

93.　M. Sullivan, *Chinese Ceramics Bronzes and Jades in the Sir Alan Lady Barlow* (London: Faber & Faber, 1963), pl. 105.

94.　圖版參見佐藤雅彥等編，《世界陶磁全集11：隋唐》（東京：小學館，1976），頁115，圖94。

95.　M. Tregear, *Song Ceramics* (London: Thames and Hudson, 1982), p. 66, pl. 51.

96.　上述紀年墓葬的文獻出處，均同註13–17、27、28、30、36。另外，馮先銘還引用了未見正式發掘報導的浙江省杭州南宋紹興十九年或稍晚（1149–）和吳興南宋嘉熙二年（1239）等紀年佚名墓，可惜均未刊載圖版，參見同氏，前引《中國陶瓷全集9：定窯》，頁183所列「定窯磁出土編年表」。應該加以說明的是，馮氏上述編年表中，還收進了陝西省略陽窖藏出土的一件定窯白瓷盤，並將年代定為南宋嘉泰四年（1204）；然查原報告書，該定窯盤係出於略陽縣之八渡河窖藏，而出土有墨書「嘉泰四年柒月」之青瓷三足爐，則是出於同縣白水江公社之封家壩古墓而後徵集得來。因此，馮氏的說法顯然有誤。原報告參見漢中地區文化館、略陽縣文化館（唐金裕），〈陝西略陽縣出土的宋瓷〉，《文物》，1976年11期，頁84–85。

97.　附帶一提，據《宋詩紀事》載錢塘進士關景山，字「彥瞻」，然兩者是否有關？目前已不得而知。

98.　引自加藤繁，《唐宋時代に於ける金銀の研究》（東京：東洋文庫，1965再版本），頁459。

99.　引自仁井田陞，《唐令拾遺》（東京：東京大學出版會復刻本，1964），頁503–504。

100.　謝明良，〈金銀釦瓷器及其有關問題〉，《故宮文物月刊》，1986年5期，頁79–85。

101.　石宗璧墓，參見北京市文物管理處（劉精義、張先得），前引〈北京市通縣金代墓葬發掘簡報〉；先農壇金墓參見北京市文物管理處（馬希桂），前引〈北京先農壇金墓〉。

102.　塔虎城址，參見何明，前引〈記塔虎城出土的遼金文物〉；大玉胡同遼墓，參見馬希桂，前引〈北京遼墓和塔基出土白瓷窯屬問題的商榷〉；丁文道墓，參見北京市文物工作隊（蘇天鈞），前引〈北京西郊百萬莊遼墓發掘簡報〉；馬令夫婦墓，參見遼寧省博物館（陳大為），前引〈遼寧朝陽金代壁畫墓〉。

103.　紹興縣文物管理委員會（方杰），〈浙江紹興繆家橋宋井發掘簡報〉，《考古》，1964年11期，頁559，圖二之3。

104.　伊東徹夫，〈定窯白磁の深鉢について〉，《大阪市立博物館研究紀要》，第12號（1980），頁1–34。

105.　馮先銘，前引《中國陶瓷全集9：定窯》，頁163。

106.　附帶一提，明高濂《遵生八牋》或清藍浦《景德鎮陶錄》等文獻都記載明末著名工藝家暨畫家周丹泉（周時臣）擅長倣燒古瓷，所做「文王鼎爐、獸面戟耳彝爐，不減定人製法，可用亂真」，然目前尚不見可確認屬周丹泉倣製的定窯作品。有關周丹泉的生平可參見Ellen Johnston Laing, "Chou Tan-Ch'üan is Chou Shin Ch'en, A Report on a Ming Dynasty Potter, Painter and Entrepreneur," O.A. (1975 Autumn), pp. 224–230; 味岡

義人，〈周丹泉考 —— 明末景德鎮窯の一民匠について〉，《集刊東洋學》，第39號（1978），頁54–63。

107. 如日本出光美術館就收藏有數件南宋時期獸耳龍泉窯青瓷作品，參見出光美術館編，《出光美術館藏品圖錄‧中國陶磁》（東京：平凡社，1987），圖99、460、473。

108. 馮先銘，〈記1964年在故宮博物院舉辦的「古代藝術展覽」中的瓷器〉，《文物》，1965年2期，頁40。

109. 參見宿白，《白沙宋墓》（北京：文物出版社，1957），頁31–32，註40；頁100，註243。

110. 引自傅振倫〈中國古代製造陶瓷的規範〉，《東南文化》，第1輯（1985），頁155。

111. 可惜筆者並未查閱得到傅振倫所引蘇軾上述詩文，然於〈飲湖上初晴後雨二首〉有「欲把西湖比西子，淡粧濃抹總相宜」句，見《蘇東坡全集》（臺北：世界書局，1964），上，前集卷4，頁79。此外，乾隆二年（1737）唐英接旨燒造各式瓷瓶中，有「天盤口梅瓶」；乾隆十年（1745）唐英再度奉旨配製青花白瓷梅瓶瓷蓋，參見中國歷史博物館‧傅振倫；景德鎮陶瓷館‧甄勵，〈唐英瓷務年譜長編〉，《景德鎮陶瓷》，1982年2期（總14期），紀念唐英誕生三百周年專輯，頁27、44。

112. 中國硅酸鹽學會編，前引《中國陶瓷史》，頁294–295；馮先銘，前引〈記1964年在故宮博物院舉辦的「古代藝術展覽」中的瓷器〉，圖版肆之5。

113. 孔繁峙，〈試談明墓隨葬梅瓶的使用制度〉，《文物》，1985年12期，頁90–92。

114. 考古所安陽工作隊（武奇琦），〈河南安陽西郊唐、宋墓的發掘〉，《考古》，1959年5期，圖版捌之2。

115. 馮先銘，〈從文獻看唐宋以來飲茶風尚及陶瓷茶具的演變〉，《文物》，1963年1期，頁11；另可參見孫機，〈唐宋時代的酒具和茶具〉，《中國歷史博物館館刊》，第4期（1982），頁116。

116. 妙濟浩、薛增福，前引〈河北曲陽縣定窯遺址出土印花模子〉，圖版參之1。

117. 詳見馮先銘，〈瓷器淺說（續）〉，《文物參考資料》，1959年7期，頁71。

118. 馮先銘，〈略談故宮博物院藏明清瓷器〉，《文物》，1984年10期，頁34。

119. 妙濟浩、薛增福，〈河北曲陽北鎮發現定窯瓷器〉，《文物》，1984年5期，頁86–89。

120. 張廣立，〈宋陵石雕紋飾與《營造法式》的「石作制度」〉，收入中國考古學研究編輯委員會編，《中國考古學研究 —— 夏鼐先生考古五十年紀念論文集》（北京：文物出版社，1986），頁254–280。

121. 馮先銘，前引《中國陶瓷全集9：定窯》，圖版81。

122. 出光美術館編，前引《出光美術館藏品圖錄‧中國陶磁》，圖81。

123. 張廣立，前引〈宋陵石雕紋飾與《營造法式》的「石作制度」〉，頁266，圖一一之1。

124. 戴復古《石屏續集》，卷一，〈毗陵呈王君保使君〉，參見宮崎市定，〈二角五爪龍について〉，收入石田博士古稀記念事業會，《石田博士頌壽記念東洋史論叢》（東京：東洋文庫，1965），頁472。另外，永厚陵望柱所飾二角五爪龍，可參見張廣立，前引〈宋陵石雕紋飾與《營造法式》的「石作制度」〉，頁266，圖一一之1。

125. 陳萬里，前引〈邢越二窯及定窯〉，頁103。應該加以說明的是，陳氏所記法興寺故址出土的龍紋係「劃花」，1952年出土；但據馮先銘，前引《中國陶瓷全集9：定窯》，頁162–163則稱出土的作品係「印花」，出土年則為1940年代。

126. 馮先銘，前引〈略談故宮博物院藏明清瓷器〉，頁34。

127. 中國美術全集編輯委員會編，《中國美術全集‧工藝美術編6：印染織繡（上）》（北京：文物出版社，1985），圖190。

128. 河南省博物館（楊煥成），〈河南武陟縣小董金代雕磚墓〉，《文物》，1979年2期，頁78，圖十四、十五。

129. 四川省文物管理委員會、彭山縣文化館（匡遠瀅），〈南宋虞公著夫婦合葬墓〉，《考古學報》，1985年3期，頁391，圖一〇。

130. 楊靜榮，〈陶瓷裝飾紋樣 ——"吳牛喘月"考〉，《故宮博物院院刊》，1984年2期，頁62–63。

131. 圖參見三上次男編，《世界陶磁全集13：遼、金、元》（東京：小學館，1981），頁184，圖162；另新安沉船所出作品，參見文化公報部、文化財管理局，《新安海底遺物》（資料篇Ⅲ）（서울特別市，1985），頁245，圖版83（A）、（B）。

132. 傅永魁，〈河南鞏縣宋陵石刻〉，《考古學集刊》，第2輯（1982），頁144；圖版貳肆之3、貳陸之1、貳捌之1。

133. 野崎誠近撰，古亭書屋編譯，《中國吉祥圖案》（臺北：眾文圖書股份有限公司出版，1979），頁65。

134. 湖南省博物館（陳國安），〈淺談衡陽縣何家皂北宋墓紡織品〉，《文物》，1984年12期，圖版陸之5；中國美術全集編集委員會，前引《中國美術全集·工藝美術編6：印染織繡（上）》，圖180。

135. 圖參見馮先銘，前引《中國陶瓷全集9：定窯》，圖127。

136. 此外，1978年河北省曲陽北鎮出土推測屬金大定（1161–1189）至泰和（1201–1208）年間的定窯印花陶模（見妙濟浩、薛曾福，前引〈河北曲陽縣定窯遺址出土印花模子〉，頁624，圖三之1、2；圖版參之4）；或前述江蘇省江浦南宋慶元五年（1199）張同之夫婦墓（見南京博物院〔陸九皋、劉興〕，前引〈江浦黃悅嶺張同之夫婦墓〉，然所載圖版不清，清楚圖版可參見馮先銘，前引《中國陶瓷全集9：定窯》，圖88）；以及1974年陝西關中工具廠宋墓出土的定窯印花作品，均屬蓮塘水禽紋寫生圖案（見沐子，〈陝西鳳翔出土的唐、宋、金、元瓷器〉，《文博》，1986年2期，頁3，圖三之3）。另外，上海博物館也藏有傳世南宋朱克柔緙絲蓮塘乳鴨圖（見中國美術全集編集委員會，前引《中國美術全集·工藝美術編6：印染織繡〔上〕》，圖192）。

137. 林士民，〈勘查浙江寧波唐代古窯的收穫〉，收入文物編輯委員會編，《中國古代窯址調查發掘報告集》（北京：文物出版社，1984），頁18。

138. 如北京大玉胡同遼墓（參見馬希桂，前引〈北京遼墓和塔基出土白瓷窯屬問題的商榷〉，頁50，圖11）；通縣金大定十七年（1177）石宗璧墓（參見北京市文物管理處〔劉精義、張先得〕，前引〈北京市通縣金代墓葬發掘簡報〉，頁10，圖5）；吉林省塔虎城遼金城址（參見何明，前引〈記塔虎城出土的遼金文物〉，頁45，圖一之1、2）；黑龍江綏濱金墓（參見黑龍江省文物考古工作隊，前引〈黑龍江畔綏濱中興古城和金代墓群〉，頁43，圖五之5）；內蒙古霍林河礦區金代界壕邊堡（參見哲里木盟博物館〔邵清隆〕，〈內蒙古霍林河礦區金代界壕邊堡發掘報告〉，《考古》，1985年2期，頁167，圖一八之10）；以及山東省淄博宋代窖藏（參見淄博市博物館、臨淄區文管所〔張光明、楊英吉〕，〈山東臨淄出土宋代窖藏瓷器〉，《考古》，1985年3期，頁235，圖二之3.9），都曾出土相同類型的定窯作品。

139. 北京市文物管理處，前引〈近年來北京發現的幾座遼墓〉，圖版拾貳之3。

140. 丁文遒墓，見北京市文物工作隊（蘇天鈞），前引〈北京西郊百萬莊遼墓發掘簡報〉，頁50，圖5；通縣石宗璧墓，見北京市文物管理處（劉精義、張先得），前引〈北京市通縣金代墓葬發掘簡報〉，頁5，圖十八；朝陽馬令墓，見遼寧省博物館（陳大為），前引〈遼寧朝陽金代壁畫墓〉，頁185，圖八之2；通

縣二號墓，見北京市文物管理處（劉精義、張先得），前引〈北京市通縣金代墓葬發掘簡報〉，頁15，圖十九之1；先農壇金墓，見北京市文物管理處（馬希桂），前引〈北京先農壇金墓〉，頁94，圖十五；黑龍江綏濱金墓，見黑龍江省文物考古工作隊，前引〈黑龍江畔綏濱中興古城和金代墓群〉，頁43，圖五之7。

141. 李逸友，〈昭盟巴林左旗林東鎮金墓〉，《文物》，1959年7期，頁64。

142. 南京博物院（葛治功），〈安徽鳳臺「連城」遺址內發現一批唐–元時代的文物〉，《文物》，1965年10期，頁51，圖八。

143. 成都市文物管理處（翁善良），〈成都市發現的一處南宋窖藏〉，《文物》，1984年1期，頁96，圖五之9。

144. 陳定榮，前引〈江西吉水紀年宋墓出土文物〉，圖一。

145. 紹興縣文物管理委員會（方杰），前引〈浙江紹興繆家橋宋井發掘簡報〉，頁559，圖二之2、3。

146. 小山富士夫，前引〈定窯窯址の發見に就いて〉，頁416–417。應該說明的是日本方面的研究者習慣上都將所謂的萱草紋納入蓮花紋類，因此小山先生所謂的蓮花紋標本應包括了萱草紋飾。

147. 梁之、張守智，〈定瓷的裝飾藝術〉，《文物》，1959年6期，頁22。

148. 義堂周信《空華集》：「故人贈我定州瓷，中有蛟龍弄水嬉；祇恐一朝得雲雨，青天飛出碧瑤池。」虎關師練《濟北集》：「定州白瓷陶冶珍，縱橫小理自然新；掃清仙客閑天地，貯得四時一味春。」以上均引自滿岡忠成，《日本人と陶器》（京都：大八洲出版株式會社刊行，1945），頁115–116。

149. 李奎報，〈次韻吳東閣世文呈誥院學士三百韻詩並序〉：「濡毫懷化墨，眘莽定州甆」，引自鄭良謨，〈高麗陶磁に關する古文獻資料〉，收入崔淳雨等編，《世界陶磁全集18：高麗》（東京：小學館，1978），頁268，引朝鮮古書刊行會版，《朝鮮群書大系》，第22輯，《東國李相國集》（1913）。

150. 光軍，〈山西霍縣發現重要瓷窯〉，《文物》，1980年2期，頁95–96。

151. 江西省高安縣博物館（劉裕黑、熊琳），〈江西高安縣發現元青花、釉裏紅等瓷器窖藏〉，《文物》，1984年4期，圖版柒之5右。

152. M. Tregear, op. cit., *Song Ceramics*, pl. 49.

153. 水既生，《中國陶瓷全集28：山西陶瓷》，（上海：上海人民美術出版社；京都：美乃美出版社，1984），頁177。

154. 范冬青，〈試論元代製瓷工藝在我國陶瓷發展史上的地位〉，《上海博物館館刊》，第2期（1981），頁104。

155. 馮先銘，前引《中國陶瓷全集9：定窯》，頁175。

156. 長谷部樂爾，前引〈白磁の諸相——問題を含む白磁碗3點〉，頁211。

157. 劉新園，〈景德鎮湖田窯各期典型碗類的造型特徵及其成因考〉，《文物》，1980年11期，頁52–53。

158. 成都市文物管理處（翁善良），前引〈成都市發現的一處南宋窖藏〉，頁95，圖二之3。

159. 淄博市博物館、臨淄區文管所（張光明、楊英吉），前引〈山東臨淄出土宋代窖藏瓷器〉，頁238，圖四之5。

160. 馮先銘，《中國陶瓷全集16：宋元青白瓷》（上海：上海人民美術出版社；京都：美乃美出版社，1984），圖68。

161. 國立故宮博物院編，《故宮宋瓷圖錄》，龍泉窯、哥窯及其他窯篇（東京：學習研究社，1973），圖59。

162. 文化公報部、文化財管理局，前引《新安海底遺物》（資料篇III），頁239，圖版77。該作品係1976–1977

年度調查時所發現，原定名為「白瓷陽刻鬼面文盤」。

163. 景德鎮陶瓷歷史博物館（劉新園、白焜），〈景德鎮湖田窯考察紀要〉，《文物》，1980年11期，頁44，圖一〇之5。

164. 西谷正，〈新安海底發現の木簡ついて〉，《九州文化史研究所紀要》，第30號（1985），頁259–290；另參見龜井明德，〈日元陶磁貿易の樣態 —— 新安沉沒船をめぐって〉，收入同氏，《日本貿易陶磁史の研究》（京都：同朋社，1986），頁192–196之追註1。

165. 國立故宮博物院編，前引《故宮宋瓷圖錄》，龍泉窯、哥窯及其他窯篇，圖68。

166. 南京博物院，〈南京明故宮出土洪武時期瓷器〉，《文物》，1976年8期，圖版伍之5。

167. Margaret Medly, *Yüan Porcelain & Stoneware* (London: Faber & Faber, 1974), p. 26, pl. 16 A, B.

168. 定窯釉上彩作品較罕見，但上海博物館收藏有兩件以紅彩書寫「長壽酒」三字的定窯劃花萱草碗，參見尚業煌，〈從上海博物館的幾件藏品看宋代釉上彩〉，《上海博物館館刊》，第1期（1981），頁111–113。

169. 如馮先銘，前引《中國陶瓷全集9：定窯》，頁164；中國硅酸鹽學會編，前引《中國陶瓷史》，頁233。

170. 引自童書業，《中國手工業商業發展史》（濟南：齊魯書社，1981），頁103、113。

171. 謝明良，〈定州花瓷琢紅玉非定窯紅瓷辨〉，《大陸雜誌》，74卷6期（1987），頁28–30。

172. 李國禎、郭演儀，前引〈歷代定窯白瓷的研究〉，頁311。

173. 李問渠，〈彌足珍貴的天寶遺物 —— 西安市郊發現楊國忠進貢銀鋌〉，《文物參考資料》，1957年4期，頁10，上圖。

174. 陝西省博物館（李長慶、黑光），〈西安市北郊發現唐代金花銀盤〉，《文物》，1963年10期，頁60。

175. 蔡玫芬，〈定窯瓷器之研究〉（國立臺灣大學歷史研究所藝術史組碩士論文，1977），頁137。

176. 傑西卡·羅森（Jessica Rawson）撰，呂成龍譯，前引〈中國銀器和瓷器的關係（公元600–1400）—— 藝術史和工藝方面的若干問題〉，頁35。

177. 謝明良，前引〈金銀釦瓷器及其有關問題〉，頁85。

178. 沈從文，〈織金錦〉，收入同氏，《龍鳳藝術》（原北京：作家出版社，1960；此據臺北：丹青出版社版，1986），頁74–75。另輕工業部陶瓷工業科學研究所編著，《中國的瓷器》（北京：輕工業出版社，1983修訂版），頁64。

179. 南京博物院（陸九皋、劉興），前引〈江浦黃悅嶺張同之夫婦墓〉，頁66，圖二三、二四。

180. 傑西卡·羅森（Jessica Rawson）撰，呂成龍譯，前引〈中國銀器和瓷器的關係（公元600–1400）—— 藝術史和工藝方面的若干問題〉，頁35。

181. 馮先銘，前引《中國陶瓷全集16：宋元青白瓷》，圖177。

182. 引自白壽彝、王毓銓，〈說秦漢到明末官手工業和封建制度的關係〉，《歷史研究》，1954年5期，頁64–65。

183. 參見愛宕松男，〈宋代における瓷器行用の普及〉，《史窗》，第39號（1977），頁12。

184. 李家治、郭演儀，〈中國歷代南北方著名白瓷〉，收入李家治等，《中國古代陶瓷科學技術成就》（上海：上海科學技術出版社，1985），頁187。

185. 這點已由長谷部樂爾所指出，參見同氏，前引〈中國陶磁展に因んで —— 宋代の陶磁を中心にして〉，頁32。

3-1 粽瓶芻議 —— 從臺灣出土例談起

1. 臧振華等，〈左營清代鳳山縣舊城聚落的試掘〉，《中央研究院歷史語言研究所集刊》，64本3分（1993），頁855，圖版96左。

2. 續伸一郎，〈堺環濠都市遺跡出土の貿易陶磁（1）——出土陶器の分類を中心として〉，《貿易陶磁研究》，第10號（1990），頁148；頁147，圖4之31；SKI655，《堺市文化財調查概要報告第八冊》（堺市教育委員會，1990）；根津美術館，《南蠻・島物——南海請來の茶陶》（東京：根津美術館，1993），頁92，參考圖2-2。

3. 謝明良，〈安平壺芻議〉，原載《國立臺灣大學美術史研究集刊》，第2期（1995），後收入同氏，《貿易陶瓷與文化史》（臺北：允晨文化，2005），頁208。

4. 茶道資料館，《わび茶が傳えた名器：東南アジアの茶道具》（京都：茶道資料館，2002），頁35，圖29；頁245解說。

5. 茶道資料館，前引《わび茶が傳えた名器：東南アジアの茶道具》，頁37，圖31；頁246解說。

6. 井口海仙等監修，《原色茶道大辭典》（京都：淡交社，1975），頁32。

7. 茶道資料館，前引，《わび茶が傳えた名器：東南アジアの茶道具》，頁245。

8. 謝明良，〈遺留在臺灣的東南亞古陶瓷——從幾張老照片談起〉，原載《國立臺灣大學美術史研究集刊》，第22期（2007），後收入同氏，《陶瓷手記：陶瓷史思索和操作的軌跡》（臺北：石頭出版股份有限公司，2008），頁274–276。

9. 財團法人成大研究發展基金會編著，《第一級古蹟臺灣城殘跡（原熱蘭遮城）城址初步研究計畫——期中報告》（臺南：臺南市政府，2003）；財團法人成大研究發展基金會編著，《王城試掘研究計劃（二）及影像紀錄期初報告》（臺南：臺南市政府，2005），以及劉益昌等，《熱蘭遮城博物館（現永漢文物館）調查修護規劃案——熱蘭遮城考古遺址出土文物研究與展示構想計畫》（執行單位：臺南市政府；研究單位：財團法人成大研究發展基金會，2005），頁34–35。筆者未見實物，此轉引自盧泰康，《十七世紀臺灣外來陶瓷研究——透過陶瓷探索明末清初的臺灣》（臺南：國立成功大學歷史研究所博士論文，2006），頁229。

10. 朱正宜，〈台江北岸（蚵溪港至新港西）漢人聚落形成及變遷〉，收入中央研究院歷史研究所編，《地下與地上的對話：歷史考古學研討會會議論文集》（臺北：中央研究院歷史語言研究所，2011），頁15之28，圖版10。

11. 簡榮聰，《臺灣海撈文物》（臺北：教育部，1994），頁19，圖上右。

12. 如臧振華等，前引〈左營清代鳳山縣舊城聚落的試掘〉，頁784等。

13. 陳信雄，〈以臺海出水文物重新建構兩岸交通史——從文獻的疑寶談到出水文物的啟示〉，「2010年海洋文化學術研討會」宣讀論文，成功大學成功校區圖書館會議廳，臺南，2010.10.08。

14. 盧泰康，前引《十七世紀臺灣外來陶瓷研究——透過陶瓷探索明末清初的臺灣》，頁230。

15. 長崎市埋藏文化財調查協議會，《榮町——ビル建設に伴う埋藏文化財發掘調查報告書》（長崎：長崎市埋藏文化財調查協議會，1993），頁64，圖43之25、26；圖版17之25、26。

16. 長崎市教育委員會，《築町遺跡——築町別館跡地開發に伴う埋藏文化財發掘調查報告書》（長崎：長崎

市教育委員會，1997），圖版17之49。

17. 長崎市教育委員會，《興善町遺跡 ── 東邦生命保險第2長崎ビル建設に伴う埋藏文化財發掘調查報告書》（長崎：長崎市教育委員會，1999），圖版11之89。

18. 長崎縣教育委員會，《長崎奉行所（立山役所）跡岩原目付屋敷跡爐粕町遺跡 ── 歷史文化博物館建設伴う埋藏文化財發掘調查報告書（下）》（長崎：長崎縣教育委員會，2005），頁60，圖52之672–674。

19. 長崎市教育委員會，《唐人屋敷跡 ── 長崎市館內町5–2における埋藏文化財發掘調查報告書》（長崎：長崎市教育委員會，2013），頁21，圖16之123。

20. 財團法人京都市埋藏文化財研究所，《平安京左京北邊四坊》，第2分冊（公家町），2004，此參見能芝勉，〈桃山時代から江戶時代前期の京都出土輸入陶磁器の諸相〉，《關西近世考古學研究》，第17號（2009），頁45，圖14e。

21. 大成エンジニアリング株式會社，《市谷甲良町 III》（2009），此參見鈴木裕子，〈最近出土陶磁トピックス（平成21年）「關東地方」〉，《東洋陶磁學會會報》，第71號（2010），頁3，圖4；中野高久，〈長崎奉行關連遺跡出土遺物と貿易陶磁〉，收入近世貿易陶磁器調查、研究グループ，《近世都市江戶の貿易陶磁器調查・研究報告書》（2013），頁124，圖17之7。

22. 大成エンジニアリング株式會社，《神樂坂四丁目遺跡》（2002），此參見鈴木裕子，〈江戶出土の東南アジア產の陶器〉，《關西近世考古學研究》，第17號（2009），頁139，圖4之5。

23. 千駄ケ谷五丁目遺跡調查會，《千駄ケ谷五丁目遺跡》（1997），此參見鈴木裕子，前引〈江戶出土の東南アジア產の陶器〉，頁139，圖4之3、4；中野高久，前引〈長崎奉行關連遺跡出土遺物と貿易陶磁〉，頁125，圖18之圖中下；以及同氏，〈長崎奉行關連遺跡出土遺物と貿易陶磁〉，《貿易陶磁研究》，第34號（2014），頁93，圖1之9；頁95，圖3之21。另可參見堀內秀樹，〈考古學からみた物質文化交流と江戶遺跡出土遺物 ── 出土貿易陶磁を中心に〉，《田野考古》，13卷1、2期合刊（2010），頁115，圖35。

24. 續伸一郎，前引〈堺環濠都市遺跡出土の貿易陶磁（1）── 出土陶器の分類を中心として〉，頁147–148；〈堺環濠都市遺跡出土のベトナム陶磁器〉，收入櫻井清彥等編，《近世日越交流史》（東京：柏書房，2002），頁288。

25. 森本朝子，〈日本出土のベトナムの陶磁とその產地〉，《東洋陶磁》，第23、24號（1993.94–95），頁49–50；〈ベトナム陶磁研究の現狀 ── 近年の古窯址發掘の成果を中心に〉，收入茶道資料館，前引《わび茶が傳えた名器：東南アジアの茶道具》，頁190。

26. 蘇州段考古隊（丁金龍等），〈寧滬高速公路蘇州段考古調查與發掘報告〉，收入《通古達今之路 ── 寧滬高速公路（江蘇段）考古發掘報告文集》（《東南文化》增刊二號，南京：南京博物院，1994），頁186，圖13之9。

27. 謝明良，〈左營清代鳳山縣舊城聚落出土陶瓷補記〉，原載《臺灣史研究》，3卷1期（1996），後收入同氏，前引《貿易陶瓷與文化史》，頁223–226。

28. 謝明良，〈陶瓷所見十七世紀的福爾摩沙〉，《故宮文物月刊》，第242期（2003年5月），頁29–34。

29. 參見長崎縣教育委員會，前引《長崎奉行所（立山役所）跡岩原目付屋敷跡爐粕町遺跡》，頁86，表10；能芝勉，前引〈桃山時代から江戶時代前期の京都出土輸入陶磁器の諸相〉，頁44。

30. Louise Allison Cort, *Vietnamese Ceramics in Japanese Context. Vietnamese Ceramics A Separate Tradition* (Chicago: John Stevenson and John Guy Avery Press, 1997), pp. 68–69.

31. 茶道資料館，前引《わび茶が傳えた名器：東南アジアの茶道具》，頁36，圖30；頁246解說。

32. 森本朝子，前引《南蠻・島物 ── 南海請來の茶陶》，頁139–140。

33. 菊池誠一，〈日本出土ベトナム陶器の生產地 ──フェ・フックティク窯業村の調查〉，收入今村啟爾編，《南海を巡る考古學》（東京：同成社，2010），頁183–201。

34. 南京博物院等（尹增淮等），〈淮安夾河明清墓群考古發掘簡報〉，收入南京博物院，《大運河兩岸的歷史印記 ── 楚州・高郵考古報告集》（北京：科學出版社，2010），頁1–15。

35. 南京博物院等（尹增淮等），〈淮安四站鴨洲明清墓地考古發掘簡報〉，收入南京博物院，前引《大運河兩岸的歷史印記 ── 楚州・高郵考古報告集》，頁41–50。

36. 江西省文物考古研究所等（王樂意等），〈江西南城縣黎家山古墓群和金斗窠古村落遺址發掘簡報〉，《南方文物》，2010年2期，頁52，圖10之2。

37. 南越王宮博物館籌建處等，《南越宮苑遺址：1995、1997年考古發掘報告》，下冊（北京：文物出版社，2008），頁492，圖419之6；圖版186之3。

38. 安徽省文物考古研究所（司學標等），〈安徽肥東羅勝四遺址宋、清墓葬發掘簡報〉，《文物研究》，第18期（2011），頁180–202。

39. 北京市文物研究所，《大興北程莊墓地 ── 北魏、唐、遼、金、清代墓葬發掘報告》（北京：科學出版社，2010），頁186–188及彩版87之5。

40. 孔繁峙，〈試談明墓隨葬梅瓶的使用制度〉，《文物》，1985年12期，頁90–92。

41. 徐蘋芳，〈唐宋墓葬中的「明器神煞」與墓儀制度 ── 讀《大漢原陵祕葬經》札記〉，《考古》，1963年2期，頁94–95。

42. 劉恩元，〈遵義團溪明播州土司楊輝墓〉，《文物》，1995年7期，頁61。

43. 謝明良，〈十五世紀中國陶瓷及其有關問題〉，原載《故宮學術季刊》，17卷2期（1999），後收入同氏，《中國陶瓷史論集》（臺北：允晨文化，2007），頁225–227。

44. 清水實，〈文獻史料に見る「南蠻」の語義と茶道具の「南蠻」をめぐって〉，收入茶道資料館，前引《わび茶が傳えた名器：東南アジアの茶道具》，頁160–176。

45. 皆川雅樹，〈「唐物」研究と「東アジア」的視點 ── 日本古代、中世史研究を中心として〉，《アジア遊學》，第147號（2011），頁8–20。

46. 謝明良，〈十五至十六世紀日本的中國陶瓷鑑賞與收藏〉，原載《國立臺灣大學美術史研究集刊》，第17期（2004），後收入同氏，前引《貿易陶瓷與文化史》，頁317–339。

47. 佐藤豐三，〈室町殿行幸御餝記〉，收入根津美術館、德川美術館編，《東山御物 ── 雜華室印に關する新史料を中心に》（東京：根津美術館，1976），頁160–168；林佐馬衛，〈校註，《御座敷御かざりの事》〉，收入根津美術館、德川美術館編，前引《東山御物 ── 雜華室印に關する新史料を中心に》，頁169–197。

48. 矢部良明，〈冷、凍、寂、枯の美的評語を通して近世美學の定立を窺う〉，《東京國立博物館紀要》，第25號（1990），頁65–66等。

3-2　臺灣宜蘭縣出土的十六至十七世紀中國鉛釉陶器

1. 淇武蘭遺址出土標本均引用自陳有貝等，《淇武蘭遺址搶救發掘報告》（宜蘭：宜蘭縣立蘭陽博物館，2008）。

2. 王淑津等，〈十六至十七世紀鉛釉陶瓷初探 —— 以臺灣考古遺址出土品為例〉，《故宮文物月刊》，第286期（2007年1月），頁100–103。

3. 盧泰康，《十七世紀臺灣外來陶瓷研究 —— 透過陶瓷探索明末清初的臺灣》（國立成功大學歷史研究所博士論文，2006），頁160。

4. 長崎縣教育委員會，《萬才町遺跡》（長崎：長崎縣教育委員會，1995）；大橋康二，〈築町遺跡出土の陶磁器について〉，收入長崎市教育委員會，《築町遺跡 —— 築町別館跡地開發に伴う埋藏文化財發掘調查報告書》（長崎：長崎市教育委員會，1997），頁72–73。

5. 上東克彥，〈鹿兒島縣薩摩半島に傳世された華南三彩 ——クンデイと果實形水注〉，《貿易陶磁研究》，第24號（2004），頁173，圖2。

6. 茶道資料館編，《交趾香合：福建省出土遺物と日本の傳世品》（京都：茶道資料館，1998），頁118，圖99。此承蒙學棣王淑津的教示，謹誌謝意。

7. 參見茶道資料館編，前引《交趾香合：福建省出土遺物と日本の傳世品》及尾崎直人編，《インドネシアスラウエシ島に渡った三彩交趾燒展》（富山市：富山佐藤美術館，2001）所收諸多三彩盒。

8. Christie's, *The Binh Thuan Shipwreck* (Australia: Christie's, 2004), p. 8, fig. 59.

9. 茶道資料館編，前引《交趾香合：福建省出土遺物と日本の傳世品》，頁104，圖60。

10. 尾崎直人，〈インドネシアスラウエシ島に渡った交趾燒合子 —— 本多弘氏所藏品による〉，收入同氏，前引《インドネシアスラウエシ島に渡った三彩交趾燒展》，頁105–111。

11. 大分市歷史資料館，《豐後府內南蠻の彩り—— 南蠻の貿易陶磁器》（大分：大分市歷史資料館，2003），頁18，圖46。

12. 圖轉引自大分市歷史資料館，前引《豐後府內南蠻の彩り—— 南蠻の貿易陶磁器》，頁14，圖34。另外，原發掘報告可參見沖繩縣立埋藏文化財センター，《首里城跡 —— 下之御庭跡・用物座跡・瑞泉門跡・漏刻門跡・廣福門跡・木曳門跡發掘調查報告書》（「沖繩縣立埋藏文化財調查報告書」第3集）（沖繩：沖繩縣立埋藏文化財センター，2001）。

13. 龜井明德，前引《九州の中國陶磁》，頁78–79及同氏，〈明代華南彩釉陶をめぐる諸問題〉、〈明代華南彩釉陶をめぐる諸問題，補遺〉，收入同氏，《日本貿易陶磁史の研究》（京都：同朋社，1986），頁345、359–362。另外，原發掘報告參見桑原憲章等，《濱乃館 —— 阿蘇大宮司居館跡》（「熊本縣文化財調查報告書」第21集）（熊本：熊本縣教育委員會，1977）。

14. 木村幾多郎，〈いわゆる「トラディスカント壺」について〉，收入大分市歷史資料館，前引《豐後府內南蠻の彩り——南蠻の貿易陶磁器》，頁81–89。

15. 邱水金等，《宜蘭農校遺址受宜蘭大學污水處理系統工程C管廊開挖影響部分之遺址搶救發掘資料整理計劃》第4年工作報告書（宜蘭：宜蘭縣政府文化局，2010），頁141，圖版97。

16. Hiromu Honda and Noriki Shimazu, *Vietnamese and Chinese Ceramics Used in the Japanese Tea Ceremony*

(Singapore: Oxford University Press, 1993), p. 172, pl. 161.

17. 上東克彥，前引〈鹿兒島縣薩摩半島に傳世された華南三彩——クンデンと果實形水注〉，頁173，圖3。

18. 龜井明德，前引《日本貿易陶磁史の研究》，圖版23之10。

19. 吉林省文物考古研究所，《扶餘明墓——吉林扶餘油田磚廠明代墓地發掘報告》（北京：文物出版社，2011），圖版194。

20. 圖轉引自龜井明德，前引《日本貿易陶磁史の研究》，頁365，圖16。

21. Regina Krahl, *Chinese Ceramics in the Topkapi Saray Museum Istanbul A Complete Catalogue, II, Yuan and Ming Dynasty Porcelains* (London: Sotheby's Publications, 1986), p. 475, no. 1650.

22. 矢島律子，《中國陶磁全集9：明の五彩》（東京：平凡社，1996），圖75。

23. 武林揚衙夷白堂，《圖繪宗彝》（和刻明萬曆三十五年〔1607〕版），頁4–5。

24. 宋捷等，〈介紹一件上虞窯青瓷扁壺〉，《文物》，1976年9期，頁99，圖1。

25. 東京國立博物館，《吉祥——中國美術にこめられた意味》（東京：東京國立博物館，1998），頁211，圖176。

26. 山口縣立荻美術館、浦上記念館等，《やきものが好き、浮世繪も好き》（東京：根津美術館，2013），頁71，圖83。

27. 劉創新編，《文薈精英：和正齋宜興紫砂藏珍》（臺北：盈記唐人工藝出版社，2012），頁55，圖5。

28. Luisa Vinhais and Jorge Welsh eds., *Kraak Porcelain* (London: Jorge Welsh Books, 2008), p. 145, pl. 16.

29. Teresa Canepa, "Kraak Porcelain: the Rise of Global Trade in the Late 16th and Early 17th Centuries," in Luisa Vinhais and Jorge Welsh eds., op. cit., *Kraak Porcelain*, p. 25, fig. 8.

30. 王淑津等，前引〈十六至十七世紀鉛釉陶瓷初探——以臺灣考古遺址出土品為例〉，頁98–111。

31. William R. Sargent, *Treasures of Chinese Export Ceramics from the Peabody Essex Museum* (New Haven and London: Yale University Press, 2012), p. 53, pl. 5.

32. 龜井明德，前引〈明代華南彩釉陶をめぐる諸問題〉，頁339–354；〈明代華南彩釉陶をめぐる諸問題・補遺〉，頁355–374。

33. 伊野近富，〈京都府廳出土の華南三彩盤を中心に〉，《東洋陶磁》，第19號（1989–1992），頁37–46；木村幾多郎，〈大分縣舊（大友）府城下町出土の華南三彩陶〉，《貿易陶磁研究》，第32號（2012），頁34–56；川口洋平等，〈九州西岸における東南アジア陶磁と華南三彩〉，《貿易陶磁研究》，第32號（2012），頁76–98。

34. 木村幾多郎統計沖繩縣埋藏文化財中心藏首里城出土的三彩鶴形注標本計七百九十三片，屬三十九個體；並大膽推測戰前鎌倉芳太郎於首里京之內遺址所採集目前下落不明的鶴形注器約三十個體，全部彩釉陶數量約一百二十個體，見同氏，〈首里城出土的鶴形水注——明代華南三彩陶の研究4〉，收入九州大學考古學研究室50周年記念論文集刊行會編，《九州と東アジアの考古學——九州大學考古學研究室50周年記念論文集》，下卷（福岡：九州大學考古學研究室50周年記念論文集刊行會，2008），頁635–677。

35. 龜井明德，〈久米島における華南三彩陶の新資料〉，《久米島自然文化センター紀要》，第8號（2008），頁1–6。

36. Tom Harrison, "Ceramic Crayfish and Related Vessels in Central Borneo, the Philippines and Sweden," *Sarawak*

Museum Journal, vol. XV, no. 30–1 (1967), pp. 1–9.

37. 龜井明德，前引〈明代華南彩釉陶をめぐる諸問題・補遺〉，頁339–374；〈久米島における華南三彩陶の新資料〉，頁1–6。

38. 新垣力，〈東南アジア陶磁器・華南三彩陶からみた琉球の南海貿易〉，《貿易陶磁研究》，第32號（2012），頁102。

39. 國分直一，《壺を祀る村：臺灣民俗誌》（東都書籍株式會社，1944初版；東京：法政大學出版局，1981再版），頁348，圖1。

40. 石萬壽，《臺灣的拜壺民族》（臺北：臺原出版社，1990），頁172。

41. 盧泰康，前引《十七世紀臺灣外來陶瓷研究——透過陶瓷探索明末清初的臺灣》，頁161。

42. 龜井明德，前引〈久米島における華南三彩の新資料〉，頁5–6。

43. Eva Ströber，〈ドレスデン宮殿の中國磁器：フェルディナンド・デ・メディチから1590年に贈られた品々〉，《ドレスデン國立美術館展——世界の鏡》，エッセイ篇（東京：日本經濟新聞社，2005），頁36–37。

44. Julian Raby and Ünsal Yücel, "Chinese Porcelain at the Ottoman Court," in John Ayers and Regina Krahl eds., *Chinese Ceramics in the Topkapi Saray Museum Istanbul* (London: Sotheby's Publication, 1986), vol. 1, pp. 27–54; 前田正明等，《ヨーロッパ宮廷陶磁の世界》（東京：角川書店，2006），頁13。

45. Marco Spallanzani, *Ceramics Orientali a Frienze nel Rinascimento*, Casa di Risparmio di Frienze, pp. 56–57, 此轉引自佐藤サアラ，〈十五、十六世紀イタリアにおける中國磁器の樣相とメディチ磁器——メディチ家の家財目錄を視點として〉，《東洋陶磁》，第40號（2010–2011），頁109。

46. R. W. Lightbown, "Oriental Art and the Orient in Late Renaissance and Baroque Italy," *Journal of the Warburg and Courtauld Institutes*, no. 32 (1969), pp. 231–232.

3-3　平埔族祀壺雜想

1. 此特展之圖錄，見余佩瑾等文字撰述，《履踪：臺灣原住民文獻圖畫特展》（臺北：國立故宮博物院，2013）。

2. 國分直一，〈Soulang（蕭壠）社の末流を傳える地方〉，收入同氏，《壺を祀る村：臺灣民俗誌》（東都書籍株式會社，1944初版；東京：法政大學出版局，1981再版），頁247–256。關於平埔族祀壺，另可參見石萬壽，《臺灣的拜壺民族》（臺北：臺原出版社，1990）。

3. 謝明良，〈安平壺芻議〉，原載《國立臺灣大學美術史研究集刊》，第2期（1995），後收入同氏，《貿易陶瓷與文化史》（臺北：允晨文化，2005），頁187–210同書〈安平壺芻議〉一文所補入之〈後記〉，頁211–213。

4. 陳有貝等，《淇武蘭遺址搶救發掘報告》，第4冊（宜蘭：宜蘭縣立蘭陽博物館，2008），頁155，圖版155。

5. Michael Flecker, "Excavation of an Oriental Vessel of c. 1690 off Con Dao, Vietnam," *The International Journal*

of Nautical Archaeology and Underwater Exploration, vol. 21, no. 3 (1992), p. 233; 另外，清楚彩圖可參見 Christiaan J. A. Jörg & Michael Flecker, *Porcelain from the Vung Tau Wreck. The Hallstrom Excavation* (UK: Sun Tree Publishing Ltd., 2001), p. 151.

6. 陳國棟，〈「安平壺」與「三燒酒」〉，《臺灣文獻》，別冊8（2004），頁2–9。

7. 仙台市博物館，《伊達政宗の夢 —— 慶長遣歐使節と南蠻文化》（仙台市：慶長遣歐使節出帆400年・ユネスコ世界記憶遺產登錄記念特別展「伊達政宗の夢 —— 慶長遣歐使節と南蠻文化」實行委員會，2013），頁130，圖210。

8. 國分直一，〈ヒンズーの樣式を傳えていると思われる水瓶〉，原載《民俗臺灣》，第40期（1944），後收入同氏，前引《壺を祀る村：臺灣民俗誌》，頁345–349。

9. 謝明良，〈熱蘭遮城遺址出土的歐洲十九世紀炻器〉，收入同氏，《陶瓷手記：陶瓷史思索和操作的軌跡》（臺北：石頭出版股份有限公司，2008），頁231–232。

10. Paul Ibis, "Auf Formosa: Ethnographische Wanderungen," *Globus*, no. 31 (1877), 中譯見艾比斯，〈福爾摩沙：民族學遊誌〉，收入費德廉等編譯，《看見十九世紀臺灣 —— 十四位西方旅行者的福爾摩沙故事》（臺北：如果出版社，2006），頁192–193；頁192圖。關於艾比斯的民族誌，乃是承蒙「履踪：臺灣原住民文獻圖畫展」策展人黃承豪博士的教示，謹誌謝意。

11. 以上均參見謝明良，前引〈熱蘭遮城遺址出土的歐洲十九世紀炻器〉，頁232。

3-4　有關蘭嶼甕棺葬出土瓷器年代的討論

1. 徐瀛洲，《蘭嶼之美》（臺北：文建會，1999），頁9–10。

2. 參見臺東縣政府編印，《臺東縣史：雅美族篇》（臺東：臺東縣政府，2001），第二章第二節，頁22–39。

3. 參見臺東縣政府編印，前引《臺東縣史：雅美族篇》及《臺東縣史：史前篇》（臺東：臺東縣政府，2001），第三章第一節，頁141–148。

4. 劉益昌等，《臺東縣史前遺址 —— 臺東平原以南及蘭嶼地區》（臺東縣政府委託中央研究院歷史語言研究所執行，2002），頁121、129、135、155。

5. 鹿野忠雄，〈紅頭嶼發見の甕棺 —— 東南亞細亞甕棺葬に關する考察〉，《人類學雜誌》，56卷3號（1941），頁1–19。

6. Richard B. Stamps, "Jar Burial from the Bobusbussan, Orchid (Botel Tagabo) Island," *Asian Perspective*, vol. 23, no. 2, pp. 181–192.

7. 宋文薰撰，連照美譯，〈臺灣蘭嶼發現的石製雕刻品〉，《故宮季刊》，14卷3期，頁50。

8. 臧振華，〈從考古資料看蘭嶼雅美人的祖源問題〉，《南島研究學報》，1卷1期（2005），頁136。

9. Inez de Beauclair, "Jar Burial on Botel Tobago Island," *Asian Perspective*, no. XV, pp. 167–176, 後收入同氏，*Ethnographic Studies: the Collected Papers of Inez de Beauclair* (Taipei: Southern Matenals Center, Inc., 1986), pp. 125–134.

10. 徐韶韺，〈蘭嶼椰油村Rusarsol遺址調查報告〉，《南島研究學報》，2卷1期（2008），頁55–61。

11. 臧振華，前引〈從考古資料看蘭嶼雅美人的祖源問題〉，頁137。

12. 參見臺東縣政府編印，前引《臺東縣史：史前篇》，頁146–147。

13. 鹿野忠雄，前引〈紅頭嶼發見の甕棺〉，頁4–5。

14. 參見劉益昌等，前引《臺東縣史前遺址 —— 臺東平原以南及蘭嶼地區》，編號K6、K2、K19和K9。

15. 臧振華，前引〈從考古資料看蘭嶼雅美人的祖源問題〉，頁138。

16. 鹿野忠雄，前引〈紅頭嶼發見の甕棺〉，頁4。

17. 臺東縣政府編印，前引《臺東縣史：雅美族篇》，頁26。

18. Richard B. Stamps, op. cit., "Jar Burial from the Bobusbussan, Orchid (Botel Tagabo) Island," p. 183.

19. 臧振華，前引〈從考古資料看蘭嶼雅美人的祖源問題〉，頁137。

20. 臺灣如Chen Kwang-tzuu（陳光祖），"Jar Burial Practice in Taiwan"（中央研究院歷史語言研究所文物館100年度第7次講論會講稿），頁31–32；日本如米澤容一，〈台灣、蘭嶼の考古學的踏查 —— 1980–1984〉，原載《えとのす》，第23號（1984），後收入同氏，《蘭嶼とヤミと考古學》（東京：六一書房，2010），頁22就相信與甕棺伴出的陶瓷和甕棺葬有關。

21. 臧振華，前引〈從考古資料看蘭嶼雅美人的祖源問題〉，頁139。

22. 矢部良明，〈晚唐五代の陶磁にみる五輪花の流行〉，《MUSEUM》，第300號（1976），頁21–33。

23. 王丹丹等，〈安徽省博物館藏出土五代北宋白瓷器探討〉，收入上海博物館編，《中國古代白瓷國際學術研討會論文集》（上海：上海書畫出版社，2005），頁385；頁713，圖版83。

24. 安徽省文物考古研究所等（宮希成等），〈安徽繁昌縣荷圩墓群唐宋墓發掘報告〉，《文物研究》，第18輯（2011），頁225，圖15之8–10（M8）；頁240，圖28之2（M15）。

25. 繁昌縣文物管理所（陳衍麟），〈安徽繁昌縣老壩沖宋墓的發掘〉，《考古》，1995年10期，頁919，圖6之2。

26. 安徽省文物考古研究所（張小雷），〈安徽銅陵縣團山宋代墓葬和陶窯的發掘〉，《文物研究》，第18期（2011），頁258，圖5之10。

27. 安徽省文物考古研究所等（宮希成等），前引〈安徽繁昌縣荷圩墓群唐宋墓發掘報告〉，頁239，圖27之10。

28. Michael Flecker, *The Archaeological Excavation of the 10th Century Intan Shipwreck*, BAR International Series 1047 (2002), p. 113, fig. 6.3.5.

29. Michael Flecker, op. cit., *The Archaeological Excavation of the 10th Century Intan Shipwreck*, p. 113, fig. 6.3.2.

30. Denis Twitchett and Janice Stargatdt撰，朱雋琪譯，〈沉船遺寶：一艘十世紀沉船上的中國銀錠〉，《唐研究》，第10卷（2004），頁383–432；"Chinese Silver Bullion in a Tenth-century Indonesian Wreck," *Asia Major* (3rd Series), no. XV.I 2002 (pub. 2004c), pp. 23–72.

31. 謝明良，〈關於印坦沉船〉，收入同氏，《陶瓷手記：陶瓷史思索和操作的軌跡》（臺北：石頭出版股份有限公司，2008），頁309–321。

32. 河北省文化局文物工作隊（林洪），〈河北曲陽縣潤磁村定窯遺址調查與試掘〉，《考古》，1965年8期，頁401，圖6之15；頁406，圖9之2、3；圖版捌之7。

33. 張勇等，〈宣州窯白瓷的發現與研究〉，《中國古陶瓷研究》，第4輯（1997），頁207，圖3、4。

34. 陳衍麟，〈繁昌窯釉色及造型工藝〉，《文物研究》，第10輯（1995），頁75，圖1之1；安徽省繁昌縣文

物管理所（陳衍麟），〈安徽繁昌柯家村窯址調查報告〉，《東南文化》，1991年2期，頁220，圖2之2、3；中國科學技術大學科技史與科技考古系（楊玉璋等），〈安徽繁昌柯家沖瓷窯遺址發掘簡報〉，《考古》，2006年4期，頁44，圖9之1等。

35. 徐韶嬂，前引〈蘭嶼椰油村Rusarsol遺址調查報告〉，頁70，圖版20–d。

36. 徐韶嬂，前引〈蘭嶼椰油村Rusarsol遺址調查報告〉，頁70，追加圖版2；（필리핀출토）韓盛旭，〈3부_세겨로 벋어나간 부안 천자〉，收入金鍾云等編，《扶安：青瓷》（서울：學研文化社，2008），頁227。

37. 肥塚良三，〈翡色青磁について〉，收入大阪市立東洋陶磁美術館編，《高麗翡色青瓷》（大阪：大阪市立東洋陶磁美術館，1987），頁4；富山佐藤美術館編，《フィリピンにわたった燒きもの —— 青磁と白磁を中心に》（町田：町田市立博物館，1999），頁85，圖193–195。

4-1　關於金琺瑯靶碗

1. 京都國立博物館編，《魅惑の清朝陶磁》（京都：京都國立博物館等，2013）。

2. 細川護貞，〈金琺瑯の辿った道〉，《陶說》，第389號（1985年8月），頁14–15；以及同氏，《目迷五色》（東京：中央公論社，1992），頁176–177「嘉慶　白磁馬上杯」解說。

3. 尾野善裕，〈「金琺瑯」と呼ばれた器〉，收入京都國立博物館編，《王朝文化の華：陽明文庫名寶展：宮廷貴族近衛家の一千年》（京都：NHK等，2012），頁194–196。

4. 尾野善裕，〈うらんだ ——のやちむん「金琺瑯」〉，《京都國立博物館だより》，第176號（2012）；〈清朝官窯と近世日本〉，《陶說》，第728號（2013年11月），頁22–23。

5. 藤岡了一，〈明初　金琺瑯禽鈕高足杯〉，收入座右寶刊行會編，《世界陶磁全集11：元明篇》（東京：河出書房，1955），頁299，圖95解說。

6. 長谷部樂爾，〈金彩鳳凰鈕蓋高足杯〉，收入佐藤雅彥等編，《世界陶磁全集15：清》（東京：小學館，1983），頁282，圖294解說。

7. 尾野善裕，〈金琺瑯高足杯〉，收入京都國立博物館編，前引《魅惑の清朝陶磁》，頁212，圖123解說；及尾野善裕，前引〈清朝官窯と近世日本〉，頁22。

8. 中國第一歷史檔案館藏，微卷編號061–312–567。另見中國第一歷史檔案館等，《清宮瓷器檔案全集》（北京：中國畫報出版社，2008），第1卷，頁19–21。

9. 朱家溍選編，《養心殿造辦處史料輯覽》，第一輯·雍正朝（北京：紫禁城出版社，2003），〈前言〉，頁5。

10. 馮明珠主編，《乾隆皇帝的文化大業》（臺北：國立故宮博物院，2002），頁183，圖V–19；施靜菲，《日月光華：清宮畫琺瑯》（臺北：國立故宮博物院，2012），圖128。

11. 中國第一歷史檔案館藏，微卷Box.No.147, pp. 434–435。

12. 中國第一歷史檔案館藏，微卷Box.No.150, pp. 400–401。

13. 李毅華編，《故宮珍藏康雍乾瓷器圖錄》（香港：大業公司，1989），頁84，圖67。

14. 天津博物館編，《天津博物館藏瓷》（北京：文物出版社，2012），圖168。

15. 中國第一歷史檔案館等，前引《清宮瓷器檔案全集》，第1卷，頁56、111。

16. 馮先銘等，《清盛世瓷選粹》（北京：紫禁城出版社，1994），頁175，圖19。

17. 清室善後委員會，《故宮物品點查報告》（北京：線裝書店版，2002），第8冊，頁26。此承蒙國立故宮博物院余佩瑾研究員的教示，謹誌謝意。另外，線圖也是陳卉秀助理依據余氏所提供的彩圖摹繪而成，謹誌謝意。

18. 中國玉器全集編輯委員會編，《中國玉器全集4：秦・漢–南北朝》（香港：錦年國際有限公司，1994），圖266。

19. 尾野善裕，前引〈清朝官窯と近世日本〉，頁23–24；京都國立博物館編，前引《魅惑の清朝陶磁》，頁13–15。

20. 中國第一歷史檔案館藏，微卷編號，061–313–567；中國第一歷史檔案館等，前引《清宮瓷器檔案全集》，第1卷，頁21。應予留意的是，雍正三年（1725）賞暹羅國的物件清單亦見「磁胎燒金琺瑯有蓋靶碗六件」，見中國第一歷史檔案館等，前引《清宮瓷器檔案全集》，第1卷，頁26–27。

21. 沖繩縣立圖書館編，《歷代寶案》校訂本第3冊（二集，卷十四之十二號文）（沖繩縣：教育委員會，1993），頁554。

22. 中國第一歷史檔案館藏，微卷編號，064–77–556；中國第一歷史檔案館等，前引《清宮瓷器檔案全集》，第1卷，頁56。

23. 京都國立博物館編，前引《魅惑の清朝陶磁》，頁54，圖38。轉引原報告，見知念隆博等，《沖繩縣立埋藏文化財センター調查報告書第32集真珠道跡 —— 首里城跡真珠道地區發掘調查報告書（I）》（沖繩縣立埋藏文化財センター，2006）。

24. 京都國立博物館編，前引《魅惑の清朝陶磁》，頁54，圖39。轉引原報告，見新垣力，〈沖繩出土の清朝陶磁〉，《沖繩埋文研究》，第1集（沖繩縣立埋藏文化財センター，2003）；仲座久宜等，《沖繩縣立埋藏文化財センター調查報告書第58集中城御殿跡 —— 縣營首里城公園中城御殿跡發掘調查報告書（2）》（沖繩縣立埋藏文化財センター，2011）。

25. 馮先銘等，前引《清盛世瓷選粹》，頁177，圖21。

26. 永竹威，〈鍋島〉，收入同氏等編，《世界陶磁全集8：江戶3》（東京：小學館，1978），頁221；矢部良明，〈染付と色繪磁器〉，收入同氏，《新編名寶日本の美術18：染付と色繪磁器》（東京：小學館，1991），頁139–140；矢部良明，〈獻上物の美〉，收入同氏編，《日本陶磁全集25：鍋島》（東京：中央公論社，1996），頁56；尾野善裕，前引〈清朝官窯と近世日本〉，頁24。

27. 大橋康二，〈將軍家獻上の鍋島、平戶、唐津〉，收入佐賀縣立九州陶磁文化館，《將軍家獻上の鍋島、平戶、唐津 —— 精巧なるやきもの》（佐賀：佐賀縣立九州陶磁文化館，2012），頁177–207。

28. 鍋島藩窯研究會，《鍋島藩窯 —— 出土陶磁に見る技と美の變遷》（佐賀：鍋島藩窯研究會，2002），頁257，圖12–21。

29. 今泉元佑，《日本陶磁大系21：鍋島》（東京：平凡社，1990），圖27。

30. 宮田俊彥，《琉球・清國交易史 —— 二集《歷代寶案》の研究》（東京：第一書房，1984），頁27–28。

31. 宮城榮昌，《琉球使者の江戶上り》（東京：第一書房，1982），頁111–113。

32. 謝明良，〈記故宮博物院所藏的伊萬里瓷器〉，原載《故宮學術季刊》，14卷3期（1997），後收入同氏，《中國陶瓷史論集》（臺北：允晨文化，2005），頁137–169。

4-2　清宮傳世的伊萬里瓷

1. 大橋康二,《肥前陶磁》(東京:ユーサイエンス社,1989),頁72。

2. 大橋康二,〈十七世紀後半における肥前陶磁の銘款について —— 長谷吉窯出土品を中心として〉,《東洋陶磁》,第17號(1989),頁37,圖7之167。

3. 大橋康二,〈海を渡った古伊萬里〉,收入西日本新聞社事業局企劃事業部,《「海を渡った古伊萬里」展》(佐賀縣:株式會社有田ヴイ・オー・シー,1993),頁14。

4. 故宮博物院編,《故宮藏日本文物展覽圖錄》(北京:紫禁城出版社,2002),頁189,圖88。該院的定名是「白釉五彩描金團花盤　19世紀」。

5. 大橋康二,〈肥前古窯の變遷 —— 燒成室規模よりみた〉,《佐賀縣立九州陶磁文化館研究紀要》,第1號(1986),頁74。

6. 故宮博物院編,前引《故宮藏日本文物展覽圖錄》,頁175,圖77。該院的定名是「青釉花口盤　18世紀」。

7. 故宮博物院編,前引《故宮藏日本文物展覽圖錄》,頁172,圖74。該院的定名是「青釉五彩花卉盤　18世紀」。

8. 佐賀縣立九州陶磁文化館,《古伊萬里の道》(佐賀縣:佐賀縣立九州陶磁文化館,2000),頁112,圖228。

9. 大橋康二,〈東南アジアに輸出された肥前陶磁〉,收入《海を渡った肥前のやきもの展》(佐賀縣:佐賀縣立九州陶磁文化館,1990),頁115,圖221。此外,有關遺跡出土陶瓷的概括介紹可參見三上次男,〈パサリカン遺跡出土の貿易陶磁〉,《貿易陶磁研究》,第2號(1982),頁111–120。

10. 佐賀縣立九州陶磁文化館,《トプカプ宮殿と名品 ——スルタンの愛した陶磁器》(佐賀縣:佐賀縣立九州陶磁文化館,1995),圖81;圖99–105。

11. 故宮博物院編,前引《故宮藏日本文物展覽圖錄》,頁173,圖75。該院的定名是「青花五彩描金葵瓣口盤　18世紀」。

12. 故宮博物院編,前引《故宮藏日本文物展覽圖錄》,頁177,圖79。該院的定名是「五彩描金凸雕白龍雙耳大瓶　18世紀」。

13. 西日本新聞社事業局企劃事業部,前引《「海を渡った古伊萬里」展》,頁65,圖59、60。

14. 英國東洋陶磁學會編,《宮廷の陶磁器:ヨーロッパを魅了した日本の藝術 1650–1750》(京都:同朋社,1990),頁195,圖186。

15. 中島浩氣,《肥前陶磁史考》(熊本:青潮社,1985年版),頁530、537。

16. T. Volker撰,前田正明譯,〈磁器とオランダ連合東インド會社(27)〉,《陶說》,第347號(1982),頁65–67。

17. 山脇悌二郎,〈唐、蘭船の伊萬里燒輸出〉,收入《有田町史:商業編I》(佐賀縣:有田町史編纂委員會,1988),頁351–356、371。

18. 矢部良明,〈十七世紀の景德鎮と伊萬里 —— その作風の關連〉,收入佐賀縣立九州陶磁文化館,《十七世紀の景德鎮と伊萬里》(佐賀縣:佐賀縣立九州陶磁文化館,1982),頁84。

19. Michel Beudeley, *Chinese Trade Porcelain* (Charles E. Tuttle Company, 1962), p. 168.

20. 故宮博物院編，前引《故宮藏日本文物展覽圖錄》，頁174，圖76。該院的定名是「五彩描金菊瓣口花卉盤　18世紀」。

21. 出光美術館，《陶磁の東西交流》（東京：出光美術館，1984），頁39，圖126。

22. 英國東洋陶磁學會編，前引《宮廷の陶磁器：ヨーロッパを魅了した日本の藝術 1650–1750》，頁291，圖350。

23. 英國東洋陶磁學會編，前引《宮廷の陶磁器：ヨーロッパを魅了した日本の藝術 1650–1750》，頁289，圖345。

24. 如康熙三十二年（1693）十月，李煦〈蘇州雨水米價并進漆器摺〉，收入故宮博物院明清檔案部編，《李煦奏摺》（北京：中華書局，1976），頁2–3。

25. 參見（清）王士禎，《池北偶談》（臺北：廣文書局版，1991），卷四〈荷蘭貢物〉條。

26. 《欽定大清會典事例》，卷五〇三（臺北：臺灣中文書局版），頁11764。

27. 山口美由紀，〈出島和蘭商館にて使用された陶磁器の樣相 —— 發掘調查資料の構成を基に〉，《東洋陶磁》，第43號（2013–2014），頁65，圖2。

28. 由陪同荷蘭使節上京的華人通事所記錄之荷使與乾隆皇帝的一段對話，也可說明荷蘭進貢的貢物多屬土產方物。文曰：「皇帝問大使所從來，大使答曰：『荷蘭』。皇帝甚形愉快，慰問其由遠方進貢之勞苦。大使為奉其國王之命，帶來本土物產獻於陛下，同時乞皇賜收禮物」。此參見J. J. L. Duyvendak撰，朱傑勤譯，〈荷蘭使節來華文獻補錄〉，收入中外關係史學會編，《中外關係史譯叢》（北京：海洋出版社，1984），頁282。

29. 中村質，〈東アジアと鎖國日本 —— 唐船貿易を中心に〉，收入加藤榮一等編，《幕藩制國家と異域・異國》（東京：校倉書房，1989），頁337、353。

30. 喜舍場一隆，〈琉球國における明末清初の朝貢と薩琉關係〉，收入田中健夫編，《日本前近代の國家と對外關係》（東京：吉川弘文館，1987），頁373–406。

31. 日本史料集成編纂會編，《中國、朝鮮の史籍における日本史料集成》，清實錄之部（一）（東京：國書刊行會，1979），頁22。

32. 宮田俊彥，《琉球・清國交易史 —— 二集《歷代寶案》の研究》（東京：第一書房，1984），頁27–28。

33. 中國第一歷史檔案館藏，微卷編號061–312–567。另見中國第一歷史檔案館等，《清宮瓷器檔案全集》（北京：中國畫報出版社，2008），卷一，頁19–21。

34. 中國第一歷史檔案館藏，微卷編號，064–77–556；中國第一歷史檔案館等，前引《清宮瓷器檔案全集》，卷一，頁56。

35. 謝明良，〈關於金琺瑯靶碗〉，《故宮文物月刊》，第372期（2014年3月），頁88，圖10；彩圖轉引自京都國立博物館編，《魅惑の清朝陶磁》（京都：京都國立博物館等，2013），頁54，圖38。原報告見知念隆博等，《沖繩縣立埋藏文化財センター調查報告書第32集真珠道跡 —— 首里城跡真珠道地區發掘調查報告書（I）》（沖繩縣立埋藏文化財センター，2006）。

36. 詳參見謝明良，〈記故宮博物院所藏的伊萬里瓷器〉，原載《故宮學術季刊》，14卷3期（1997），後收入同氏，《中國陶瓷史論集》（臺北：允晨文化，2005），頁137–169。

4-3　記「黑石號」（*Batu Hitam*）沉船中的廣東青瓷

1. 謝明良，〈記「黑石號」（*Batu Hitam*）沉船中的中國陶瓷器〉，原載《國立臺灣大學美術史研究集刊》，第13期（2002），後收入同氏，《貿易陶瓷與文化史》（臺北：允晨文化，2005），頁81–134。

2. Regina Krahl, "Green Wares of Southern China," in Regina Krahl et al. eds., *Shipwrecked: Tang Treasures and Monsoon Winds* (Washington: Freer Gallery of Art and Arthur M. Sackler Gallery, 2010), pp. 195–199.

3. 何翠媚撰，土橋理子譯，〈唐代末期における廣東省の窯業および陶磁貿易について〉，《貿易陶磁研究》，第12號（1992），頁159–184。

4. 廣東省博物館（古運泉），〈廣東梅縣古墓葬和古窯址調查發掘簡報〉，《考古》，1987年3期，頁211，圖5之一；廣東省博物館等，《廣東出土晉至唐文物》（香港：香港中文大學文物館，1985），頁220所載畬坑3號墓出土品。

5. 曾廣億，〈梅縣古窯址調查簡記〉，原載廣東《文博通訊》，1978年3期，後收入廣東省博物館編，《廣東文物考古資料選輯》，第1輯（1989），頁193–195、188。

6. 中國社會科學院考古研究所等，《揚州城──1987–1998考古發掘報告》（北京：文物出版社，2010），頁176，圖147之1；圖版123之1。

7. 何翠媚撰，田中和彥譯，〈タイ南部・コーカオ島とポー岬出土の陶磁器〉，《貿易陶磁研究》，第11號（1991），頁60、62；頁78，圖15右上。

8. 山本信夫，〈日本、東南アジア海域における9–10世紀の貿易とイスラム陶器〉，《國立歷史民俗博物館研究報告》，第94號（2002），頁110–111。

9. 廣東省博物館等，《廣東唐宋出土陶瓷》（香港：香港大學馮平山博物館，1985），頁87，圖75。

10. 廣東省博物館等，前引《廣東出土晉至唐文物》，頁227，圖上。

11. 中國社會科學院考古研究所等，前引《揚州城──1987–1998考古發掘報告》，頁147，圖120之1；圖版80之5。

12. 中國社會科學院考古研究所等，前引《揚州城──1987–1998考古發掘報告》，頁176，圖147之4；圖版123之1。

13. 廣東省文物管理委員會，〈佛山專區的幾處古窯址調查簡報〉，《文物參考資料》，1959年12期，頁53。

14. 廣東省文物管理委員會，前引〈佛山專區的幾處古窯址調查簡報〉，頁54–55；薛劍虹，〈新會、鶴山古陶瓷窯址初探〉，收入Ho Chumei ed., *Ancient Ceramic Kiln Technology in Asia* (Hong Kong: Centre of Asian Studies University of Hong Kong, 1990), p. 27, pl. 3–6.

15. 何翠媚撰，土橋理子譯，前引〈唐代末期における廣東省の窯業および陶磁貿易について〉，頁177，圖1、2。

16. 黃曉蕙，〈佛山奇石古窯與相關問題〉，收入中國古陶瓷學會編，《越窯青瓷與邢窯白瓷研究》（北京：故宮出版社，2013），頁450，圖8。

17. 南越王宮博物館籌建處等，《南越宮苑遺址1995、1997考古發掘報告》，下冊（北京：文物出版社，2008），圖版76之5、77之1。

18. 山本信夫，前引〈日本、東南アジア海域における9–10世紀の貿易とイスラム陶器〉，頁111。

19. 何翠媚撰，土橋理子譯，前引〈唐代末期における廣東省の窯業および陶磁貿易について〉，頁177，圖1、2。

20. 廣東省文物考古研究所等（劉成基），〈廣東新會官沖古窯址〉，《文物》，2000年6期，頁36；頁29，圖7之12–14。

21. 廣東省博物館等，前引《廣東出土晉至唐文物》，頁231，圖上。

22. 廣東省博物館（楊式挺等），〈廣東始興晉–唐墓發掘報告〉，《考古學集刊》，第2集（1982），頁130，圖25之9。

23. 廣州市文物考古研究所，《銖積寸累》（北京：文物出版社，2005），頁158，圖155。

24. 廣州市文物考古研究所（朱海仁），〈廣州黃花崗漢唐墓葬發掘報告〉，《考古學報》，2004年4期，頁480，圖27之5。

25. 廣東省文物管理委員會等，《南海絲綢之路文物圖集》（廣州：廣東科技出版社，1991），頁61，圖上。

26. 南越王宮博物館籌建處等，前引《南越宮苑遺址1995、1997考古發掘報告》，下冊，圖版76之2。

27. 廣東省文物管理委員會等（楊豪），〈唐代張九齡墓發掘簡報〉，《文物參考資料》，1961年6期，頁50，圖9左。

28. 廣東省博物館（楊式挺等），前引〈廣東始興晉–唐墓發掘報告〉，頁130，圖25之5。

29. David Whitehouse, *Chinese Stoneware from Siraf: the Earliest Finds* (New Jersey: South Asian Archaeology Noyes Press, 1993), p. 245, fig. 18.1; J. P. Frierman, "T'ang and Sung Ceramics Exported to the West in the Light of Archaeological Discoveries," *Oriental Art* (Summer 1978), p. 196, fig. 1, 2.

30. 中國社會科學院考古研究所等，前引《揚州城——1987–1998考古發掘報告》，頁156，圖128之4；圖版92之2。

31. 廣東省博物館（楊式挺等），前引〈廣東始興晉–唐墓發掘報告〉，頁130，圖25之1、2。

32. 廣東省博物館（楊式挺等），前引〈廣東始興晉–唐墓發掘報告〉，頁130，圖25之1、2。

33. 何翠媚撰，土橋理子譯，前引〈唐代末期における廣東省の窯業および陶磁貿易について〉，頁159–184。

34. 何翠媚撰，田中和彥譯，〈タイ南部・コーカオ島とポー岬出土の陶磁器〉，頁62。

35. 何翠媚撰，田中和彥譯，〈タイ南部・コーカオ島とポー岬出土の陶磁器〉，頁78，圖15右上。

36. Moria Tampoe, *Maritime Trade between China and the West*, B.A.R. International Series, 555 (1989), p. 307, no. 1321, 1322.

37. 揚州博物館等編，《揚州古陶瓷》（北京：文物出版社，1996），圖48。

38. J. D. Frierman, op. cit., "T'ang and Sung Ceramics Exported to the West in the Light of Archaeological Discoveries," p. 196, fig. 1.

39. *Encyclopedia of Islam* (New Ed. 1965). vol. 2, 188–89: DAYBUL; Mumtaz Husain. (1978). *Sind, Arab Period*, Hyderabad, 417–27. 此則資料轉引自家島彥一，〈インド洋におけるシーラーフ系商人の交易ネットワークと物品の流通〉，收入田邊勝美等編，《深井晉司博士追悼シルクロード美術論集》（東京：吉川弘文館，1987），頁211。

40. 佐佐木達夫，〈バンボール出土の中國陶磁と海上貿易〉，收入田邊勝美等編，前引《深井晉司博士追悼

シルクロード美術論集》，頁247。

41. 廣東省文物管理委員會等（曾廣憶），〈廣東新會官沖古代窯址〉，《考古》，1963年4期，頁222，圖4之8；薛劍虹，前引〈新會、鶴山古陶瓷窯址初探〉，p. 27, pl. 3.

42. 林亦秋，〈南青北白長沙彩〉，收入中國古陶瓷學會編，前引《越窯青瓷與邢窯白瓷研究》，頁354–355。

43. 廣東省文物管理委員會辦公室等，《廣東文物普查成果圖錄》（廣州：廣東科技出版社，1990），頁69，圖103。

44. 廣西壯族自治區文物工作隊（韋仁義等），〈廣西壯族自治區欽州隋唐墓〉，《考古》，1984年3期，圖版陸之6。

45. 廣東省文物考古研究所（劉成基），前引〈廣東新會官沖古窯址〉，頁31，圖10之2、14；封3之4。

46. 章巽，《我國古代的海上交通》（北京：商務印書館，1986），頁42–43；陳炎，《海上絲綢之路與中外文化交流》（北京：北京大學出版社，1996），頁84–85。

47. 家島彥一，前引〈インド洋におけるシーラーフ系商人の交易ネットワークと物品の流通〉，頁211。

48. Michael Flecker, "A Ninth-Century AD Arab or Indian Shipwreck in Indonesia: First Evidence of Direct Trade with China," *World Archaeology*, vol. 32, no. 3 (2001), pp. 335–354; "A 9th–Century Arab or Indian Shipwreck in Indonesian Waters," *The International Journal of Nautical Archaeology*, vol. 29, no. 2 (2000), pp. 199–217; Tom Vosmer, "The Jewel of Muscat: Reconstructing A Ninth-Century Sewn-Plank Boat," in Regina Krahl et al. eds., op. cit., *Shipwrecked: Tang Treasures and Monsoon Winds*, pp. 120–135.

49. 桑原隲藏，〈波斯灣の東洋貿易港に就て〉，《史林》，1卷3號（1916），頁18；戴開元，〈廣東縫合木船初探〉，《海交史研究》，第5期（1983），頁86–89。

50. 家島彥一，〈アラブ古代型縫合船Sanbuk Zafariについて〉，《アジア、アフリカ文化研究》，第13號（1977），頁186–188；家島彥一譯注，《中國とインドの諸情報》，第1號（東京：平凡社，2007），頁43；頁91，註36；頁133，註112、113等。

51. 宋良璧，〈長沙銅官窯瓷器在廣東〉，收入《中國古代陶瓷的外銷》（北京：紫禁城出版社，1988），頁41–42。

52. 中國社會科學院考古研究所等揚州城考古隊（王勤金），〈江蘇揚州市文化宮唐代建築基址發掘簡報〉，《考古》，1994年5期，頁416–419。

53. 揚州博物館（馬富坤等），〈揚州三元路工地考古調查〉，《文物》，1985年10期，頁72–76。

54. 周長源等，〈揚州出土的古代波斯釉陶研究〉，《文物》，1988年12期，頁60。

55. 何翠媚，〈9–10世紀の東・東南アジアにおける西アジア陶器の意義〉，《貿易陶瓷研究》，第14號（1994），頁43–44。另外，寧波出土例，參見林士民，〈浙江寧波公園路唐宋子城遺址考古發掘獲重要成果〉，《中國文物報》，第593期（1998年4月12日）第一版；傅亦民，〈唐代明州與西亞波斯地區的交往——從出土波斯陶談起〉，《海交史研究》，2000年2期，頁66–70。廣西出土例，參見李鏵等，〈廣西出土的波斯陶及相關問題探討〉，《文物》，2003年11期，頁71–74。廣州出土例，參見南越王宮博物館籌建處等，前引《南越宮苑遺址1995、1997年考古發掘報告》，下冊，彩版7之3、10之5、23之5。

56. 參見巢湖地區文物管理所（張宏明），〈安徽巢湖市唐代磚室墓〉，《考古》，1988年6期，頁575；安徽省文物考古研究所編等，《淮北柳孜——運河遺址發掘報告》（北京：科學出版社，2002）。

57. 周長源，〈試論揚州藍天大廈工地出土的唐代長沙窯瓷器〉，收入中國古陶瓷研究會1994年會論文集，《東南文化》，增刊1號，頁65–69。

58. 南京博物館等發掘工作小組等，〈揚州唐城遺址1975年考古工作簡報〉，《文物》，1977年9期，頁25，圖20。

59. 桑原隲藏撰，馮攸譯，《中國阿拉伯海上交通史》（臺北：臺灣商務印書館，1967年史地叢書版），頁21。

60. （明）謝肇淛，《五雜組》，卷十二：「唐時揚州常有波斯胡店，太平廣記往往稱之。」詳見桑原隲藏撰，馮攸譯，前引《中國阿拉伯海上交通史》，頁22。

61. 蔣忠義，〈唐代揚州城遺址〉，《中國考古年鑑1991》（北京：文物出版社，1992），頁178；中國社會科學院考古研究所等揚州城考古隊（王勤金），前引〈江蘇揚州市文化宮唐代建築基址發掘簡報〉，頁420。

62. 宋峴譯注，《道里邦國志》（北京：中華書局，1991），頁71–72。

63. 桑原隲藏撰，楊鍊譯，《唐宋貿易港研究》，漢譯世界名著甲編488（臺北：臺灣商務印書館，1966），頁76。

64. Michael Flecker, "A Ninth-Century Arab Shipwreck in Indonesia: The First Archaeological Evidence of Direct Trade with China," in Regina Krahl et al. eds., op. cit., *Shipwreck: Tang Treasures and Monsoon Winds*, p. 109, fig. 81.

65. 龜井明德，〈貿易陶磁史研究の課題〉，收入同氏，《日本貿易陶磁史の研究》（京都：同朋社，1986），頁4。

66. 謝明良，〈日本出土唐宋時代陶瓷及其有關問題〉，原載《故宮學術季刊》，13卷4期（1996），後收入同氏，前引《貿易陶瓷與文化史》，頁58–59。

67. 廣東省博物館（古運泉），前引〈廣東梅縣古墓葬和古窯址調查發掘簡報〉，頁215。

4-4　長沙窯域外因素雜感

1. 湖南省博物館，〈長沙瓦渣坪唐代窯址調查記〉，《文物》，1960年3期，頁67–70、84；馮先銘，〈從兩次調查長沙銅官窯所得到的幾點收穫〉，《文物》，1960年3期，頁71–74。

2. 最早指出李羣玉〈石瀦〉與湖南瓷窯關係的是小林太市郎，見同氏，《東洋陶磁鑑賞錄》，中國篇（東京：便利堂，1955），頁134–136。

3. 謝明良，〈記「黑石號」（*Batu Hitam*）沉船中的中國陶瓷器〉，原載《國立臺灣大學美術史研究集刊》，第13期（2002），後收入同氏，《貿易陶瓷與文化史》（臺北：允晨文化，2005），頁81–134。

4. 朱江，〈揚州出土的唐代阿拉伯文背水瓷壺〉，《文物》，1983年2期，頁95，圖1。

5. Ho Chuimei, "Chinese Presence in Southern Thailand before 1500 AD from Archaeological Evidence," *China and the Maritime Silk Route* (Fuzhou: Fujian People's Publishing House, 1991), p. 291.

6. 陳達生，〈唐代絲綢之路的見證 —— 泰國猜耶出土瓷碗和揚州出土背水壺上阿拉伯文圖案的鑑定〉，《海交史研究》，1992年2期，頁40–41、55。

7. 李效偉，《長沙窯：大唐文化輝煌之焦點》（長沙：湖南美術出版社，2003），頁51。

8.　陳寅恪，〈劉復愚遺文中年代及其不祀祖問題〉，原載《中央研究院歷史語言研究所集刊》，第8本第1分冊（1939），後收入同氏，《金明館叢稿初編》（臺北：里仁書局版，1981），頁325–326。

9.　周世榮，《長沙窯瓷繪藝術》（上海：上海人民美術出版社，1994），圖54；彩圖見同氏，《岳州窯青瓷》（臺北：渡假出版社有限公司，1998），頁40，圖64。

10.　見謝明良，前引《貿易陶瓷與文化史》彩圖，以及Regina Krahl ed., *Shipwrecked Tang Treasure and Monsoon Winds* (Washington D. C.: Smithsonian Institution, 2010), p. 53, fig. 42.

11.　李效偉等編，《南青北白長沙彩》，作品卷（長沙：湖南美術出版社，2012），頁25，圖上。

12.　榮新江，〈魏晉南北朝隋唐時期流寓南方的粟特人〉，原載韓昇編，《古代中國：社會轉型與多元文化》（上海：上海人民美術出版社，2007），後收入榮新江，《中古中國與粟特文明》（北京：三聯書店，2014），頁61。

13.　陳寅恪，《讀書札記二集》（北京：三聯書店，2001），頁232。

14.　長沙窯「何」字青釉褐斑貼花執壺見於黑石號沉船。圖參見Regina Krahl ed., op. cit., *Shipwrecked Tang Treasure and Monsoon Winds*, p. 58, cats. 194.

15.　長沙窯編輯委員會，《長沙窯》，作品卷・貳（長沙：湖南美術出版社，2004），頁147，圖222。

16.　影山悅子，〈中國新出ソグド人葬具に見られる鳥翼冠と三面三日月冠 —— エフタルの中央アジア支配の影響〉，《オリエント》，50–2號（2007），頁120–140。

17.　圖轉引自影山悅子，前引〈中國新出ソグド人葬具に見られる鳥翼冠と三面三日月冠 ——エフタルの中央アジア支配の影響〉，頁140，表3之a。

18.　圖轉引自影山悅子，前引〈中國新出ソグド人葬具に見られる鳥翼冠と三面三日月冠 ——エフタルの中央アジア支配の影響〉，頁138，表1之k。

19.　姜伯勤，〈廣州與海上絲路上的伊蘭人：論遂溪的考古新發現〉，收入廣東省人民政府外事辦公室等編，《廣州與海上絲綢之路》（廣州：廣東社會科學院出版，1991），頁21–33。

20.　M. Prickett, "Excavation of Mantai," *Ancient Ceylon*, no. 5 (1984), 此參見三上次男，〈長沙銅官窯磁 —— その貿易陶磁的性格と陶磁貿易〉，收入同氏，《陶磁貿易史研究》，三上次男著作集2（東京：中央公論美術出版，1988），頁124–127。

21.　家島彥一，〈法隆寺傳來の刻銘入り香木をめぐる問題 —— 沉香、白檀の產地と7、8世紀のインド洋貿易〉，《アジア・アフリカ言語文化研究》，第37號（1989），頁139。

22.　岡村秀典，〈名工杜氏傳 —— 後漢鏡を變えた匠〉，收入岡內三真編，《技術と交流の考古學》（東京：同成社，2013），頁42–53；岡村秀典，〈名工孟氏傳 —— 後漢鏡の轉換期に生きる〉，收入飯島武次編，《中華文明の考古學》（東京：同成社，2014），頁255–264。

23.　徐俊，〈唐五代長沙窯瓷器題詩校證 —— 以敦煌吐魯番寫本詩歌參校〉，《唐研究》，第4卷（1998），頁67–97。

24.　山崎誠，〈解題〉，收入幼學の會編，《太公家教注解》（東京：汲古書院，2009），頁498、513。

25.　黑田彰，〈略解題〉，收入幼學の會編，前引《太公家教注解》，頁3–44。

26.　黑田彰，〈屏風、酒壺に見る幼學 —— 太公家教について〉，《文學》，12卷6號（2011），頁43–58。

5-1　唐俑札記 —— 想像製作情境

1.　陝西省考古研究院，《唐長安醴泉坊三彩窯址》（北京：文物出版社，2008），彩版95。

2.　陝西省考古研究院，前引《唐長安醴泉坊三彩窯址》，彩版84之3、100之2。

3.　西安市文物保護考古所，《西安文物精華：三彩》（西安：世界圖書出版西安公司，2011），頁65。

4.　陝西歷史博物館等，《長安：陶俑の精華》（日本經濟新聞社等，2004），頁53，圖34。

5.　陝西省考古研究院，前引《唐長安醴泉坊三彩窯址》，彩版106之2。

6.　鄭州市文物考古研究所，《中國古代鎮墓神物》（北京：文物出版社，2004），頁152，圖131；頁155，圖134。

7.　陳安利，《中華國寶：陝西珍貴文物集成：唐三彩卷》（西安：陝西人民教育出版社，1998），頁235。

8.　洛陽市文物管理局編，《洛陽陶俑》（北京：北京圖書館出版社，2005），頁236–237。

9.　鄭州市文物考古研究所編著，《鞏義芝田晉唐墓葬》（北京：科學出版社，2003），彩版11之3、4。不過，出土的兩件天王俑抬手舉足動作和方向均相同，其與一般唐墓所見兩件一對舉手抬足互呈相反方向的天王俑有別。

10.　陝西省文物管理委員會編，《陝西省出土唐俑選集》（北京：文物出版社，1958），圖84、86。

11.　陝西省考古研究院，前引《唐長安醴泉坊三彩窯址》，彩版86之1、4，另可參見小林仁，〈西安‧唐代醴泉坊窯址の發掘成果とその意義 —— 俑を中心とした考察〉，《民族藝術》，第21號（2005），頁113，圖8及說明。

12.　森達也，〈唐三彩の展開〉，收入朝日新聞社等，《唐三彩展：洛陽の夢》（大阪：大廣，2004），頁168。

13.　漢唐絲綢之路文物精華編輯委員會，《漢唐絲綢之路文物精華》（香港：龍出版有限公司，1990），頁88，圖102。

14.　西安市文物保護考古所，前引《西安文物精華：三彩》，頁68，圖79。

15.　林淑心，《唐三彩特展圖錄》（臺北：國立歷史博物館，1985），頁111，圖55。

16.　岐埠縣美術館，《中國江西省文物展》（岐埠：岐埠縣美術館，1988），圖52。

17.　Lawrence Smith編，《東洋陶磁5：大英博物館》（東京：講談社，1980），圖23。

18.　J. G. Mahler, *The Westerners among the Figurines of the T'ang Dynasty of China* (Roma: Istituto Italiano per il Medio ed estremo Oriente, 1959), pl. 20a.

19.　洛陽市文物管理局編，前引《洛陽陶俑》，頁258。

20.　葛承雍，〈胡人的眼睛：唐詩與唐俑互證的藝術史〉，《中國國家博物館館刊》，2012年11期，頁40，圖12之3。

21.　河南省博物院，《河南古代陶塑藝術》（鄭州：大象出版社，2005），頁294，圖162。

22.　東寶映像美術社編集，《シルクロードの美と敦煌‧西夏王國展》（東京：映像美術社，1988），圖36；林健，〈甘肅出土隋唐胡人俑〉，《文物》，2009年1期，頁73，圖3。

23.　中華民國國立歷史博物館，《中國古代陶器》（臺北：中華彩色印刷股份有限公司，1978），頁54，圖44。

24. 慶陽市博物館（王春），〈甘肅慶城唐代游擊將軍穆泰墓〉，《文物》，2008年3期，頁36，圖10。

25. 東寶映像美術社編集，前引《シルクロードの美と敦煌・西夏王國展》，圖32。

26. 朝日新聞社等，前引《唐三彩展：洛陽の夢》，頁73，圖44。

27. 遼寧省文物考古研究所（尚曉波等），〈遼寧朝陽北朝及唐代墓葬〉，《文物》，1998年3期，頁4–26；彩圖參見遼寧省博物館等，《遼海遺珍 —— 遼寧考古六十年展（1954–2014）》（北京：文物出版社，2014），頁207–213。

28. 洛陽市文物工作隊（方莉等），〈洛陽孟津朝陽送莊唐墓簡報〉，《中原文物》，2007年6期，頁10–16。

29. 高橋照彥，〈遼寧省唐墓出土文物的調查與朝陽出土三彩枕的研究〉，收入遼寧省文物考古研究所等，《朝陽隋唐墓葬發現與研究》（北京：科學出版社，2011），頁229。

30. 小林仁，〈初唐黃釉加彩俑的特質與意義〉，收入北京藝術博物館，《中國鞏義窯》（北京：中國華僑出版社，2011），頁356。

31. 雷勇，〈唐三彩的儀器中子活化分析其在兩京地區發展軌跡的研究〉，《故宮博物院院刊》，2007年3期，頁102。

32. 趙會軍等，〈河南偃師三座唐墓發掘簡報〉，《中原文物》，2009年5期，頁4–16。

33. 陝西省考古研究所等，《陝西新出土文物集粹》（西安：陝西旅遊出版社，1993），頁175，圖125。

34. 乾陵博物館，《絲路胡人外來風 —— 唐代胡俑展》（北京：文物出版社，2008），頁110。

35. 乾陵博物館，前引《絲路胡人外來風 —— 唐代胡俑展》，頁143。

36. 陳安利，前引《中華國寶：陝西珍貴文物集成：唐三彩卷》，頁241，圖左。

37. 陝西歷史博物館等，前引《長安：陶俑的精華》，頁95，圖64。

38. 朝日新聞社，《中國陶俑の美》（朝日新聞社，1984），頁102，圖84。

39. 陝西省文物管理委員會，前引《陝西省出土唐俑選集》，圖43。

40. 乾陵博物館，前引《絲路胡人外來風 —— 唐代胡俑展》，頁102。

41. 遼寧省文物考古研究所等（萬雄飛等），〈朝陽唐楊和墓出土文物簡報〉，收入遼寧省文物考古研究所等，前引《朝陽隋唐墓葬發現與研究》，頁3–6。

42. 朝陽市博物館，〈朝陽唐孫則墓發掘簡報〉，收入遼寧省文物考古研究所等，前引《朝陽隋唐墓葬發現與研究》，頁7–18。

43. 遼寧省文物考古研究所等（李新全等），〈遼寧朝陽市黃河路唐墓的清理〉，《考古》，2001年8期，頁59–70。

44. 小林仁，〈唐代邢窯俑生產及流通相關諸問題〉，收入北京藝術博物館，《中國邢窯》（北京：中國華僑出版社，2011），頁324。

45. 許智範，〈鄱陽湖畔發現一批唐三彩〉，《文物天地》，1987年4期，頁18；〈文物園地擷英〉，《江西歷史文物》，1987年2期，頁119–120；江西省文物考古研究所（劉詩中），〈江西考古的世紀回顧與思考〉，《考古》，2000年12期，頁30。

46. 謝明良，〈唐三彩の諸問題〉，《美學美術史論集》，第5號（1985），頁100–101；弓場紀知，《中國の陶磁3：三彩》（東京：平凡社，1995），頁121。

47. 東寶映像美術社編集，前引《シルクロードの美と敦煌・西夏王國展》，圖33。

48. 富田哲雄，《中國の陶磁2：陶俑》（東京：平凡社，1998），圖72。

49. 和田一之輔，〈陶俑研究之一視點 —— 以遼寧省韓相墓出土武官俑為中心〉，收入遼寧省文物考古研究所等，前引《朝陽隋唐墓葬發現與研究》，頁257–264。

50. 中國社會科學院考古研究所，《北魏洛陽永寧寺》（北京：中國大百科全書出版社，1996），圖版57、58等。

51. 國立中央博物館，《國立中央博物館》（ソウル特別市：通川文化社，1986），頁59，圖16。另外，有關北魏永寧寺和百濟定林寺籠冠影塑的簡短討論，可參見楊泓，〈百濟定林寺遺址初論〉，收入宿白先生八秩華誕紀念文集編輯委員會編，《宿白先生八秩華誕紀念文集》（北京：文物出版社，2002），頁661–680，其結論是兩處影塑均是南朝影響下的產物。

52. 蘇哲，〈三國至明代考古〉，收入中國考古學會編，《中國考古學年鑒1994》（北京：文物出版社，1997），頁73。此承蒙中央研究院歷史語言研究所助研究員林聖智學兄的教示，謹誌謝意。

53. 八木春生，〈南北朝時代における陶俑〉，收入曾布川寬、岡田健主編，《世界美術大全集・東洋編3：三國、南北朝》（東京：小學館，2002），頁67–76；另和紹隆墓陶俑，見河南省文物研究所等（李秀萍等），〈安陽北齊和紹隆夫婦合葬墓清理簡報〉，《中原文物》，1987年1期，圖版1之11、12。

54. 偃師商城博物館（王竹林），〈河南偃師兩座北魏墓發掘簡報〉，《考古》，1993年5期，頁414–425；洛陽市文物工作隊（朱亮等），〈洛陽孟津北陳村北魏壁畫墓〉，《文物》，1995年8期，頁26–35；小林仁，〈洛陽北魏陶俑の成立とその展開〉，《美學美術史論集（成城大學）》，第14號（2002），頁235。

55. 謝明良，〈《人類學玻璃版影像選輯・中國明器部分》補正〉，《史物論壇》，頁148，圖115–117。

56. 雷德侯撰，張總等譯，《萬物》（北京：三聯書店，2005），頁101–107。

57. 陝西省考古研究院，前引《唐長安醴泉坊三彩窯址》，彩版123上。

5-2　對唐三彩與甄官署關係的一點意見

1. 根據王去非的推測，「當壙」、「當野」、「祖明」、「地軸」很可能指「天王俑」、「鎮墓獸」等，見王去非，〈四神、高髻、巾子〉，《考古通訊》，1956年5期，頁50–52。另外，關於唐代陶俑的綜論，請參考拙作，〈唐代的陶俑〉，《藝術家》，第74號（1981），頁170–179；第75號（1981），頁146–156。

2. 水野清一，《陶器全集25：唐三彩》（東京：平凡社，1965），頁9。

3. 三上次男撰，賈玉芹譯，〈從陶磁貿易看中日文化的友好交流〉，《社會科學戰線》，1980年1期，頁220。

4. 三上次男，《陶磁講座》，第5卷（東京：雄山閣，1982），頁349。

5. 馮先銘，〈河南鞏縣古窯址調查記要〉，《文物》，1959年3期，頁56–58。

6. 劉建洲，〈鞏縣唐三彩窯址調查〉，《中原文物》，1981年3期，頁16–22。

7. 傅永魁，〈河南鞏縣大、小黃冶村唐三彩窯址調查簡報〉，《考古與文物》，1984年1期，頁69–81。

8. 阿久井長則，〈尋訪唐三彩的窯址（鞏縣窯）〉，《出光美術館館報》，第31號（1980），頁11–22。

9. 三上次男，〈中國陶瓷考古學的新成果 —— 福建、浙江、河南古窯址之調查〉，《出光美術館館報》，第39號（1982），頁66–68。

10. 馮先銘，前引〈河南鞏縣古窯址調查記要〉，頁57–58。

11. 王永興，〈唐代土貢資料繫年 —— 唐代土貢研究之一〉，《北京大學學報（哲學社會科學版）》，1982年4期，頁60–61等。

12. 童書業，《中國手工業商業發展史》（濟南：齊魯書社，1981），頁107–108；鞠清遠，《唐宋官私工業》（臺北：食貨出版社，1978〔臺灣再發行〕）中也有詳細的討論，見頁17–18。

13. 例如《新唐書·地理志》記載：「越州會稽郡中都府（中略）……土貢（中略）……瓷器」等。

14. 例如《新唐書·地理志》記載：「邢州鉅鹿郡（中略）……土貢（中略）……瓷器」等。

15. 宿白，〈隋唐長安城和洛陽城〉，《考古》，1978年6期，頁418–419；徐蘋芳，〈唐代兩京的政治、經濟和文化生活〉，《考古》，1982年6期，頁649。

16. 三上次男，前引《陶磁講座》，第5卷，頁349。

5-3 關於七星板

1. 關於顏之推，可參見吉川忠夫，〈顏之推小論〉，《東洋史研究》，20卷4期（1962），頁1–29；繆鉞，〈顏之推年譜〉，收入同氏，《讀史存稿》（北京：三聯書店，1963），頁226–252。

2. 謝明良，〈讀《顏氏家訓·終制》札記〉，原載《故宮學術季刊》，7卷2期（1989），後收入同氏，《六朝陶瓷論集》（臺北：國立臺灣大學出版中心，2006），頁393–405。

3. 麥谷邦夫，〈道教與日本古代的北辰北斗信仰〉，《宗教學研究》，2000年3期，頁32–33。

4. 寶雞市博物館（馬儉），〈寶雞市鏟車廠漢墓 —— 兼說M1出土的行楷體朱書陶瓶〉，《文物》，1981年3期，頁50，圖12、13。

5. 王育成，〈南李王陶瓶朱書與相關宗教文化問題研究〉，《考古與文物》，1996年2期，頁62。作品現藏於中國國家博物館。

6. 張勛燎、白彬，《中國道教考古》，第1冊（北京：線裝書店，2006），頁128–131。

7. 劉樂賢，《簡帛數術文獻探論》（武漢：湖北教育出版社，2003），頁279。

8. 夏鼐，〈洛陽西漢壁畫墓中的星象圖〉，原載《考古》，1965年2期，後收入中國社會科學院考古研究所編，《中國古代天文文物論集》（北京：文物出版社，1989），頁166。

9. 林巳奈夫，〈漢代鬼神の世界〉，《東方學報（京都）》，第46號（1974），頁256–258。

10. 小南一郎，〈漢代の祖靈觀念〉，《東方學報（京都）》，第66號（1994），頁22。

11. 王育成，前引〈南李王陶瓶朱書與相關宗教文化問題研究〉，頁64。

12. 劉衛鵬等，〈咸陽窯店出土的東漢朱書陶瓶〉，《文物》，2004年2期，頁86–87。

13. 朱磊，〈談漢代解注瓶上的北斗與鬼宿〉，《文物》，2011年4期，頁92–96。

14. 王利器，《顏氏家訓集解》，〈七星板條〉（臺北：漢京文化事業有限公司版，1983），頁537–538。

15. 白彬，〈南方地區吳晉墓出土木方研究〉，《華夏考古》，2010年2期，頁78。

16. 岡崎敬，〈南京老虎山東晉顏氏磚墓 —— 顏氏家訓終制第二十解〉，收入同氏，《中國の考古學·隋唐篇》（京都：同朋社，1987），頁69。

17. 湖北省博物館（王善才），〈武漢地區四座南朝紀年墓〉，《考古》，1965年4期，頁176–184、214。不過，直到日前金子修一主編，《大唐元陵儀注新釋》（東京：汲古書院，2013），仍是援引岡崎敬的舊說，錯將劉覬墓出土的陶買地券視為七星板（〈大斂〉，頁135，該節執筆人為河內春人）。

18. 原田正己，〈墓券文に見られる冥界の神とその祭祀〉，《東方宗教》，第29號（1967），頁23–24。

19. 王育成，〈武昌南齊劉覬地券刻符初釋〉，《江漢考古》，1991年2期，頁82–88。

20. 長沙市文物工作隊（蕭湘），〈長沙出土南朝徐副買地券〉，《湖南考古學輯刊》，第1集（1982），頁127–128。

21. 湖南省博物館（傅舉有），〈湖南資興晉南朝墓〉，《考古學報》，1984年3期，頁356，圖24。

22. 王麗娛，〈唐代的皇帝喪葬與山陵使〉，《魏晉南北朝隋唐史資料》，第24輯（2008），頁119。

23. 賀剛，〈"等床"正義〉，《江漢考古》，1991年4期，頁88–91。

24. 新疆維吾爾自治區博物館（李征），〈吐魯番縣阿斯塔那 —— 哈拉和卓古墓群發掘簡報〉，《文物》，1973年10期，頁9。

25. 林聖智，〈中國中古時期墓葬中的天界表象〉，《古代墓葬美術研究》，第1輯（2011），頁133–134。另外，所謂「五星」可參見趙奐成，〈河西晉墓木棺上的"五星"圖形淺析〉，《考古與文物》，2006年5期，頁80–84。

26. 江西省文物考古究所等（蕭發標），〈江西瑞昌但橋唐墓清理簡報〉，《南方文物》，1999年3期，頁114，圖1。

27. 邯鄲市文物研究所編，《邯鄲文物精華》（北京：文物出版社，2005），圖35。

28. 沈既濟，《枕中記》，收入楊家駱主編，《唐人傳奇小說》（臺北：世界書局，1974），頁37–42。

29. 南京博物院（王根富等），〈江蘇儀徵煙袋山漢墓〉，《考古學報》，1987年4期，頁477，圖7。另外，類似的於棺蓋裡側飾北斗星圖的例子，晚迄上海明萬曆八年（1580）李新齋配程宜人棺蓋彩繪亦可見到，見何繼英主編，《上海明墓》（北京：文物出版社，2009），彩版68之3。

30. （元）周密（吳企明點校），《癸辛雜識》（北京：中華書局，1988），頁202。

31. 孫機，〈"溫明"和"祕器"〉，收入同氏等，《尋常的精致》（瀋陽：遼寧教育出版社，1996），頁223–229。

32. 《隋唐五代墓志‧河北卷》前言。此係轉引自河北省文物研究所石太考古隊（孟繁峰等），〈井陘南良郡戰國、漢代遺址及元明墓葬發掘報告〉，收入河北省文物研究所編，《河北省文物考古文集》（北京：東方出版社，1998），頁235。

33. 陝西省考古研究所配合基建考古隊（劉呆運等），〈西安東郊田王晉墓清理簡報〉，《考古與文物》，1990年5期，頁51，圖2。

34. 蘇州市文物保管委員會等（王德慶等），〈蘇州吳張士誠母曹氏墓清理簡報〉，《考古》，1965年6期，頁292，圖6。

35. 王德慶，〈江蘇銅山縣孔樓村明木槨墓清理〉，《考古通訊》，1956年6期，頁77，圖1。

36. 吳海紅，〈嘉興王店李家墳明墓清理報告〉，《東南文化》，2009年2期，頁53–62。

37. 吳聿明，〈太倉南轉村明墓及出土古籍〉，《文物》，1987年3期，頁20，圖4。

38. 野尻抱影，《七星板のこと》，《同人會報》，12卷2期（1938），頁13–16。

39. 馬興國等編，《中日文化交流史大系》，民俗卷（杭州：浙江人民出版社，1996），頁282，相關內容執筆者為賀嘉和陳暉。

40. 祝秀麗，〈北斗七星信仰探微〉，《遼寧大學學報》，1999年1期，頁16。

41. J. J. M. de Groot, *The Religious System of China* (Leyden: E. J. Brill, 1892–1910), vol. 1, pp. 90–91.

42. 野尻抱影，《星と東方美術》（東京：恆星社厚生閣，1971），頁39。

43. 萱沼紀子，〈北辰信仰を訪ねて——日韓北斗七星信仰の比較研究（2）〉，《アジア遊學》，第18號（2000），頁131。

44. 中井甃庵等，《喪祭私說》，此轉引自明治二十九年編修《古事類苑》〈禮式部〉二十二，〈喪禮〉四（東京：吉川弘文館，1984），頁360。

45. 前引《古事類苑》〈禮式部〉二十二，〈喪禮〉四，頁365。

46. 窪德忠，〈沖繩の墓中符〉，收入島尻勝太郎、嘉手納宗德、渡口真清三先生古稀紀念論集刊行委員會編，《球陽論叢》（沖繩：ひるぎ社，1986），頁553–573。

47. 福建省泉州海外交通史博物館編，《泉州灣宋代海船發掘與研究》（北京：海洋出版社，1987），頁16，圖9。

48. 文化公報部等，《新安海底遺物》，資料篇 II（서울：文化公報部等，1984），頁125。

49. 國分直一，〈船と航海と信仰〉，《えとのす》，第19號（1982），頁29–38。承蒙學隸林聖智中研院史語所副研究員教示國分論文並影印惠賜，謹誌謝意。

後記

　　近幾年，個人對於所謂專業的期許和內涵有著不同於往年的領悟，經常感受到學術所包含的許多素樸的道理，只是看似如此淺顯易懂的認知，個人卻要到近還曆之年才有緣親近。本書副標題或可表明作者在理解到陶瓷史可以是什麼樣的一個專業的同時，嘗試立足於學科的基本盤上遨遊想像。

　　應該申明的是，此次收入集子的文稿除了兩篇1980年代的舊作，其餘均寫成於近三年間。收入舊作的原因是考慮到兩文內容於今日仍有些可參考之處，但原發表刊物已不易尋得。發表出處均明列於各文末頁，請自行參照。

　　如同《陶瓷手記》初集和二集，在此我還是想先感謝長期資助臺大藝術史研究所學術活動的石頭出版社陳啟德社長再次襄助出版。其次，本所陳卉秀助理也為文字繕打、圖版掃描等付出辛勞；石頭出版社蘇玲怡小姐準確而細緻的文稿校對功夫更是專業。我由衷地感謝她們。

國家圖書館出版品預行編目(CIP)資料

陶瓷手記3：亞洲視野下的中國陶瓷文化史 / 謝明良
　著. -- 初版. -- 臺北市：石頭, 2015.12
　　面；　公分

ISBN 978-986-6660-32-0 (精裝)

1. 古陶瓷　2. 文化史　3. 中國

796.6　　　　　　　　　　　　　　　　104021491